U0103344

香港
好聲音

HONG KONG TALKS MUSIC

謹以此書，向曾經教導過我的所有音樂老師們致謝及致敬。

序

黃家駒當年一句「香港沒有樂壇，只有娛樂圈」
就像一道咒，更狠的可說是像一道降頭；幽默
一點的又有點像每年年初二某政客為香港運程
求的一道籤一樣，這麼多年，一直貼得很中，
情況還是沒怎樣改善，一樣娛樂為先，音樂為
副。不要説主流傳媒還是停留在八卦層面，就
算香港唱片公司撰寫的文案還是停留在在哪個
旅遊名勝拍了甚麼 MV、跳了甚麼勁舞、穿了甚
麼名衣，連做音樂的都不多説音樂，又或者是
根本不懂怎樣寫音樂，就是那麼諷刺。

作為香港樂迷，我一直都是在這種失落的情況下
長大。歌手訪問，絕大部份時間還是在説心路歷
程；就算有關音樂的，還只是停留在缺乏深度
的層次。音樂人的訪問，買少見少；有的話，篇
幅最多一千幾百字，宣傳性質居多，提到的內容
「到喉不到肺」，又或是記者沒做足功課又問了
重複過無數次的問題及主題。香港樂迷與音樂人
的交流，還是停留在從唱片封套那裡看他們的名
字，單憑他們的名字幻想音樂人的個性的層次。

香港音樂的式微是已經騙不了任何人，要令香
港音樂改善，就必要令大眾重新認真對待及尊
重香港音樂——深入討論及理性分析是必須
的。可惜，在出版刊物上，有關香港音樂的主
題簡直就像未被開發的土地一樣；或是眼界仍
停留在懷緬舊時代的美好，或商業消費的層面
上，長此下去，香港音樂是不會有機會改善的。

因此，當于逸堯告訴我，他在寫一本關於香港
音樂的書，會與多位本地音樂人進行音樂對
話，出一本以純文字很 hardcore 的書時，我打
從心底大叫了「Yes！」一聲。終於，終於有一
本書是從音樂人的角度去講述香港音樂及在香
港創作的故事；終於有一本書由一個對香港音
樂有相當認識及視野的人去寫香港音樂；終於
有一本字量與誠意多至「眼突」的書，述説音
樂人對於香港音樂的所思所想，而不再是坊間
浮光掠影毫不到肉的鱔稿碟評。

或者，讀到這裡你還一直思量究竟我是誰，我

有甚麼資格指指點點。說來有趣，在這本書誕生前，我與于逸堯從沒進行過任何真實對話，「我」是誰其實真的一點都不重要。于逸堯找我參與這書時，我也曾有過像你一樣的質疑。不過，他聯絡我時，便開門見山跟我說「一世人最怕的就是做了一些不合身份的事」，怕人家質疑他「憑甚麼、以甚麼身份去訪問其他音樂人」及寫一本這樣的書。原來，他自己亦有同樣的心理掙扎，當初構思這書時，他同樣是滿腦顧慮，最後才排除萬難決定做這本書的。整件事更弔詭在於，他竟敢找我這個更容易被人質疑的 nobody 去訪問他及為這書寫序，我想，或許有些東西已不言而喻，早有共識。

無論是以後現代觀點，還是從哲理角度，甚至是實際來說，「我」或「作者（authorship）」皆不重要。寫的人，也只不過是多走一步，以文字記載當時當刻的香港音樂概況——誰的字，又有何相干？重要的是，我們終於有一本真真正正的「書」，讀到音樂人親口堆疊交織出來的

豐厚音樂經歷。內容之所以充實可讀，不一定是因為這個是「明哥（黃耀明）」、「盧巧音」；那個是「倫永亮」、「梁翹柏」。在他們極具份量的名字背後，真正代表的其實是香港音樂裡不同層面、不同個性、不同角色、不同年代的獨特故事；他們每一個名字亦像是一個一個音樂蜘蛛網，牽引著不同年代歌手的蹤影；他們的名字，看似互不相干，但只要把這些故事的碎片拼砌起來，組織一下，你得到的，其實正是這二十三年來的香港音樂全景。

現在，就讓認真的樂迷如你，認真坐定看音樂人親口談香港音樂，讀一次一本有關香港音樂的書。

陳大文 @3C Music

自序

《香港好聲音》這本書,我覺得有許多問題:

為甚麼是訪談錄?
為甚麼訪問員是于逸堯?他是誰?
為甚麼選這十一位音樂人做訪談對象?是誰的主意?
為甚麼不訪問某某作曲家某某歌手?我很喜歡他……
為甚麼最後又加入別人訪問于逸堯?有何居心?
為甚麼側重創作而沒有揭秘?
為甚麼這麼多文字又沒有圖畫?
為甚麼字裡行間那麼多英文?
為甚麼談談流行音樂就叫做探討文化?
為甚麼要談香港的流行音樂?有甚麼好談?有甚麼重要?
為甚麼作為樂迷我要你告訴我這些?與我何干?
為甚麼我要相信這都是事實真相?
為甚麼很多東西和我幻想的不一樣?

為甚麼這本書感覺一點也不酷不型不浪漫不淒美?
為甚麼我們還需要香港好聲音?我們現在有中國好聲音不就足夠了嗎?

這些問題,在幾年前我和香港三聯書店一起構思這本書的時候,我也曾不斷在思考著。因為歸根結底,我還是和大部份現今的香港人一樣,習慣以陰謀論來嚇唬別人安慰自己。

這些問題,其實我也可以在此逐一詳解,好作巧言自辯兼收說教之效。但是,我還是覺得我不應該回答,也無權回答。

因為世界上沒有事情是完美的。若果真的要去找尋完美,也只有在音樂裡面去找。因為,我們還可以在創作和欣賞音樂的過程中,追求真、善、美。

在此,我個人要鄭重感謝每位接受我邀請,願

意和我對談的音樂老師朋友們。你們每一位都
在創作音樂之時，懷著不同色彩的善心、良
心、本心和信心，用不同的方法走不同的路
徑，把你們理想中的音樂精神和音樂面貌體現
出來。你們不怕命途艱辛，勇往直前承先啟
後；是你們將音樂喚醒的。

最後，我希望大家看這本書看得開心，看完之
後可以多給大家一個理由，不去放棄香港的音
樂，不去放棄香港。

于逸堯

二〇一三年仲夏　於香港

目錄 Contents

ANTHONY LUN

倫永亮

攝影：Freemen Wong
訪問及拍攝場地提供：香港文華東方酒店 M Bar

稱倫永亮為「先生」，實在有如內地或台灣近年流行「老師」這名銜的意義一樣。小時候，我稱呼我的鋼琴老師「何先生」，這也是除了禮貌地說一聲「Mr. Ho」之外，更有尊稱他為「老師」、「師傅」的較隆重含義。這是我成長的香港日常用語中的一套义化，而我們要談的也是香港的音樂，所以我覺得叫「倫永亮先生」最合適不過。

我不是要冒充倫先生的學生，但我的確間接地受了倫先生的許多許多恩惠。其實，我深信我輩的流行音樂工作者，無不或多或少受倫先生的作品啟發，被他的音樂奶水哺育成人。若果說香港上世紀七、八十年代的音樂巨匠是顧嘉煇先生，那麼要選八、九十年代的代表性人物，就一定非倫先生莫屬。

倫先生把一套當代西方流行音樂的深層技術，成功地注入到廣東歌的製作之中。他的音樂作品風格統一，技藝超群，最重要的是潛隱在音符和節拍之間的那股與現代都市同步跳動著的脈搏，令倫永亮式的聲音形象成為了一個時代的印記。那個躍動的、無憂的、驕縱的、多元的八、九十年代，它的精神面貌好像凝固在倫先生作品的一呼一吸之中，被永恆地保存著，有如一塊晶晶透亮引人入勝的完美琥珀。

今天，我很想知道的，是倫先生的這雙音樂魔術手，是怎樣培養出來的……

于：于逸堯　　倫：倫永亮

一個「cover」的年代

于　我們當作閒談這樣訪問吧。剛才也提及過是次訪問的目的，邀請你作為我們的訪問嘉賓，也是由於你的獨特之處。

倫　我沒有甚麼特別之處啊。

于　你是特別的，每位訪問嘉賓都是特別的。採訪你之前我有做過一些功課，看了一些你的相關資料，不知道有些資料是否錯誤，因為我看到有幾張唱片是日文的。

倫　是三張。

于　唱日文的？

倫　對，我有三張唱片是日文的。因為當時我簽約給 Pony Canyon，也就是日本頗具規模的波麗佳音唱片公司。當時這間公司不僅器重我，而且還會安排機會讓一些日本藝人來香港交流，幫他們發行唱片、開演唱會如 Chage and Aska、中島美雪；與此同時，我就到日本作交流，開演唱會。

于　那麼你在日本說日文，你懂日文的吧。

倫　對。我不懂的，硬背而已。那時候我雖然有學過日文，但是除了基本的生活會話外，日文並不算精通。我當時很開心可以去日本錄製專輯，日本的錄音設備真的很厲害。通過這個機會，我獲得了難得的經驗。因為在當地推出了兩張唱片，接著便在那裡開演唱會。

于　問你這個問題，因為回想起大約是一九八一年或一九八二年的時候，當時的我還是一個剛剛準備升中學的學生，我記得周遭的同學很喜歡聽日本歌，日本歌曲和歌手在當時很流行，譬如說，中森明菜、近藤真彥、松田聖子等等。那個時候有很多歌也是翻唱自日本歌的，那個年代堪稱是一個「cover」的年代。那麼那個時候，你聽不聽日本歌呢？

倫　我以前有聽日本歌的，因為我們處在樂壇的大環境中，所以必須時時刻刻放眼於樂壇的動向和聽眾的喜惡。平心而論，有時候一些千篇一律的日本歌聽得多了，我真的有些忍無可忍，不知你是否有同樣的感覺。我回到香港的時候是一九八六年，那時候樂壇上有很多歌手翻唱日本歌，其實我們聽到翻唱的日本歌，都具有一個特點：就是歌曲中的東方味道。也正是因為這個元素，反映了「民族性」這樣的一個特質。中國人始終會對中國的音樂產生共鳴，東方音樂的 pentatonic skill（五聲音階技能），跟我在美國的時候聽的 R&B 完全不同，是背道而馳的。我個人比較喜歡西方的音樂，不僅是因為其頗具創造力，而且在西方音樂中有種 anything goes（任意性）的感覺。R&B 更是我的最愛，我很喜歡其節奏的鋪排與呈現的音樂技巧的運用。而日本的音樂就好像是一定要有一些銅管樂一定要有弦樂，好像帶有一個特定的「我就是日本歌」的模樣，所以給我有一種比較有規範的，沒有西方音樂般自由和多元的感覺。

于　是的，就好像日本人那樣，做人有一套明

確的標準，千人一面。

倫　雖然是如此，但我們不可以否定，那時的日本的確是亞洲潮流的中心，特別是對服飾的品位上。以前我總是認為法國巴黎或者美國人在衣著上是處於先鋒地位，直到一九八七年我第一次去日本，我才覺得日本人在穿著上堪稱時尚典範。

　　談到日本的音樂，我回到香港進入樂壇的時候，我雖然有聽日本的音樂，但是對其還是有些抗拒的，尤其當時幾乎每一首歌或每一隻大碟，都會聽到有日本音樂元素。這樣的情況直到我接觸到山下達郎、松任谷由實，我做監製的後期才有所改善。如果你要問我那個時候出現大量的 cover version（翻唱版本）的原因，有一個原因我十分確定，那就是當時我所簽約的華星公司的陳淑芬，她也簽了一間大洋音樂（Taiyo Music），專門代理日本的歌曲。這間公司在日本是一間音樂出版公司，其旗下的作曲家在日本寫了很多歌曲，在當時的日本已經算是首屈一指。那時候香港樂壇的一些人，他們想既然有一首歌在日本已經唱得街知巷聞了，那麼為甚麼不拿來給香港歌手唱呢？只要換上廣東歌詞，這樣在宣傳上就可以事半功倍了，而且能在香港樂壇流行的機會率也非常高的。果然，當時香港有很多大熱的流行曲，《赤的疑惑》、《風繼續吹》都是從日本歌「cover」過來的。

　　作為一家唱片公司，這絕對是一個很合適的方法，第一，他們不需要四處找歌曲；第二，那個時候的香港創作人也屈指可數。因為七、八十年代的社會觀念，普遍還是對音樂創作人這職業不認同的，不會鼓勵後輩走上音樂這條道路。當時數得到的只有輝哥（顧嘉輝），我真的很喜歡他的作品，很有西方味道；小田（黎小田）也是，還有敏怡（林敏怡），但其實那

個年代香港全職做音樂的人的確很少。但當時是不是真的只有那麼少的作曲家呢？我又不確定，因為我沒有做過調查。七、八十年代的時候，當時大部份人的概念，包括我自己在內，家人一般都是非常反對學音樂的。小時候，我沒有想過要唱歌表演，只想彈琴，因為我是偏向古典音樂的。六、七十年代也是，我想說，當時的人是不會鼓勵後輩作曲、做音樂的，他們沒有這樣的概念。也是這個原因我們香港至今也沒有培養出大量的創作人才。那時候寶麗金（PolyGram）和新力（Sony）差不多有 80% 的音樂是翻唱音樂。

　　因為我自己從小深受歐西流行曲、古典音樂等影響，所以在我八六年回香港做第一張唱片的時候，也不自覺將這種音樂風格融入我的創作中，這有好有不好的。那時候人們一時難以接受我的音樂風格，人們會說，為何那麼怪的。我現在聽那些歌曲，我也覺得怪，不敢聽。這導致我在那時候深陷窘境。八七年我在華星推出了自己的第二張唱片，那張唱片共耗資十五萬，是全年全公司耗資最低的。其實我也不明白為何只耗資十五萬，就能夠製作一張唱片。那時候租用錄音室可能不太昂貴，但無論怎樣也要用七十多小時吧。而該張唱片也打破了全公司銷量最低的紀錄。不過我很喜歡。（笑）這張唱片是永久的紀錄，是非常榮耀的事情。我沒所謂的，當時我只是懵懵懂懂的進入唱片界，不大知道這是甚麼一回事。第二張唱片的時候，華星認為要把我的唱歌路線矯正，向大路的主線音樂進發。

發展我的音樂事業

于　有《歌詞》這首歌的是第二張唱片吧。

倫　是的。主打的是《還我所有愛》，還有一首是《午夜蜘蛛》，翻唱自中森明菜的歌。當時他們還說，這首歌一定流行。

于　第二張唱片是有自己創作的歌曲，也有翻唱的歌曲吧。那第一張專輯是你的創作專輯嗎？

倫　對。第一張唱片是我的個人創作專輯，不是華星的。那時候我在美國的一家夜總會駐唱了三年，返港的時候，我將當時我為樂隊創作的歌製成了 demo，我的同學認識一些唱片公司的人，好像是永恆唱片，於是將 demo 拿去給唱片公司聽。唱片公司的人聽完後，就說要見我。當時我還是一個黃毛小子，緊接著他們就說要給我出唱片。當時我很開心，樂隊裡有三個人，一個金髮女郎，一個黑人和我自己；一個打鼓，一個彈低音結他，我彈琴這樣。在美國的時候，我們的樂隊表演的都是很高級的夜總會，一年三百六十五日，場場爆滿。可能因為當時我們也算是「唱得之人」，我在他們當中已經是最差的那個。

于　全部歌曲都可以彈琴吧。

倫　可以。

于　是不是好像 Cabaret singing（卡巴萊）？

倫　不是。是唱 American top 40 的那種，有舞池的。那是一間頗高級的夜總會。人們到來飲酒，我們當然不會，表演完後便會躲在一角。每個星期六，我們就會學流行榜上高踞首四十位的歌曲；晚上，我們便膽粗粗的上台唱歌。那時候每晚都唱，工多藝熟，我們對於聲音的運用到了柔韌自如的地步，真聲、假聲可以隨意轉換，甚麼都能唱，現在就甚麼都唱不到了。夜總會駐唱的時候薪金豐厚，那時候每人一百五十美元一晚，四千五百美元一個月，經紀人才收 10% 的費用；而當時的房租很便宜，四百美元，生活真的過得很好，從來也沒有想過要回來。然而我的家人在香港，我要探親，回來香港是無心插柳的。

對於香港的業界我是相對陌生的，但由於那時候有些同學給我郵寄錄音帶，使我有機會接觸香港的流行曲，例如徐小鳳《順流逆流》，她的聲線很好聽，很性感；還有區瑞強、陳百強。而八三、八四年間，我發現有一樣東西真的有很大進步，那就是香港的錄音技術已經跟以前有很大的不同，不像許冠傑年代，音質那麼薄。可能我們做音樂的人對聲音很敏感，買了唱片、錄音帶後，第一件事就會留意音樂的錄音效果如何。這可能就是為何我較喜歡歐西流行曲的原因，美國的錄音技術比我們的厲害很多。美國流行榜上位列榜首的歌曲，不僅是作品優秀、歌手優秀，也是由於美國的先進錄音技術，錄製出來的成品，帶給人一種前所未有的新感覺。譬如說，Michael Jackson 的音樂就是一個很好的例子，除了作品本身很優秀外，他作品中錄音技術爐火純青的應用，將全世界的錄音技術推至高峰。八六年我創作過一些英文歌，並將其中較為優秀的歌曲錄製成 demo 帶回香港。在我後來回港開展我的音樂事業後，在美國所組的樂隊便解散了。因為當時大家也考慮到當自己過了年少氣盛的青春期，每晚那種在舞台上燃燒的激情是很難一直燃燒下去的。你試想一下，幾個年過四十的人，在舞台上高吼「wake me up before you go go」的情景是不是有些可笑？

不過，除了日常的音樂創作外，在夜總會每晚唱歌，這是每個音樂人或歌手應該經歷的一個過程，一個可以通過實踐學習的過程。

之所以離開那裡，是因為我想通了，看明白了一些事情。有時候我去酒廊看到一些六十多歲的歌手，略帶悲情的自彈自唱，那時候我就有一種可悲的感覺，沒有多少聽眾真正欣賞他的彈奏或歌聲，也許甚至連他自己都沒有用心來彈唱。我聯想到自己樂隊在酒吧的演出，燃起台下觀眾高漲的熱情可能不單單只是我們的音樂，還有酒精作祟。大家那個時候也可能沒有用心享受歌手的歌聲，節奏與旋律的組合就足以讓大家情緒高漲。所以那個時候我決定回來香港發展我的音樂事業。

當時我返港開始從事音樂創作，我創作了一些 R&B 的歌曲，那時候 R&B 在華語樂壇還不能被普遍接受，我很感謝 Sandy Lam（林憶蓮），她一直有聽這類型的歌曲，當然還有阿 Mui（梅艷芳）。當時 Michael Jackson、Madonna、Whitney Houston 大熱。她們也願意展開嘗試，Sandy 是最成功的，因為她唱 R&B 的感覺很對。雖然阿 Mui 沒有 R&B 的感覺，她的聲音是比較直接、大氣些的。她在舞台上艷光四射，而且她的快歌沒有 R&B 的感覺都沒有關係，她那種直截了當的演繹方式是其他歌手不具備的。很多歌手都被一種 model singing（模式唱法）牽制，譬如，唱一句 say-you-love-me，我比較喜歡的唱法是有一個切入的音頭，有擊點的踏實地唱，而不是字字句句都要音量漸大的，好像潮湧的那樣呈現出來。我不喜歡 Sarah Brightman，就是這個原因。她的聲線是很好的，只是唱法就不是我個人喜歡的那種。古典音樂裡有一個 Maria Callas，她永遠都沒有這樣的習慣，她是一個傳奇。阿 Mui 就用這種毫無掩飾感的簡單直接唱法，這一點是很多歌手做不到的。

于　我想阿 Mui 也許自己都沒有意識到這一點，我與她有過短暫的合作經驗，《艷舞台》是我寫的。

倫　是你創作的嗎？我很愛《艷舞台》這首歌。我依稀記得去年或是前年聽過有一首歌，抄足了《艷舞台》。我不記得歌名了，但依稀記得整個概念到旋律幾乎都抄足了《艷舞台》，而且歌詞中也有艷舞台。

于　哈哈，是嗎？暫時還沒人跟我提及這個。這首歌阿 Mui 唱得很辛苦，因為這首歌的音有些許奇怪，她很不習慣。

倫　好啊，給她一個訓練。我覺得阿 Mui 是要被人釘緊著的。最初見她的時候，我有巨星恐懼症，見到其他巨星也是，不敢出聲的。但當你跟她相處，當她的監製的時候，雖然有時候她會遲到、黑面，但我跟她是很好的朋友。我們之間可交流，可交心。她給別人黑面後，很快便會忘記。有時候，我會直接跟她說，你走音了，走得很厲害。雖然這可能會傷及她的自尊心，然而這是事實來的。對著其他歌手也是，總不能對他們客客氣氣。錄音的時候，總要把所有不好的東西攤開來。

于　我記得你寫了頗多歌曲給阿 Mui 的，並有一段長時間的合作。以我自己的印象，好像那時剛剛開始脫離 cover version 的時期，開始進入一個製作概念唱片的時期。基本上，阿 Mui 的每張唱片都有一個概念在其中。寫旋律這個創作是很平面的，當作為一個監製長期要跟某一個歌手合作，這個歌手對你來說，也許會給你帶來一些創作上的靈感，我想知道你們合作的關係和感覺是怎樣的？

一切從概念開始

倫　我第一次監製的作品是呂方的。坦白説，我很喜歡這張唱片，直到現在，這張唱片一點也不老套，這是我成為音樂人的一個很好的「試金石」。我先説説以前的往事，八七年的那張唱片銷量很差，當時我立下決心，永遠都不再唱歌，因我認為自己並不認識香港樂壇。那時候我用了一段時間退居幕後。如果要作為一個作曲家、編曲家，對於寫樂譜我不大有把握。如果我要寫歌給別人，如果我要在幕後發展，當時我對自己的信心不大，然而我對這方面有興趣。興趣是首要條件。在你完成一件作品後，你察覺到該作品也不錯，這也是一個自我的表達。所以最重要是從興趣開始。

　　當時我想，我那麼喜歡音樂，又能在一些電子合成器樂中學到很多東西，何不在這方面繼續發展呢？那時候我在華星，黎小田給予我很多寫歌的機會，他對我很好。而當時華星有很多當紅藝人，例如阿 Mui，一年推出兩、三張唱片，這也給我很多機會。又如徐日勤，當時他們監製陳百強、羅文的唱片，有工作便找我幫忙，我當然答應，有這麼好的機會。於是乎當我寫了一首歌，我會提出不如由我負責編曲，帶領錄音，而勤哥是監製，他非常看顧我，很多理論、實踐、工作經驗至今仍然受用。如混音的過程等等，很多人教了我很多東西。

　　實踐方面，當時我還未懂得寫樂譜，誰人教我寫呢？我是看輝哥、奧金寶寫的樂譜學習的。在剛開始的一年裡，我在這些方面下了一番苦功。我完全放下了幕前的工作，與此同時，我在分析香港樂壇究竟是怎樣的。我還記得七、八十年代的 mega hit，《順流逆流》、《摘星》、《漣漪》、《壞女孩》等等，我會分析這些大熱一時的歌曲。分析時，我的立場有時會

中立到一個地步，我要求那首歌的旋律一定要好聽。如果你想那首歌大賣、暢銷，一定要以旋律為先。若那個旋律是可以的，無論如何，聽眾便會有共鳴。這是我得到的公式。除此之外，我也了解到身為音樂人，創作歌曲給歌手，你與樂壇之間的關係是息息相關的。如果我們創作出來的歌曲是不適合那位歌手，或製作出來的唱片的銷售未如理想，我們是有很大的責任，這時真的要承受很大的壓力。尤其是剛剛開始製作專輯的時候，先是 Sandy，後來才是阿 Mui。真是很大壓力，比如一張專輯中有十首歌，我親自創作的有兩首或三首歌，其餘的七首歌我要構思怎樣去做，最重要的一點是我要考慮這些歌手能否處理那些歌曲？而那些歌曲的方向應怎樣？譬如説，如果當時我找一些好像 Anya 或者 Enigma 風格的歌曲，那些歌當時在國際間反應不錯，然而假如我把製作 Anya 的唱片的整套方式放諸於阿 Mui 身上，那會怎樣呢？這可能會很糟糕。為何會這樣呢？這關乎整個市場的喜好，大眾喜歡聽甚麼類型的歌曲。當然人們是較喜歡聽一些旋律性強的、抒情的歌曲。

　　每一個歌手，我們都要花很長時間了解；而每選一首歌，我們都是膽戰心驚的。那時我和許願製作 Sandy 的唱片，每挑選一首歌都很害怕，害怕那首歌不能暢銷。所以創作音樂是有這樣的壓力存在。但當你的作品完成，又能配合那位歌手的路向，是很開心的。我覺得最困難的就是挑選歌曲和定出概念、方向，當你找對了方向，你的編曲就可以朝著這個方向進發。我也聽過「人山人海」所製作的音樂，作品的方向都很清楚，真的十分好。問題是，你一定要大膽；但又不是你想做，公司就放手讓你做。就如華星，有一個「阿姐」，她的命運就由我操縱，當中的衡量、平衡是很重要的，而我們也要循序漸進的改變歌手的風格。如阿

Mui、Sandy 的唱片，也是循序漸進地轉變，不是瞬間轉變的。那時候我還未成為阿 Mui 的監製，而我寫給她的第一首歌就是《烈焰紅唇》，這算是很 R&B 的一首歌，那些 bass sound（低音聲）與以前的有很大的不同，但阿 Mui 處理得很好。這是天時地利人和，公司願意主力宣傳這首歌，阿 Mui 拍 MV 時，造型很性感，最後這首歌很成功。

話雖如此，回想我當過很多歌手的監製，包括阿 Mui、Elisa（陳潔靈）、呂方和我自己，自己是最糟糕的，因我經常迷失。但綜觀而言，製作唱片在事前要下很多功夫，不是一、兩天的事情。你需要找一個適合的編曲人，找到一個平衡點。我記得那時候有前輩講過一句話「Never educate the public, you must lead them.」這句話的意思是，有的時候大眾在聽覺上接受某一種音樂，喜歡一些歌手，才會購買專輯；有些時候讓他們聽到一些很不同的音樂，那麼這個時候作為監製，就必須要有一些承擔，這些不同的聲音也許會爆紅、很成功，但是也有可能會失敗。我們時常聽歐西音樂的一些藍調歌曲，為何 Macy Gray 的第一張專輯很成功，而第二張專輯就慘敗收場？就是因為她改了很多東西。以此為鑒，假如説想在這一行繼續生存，類似這樣的情況就要很小心了。

回溯到當下的 CD 碟的銷售上，無論怎樣都是無法賺錢的，以前真的可以賺錢。但現在反而是一個很天馬行空的時代，真的可以説是 anything goes。這兩、三年我都有持續作曲，但是所做的歌曲都沒有很「野馬式」的感覺了，無論怎樣也好，我都會有一個規矩，現在我會相信，一首歌裡面是應該有一個格式的。在主觀的藝術模式裡，你會找到一個客觀的準則。我會向著這方面一路前進。

于　Sandy 有一張專輯叫 *City Rhythm*（編註：

《林憶蓮——都市觸覺 Part I》1988），全部都是由你製作的吧。

倫　是的，整個專輯的概念，我很少參與，那個概念是由許願發展的。

于　但歌曲監製是你來的吧。

倫　對，歌曲是我們三個共同選的。許願對於概念那方面很在行，所以由他負責。「City Rhythm」其實是一個包裝、一個理念，那時候他們覺得 Sandy 很適合這個都市女性的形象。他們給我一個大綱，我會朝著那個方向去想。何謂「City Rhythm」呢？「City Rhythm」可以包括很多東西，例如 R&B，我要盡量在音樂上，把曲、詞與主題加以配合，當中的歌詞尤其重要，因為若要製作「City Rhythm」的話，應該不會有一句歌詞是「你看到一些蝴蝶飛來飛去，很開心」吧。那時候我和許願時常收到一些 demo，我們會將其中有潛質的歌曲揀選出來，有機會大熱的、旋律好聽的，我們再配合專輯的主題，想想寫甚麼歌詞。流行曲與古典音樂的純器樂樂曲的最大分別就是有歌詞，我發現大多數聽眾，包括我們在內，都會因為歌詞而注意歌曲。歌詞、編曲、作曲、歌手每種因素都很重要，歌詞也真的很重要。

我喜歡跟林振強合作，因為他時常可以給我驚喜，又準時，又投入，又有突破。他跟我説十六日就能起貨，怎料十五日已經完成，把作品交給我了；另一個是潘源良；還有的是周禮茂，他的作品比較偏門，寫的東西很奇特，但又頗合適的。例如《三更夜半》，講一個女人四處飄蕩。總而言之，那個概念要很明朗。甚至我做自己的唱片，我也覺得自己是一個接近精神分裂、雙重性格的人。我製作自己的唱片的時候，感覺更加困難，沒能為自己定位。做

《鋼琴後的人》時,小田開了一間新公司叫「巴里」,他問我有沒有信心推出唱片,我回答「當然不太有信心,但虛榮心卻還是有的」(笑),當時我還是很喜歡唱歌。結果《鋼琴後的人》反應不錯,我很感謝林振強和朱祖兒。當時朱祖兒還未有牽涉在製作中,是許愿負責形象方面的事。

于 但他(朱祖兒)已經出道了?

倫 對。當時我們已經認識,他會指出我的不是,很好很有心的一個人。林振強也是很好的,和朱祖兒一樣都是創作人才。林振強幫我寫《鋼琴後的人》,令我得到一個定位,我就是一個鋼琴後的人。我感覺最舒服是這個位置。然而不可以每張唱片都是《鋼琴後的人》,不能每首歌都是鋼琴。所以在八十年代,所有唱片都有一個所謂的概念。

于 對,當時開始會做一些所謂概念的東西。

香港樂壇的獨特現象

倫 但也要很小心地執行,不可以鑽牛角尖,要小心商業意味太濃厚。順便提一句,我不記得是去年,還是前年,我很欣賞麥浚龍的《無念》,這首歌很讓我驚艷。我認識他,跟他閒談,他是挺有趣的。所以我才跟他合唱,覺得他絕對不是沒腦袋的。

于 他做事情很認真而且對音樂有很深入的想法。對音樂又有自己的眼光。你說的對,他不是普通人來的。

倫 我覺得很可惜的是,他剛出道的時候,有很多負面新聞。

于 但香港就是這樣。

倫 嗯。你聽聽他製作的音樂,都是很好的。他也很勤奮。

于 對啊,他有很多想法,深入地去想。

倫 我覺得香港歌壇有一個現象,也可以說是一個很大的敗筆,就是將很多事情聚焦在視覺方面。尤其是有偶像或歌手出來的時候,基本上所有的聽眾和觀眾開始不理會一個歌手的唱功和音樂製作質量,對歌手喜愛與否的評審標準,總是放在歌手的形象上,形成了一個「歌星效應」。今時今日我們去聽演唱會,觀眾們的焦點是舞台是否有機關、歌手的形象是否有新意、服裝是否「養眼」等等。即使是《明報周刊》這類「正經」的雜誌,它的相關新聞報道,焦點也幾乎全是視覺方面,只有百分之十是著眼於那位歌手唱得怎樣、音樂做得怎樣,其餘的就以視覺為主。例如 Sandy 演唱會的主題是環保,所以開場就穿了那件衣服,唱完甚麼歌曲後,中場就穿這件衣服,是會這樣報道的。這是一個嚴重的問題。我看演唱會一直都認為要有期待感,我覺得要有這樣的精神才能夠得到驚喜。有一次我在會展(香港會議展覽中心)看 Elton John 的演唱會,台上只有一部鋼琴,已能吸引所有人的注意力。這就是音樂的偉大性。我很喜歡做音樂是因為在音樂中,我看到的、經歷的、聽到的、體會到的,讓我深深感受到音樂是真的可以有龐大的力量。我深信這東西。然而可悲的是,香港的聽眾真的很狹窄,因而歌手只可以從包裝上吸引聽眾。

于 我們不如談一談觀眾。剛剛我回想起,對

我來說，你的音樂給我很大的啟發。譬如說，你監製創作《封面女郎》（梅艷芳）這首歌，推出的時候我剛畢業，開始接觸有關音樂的工作。現在剛好楊千嬅在演唱會要翻唱這首歌，我也從旁觀察如何重新製作。重新編曲的時候，大家都知道，這首歌最開初的幾個和弦是無可替代的「簽名式」。你是由另一個調開始的，而用了那幾個不尋常的和弦引入，再加入低音結他，這首歌的原調，這時才定下來跟旋律統一而行。我覺得這個編排很精彩，也很高深。

倫 我記得那時候他們給我聽了一首歌，然後啟發我把那兩個小節的音樂編成這樣的。不太深奧吧。

于 也不是深奧。樂手他們也是能夠聽出那個和弦的組合是甚麼，只是當聽到那幾個和弦的時候，會有一種驚詫的感覺。總之，對於樂手來說，這首歌是很能激動人心的。這種運用和弦的手法，印象中在你做的歌曲裡出現過不只一次，即是可以說你也很喜歡做這個模樣的東西。我想問，我個人覺得你在編曲上有很多東西是深奧的；不是學術上的深奧，而是在流行音樂的習慣上來說比較不直接，這種不直接有時候會帶來驚喜。我作為一個音樂人，很欣賞這種編曲的手法，而且這種編曲會令我把歌牢牢記住。而你做這些，我相信亦是因為你也喜歡這樣的編曲效果。然而，有時候我們時常會收到一些來自觀眾的反饋，他們的視野未必與我們的相同，兩者之間會存在一些矛盾，這個時候你的感覺是怎樣的呢？

倫 我只能說「一意孤行」。首先要說，在我製作音樂的時候，我也沒有太過刻意和自覺的。這個要說說以前組樂隊的經歷，那時候我

們聽的音樂真多，希望從中吸收，例如聽 Bob James、Manhattan Transfer ——我真是學不了 Manhattan Transfer 的音樂。我曾嘗試自己錄和音，唱他們的歌，唱得頭昏腦脹也唱得不相像。你說我的音樂深奧？他們的更甚！山下達郎也是如此，山下達郎的音樂也很深奧，但很好聽。其實就是因為我們聽的音樂比其他人廣闊很多，這就是之前我說過做音樂的人一定要「組樂隊」。因為在夾 band 的過程中，綵排的時候，我們經常拆解歌曲，那時候我們樂隊就有唱過 *A Night in Tunisia*，這曲在 Jazz 的世界裡是經典。我不是一個唱 Jazz 的歌手，對 Jazz 的認識也不多，但我很喜歡這首歌。當時我想，如果我有幸推出唱片，一定要翻唱這首歌。其實這首歌很難翻唱，因為不適合廣東話唱的。但又有甚麼關係呢？反正現在唱片都沒有人買了，做甚麼也不相干。當時我們有很多類似的個案，如一首歌的前段還在唱「wake me up before you go go」，後面就轉成別的歌曲了。但轉折位要順暢，而怎樣處理就是經驗問題了。

後期我編曲的時候，最記得一首歌《還有》，原先是兩個台灣歌手合唱的版本，我已記不起是誰……對了，是《結束》，鄭怡和李宗盛唱的。我大膽說，當時黃柏高為憶蓮選了這首歌，我聽了後，我要瘋了，因這首歌太過時，要我怎樣編曲才好？旋律是有 magic 的，很簡單，不是我和你能夠寫出的旋律。我要怎樣編曲呢？我一定要運用以前學過的、喜歡的去編這首歌。後期我再推出唱片，《鋼琴後的人》有一首歌叫《你知道我在等你嗎》，我覺得這首歌的旋律很不錯，詞也不錯，很簡單的。其實，簡單而直接的歌很難寫。阿 Lam（林子祥）寫的《分分鐘需要你》，也是很簡單的一首歌，但它以最簡單的方法打動你，這是很困難的。

談回自己，我總希望替別人或自己做的音樂會有些東西，能夠給人一種驚喜。這就是創

作性，這是其一。其二是我希望可以幫自己找出一條血路，希望別人能夠認得那些作品是我的，作品裡有我的影子。為何我那麼崇拜 David Foster，不是因為他做的東西很深奧，而是你能夠從他的作品裡，聽出屬於他的一種「聲音特質」。他的歌曲永遠都是用六度音，都是那幾個 chord progression（和弦進行），變成一種風格。我也希望抓著這東西，我不知道自己會否成功，但我總覺得自己是一個太無可救藥地浪漫的人，現在我要嘗試走出這個墨守成規的框。我總結一下自己，我覺得我所做的旋律是有些太過詩意的浪漫主義，所走的路線太固守一種風格了。這沒有好壞之分，只不過自己被自己的影子牽著走，我想豎立旗幟，但這反而成了我的圍城。談回《封面女郎》，我很喜歡那幾個和弦的。我記得以前華星給我聽了一首歌，好像是中森明菜，還是甚麼，是日文歌來的，開首的編曲非常相似。那時小田就叫我試試用這一段來編曲，我也很喜歡那一段。我記得了！是杏里的歌！這首歌所用的不像是日本風格，它的和弦很好，是非一般的。那時候，我挺喜歡鑽研和弦的問題，因可給予我想像空間。

然而，我覺得音樂一定要進化。很多人問我，為何這六至八年來，歌曲的和弦會變成這樣。我初初有同樣的感覺，但後來我完全明白。不只是香港樂壇，世界上每一個樂壇，每十年便有一次變化。八十年代我們做的音樂，跟六、七十年代的已有很大不同。對於接受了七十年代音樂的人，當他們聽到八十年代的，他們會覺得不知所謂，他們真的會藐視你的。九十年代的又會藐視八十年代的。二千年的也會藐視九十年代的。但只要你想一想，不須加以分析，時間一定是向前走的，你不可以停留在某一事物上。萬物在變，文化也在變。藝術是最快改變的，也是改變最明顯的。廿一世紀已沒有了以前的 Impressionism（印象主義）、Realism（現實主義）。所以這沒有對錯之分，只是在文化、在人類文明上，一定會有所改變。過去的六至八年，香港歌曲的旋律是很密集的，密集得沒有呼吸的空間，早期更著重於十二拍八，剛開始的時候人們接受不了，覺得不知所謂。但當你再想想，這完全是觀點與角度的問題。如果沒有人做一些新的、奇特的音樂，這個樂壇就真的靜止了，真的會死。如果再複製八、九十年代的歌曲，這只會變成盲目的模仿者。話雖如此，我常言道，為何現在少了那麼多 mega hit？我們要分析「人」這個最基本的東西。不是每個人都能唱這種旋律，很多聽眾聽一首歌的時候，他們很多時也渴望可以跟著唱。如果很多歌都是如此密集的，我有很多朋友就是唱一、兩句後，就唱不到了。這會導致那首歌難以扣人心弦，人們未能產生共鳴。久而久之，那首歌很快被人遺忘。八、九十年代，《在水中央》、《漣漪》、《畫出彩虹》等，也是容易朗朗上口的歌曲。輝哥真的很厲害，他的歌一點也不過時。

談回寫曲。我很鼓勵人寫曲，但寫了出來別人接受不接受是另一回事，因為每個人也不同。但問題是，這些東西一定會改變文化的去向。由二〇一一年開始，未來十年也許又是另一番景象了，也許會回到最初始狀態；也可能回到 Minimalism（極簡主義），所有歌曲只有一個 note（音），整首歌都是同一個音也有可能，我們不知道的。總之，你不改變就會死。但是，要從改變中找到一個大多數受眾可以接受的音樂，就是一個挑戰，這就是值得我們去做的東西。做音樂成功與否，跟賺多少錢無關，而是我真的可以找到一樣東西無論從主觀的或客觀的角度都可以成立，可以站穩腳跟的。這樣就很成功。

有一種音樂叫 Cantopop ？

于　最後一條問題，我知道這是一條很困難的問題，但我也要問。如果真的有一種音樂叫Cantopop，對你來說，Cantopop 的「Sound（聲音）」是甚麼？或你認為它與其他流行音樂最大的分別是甚麼？

倫　如果你問那個「Sound（聲音）」是甚麼，我常常覺得很多廣東歌的寫法是混合了早期的台灣歌和七十年代美國樂壇的 Ballads（通俗歌曲）。就算今時今日很多作曲家都很大膽，很有創意，但很多廣東歌的旋律始終有著八十年代台灣歌曲的旋律的影子。還有，我們現在聽到的編曲，有很多的根基是 programming（電子音樂模進），一定有結他、bass（低音結他）和鼓，一定不能缺少鋼琴，好像是一個倒模。我自己彈琴，做自己的歌的時候，我也會做出這樣的音樂，然而我清楚知道自己的路向，我是「鋼琴後的人」，大家已認定了。其實我也很喜歡電子的東西。但我不明白，一直以來，很多廣東歌的節奏的擺法，也很像七十年代美國的 Ballads，就算加了 programming，裡面那個應有的 groove 的感覺也是沒有的。我自己也是 programmer，我會在電腦合成的音樂上特地錄一個真的鼓，使音樂聽起來人性化一點，但始終也沒有好像恭碩良現場打鼓的感覺。其實現場樂手是很重要的，如果製作預算上許可的話，用現場樂手的效果會好很多。

　　如果你要我界定甚麼是 Cantopop，我未能以一個學術的角度去解釋，我沒有這樣的資格。上星期我接受了一個大學教授的訪問，他問了我一條問題，但我不懂回答。他問，今時今日的流行音樂，我們可否用古典音樂的分析方法作分析？這是一條很好的問題。我從來沒有想過。我當時回答他，不就是 A 段、B 段、C 段，然後又重複再來一次的這種模式，沒有A、B、C、D、E、F、G 那麼複雜吧。（笑）他當時問我的是香港流行曲，但我覺得不只是香港，香港的是 A、B、A、B、C，美國的可能是 A、B、C、D、A、B，或者C、B 混雜，較為「出位」一些而已。他這個問題很切合你的問題。你問 Cantopop 是甚麼，這就真的離不開這個模式。但我也明白，我們是在跟一個商業的市場互動交易；正如我剛才說「Never educate the public, you must lead them.」。我相信美國樂壇也是如此的，只不過他們大膽得多，因為他們的市場很大；有一撮人喜歡及追隨 Jazz，有一撮就去追隨 Anya，有一撮就追隨 Rock music，而那一撮人就已經有千萬之多，足夠養活一個藝人。相對來說，香港、東南亞的市場較狹窄，內地也是的。雖然內地人口眾多，每人買一張唱片，你已經賺很多，然而事實並不如此。畢竟，我們住在香港這個彈丸之地，過去的十年、八年是特別糟糕的，因為我們的下一輩再不聽英文歌，日文歌我不知道，但應該很少。我們那個時代很幸運，我們經常可以聽到英文歌。這就是為何Miss Chan Chan（陳潔靈）經常教訓那班超級巨星，他們唱歌的感覺就好像在卡拉 OK 唱歌般。

于　因為他們真的只有卡拉 OK 喔。

倫　對啊，所以我也跟她說，你不要這樣教訓他們，他們已較我們好，有卡拉 OK 可供練習。我們那時只可以跟著那些唱片唱歌。她就說，我那時也可以去夜總會唱歌。我回答，但有多少人有如此的機會和經驗呢？談回 Cantopop，我不會特地畫一條界線論好與壞，但我對它的感覺就是依然有墨守成規的情況。最低限度，在編曲上就可以給予我們更多驚喜了吧。一剎那的很靈光的和弦改變，就已經可以控制著你

的情緒。為何我經常覺得韓國音樂超越了我們？于逸堯，你還年輕，可能不知道。在五、六十年代，香港的錄音技術是帶領著整個東南亞的，日本、台灣也不及我們。我聽到唱片公司那些筷子姊姊花、鍾玲玲一系列的音樂，那時的錄音技術已超越了東南亞。但很可惜，從二千年代開始，韓國進步得很厲害，反而日本停滯於一個層次上，可能他們的民族性太強，我覺得他們已經停步了。至於香港，我覺得香港還有進步的空間，現時仍在轉變中，但這個轉變的幅度需要更大。我常常覺得，Cantopop常見的台灣式旋律組織配合美國式編曲，其實沒有很多人有這樣的能耐，包括我自己在內，在這個框架內把技術運用自如。例如某人寫了一個旋律，要我編曲，這是困難的。因為那個旋律已有束縛，有時我想編成 U2 的風格，就很難做到。除非那個旋律可以跟編曲同步進行，這就非常理想，有改動的可能性。廣東歌有多一個掣肘，就是我們的文字。寫不對一個音，整首歌就不合理。國語歌和英文歌就沒有這個問題。所以語言是很重要的，有些它可以是限制，有些也可以容許更多音樂上的變動。未來的十年會是一個怎樣的走勢，我們還需拭目以待。將來會有很多變動。

其實我不知道能否解答你的問題，因為七十年代我在美國，完全不知道發生甚麼事。我離開香港的時候是《啼笑因緣》。那時我還小，但對《啼笑因緣》有很深印象。輝哥真的很厲害。想像不到他是如何把西方的編曲，加上二胡，融入中國色彩的旋律，這正正是中西合璧的例子。論其旋律，帶有中國風，但又不是百分之百的小調呢。最近我幫葉麗儀編了一個版本，我用了弦樂器和一些合成器，整件事也很流暢。她唱過兩次，她唱得很好。即原來音樂的摸索性是很高的。而許冠傑當紅的時候，我是不知道的。

于　即許冠傑、關正傑的年代。

倫　陳美齡那些。那時期，我完全不知道發生甚麼事。鄺美雲啊，甚至徐小鳳，我都不太清楚。

于　最黃金的時期，是在七十年代末、八十年代初。

倫　《啼笑因緣》的時候，你已經出生了？

于　出生了。

倫　那你一定有留意這件事。當時有一間黑白唱片公司，它有一間 Studio A，位於金巴利道的。那裡有一個名叫 David Ling Junior 的錄音師。他混音的作品，勝過當時同期的作品。你可以看看葉德嫻，不是她在永恆唱片時期的，而是在黑白唱片時期的作品。

于　《千個太陽》也是黑白唱片的嗎？

倫　不是，華星的，陳潔靈的。啊，你說起來又好像是黑白唱片。可能你是對的。（編註：《千個太陽》是黑白唱片時期的）

于　錄音混音很好，完全是另一個境界。編曲很先進，聲音也很好。另外，還有《邊緣回望》。

倫　那時候劉天蘭邀請我加入黑白唱片公司，當時我就是以「好聲」作為考慮因素。林保怡、Tina（劉天蘭）、Deany（葉德嫻）的唱片，好好聲的。

于　合唱也錄得很好。

倫　《紅紅絲巾》也很好。反而我取回華星時期，梅艷芳最早期的歌曲來聽……

于　錄得很差，尤其是 main vocal（主聲），真是慘不忍睹。

倫　Main vocal 簡直是「水浸」。

于　永遠「水浸」的，而那個歌手好像在街上唱給你聽這樣。

倫　那時候我作為阿 Mui 的監製時，我已不在星島傳音，我已在 Sound Station。我記得當時阿 Mui 錄音，她不斷説自己的聲音「很尖」。我不明白甚麼是「很尖」，我跟她説，你的聲音絕對不尖。她的聲音絕對是低的。但她還是説「很尖」，我煩惱了三個星期，才知道所謂「很尖」是 reverb（餘響）。然後她問，為何沒有 echo（回聲）的？我跟當時的錄音師華哥都不知道她説甚麼。

于　華哥是黃紀華？

倫　對。一流的音樂工程師。跟他合作後，你不會再相信其他錄音師。那個時期的進化論，我並不太清楚的。當然，有時候工作需要，我也要接觸那個時期的音樂。那時候的編曲，開始趨向西化，不，是用了很多中樂，而這些中樂是可以融入民間的。如《啼笑因緣》用了一支二胡。以及，有很多中國的旋律出現，這是少見的。

于　即是他成功地將它現代化。

倫　我覺得很奇怪的，始終中國人會回到某一種聲音。

于　對。看那些成功的歌曲，都有那種聲音的。

倫　都有那種旋律的跳動。

于　沒錯。

倫永亮

香港音樂界翹楚，憑《歌詞》一曲於亞太流行曲創作大賽奪魁。一九八八年，倫永亮憑《烈焰紅唇》囊括三台金曲獎。一九九〇年他憑《燒》一曲再度獲三台頒發最佳歌曲及最佳編曲獎。一九九〇至一九九一年他更以歌手身份推出《你知道我在等你嗎》、《鋼琴後的人》等名曲。一九九一年，他獲商業電台頒發最佳男歌手金獎。此外，他亦於一九九三年獲十大傑出青年獎，一九九五年獲卡地亞十大傑出成就獎。

倫永亮曾多次舉行個人演唱會，也為許多歌手擔任唱片監製和演唱會音樂總監，如梅艷芳、林憶蓮、葉蒨文……等。

CARL WONG
王雙駿

攝影：譚雪

我第一次遇見王雙駿的名字，是我在亞洲電視做劇集配樂的年代，即上世紀九十年代初期。可能是因為我有中國音樂的訓練，亦對功夫武俠劇種的打鬥場面特別感覺興奮，所以當時我的上司經常委任我去做古裝或民國時代背景的劇集。

我還依稀記得，有一次做一套武俠劇的首集，收到了主題曲的「大帶」（即 1/4 吋開卷式錄音帶，因音質傳真度好，以及可以很容易做剪接，當時在廣播界被廣泛應用），我習慣會先看一看製作人的名字，見編曲一職是由王雙駿負責，當時還未入行的我，也不太認識誰是誰，只覺名字很好聽、很有氣質，就記住了。

第一次遇見他本人，是好幾年以後。那時，我已經從不同途徑熟知了這位人物，然後偶然在佐敦南京街的雅旺錄音室碰見他。當時是李端嫻介紹我認識他的，我很奇怪他竟然知道我是誰，還告訴我他有買我第一次當監製，為舞台劇而做的一隻名叫《向悲慘世界乞錢》的大碟。那隻大碟，老實說，在監製編曲的造詣上的確是要命的，屬我行我素「話知你死」的「重口味」，認真的音樂人聽罷要罵要嘲，都絕對合情合理。但王雙駿當時跟我的表白，不但絲毫沒有恥笑我的幼稚園勞作功課之嫌，反而他語氣中帶著一種在「夜冷店」找到另類趣味物品的滿足感和優越感，對我有膽識去做這樣「離譜」的音樂表示默許。也不就是因為他對小弟的塗鴉沒有嫌棄，所以心存報答之情，兼轉過頭來藉機為自己的劣作圓說；的而且確，在這之後漸漸跟王雙駿在工作和工餘的接觸機會多了，更加發現並肯定了他視野之宏闊。我非常相信，一個音樂創作人如果認真地視自己的工作為一門藝術，他的興趣絕不會只單一性地停留在聲音韻律的小小世界裡，更不會再局限自己在這小小世界的某一、兩個範圍。音樂他當然懂，甚麼類型都懂；電影他懂、文字他懂、時裝他懂、室內設計他懂；社會運動史話、裝修工程、汽車、天文地理、平面配色、普普藝術，他都懂。懂不是說懂得去做，而是在美學的層次上明白；好像許多人都學鋼琴，懂得彈，但並不就等於真正懂得鋼琴，更遑論懂得音樂。王雙駿的懂，是種近乎 Polymath 或 Renaissance Man 的狀況。只有在這種狀況下，創作出來的東西才有立體感，才會跟我們的世界建立正面、實質和互動的長久關係。

于：于逸堯　　王：王雙駿

用「玩」的心態去做音樂

于　大家常説：「年輕時是用『心』來做一件事情，現在只是用『腦』來做，你怎麼看？」

王　也許是因為年齡的增長，以及在一個行業閱歷的增廣。打個比喻，好像一幅圖表那樣，剛開始腦中的想法很多，好像在圖表中的至高點，而且會嘔心瀝血的去做一件事情。但隨著時間的推移，終有一日靈感和熱忱都會枯竭，跌到了圖表的低點。周而復始的工作，好像深陷一個循環。當你墜入這個循環，不停地做著同一樣事情，就不再是只憑熱忱，而是運用已往的工作經驗去做一件事情了。這個階段就是所謂的用「腦」做事。俗語説：「騙到天，騙到地，卻騙不到自己。」

終有一日，會發現那些所謂用「腦」做的工作，都過不到自己的那一關。我們做音樂這個行業的，不像金融行業的那樣，有一個確定的答案。音樂工作者的工作性質有著彈性，也許在某個階段，連音樂人自己都會迷失方向。有些階段，你會結識不同的人。譬如説，結識了一些剛剛進入音樂圈的人，這個時候便會醒悟：要「玩」音樂，而不是「做」音樂。只有用「玩」的心態去做音樂，才可以永遠保持對這個行業的熱忱，在這個行業生存的時間就會長久些。

我本人就是這樣一種人：不做自己不喜歡做的事情。所以我時常自我提醒，我要保持心中對音樂的這團火，不當它是一份工作，而是自己真正喜愛的事業。要用「玩」的心態來做音樂，而不是「人云亦云」似的去做。這樣做的原因，是不要讓自己的作品只成就偉大的「現世」，而是現在做所有的東西都會留存、都會記錄下來，待有一日自己翻看自己已往作品的「目錄」時，要做到讓自己不後悔。

難得有一個機會可以以自己的興趣愛好為工作，假如再一手將其斷送，豈不是太可惜了嗎？這樣的例子我見多了。我這幾年才意識到，已往的經驗只是支持你的工作，不應該單依靠經驗去運作所有事情的。我以前比較心急，總以為所有事情依靠器材或數學都能做出來。現在的我卻不這樣想了。譬如你問我現在想不想做一首歌出來，好入流，並被所有人認同，排行榜上高踞榜首。我會説，這一點人人都想，但假如我的作品，只是在這陣子很流行，在很多榜上也有名，但是下一輪就消失不見了。這樣，我會覺得好可悲，好像我的作品就只是一個潮流的產物。打個比方吧，譬如我的作品變成喇叭褲或者窄腳褲這樣的潮流產品，這便違背了我的本意。因為我想做的是：牛仔褲。因為牛仔褲更注重細節，以不變應萬變，這樣才是可以永遠傳世的經典！

做富有創造力的音樂

于　作為音樂人，除了一般大眾印象中的「作曲」工作外，如監製、編曲，或將不同的歌混合成一首歌，還有演唱會現場演繹音樂的工作等，所有這些我個人認為都是創作，跟傳統上被理解為創作的「作詞」、「作曲」等，是同等重量的。你是怎樣去看這件事情的呢？

王　這可能是跟性格有關。我個性比較獨立，不喜歡照搬照抄，喜歡發揮自己的創作力。譬

如小時候做勞作，大多數人都是按照相同的原型剪下來再貼好，而我卻不是。我會將剩下的材料，再做成一對翅膀或其他東西加到模型上去。我不是想標新立異，而總是在想：這東西應該不止是這樣吧。到入行，開始接觸音樂的時候，才發現原來「玩」音樂的時候，這個世界好大。單憑幾個音符，是有很多不同的變化。我第一次組樂隊的時候，就好似「上癮一樣」，玩過第一次後就已經立刻期待下次了。我入行後第一次做一些重新編曲的工作，我就覺得這項工作簡直是為我而設，太適合我了。因為我這個人很固執，我時常問 why not 多於問 why。譬如做一些 remix 的歌，我就時常這樣反問自己：這首歌是否有其他的表現形式？如慢歌變快歌等。

我經常都同人分享，我見到一些事物的時候，會想出多幾個關於這件事物的可能性。就像一些發明，起初都是從對事物的質疑開始，這樣就是「創作的基本精神」：不是重複一些事情，不是對聞所未聞、見所未見的東西的臆想，而是從一些已經享受現有成果的東西中，發展出一些新的東西。我雖不是一個發明家，但我是一個善於改良的人，將一些現有的東西通過打磨拋光，把它從限定和特定的模樣中解放、「改良」，成為另一個意想不到的模樣。這是我的一種創作精神。

做自己喜歡的音樂

王　我不是一個發明家，但我是一個改良東西的人，將一些現有的東西通過打磨拋光，將其變成不在限定的「款」之內。有時候會因為唱片公司過於保守而碰釘子，所以我這種「改良」也是經過一番調較的。首先，我要知道「對象」是誰，對於新事物的定義有些人時常口不對心，

對著這些人講「新」就是對牛彈琴。但我不會掩飾這東西，說這個世界不須新事物。做事情要「對得起自己」，如果做一些連自己都覺得不喜歡甚至反胃的事，那麼，我做這事有甚麼意義？或者說，下次我應該做一些我喜歡做的事，還是做一些我不喜歡做的事？所以，常言道，假如你做了一些你不喜歡的東西出來，有一天那東西突然流行，這時就是我的末日，因我已不知道下次我可以做些甚麼出來。原來我做一些自己不喜歡的，而別人是會喜歡的，那糟糕了。找一些自己喜歡做的東西容易，但做一些別人喜歡的，是很困難的。

我承認我是「自私」的，而這也是作為一個創作人的基本要求，先讓自己喜歡，先不要理會旁人的喜惡，因為他人的想法是不可控制的因素。甚至有時候，不是自己的「自私」，而是小圈子的「自私」。例如現在跟我合作的藝人，大部份都是我的朋友。每次找我合作的，由唱片公司找我是少有的，大多是藝人親自找我。開始一項工作前，我會先同藝人交談，知道他們對作品的期許。我覺得藝人作為一個前線表演者，創作最後的成品，與藝人息息相關，假如連藝人自己最後都迷失，那麼其他的事情便失去意義。讓藝人有知情權，知道創作的來龍去脈，甚至讓他知道那些東西是從他而來的。大家在傾談中，先確定彼此都喜歡的創作方向，那麼這種就是「一起自私」。

有些藝人說：「以前公司沒有做過類似的創作。」我會說：「沒關係的。因為有些創作上的事情，只聽一個『想法』是不足以支撐想像的，必須進入一個創作的『過程』。」我本人就喜歡將一些從商業角度上想是不可能的事情，多次思考，甚至反向思考，這個時候就可能會另闢蹊徑。跟歌手去溝通，如果你足夠幸運、有足夠實力去做出多個創作，這會是一個雙贏的局面。最低限度在作品完成後，他喜歡，你又喜

歡；他在台上演繹的時候，也能挺起胸膛唱這首歌，而不會感到有「不知道這首歌說甚麼」的迷惑。這樣對我來說，就是最大的回報。

讓創作中滿是感動與愛

王　好像我和容祖兒一起策劃二〇一〇年十一月的演唱會，其實在年初的時候已經開始籌備，當我心中有一個確定的創作方向後，即是在未開這個演唱會的前期會議的時候，我就說：「我已經決定了，《越唱越強》這首歌要擺在後面，同時要變成慢歌。」當時，所有人都擺出驚訝的表情。但是，我已經決定這樣做了，因為我有把握，我對所有人說「只要信不要問」。結果，祖兒第一次演唱的時候，她一唱就流下了眼淚。這個時候，我就心中暗自喊了一句「yes！」因為我要做的就是要首先感動演繹這首歌的藝人。

　　旋律和歌詞已是既定因素，音樂人要做的，就是如何利用音樂，使那些歌詞富有更深層的意味，或使其更能配合歌手當時的狀況、情緒。因為如果歌手已有一定的歷練，譬如已出道十年了，會經歷過很多東西。這就是跟一個歌手相熟的好處，你了解這個歌手的為人之後，所有事情就變得簡單了，這就是我時常會說：「只要創作中有愛就可以了。」再回溯到自己一直堅持的理念：「要經常變換思考角度，增添新想法，而不是抱持跟著大隊走，就永遠衣食無憂的心態。」

于　因為我一直相信，歌手是創作過程中最重要的一人，同時在整個創作過程中，就像你剛剛所講的，歌手不是被操控的扯線公仔，不是你擺一些東西在他的嘴裡，由他唱出來，整件事就會成功。創作的成果要跟歌手本人有無法割捨的關係。幸運地，我們經常都可以遇到一些藝人，他們本身有想表達的創作情緒。但是有些新人本身就處於迷茫的境地，未曾深思熟慮，不知道自己未來的方向。當你遇到這樣的情況，作為他的音樂人你會怎樣處理呢？

通過溝通讓彼此的信任升溫

王　首先，我認為「溝通」是最重要的，通過傾談的方式，使彼此間的信任升溫。舉個例子來說，兩個本來不相識的人，在錄音室第一次見面就說：「陳先生你好，你唱的這一段歌，可否再唱得輕巧一點，高昂一點？音可能還要再唱高一點。」這樣客套的對話，無疑是浪費彼此的時間。假如是彼此信任的朋友，那麼我便可以直言：「我覺得你剛剛唱的那句很難聽，可否換一種方式演繹？」

　　唱歌是需要「情緒」的，假如不斷費勁用在兜大圈說客套話，就是在浪費彼此的時間，錯過了歌手唱歌的最佳狀態。有時候，有些歌手可能會害羞，怕唱錯被人取笑。這是不應該有的情況。所以在工作前，我總是花大量時間來溝通，從介紹自己開始到分享自己錄音過程的點滴和心路歷程，讓大家先建立互信。

　　有一些年輕的歌手初入錄音室的時候，很擔心自己會「走音」。我就會對他們說，不要怕，在錄音過程中走音，是很正常的，難道非要等到唱現場的時候才走音嗎？暫且把錄音的過程，當作是一個「試」的過程，讓你經過嘗試後，會更有信心去做。

錄音工作完成並不代表唱片完成

王　還有一樣很重要的事，錄唱片或者一首

歌，在市面上出版發行的那一刻才真的算「出世」，而不是錄音結束的那一刻。因為錄音結束，直到在市面上發行的那段時間裡，你還要「養大他」，除非你明天退出。如果你繼續唱歌的話，這些歌是陪你一輩子的。所謂養大他的意思是，在錄音結束到唱片未發行之前，還有一段 deadline（死線），在死線之前，要把握一切可能性。每個人都知道明天會更好，會假設明天比今天的進步，讓這張唱片或單曲向著更完美的方向發展，拚搏到最後，這樣自己也不會後悔。諸如此類的，每一次向著好一些，再好一些的目標來「養大」這首歌或這張唱片，這也是功德來的。那麼，到了歌手唱現場的時候，就會做得更完美。你現在聽回以前的歌，你一定覺得自己唱得不好，這是一定的。

有人經常問我，你做得最好的是那一次，我會回答說：「下一次。」假如我真的告訴大家：我上一次是做得最好的，那個時候我可能真的要退休或就快要死了。人一定是覺得明天會比今天更好，因為這樣才可以大無畏的一路前行。

因為每位歌手的教育背景不同，一些唱片公司也會將歌手「分類定型」。所以每位歌手對我所傳達的資訊的接受程度也不同，不過沒關係，就算今天不了解其中的含義，明天覺悟了也是好的。我分享了我的經驗，讓彼此的信任升溫，讓對方放下戒備的心去唱。在錄唱片時，我不怕歌手去「表現」，譬如我的預期效果是「十」，歌手做到了「三十四」，我會說：「唱得很好，不過要『收』一點。」而我最不期望看到的，是歌手只做到「一」。我會說：「還可以做得好些的。」但歌手只做到了從一到二的緩慢變化。諸如此類，一點點前行，要甚麼時候才可以達到「十」這個預期效果呢。

用心唱歌，是需要歌手用自己理解到的演繹方法去處理歌曲，慢慢地歌手才會找到屬於自己的風格。所以，去找人預先錄一個樣板，

是沒意思的，這只會令歌手模仿，但你可以模仿多少次呢？歌手一定要開發一個屬於你自己的方法。就好像寫毛筆字臨摹那樣，是通過臨摹達到「他為己用」。我自己想寫一篇文章，阿于（于逸堯）你可不可以幫我寫？這樣不行的嘛。沒意思的，並不是一個長遠的方法。大家都有責任，不要指望監製會教你唱歌，我只是一個引導的角色，如果我唱歌比你更好聽，我一早去當歌星了。

音樂監製是一個引導者

王　每個人的職責也不同，而我作為音樂監製的職責就是去「開發」，運用與歌手不同的教育背景與從業經驗，一邊開發，一邊交流，一邊影響，這樣才可以使得我們身處的這個世界更加多元化。我不知道這是好，還是壞，但溝通的過程是必不可少的階段。假如我同人分享了我從業以來的點滴，卻得不到半點回應，那麼我會覺得好失望。譬如說，我們在錄音室工作的總時間為六小時，那麼假如可以用四小時作有效的溝通，那麼餘下的兩小時就可以很有效地完成錄音。我與陳奕迅（Eason）就是這樣熟絡起來的。Eason 的「吹神」稱號不是徒有虛名的。從我與他相識的第一日起，他就是這樣。我們第一次錄音先聊了四小時，再用兩小時完成錄音。溝通對 Eason 更重要，因為他是用心來唱歌，而不只是用嗓子來唱歌的。

唱歌跟玩音樂其實很相似，憑心而論，歌手在紅館（香港體育館）表演跟在粉嶺聯和墟的商場表演，一定是兩種演繹方式，如果這兩個地方，都用一種方式去演繹，那麼，就不可以自稱是玩音樂的人了。

于　我們不如嘗試深入去講一講現場音樂，

我覺得音樂很有趣、很與眾不同。因為音樂帶有一種無法用文字傳達的抽象，是 種感覺的傳遞。但自從發明了錄音，音樂就有了錄音和現場兩種，兩者之間既有關係，但又很不同。很多時候，一樣的材料但是處理的手法卻很不同。你是內行人，問你是最恰當的，譬如錄音由你監製，現場演出的工作也是由你來做，這樣好像非常順理成章。但有時候音樂又不是你監製的，歌也不是你寫的，你只是負責做一個現場演出，那麼我們說回之前那個創作的話題上，從技術層面是一個怎樣的考量呢？

王 以做現場演出來說，我一直讓自己處於一個很多事的狀態。即是說，音樂以外的東西，我也會注意。做一場演唱會，我不會只是注意音樂的部份，同時我還會關心這場演唱會的流程、舞台設計和演唱會的整體基調，或者這場演唱會、這位藝人想要表達出怎樣的一種感覺。譬如說，這場演唱會的整個基調是黑白的，還是彩色的。知道了重點是甚麼，那麼一切工作就會簡單很多。

團隊協作的重要性

王 為甚麼我要去一些我其實不必參加的會議呢？因為我想知道，演唱會的每一環節是怎樣發生作用。譬如升降台為甚麼要升起？整體的舞台形狀為何是這樣安排？整體基調為甚麼是這樣？當一切我都很清楚的時候，我就會很投入其中，也會清晰知道音樂上應該如何去配合。假如每個部門不懂得互相配合，各做各的話，那麼我做的是電子音樂，但是最後發現舞台設計竟然是亞馬遜森林的自然風光，而藝人本身卻想談一些很人性的感覺，這樣就很不搭配。不是說這樣不行，但假如隨便將這幾個部份合成一場演唱會，那麼便是浪費資源了。大家向著同一個主題的方向努力，一切就容易多了。負責視覺的同事做一個亞馬遜森林，我作為音樂監製，可能就會配以部落色彩，以及富有「有機」感覺的音樂。

我想說的是，如果你想那個主題能夠突出，團隊的配合是很重要的。如果三件東西的其中一件不配合，這也是浪費資源。假如四組人向著四個目標努力那麼就會分散力量，假如四組人都向著相同的目標前進，那麼所有的力量便會凝聚成一股強大的力量。我會讀演唱會流程表，因為這關乎音樂部份。知道了今次的主題是甚麼，我就會知道如果這首歌改變了編曲，就可以放在演唱會的那部份。例如我剛才說，《越唱越強》要放在最後，我想要好感性的效果。所以這些東西你要跟其他人分享。很多時候，這養成了一個習慣，就是演唱會未開始前，你已在腦中描畫了開始的時候會是怎樣，看到一些舞台設計、服裝，你就會開始有一個概念，想像哪首歌在何時出場。我會將歌曲原來的面目，以及予人的印象抹走，再逐一拼湊，想想可以怎樣改編那首歌。有時候，鋪排歌曲的次序，差一個歌位已有很大分別。其實這些很講究自己有沒有投放感情於工作上，一定要自己消化了整件事，然後拼湊出來。有時 Key（音調）也是很重要的，如果連續幾首歌的音調都不相同，大家聽起來會感到奇怪。如果連這些都能兼顧，這就很好了。

因為做現場演出、表演，最辛苦的也是藝人本身。我們這些幕後的，環境怎樣惡劣，我們還有一份樂譜在手。相反，即使他們有歌詞看，但還要跳舞，壓力大很多。發生甚麼事都歸咎於他們，不會指名道姓要找出誰彈結他的。所以，我們工作人員就是藝人的後援部隊，一切都要為藝人考量周全，讓藝人在演唱會演出時不必擔心。但是當藝人心緒不寧的時候，我反而很擔

心，因為這樣會影響整個團隊的情緒。譬如容祖兒的一場演唱會，祖兒有些歌曲，當大家都覺得無論用怎樣的手法去改編，都不會有太多新奇或驚喜出現的時候，就在那場演唱會中，改變了大家的想法。祖兒會用另一種情緒去唱歌。嘩，感覺到她好像去了另一個境界。有時人遇到逆境，會有所得著的。你要將一些很消極的情緒和情景都變成一種自我支撐的力量，因為你的自信心仍然存在。那一次大家好像「開發」了一些不同的東西出來。有一次 Eason 的演唱會，他的聲帶受傷嚴重，但是那一晚他並沒有因此而省下一些力氣，也沒有因此降低音調，這一刻，你就會明顯感到整個團隊的團隊精神都被他的這種敬業精神所帶動。我自己都被那一幕深深感動。

我喜歡做現場演出的原因，正是我想接收到這些驚喜及感動，不像錄音，好像工程師那樣坐在玻璃牆後。做現場演出時，能跟整班兄弟熱鬧地一起同甘共苦。我很喜歡團隊協作的感覺，也崇尚團隊精神。通過做現場演出，我悟出一些道理：音樂有時候好像很抽象，但抽象的同時，又可以很實在。音樂不僅僅是我們聽到或者見到的音符，而是在它底下發生的事情。我們一班人因為音樂可以相識可以成為朋友。每日、每分、每秒我都在試圖從音樂中感悟和發現一些容易被忽略的細節，玩音樂多年了，這種感覺彷彿還是取之不盡，用之不竭。

于　錄音和做現場的分別，剛剛你講過感覺上的，譬如團隊精神和個人的感覺。那麼在音樂處理上，或技巧上有甚麼分別呢？

現場和錄音室工作的不同

王　當然是有很大的不同。首先，錄音是我坐下來聽、監製、望著歌詞、思考。聽過後，再給歌手一些意見，譬如缺少些甚麼等等，我會想很多方法去作「引導」。現場演出兼顧的東西很不同，單是過程就複雜很多，要同時聽整隊樂隊，盡量聽誰正在做甚麼，甚至要告訴歌手走位時候有甚麼地方要注意，譬如舞台後面有個洞，或者踩到了裙角等等這些瑣碎事情，都是我要兼顧到的。所以錄音跟現場很不同，情緒上就很不同了。

于　功夫上呢？譬如在你錄音時，你主要會靠揚聲器來監聽，但現場的時候，會有很多其他聲音上的情況去兼顧，沒有那麼簡單。你是樂隊領班，在現場的時候，你所花的功夫會否有甚麼分別？

王　錄音的時候因為可以 N.G.，所以某種程度上可以放鬆些。我所關注的第一重點一定是在藝人的情緒方面，讓藝人用最舒服的感覺去唱歌，讓藝人覺得這不是一項工作，而是很融入在這個場景中去唱歌。然後，我會一邊聽，一邊找尋有沒有甚麼可以幫助藝人的，譬如拿走某段音樂的樂器，這樣也許會讓歌手聽得清楚一些，唱得舒服一些。

因為只是照顧一人的情緒，所以就容易得多了。還有的就是，聽聽藝人的反應。當藝人提出，「這一段我可不可以用這樣的唱法呢？」這個時候你就要給他答案，而不是為他製造問題。即使我真的不喜歡這種新唱法，我也不會說：「我不知道，你說呢？」我會用他提出的唱法錄多一次，再一起分析其中的好與不好。因為如果你不給答案，是有可能令他感到迷惘而憤怒的：「我有技巧上的問題問你，你反而回頭問我？那我為何需要你在此？」藝人可以有類似這樣的感覺。但做現場演出的時候，憑心而論，這個問題要放大幾倍，因要同時照顧十幾人的感受，一個樂隊我就要用十幾種不同

的相處方式來與他們相處：有人要哄，有人要罵……你問我，我是不是老謀深算，我不知道，但我是目標為本。你不是想責罵別人，你只想那件事得以完成。我會思考平日自己與他們的交往經驗，如何與他們相處，有些人需要你寫清楚才知道怎樣做，但對於另一些人，這樣做反而給予他更大壓力，所以這些需要時間來磨合。跟一組人合作，要注重團隊的默契。如果有一個人與整個團隊不合，那無論他有多少才能，我也不會讓他進入團隊。因為團隊的默契有時候是比所謂的個人技巧更重要的。

阿 Q 精神

王　有音樂「玩」，我就覺得很開心。這種開心不是「重複」的開心，不是一直都有工作的開心，而是一直都可以「玩」的開心。當然也會有一些人一些事或者一些規則會讓我感厭惡，但是這些不開心遠不及「玩音樂」所帶給我的那種快樂。凡事向著積極樂觀的方向看，這就是我的阿 Q 精神。也許你會覺得這種想法很過時，假如我和你玩捉迷藏遊戲，我跟你說：「我數五十聲，你就隨處躲吧。我去捉你。」假如到時候你躲回家裡，我就捉不到你了。但這樣遊戲就不好玩，因為沒有一個規則。假如有一個規則作限定：你只可以藏在這間屋子裡。這時候被捉的人就要想辦法了，既不走出這間屋子的範圍，又要找到藏身之所，這樣的遊戲就好玩得多了。有遊戲，就一定要有遊戲規則，要遊刃有餘的掌握這個規則，並將遊戲玩到極致，這就最好玩了。超出遊戲規則，你就會覺得不好玩，我也覺得不好玩。你是控制不到一些負面的東西的，唯一可以控制得到的只有你的想法。如果遊戲規則有不足的地方，不如嘗試憑自己的信念去慢慢改變它，一點一滴去影響，慢慢的向前行。隨著時間的推移，終有一日一切都會有長足的改變。我自問，我也有推動去更新改良的，譬如那些甚麼廿多分鐘的串燒歌的表演形式演唱會，好像是我發明的，這令我感到高興。每個人有不同的想法，各人慢慢把這些東西推向前。三年後回顧一切，就會發現原來我們已經推動了很多，是不經不覺的。踏出一步，總比原地踏步好。

我常說，人的腦袋有甚麼功用？就是用來解決問題。你認為這是問題，你將其解決，那就不是一個問題。要是它從來都不是一個問題，便不要將其變成一個問題或解決不到的問題。換個角度想，如果那是解決不了的，你擔心也沒用。我覺得做人的基本就是要清楚知道自己，了解自己擁有些甚麼工具和武器，是其他生物沒有的。為何人類有腦袋？為何我們是萬物之靈？我們一定有過人之處，但為何其他生物生活得比我們開心？這就是你要知道自己有甚麼地方比其他生物優勝。我們懂思考，你就要用盡這個腦袋。

于　你認為現時在市場上，你的位置在哪裡？

不願以年資作定位

王　我在許多年前已經提醒自己，別將自己擺在任何位置上。無論是做人還是工作，以年資定位的話，那麼在商台裡地位最高的應該是守門口的藍叔，而不是俞琤。因藍叔的年資最長。我今天入行有二十二年了，但我自己完全不記得入行十年時是怎樣的。

于　不是說年資，而是你在推動音樂上的位置。

王　我沒有想這些的。我是當下要做甚麼就會

去做的人，譬如近幾年我喜歡走入學校，跟小朋友聊天。我不是從教育的心態出發，反而是想從小朋友身上學到一些東西，我想了解他們的想法。時代不斷轉變，我們應該汲取多些小朋友的想法，盡量配合他們，而不是要他們所有東西都跟從我們。

于　有沒有一些實際的例子？

王　很難實質地去說。譬如做一場演唱會，我不想做很有時代痕跡的，不只想代表一個時代的人的想法。年輕人有這樣的想法，我認為你應該要跟他們溝通。我不喜歡緬懷過去，我要不斷的推陳出新，這樣才不容易成為過去式。其實大家小時候都是這樣，不喜歡依照家長的想法做事。現在的小朋友也是如此。這是不變的定律。我覺得教育是雙向的，教學相長才最重要。小時候，大家都喜歡那些跟你關係像朋友的老師，你會非常專心上他們的課，因為你尊敬他們。相反，擺架子的老師，你會跟他抗衡。所以你問，我在推動音樂上有甚麼位置，我不知道，是見步行步而已。因為我不是一個輕易感到滿足的人，我覺得我還有很多束西需要學習、運用。我這個人很悶的。

于　但我在你的作品中，能感受到你是很享受的。

王　我就想談這個。對於其他東西，我是很悶的。我生活習慣很單一，甚至有些悶，譬如每一天只喝這杯咖啡。我將所有的心思全部放在做音樂上，我喜歡我的音樂是多元化的。

于　有些東西是每個我找他做訪談的朋友我都想問的。我們是香港人，大部份訪問嘉賓都是在香港土生土長的，而未做音樂前，我們都

只是一個普通的聽眾。我想你分享一下，因為至今仍沒有人能夠確實說出香港的流行音樂是甚麼，以及它與其他地方的流行音樂有甚麼分別。如果要你回答，你將從哪個角度講？

帶有憧憬和崇敬的心做音樂

王　如果你要我講甚麼是我心中的流行音樂，我會跟你講，貝多芬的音樂才是永恆的流行音樂。因為直到現在，我們仍然玩貝多芬的音樂，這才是流行音樂。但我們現在所講的流行音樂都是一種非常「即食」的文化，帶著一種稍縱即逝或即時性，好像電台的流行音樂，那一刻高踞榜首，下一刻就銷聲匿跡了。對於這東西，我是不認同的。剛才我也講過，我寧願寫一首歌，是那位歌手在他的演唱生涯中最渴望演唱的，多於某一年，他憑這首歌得獎，而他其實是不喜歡唱的。我覺得這樣的「流行」不是流行，這是商品化。我對於音樂還是帶有一種崇敬的心，因為其中涉及很多人的感情和力量，我不想將歌曲變成一種商品。

雖然我現在做的音樂叫流行音樂，但我會想，如何把現時流行音樂變回以前那樣，或把傳頌的功能擴大，多於將流行音樂作為一種販售形態中的商品。兩者兼得是最好的，但假如傳頌和商品形態只可以二選其一，那麼我寧願選擇前者。但作為一個音樂工作者，這其實是不負責任的，千萬不要讓唱片公司知道。（笑）因為寫歌的人的心態，都希望自己的歌可以一直流傳下去。有時候我寫歌，自己不禁會思考傳頌性，如這樣的旋律雖然很容易唱，但是不足以成為傳世經典之作。我常說，我作曲的功夫其實一點也不厲害，因為我不像其他人作得那麼快，那麼切合市場需要。這樣的想法成了我創作時的考量和包袱，我放不下這些，也不

想放下。對我來說，流行曲不是一朝一夕的事。

銷量不是衡量好壞的唯一標準

王　譬如當年跟陳奕迅合作 The Easy Ride，銷量卻不理想。那時候我都有講過，怪自己當時兼顧太多藝人的專輯，太忙碌了。那段時期，我同時有三件事要兼顧，一是鄭秀文的演唱會，二是謝霆鋒的國語唱片，所以 The Easy Ride 做得不夠好。那一刻會因為唱片的銷量不好而自責，但是事過境遷之後發現，原來陳奕迅和一些歌迷都很喜歡那張專輯，他們很渴望他能現場演唱這張專輯的歌曲，原來情況不是那麼糟糕。而做 The Easy Ride 的時候，自己也是盡心盡力去做的。我總是在說，跟陳奕迅那樣如此投入並有感染力號召力的人在一起做音樂，如果不拿真心出來，那不如不要做唱片了。所以有時候不要單以銷量來論唱片的成敗，唱片能令人回味的感覺也很重要，回味也是決定音樂傳世的重要因素。因為音樂是永恆的。

于　我們時常都講香港比較開放，我們也會接受一些其他地方的音樂。特殊的歷史因素和文化環境決定了香港音樂人會做出與眾不同的音樂，對於這種說法你怎麼看？

王　小時候還是英國統治時，假如有人問你：「你是甚麼人？」你要麼是無法作答，要麼是勉強答道：「我是香港人」。因為當時不夠膽子講出：「我是中國人，更加不夠膽子講出我是英國人」，因為你不是嘛。你一定會比較喜歡承認自己是香港人。這造就了香港人「做事要快」的觀念，付出最少，得到最多；付出最少時間，得到最多的成效；付出最少成本，賺得最多，

這全歸咎於香港人沒有安全感。譬如歐洲人，慢慢的工作、消閒，因他們覺得有國家可作依靠。香港人沒有甚麼「國家」或「家」的觀念，所以做任何事情都要快。做完這件事，就要馬上開始另一件事，因為再不開始、停滯於此的話，會覺得自己甚麼也不是，香港人是要從完成事物的滿足感中得到自我肯定。這是我的感覺。我覺得很多人不儲存舊東西，舊建築不保留，總是在拆拆建建。有很多新的建築物，就感到香港很有成就感，又經常聲稱自己有數碼港甚麼甚麼的。其實，香港甚麼也不是，能夠代表香港的，早已被人清拆、否定了。

對我來說，音樂也是如此。大家習慣了「即食文化」，要求又快又多。最理想是你明天可以交歌，後天交詞，大後天唱歌，之後混音，完成後要拿第一，句號。接著打完這首歌後，便打另一首。所有東西都是流水作業。他們忘記自己在做音樂。音樂並不只是打一個半個月的一首主打歌，打完後大家就會忘記這是甚麼一回事，其實這首歌仍然存在。有質素的音樂，永恆都有質素，經得起時間的考驗。如果拿以前的一首音樂來聽，不論是 mp3 還是其他形式，假如那首歌是很差勁的，七十年後聽仍是那麼差，七百年後聽也一樣，沒有分別。所以我不忍心這樣，要很快「交貨」我是可以做得來的，但我想慢慢地製作音樂。雖然是流行曲，但可否讓他堅實一點呢？當然，我不是以偏概全，現時還有很多有心人想改變現狀，搬出問題來討論。這是好的。不過這是近年的事，以前大家還是熱鍋上的螞蟻，只懂「市道很差，市道很差」的求救，而沒有嘗試解決問題。譬如唱片公司會跟你說：「現在市道很差，你可否收費便宜一點？」而不會說：「現在市道很差，你可否把音樂做好一點？」他們只從商業角度出發，而忘記了製作完成後，實質出來的東西是甚麼。市道很差，真的是因為你的

產品很貴，大家賺少了錢，所以不能買？其實不是這樣的。「市道很差」實指人們賺少了，他們手上有一筆錢，原先一個月可以買兩張唱片，而現在只能一個月買一張。那你是否應該做好一點，令你的唱片成為人們一個月內只能買的那一張唱片呢？而不是因為這張唱片便宜而買這張，我們不應這樣想的。假設有一個投資者、消費者，他當然想買一樣最好的東西回來，而不是買一樣便宜的東西。所以我不明白，可能我跟他們不是同一出身，我不明白那條數式是怎樣計算的。我始終覺得質素最重要。

于　對於做音樂這工作，你是否有多久，就做多久？

王　我不會將這個問題看得這麼消極，我不會想退休這件事。

于　明白。那你又可不可以再多形容一下自己呢？

王　我是那種，幾乎對所有事情都會帶有質疑態度的人。譬如人人都說太陽從東邊升起，那麼我就會問：「為甚麼那是東邊？那可以不是叫東邊的。」其實這個世界少數服從多數而已。這是紅色的，但今天改為叫作「黑色」，大家記住喔！這樣「紅色」就變成了「黑色」。我說，太陽從西邊升起，那麼，就從西邊升起。所有東西是由人類定出來。我覺得所有可能性都是由自己帶出來，我帶著理性的質疑來看事情。我質疑自己，而不是質疑別人。好像天使魔鬼那般互相爭論。就是這東西不斷推動我，繼續走下去。

王雙駿

香港活躍音樂人，多年前和蔡一智合作組成了 Double C Music Group；此外，也是青山大樂隊成員。

曾獲獎項包括：二〇〇一年度十大勁歌金曲幕後大獎——最佳歌曲監製（《玉蝴蝶》，監製：謝霆鋒、王雙駿）、二〇〇二年度叱咤樂壇流行榜頒獎典禮——叱咤樂壇至尊唱片大獎（The Line Up，監製：陳輝陽、王雙駿）、二〇〇三年度叱咤樂壇流行榜頒獎典禮——叱咤樂壇至尊唱片大獎（《10 號》，監製：陳輝陽、伍樂城、雷頌德、王雙駿）、二〇〇二年全球華語歌曲排行榜全年最佳編曲獎——《香水》、二〇〇五及二〇〇八年度叱咤樂壇流行榜頒獎典禮——叱咤樂壇編曲人大獎、二〇〇八年度十大勁歌金曲幕後大獎——最佳編曲（《跑步機上》）等等。

王雙駿的演唱會音樂總監工作更是跨年代的，由梅艷芳到陳奕迅，草蜢到容祖兒，他們的許多大型個人演唱會的現場音樂，都是由他領軍操刀的。

KUBERT LEUNG

梁翹柏

攝影：于逸堯
訪問及拍攝場地提供：人山人海

記得有一次，跟黃耀明在製作音樂的時候，談到梁翹柏的作曲作品。那一次我們異口同聲，對他所寫的旋律都帶有欣羨之情。梁翹柏寫的旋律，有一種很基本的感動潛隱在音符之間，那種感染力是壓根兒的真摯，是沒有辦法用任何計算所能達致的。而亦只有從內心深處明白音樂，和跟音樂有一種長久的相互情誼的人，才有可能創作出這樣的旋律。這是技術層面上無法去「學」回來，只能夠去「悟」出來的一種才華。這番話由我這樣的後輩來說，你可以把其看成為沒有甚麼份量的恭維。但若果連黃耀明也跟我有同感的話，那我可以大膽說，我的恭維話相信也應該有相當程度的事實根據。

有天去看陳淑莊在壽臣劇院的獨腳戲，戲中每當她提起一些年代稍微久遠的歌曲，而即場詢問大家對這些歌的印象時，都會補上一句「懂得這些未必一定跟年齡有關，只是跟見識有關。」這明顯只是在跟觀眾開個玩笑，笑話大家都介意年齡披露了，怕被人看老。在現實生活中，「經驗」也是跟年紀不一定有必然的關係，但能參與見證過不同的年代，對創作人來說是一種近乎是修為的造化。當然，在修為中所領悟得到的點滴，每個人都不一樣。梁翹柏曾經在那香港的火紅樂隊年代，為百花齊放的景象添上一簇綻放的野百合；然後一路走下來，不無崎嶇；近年兼見有南水北調，對我來說，這幾乎可以稱之為傳奇性的「樂」與「路」……

于：于逸堯　　梁：梁翹柏

在內地的優勢

于　你沒有把所有工作的機器都搬到內地嗎？

梁　沒有，如果香港突然有甚麼事發生怎麼辦呢？或我在這裡突然有很趕急的工作怎麼辦？

于　你在香港會做得舒服、完整一點嗎？

梁　會。

于　那為何你會往內地發展呢？這是我最主要想問的問題。

梁　這是一個很長的故事。幾年前，我自己音樂做得很鬱悶。先說在香港有多少一線歌手呢？數算著也只是那幾位。有機會合作的又有多少位呢？來去就只有一、兩位。然後我要跟歌手維繫來保持合作關係。像一個餅但要分給很多人，我覺得自己在跟一群人爭工作。那我沒理由一輩子都在等吧。我不太喜歡這種工作方式，我不想這樣做音樂，就做了別的與音樂無關的事，去了學做生意。但最後又做得不好，就嘗試一下內地的環境。

于　你剛才說的是你到內地之前的？

梁　對。其實再幾年前也曾跟一些內地藝人一起工作，例如鄭鈞也是七、八年前的事，周筆暢也至少五、六年前了，那是我做生意以前。

內地有工作我就去做，根本不會去想內地是個怎樣的地方，只是想不妨試一試。我也不是一個人無緣無故揹背包上去；當時有個機會做《MTV 真 Live》，現在那個節目沒有了，是唱現場的，每星期播出一集，該節目需要一個音樂總監。在機緣巧合下，我做了這個節目，它需要在北京錄影，每次拍兩集，一個月兩次。我想那倒不如在北京租個地方放東西，當時沒想過長住。後來節目改為在廣州錄影。但北京的房子已經租了，就決定多去些吧。住下來，你也覺得需要了解這個地方，多認識些朋友。

話說回來，這段時間自己精神不太好，覺得人生沒有甚麼意義，我就在家中上網，開始玩「開心網」，大概兩、三年前，那時大概沒太多香港人知道開心網是啥。我想，香港回歸十幾年，我為何不去了解內地是個怎樣的地方呢？而我們做音樂就是做流行文化，流行文化亦是年輕人的東西。我想去了解現在的年輕人在談甚麼說甚麼，接觸的是甚麼，所以我天天上開心網玩「種菜」遊戲、去「偷菜」，調較鬧鐘在早上三點起床「收割」在虛擬世界種的菜。我就是要做他們做的事，才知道他們的語言，了解他們為何會這樣說話，開始知道有很大的一群人我是不了解的。

從前就是以「大陸人」這三個字去理解，但原來「大陸人」自己根本沒有這個概念。每個人都很獨特很不同，當然文化上是有很大的差異。但你不去了解別人的文化，怎會知道他們的文化不好？香港人和內地人的接觸好像之前的地鐵事件，只是兩個大核心裡的邊緣的碰撞。你只是從外表看到他們很髒甚麼的，但不了解他們背後有甚麼，這是不公平的。當然這可能是事後有一點美化自己的原因。我是有這樣的意圖，想了解香港、內地。於是在網上認識了一些行內的人，不是從 QQ 認識，有些是透過朋友之間介紹認識，有些原來是知道我做

過些甚麼的。他們也在機構工作，例如唱片公司或電視台。我開始在那裡把圈子擴大了。當我租了地方，我的社交圈子也開始往這方面擴大。當然我跟北京的香港人也有社交上的活動。

于　其實我沒有瀏覽過開心網，因為當我想去探索，別人已經告訴我：「不要啦，現在不『開心』的了，已經過時了。」

梁　我想我是香港人裡，最早一個接觸微博的。因這些是當時年輕人的語言，是他們接觸的事。內地是一個很奇特的地方，先說音樂，香港經歷了這麼多個年代，我們有一個成長的階梯慢慢向上推進；但內地一開門就突然所有東西一起湧進去，二十年前有人跟我說：「我在聽 Suzi Quatro」、「我好喜歡聽 Metallica」，門戶開放西方音樂同一時間湧入，他們一併接觸不同年代不同派別的東西。他們的邏輯已不是我們從前那樣，我們一定要跟這個時代走，我們為何還要堅持他們沒有歷史，沒有我們以前的東西而覺得他們落後？可能他們就是因為沒有了西方音樂上歷史和流派的包袱，反而聽歌的路線非常廣，所以我對內地的人和生活抱的不是一種抗拒的態度。

于　這麼多年了，雖然你說有一半時間在香港，但你的確是在內地生活，生活跟工作是很不一樣的兩件事。你知道現在香港人有很多親戚朋友家人等都可能在內地生活，但很多時他們並沒有真正在那邊生活，他們其實只是在工作。他們的生活是沒有脫離香港的。但聽你說，我覺得你是脫離了。我這樣問是因為我們音樂人，跟普通上班族的生活不一樣，這個我們要承認。我們敏感一點，我們做出來的很多時候是靠我們的靈敏度才做到。如果你現在這樣看，今天你自己在內地工作，加上所有你在那裡成長的

經驗、在香港的音樂經驗，為你帶來了甚麼優勢和劣勢呢？相對於內地人而言。

梁　你問的是我作為一個香港人在內地的優勢是甚麼？

于　作為一個香港音樂創作人較多。其他範疇我相信是跟他們有點不同的。因為我們的工作不只是在賣技術，我們有歷史，有我們多年來在這個範疇裡做過的事。

梁　我明白了。該這樣說，我在香港的劣勢反而變成我的優勢，這與我的靈敏度無關，只是我在香港做音樂，在流行音樂人裡，被歸類為比較偏門、偏激、不流行，但原來在內地不是這樣的。原來在內地他們看的很不同，可能是市場關係，他們會欣賞你所做的東西，會知道你做了甚麼。我可以肯定，認識我的人在內地比香港多，或懂得欣賞我的人比香港多很多。

香港有人找我工作很簡單的，給我一首現有的歌作參考，然後就叫我以這個參考曲的風格去編曲，即是你找誰也可以做到的。我完全不覺得是因為我有甚麼特別所以你找我，可能只因為你認識我，可能覺得我沒有工作，所以你給我一點甚麼工作。在內地反而是因為他們知道我的長處或風格是甚麼而找我，這是很不一樣的。試過有些工作，我說：「這首歌我不知道我的編曲最終會弄成怎樣的風格，但我保證一定是好的。」他說：「我相信你，你不會不行。」他們知道你的能力，或他們已經知道你的方向是甚麼，甚或他期望會得到一些驚喜，而這些驚喜是在他們能夠控制、知道的東西裡面，他們就會找你，跟香港很不一樣。在香港，通常不過是哪個編曲家沒有空去做一首歌，因為方便就來找我。但在內地，如果我沒有空，他們會一直等到我有空，分別就在這裡。

至於觸覺方面，在音樂上，有歷史有經驗當然比沒有好。例如我累積下來的，又或一些根基，不能說是音樂的理論，而是音樂品味的根基，有一點甚麼他們可能未必有的。他們會問：「你聽甚麼？為何你會有這些東西出來？」難道我跟你說我整個成長過程嗎？這些東西是作為一個創作人的優勢，就是在成長階段接觸的東西，自己收藏起來，然後有機會拿出來用是很開心的。

音樂欣賞的態度

于　那你自己覺得為何內地人會以這種態度找你工作，是甚麼原因培養出他們這種工作方式？香港就不用說了，但當然你也可以說香港的情況，相對於香港，為何他們會懂得這樣工作？這是一個文化問題？是他們真的有訓練？還是只因為市場狀態不一樣？你覺得是甚麼原因呢？

梁　原因有兩個，第一個很簡單，是名牌效應，如王菲、陳奕迅。他們（內地人）找我的時候已經有一個遐想，然後他們當然能說出我為王菲做過甚麼歌，這是香港人未必有留意的，這就是兩地的分歧，名牌效應加上他們會知道你做的是甚麼。香港人說盧巧音，只會知道這位歌手是誰，她最紅的歌是啥；而內地人會有興趣知道她的歌是誰做錄音的。這就很不一樣。很奇怪，這是因為在內地，流行音樂以北京為主，這麼多年來到現在這個階段，眾多歌手中，除了超女，很多都是樂隊出身，是夾band出身的創作人，像汪峰、韓紅都是。這班人在成長中接觸音樂不只是接觸歌手。他們有很多是以音樂整體來接觸，去欣賞、去看的。音樂風格的表達方式對於他們來說是歌曲的一部份。北方是很適合搖滾的，而南方小調都是輕輕鬆鬆，很 Ballad 的東西。北方是很強勁的節拍，即使算不上流行音樂，搖滾、山歌都是。可能因為地域問題，北方人跟朋友說話，像從這座山到那座山這般叫喊著似的；而住在香港，我跟朋友說話卻要小聲一點，因為會打擾鄰居。可能是由於生活環境影響，他們會喜歡很強勁的音樂。像我有次去西安，朋友來接我的車裡一邊在播著刀郎的歌，我覺得這種音樂配合這個地方，等於前往美國中部你不能不聽 Country Western（西部鄉村音樂）。中國這麼多城市，這麼大地方，不像香港這種密集的城市，到處都很吵，所以要聽安靜一點的音樂。他們可能覺得悶，不夠吵也不一定，有各種原因。所以我認為對音樂欣賞的態度跟香港不一樣，或者未必是文化，而是跟生活習慣有關。兩地辨別聲音的音頻能力是有分別的。

樂隊的精神

于　那同樣是人文文化、地理，全部跟這些有關。你剛才說很多在北京的樂手或音樂人是組樂隊的，而你自己也是；相對而言，香港可能有一部份音樂人有類似背景，但主流的大部份都不是。我想問，你很早期已經組樂隊，這經驗對你以後無論寫歌、編曲、監製，可以三樣一起或分開說，在創作方面，在基本層面上怎樣影響你？而這種自小組樂隊的經驗，對你現在於內地工作有甚麼幫助或限制？

梁　組樂隊是因為小時候喜歡搖滾音樂，或覺得玩一手結他很酷的，可以追女孩，都是這種很原始的原因，是男孩成長時的荷爾蒙問題。但是否會成為優勢？不一定的。最重要在於啟蒙時你的喜好，要是喜歡樂隊，喜歡這個形式

時，對以後的創作會影響很大。喜歡樂隊的表演形式是甚麼？例如說聽音樂，某個階段我是專心去聽歌曲中的結他獨奏部份的，或甚至聽純音樂，可能到最後階段才聽歌詞。但香港人是完全倒轉，是歌手、歌詞先行，音樂間奏結他獨奏的作用，可能是在唱卡拉 OK 時，給人喝一口酒，然後再來唱的。當然也有些做音樂的人，他們的啟蒙是由聽流行曲開始，這沒有問題的。對他們可能是好事，他們會做一些別人喜歡的，而我就會做一些別人不一定喜歡的。倒轉來說可能不是壞事。

幾年前我曾經試過跟香港的某些作曲人比較我跟他們有甚麼不同，我發覺創作是沒有假的，創作不能計算，你是不會做你不喜歡做的。其實創作就是音符的選擇，可能在創作過程中有一些東西觸碰到你，在內地叫動機，你找到一個動機，然後你會去發展一些東西。而選擇音符和弦都是你本身的喜好，你覺得這個好，是不能欺騙自己和欺騙人的，你不會在創作時覺得這個音會「流行」一點就選這個。所以我覺得創作是很原始的事。說回剛才的比較，如果你喜歡的大部份人也喜歡，那你是幸運的；於我而言，我喜歡的，不是大部份人喜歡，我就是不幸了。所以我得出的結論是原來我是不幸的一個人。只是這樣，很簡單。但有幾個不同的狀況是流行音樂雖說變化不大，其實不同階段也有不同音樂類型出現。有的音樂人在某個階段突然大紅大紫，做甚麼也流行，但別人有天會聽到悶，那怎麼辦呢？

這些沒有計算的流行曲都是音樂人心裡最相信的東西，把自己的全部拿出來了，然後有人跟你說：「現在不流行了。」你說，這是多痛苦的事？這個時候，因為我的本質不會令我變成這樣（需要改變去遷就），所以又會覺得我是一個幸運的音樂人。我自己喜歡的從來是擦邊的東西，有些人喜歡，有些人不喜歡，幸運地

仍有人覺得我的東西挺嶄新的，我就一直在這邊緣，也不錯，也挺開心。回到話題，組樂隊對於我的優勢，其實沒有甚麼，唯一就是有種精神在其中。我常跟人說現在的搖滾是沒有精神可言，只是一種音樂風格。因為現在誰也可以搖滾。當流行歌手可以搖滾，玉女歌手也可以搖滾時，搖滾只是一種風格。但在我們的年代，搖滾是一種生活態度。我們小時候絕對抗拒主流音樂，而是聽外國音樂，鄙視中文歌這樣去聽。這是一種態度，不是中文歌不好聽，而是不帥氣。

幸運地這是我成長中的一部份，就是這種態度，在創作音樂時，甚至跟音樂無關，而是跟人生某些選擇更有關。我明知這樣好，但也不會選擇的這種態度取向，影響了我的性格，多於影響工作上的東西。當然這也包括我在工作上的遭遇，但這些我會知道（預計到）。我每走一步都知道我為何會這樣走，怎樣走錯，而走錯了我會心甘情願，不會撒賴。路是自己走出來的，你會知道自己為何會這樣走，不能回頭。所以我沒後悔做任何事，甚至我做這個失敗了，選擇錯了也不會後悔，因為這也是過程的其中一部份，你這樣走才會走到某些位置。

我有時會想，要是我沒做那件事是否會好一點？可能這世界就是：「我不這樣做，就不會令我把心一橫到內地去做我現在做的事。」是好還是不好那又如何呢？還未結算是不會知道的，甚至結算那又如何呢？話說回來，在內地組樂隊的好處也是有的，他們主要的歌手都是創作歌手，都是自己創作自己的東西。他們懂得玩音樂，我做的事他們會理解多一點，這在溝通上又會好一點。香港有沒有樂隊都沒所謂了，都是這樣而已。

于　你說幸運與不幸正正就是我經常會想的事。我用另一個方法去想：明星有很多種，有

些在很短時間內得到所有，又在很短時間內消失，或嫁了，或轉行，或走了，或樣子變了；有一種是你起初不大為意，隱隱約約，但他又永恆地存在，然後一直那樣存在下去。很多時候人們覺得這是可以選擇的，你覺得嗎？我覺得是沒有辦法選擇的。

梁　當然沒有，天生的。迫不來的。就算你抄歌抄得很成功了，其實第一先要過自己那關，第二你也要懂得抄，抄得高明，這也是一種技巧。

于　你也要很勤勞地「博聞群曲」，懂得選甚麼來抄，這依然有一個功夫在其中的啊。

梁　抄也有 good taste bad taste 的。

于　對，依然有 taste，即是有創作有思考的成份在其中，你怎樣去把已經有的案例重新建構。

梁　所以要令自己開心一點。我知道有些人現在很不開心，我覺得不需要不開心的。如果可以選擇，我還是想選我現在這樣。等於你一次過吃一餐精彩的，然後你以後都餓肚子呢？還是慢慢吃一些還可以的東西？這樣做人好像好一點。

于　你問我也一樣，可能會有一點偏差了，但我還是會選這類似的路徑來走。有一個很籠統的問題，你看看怎樣回答。你是否喜歡香港的音樂呢？音樂是指香港創作出來的音樂、整個音樂工業的環境、歷史各樣。而你覺得那核心是甚麼？

喜歡香港的音樂嗎？

梁　你指廣東歌？

于　或者香港人做的歌，主要是廣東歌，有時也有別的歌。但這些歌裡，我當然是想說創作的事，但歌手或唱片公司這因素其實也不能撇除，整個音樂生態環境，對你而言是甚麼呢？當你認定了以後，你現在看這件事還會不會喜歡或有感情呢？

梁　如果你問我，我對香港音樂的感情等於我對香港的感情一樣。我不會特別很喜歡香港音樂，但如果我對香港的感情，香港音樂一定包含在內。首先把我切割，不以做音樂來說。我也不會不看電視吧。所以即使我很抗拒中文歌，《小李飛刀》、《獅子山下》還是會入腦，這是不能避免的。等於你成長的時候有些你很想要，有些你不想要但還硬是存在著，這些是我們血液的一部份。或者會流露於我創作的一部份也不一定，不會沒有，創作中會有廣東歌的影響是肯定的。

但你說發展到這個地步，我對現在的廣東歌是沒有感覺的。因為我覺得沒有甚麼可扭轉，有些現實是很殘酷的，香港樂壇跟全世界樂壇面對的都是一樣，就是萎縮。只是在美國、日本的萎縮程度沒香港那麼嚴重，因為香港人少，現在的歌手可能唱片賣幾千已經開心死了；不要說美國，在內地也笑死人。香港就是這樣，在地圖畫個圈，就是這麼微不足道。（上世紀）八十年代是最光輝的時候，但永遠不會回來的。所有事都有起有跌，如果所有人仍然希望超越八十年代，根本不可能，這是癡人夢話。這有歷史關係，八十年代內地經濟仍未起飛，他們以聽廣東歌為主，會看《上海灘》會懂得唱「浪奔浪流」。這些對內地而言，當時是時尚的。但現在香港音樂在內地算是甚麼？除了一小撮人比較另類，是小眾喜愛外，在台灣

有周杰倫，你還要香港來做甚麼呢？

香港的經濟已經不比從前，從前還有甚麼地產商買了內地幾間學校，或投資了甚麼，他們會覺得香港人好厲害。但現在不是，所有公司都離開香港，去了北京。香港回歸後，現在已變成只是一個城市，可能以前不只是一個城市，它的經濟政治都不是一個地域裡面的，是超越的。但現在只變成一個特區了。香港回歸十多年，香港人不要再覺得自己很特別。人家十幾億人，其中精英都是海外留學回歸。你還要說因為自己是香港人所以高級一點時，我無話可說。有時在教育上會有偏差，或政治上會有影響，中國是一個共產的國家（編按：應是具市場經濟模式的社會主義國家），裡面有一些規條或政治上的東西我們沒法改變。那我跳回一些身份的問題。大概十多二十歲，我移民到美國。當時在街上，有洋人問我是不是中國人，我回答：「我是香港人。」事後我覺得自己很傻，對他們來說，這有甚麼分別呢？突然覺得你在香港感到自己很特別，在別人眼中還是黃皮膚，都是一個中國人的樣子，何必為小事去爭論？你不如認真點去看自己。香港和內地和台灣人有甚麼分別呢？或許話題拉得太遠了，但這可能是我會很開放去接受很多事的原因。

溝通的重要性

梁　另一題外話：之前有一個演唱會，我是音樂總監，本來樂隊都是內地樂手。但到最後因為出現某些問題，而製作都是香港人，他們就說不如換人吧，我說不要全換，留下幾個內地樂手，不是因為他們好，但你信我，一定要留幾個在隊中。有些香港樂手，有些內地樂手，這沒關係，因為整個製作是香港人，所有音響都是一些很專業的香港人做。然後，我做另一個內地歌手的演唱會，我同樣地找一半香港人一半內地人當樂手，有一點不同的，是這次音響各樣都是由內地人負責。前陣子出現了問題，好像排練 sound check 時，音響無法協調到我們的要求，或未達我們慣常的水準。香港的樂手開始鼓譟，當然最後問題還是解決了。我想說的重點是，因為一些內地樂手跟音響公司老闆熟稔，音響公司老闆跟我說：「你們是香港人在工作，所以我會盡量配合你們。」這是很重要的。所以最初我沒有把內地樂手全換走，是希望把我們香港人怎樣工作，覺得怎樣才是好的工作程序引入。

我意思是，有水準的演唱會是怎樣做，每個崗位是怎樣，我們去示範給內地樂手看，之後就算出了問題，內地樂手和音響師等等，就會知道我們為何會鼓譟，並不是因為我們看不起內地人甚麼的而在發難。不要讓內地人覺得我們香港人老是指責他們不行，其實怎會不行呢。而是我們找個內地樂手，他跟我們工作過，明白我們是針對事情，然後由他跟內地同聲同氣的音響師說，原來香港人是這樣工作的，這就是我用一半港人一半內地人的原因。那些話不是我逼迫內地樂手去為我們說的，而是他自己找內地音響公司老闆說的。

這其實是一種交流，一種音樂文化的交流。不是說我在這裡完成演出後就走，而是我深入地了解大家的工作環境、文化而發覺的。我很早以前已經安排這件事，的確出事了，而事後處理很好，接下來大家工作都很順暢。大家開始互相理解，因為有中間人，這是我和一班樂手在內地的工作經驗。

另一方面，我在 MTV 做了一年，當初我去的時候，也有為內地工作方式而煩躁得緊要，但我會慢慢開始去熟悉了解為何他們是這樣工作，或為何他們會這樣想，有時其實是我們想多一點就沒有問題了。只是我們懶了，其實去

人家的地方工作就是這樣。好像你在這間茶餐廳要 A 餐，另一茶餐廳也要 A 餐，那別人怎知道甚麼是 A 餐；或說我要餐飲，為甚麼沒有奶茶的？你說餐有跟餐飲啊，但他們說，我們的餐沒有跟餐飲啊。你不要假設甚麼都有，別人就是沒有。我不能抱著我最厲害，有 A 餐就最厲害，或有跟餐飲就很高級。你就問多一句他們有沒有跟餐飲呢？沒有跟餐飲我就另外叫。就這麼簡單。你把所有事談順暢了就沒問題，而不是坐在椅子上就吵嚷說我要奶茶，這是無補於事的。所以從前工作有些演出，我會要求內地對應的單位拍攝場地器材等的照片，然後跟我溝通清楚每一環節，每一細節，那麼去到那邊就沒事了。

在香港習慣了根本不用做這些事，一切也安排好。但到內地工作時，你就要習慣溝通。文化環境不一樣，就要大家慢慢習慣。首先我不會以抗拒的態度，我只會盡量去理解，想多一點。要是我真的有比你好的方法就告訴他們，教育他們。我現在也很暴躁的，有時也會罵人不排隊，這沒辦法，但有時我覺得這其實也是一個小小的教育過程。像現在我有一班內地的樂手，合作得很好。錄音師、所有做音樂的配套、牽連的機構人事關係我都很熟悉，他們已知道我要甚麼，合作下去實在沒有問題。我又會聽到很多人說在內地做演出很麻煩甚麼的，其實我覺得事先做好準備功夫就沒有問題了。

于　我覺得那個把兩組不同的人混合的部份很好的，因為就算換了是我，也一定是一個團隊的香港人去的。然後，下面那班同胞亦是只聽我們使喚似的，但那就是不對等的環境了；像你剛才的做法，相對而言，就是對等的環境，這是健康一點的交流，這樣做好很多的。

創作的選擇

于　問一些作曲的事。我認識你的時候是七、八年前，不是很久以前，但我是先認識你的 demo，當然我也認識你的舊作，但那是距離很遠的。其實我為何會找你呢，你的經歷是一回事，而對我而言，最深印象是那些 demo。就算你剛跟我聊天，說了那些經歷，仍覺得那些 demo 好像不是你，不能代表你，好像是另一個人來似的。我不談編曲，不談別的，純粹只談旋律的音符及其走法。

梁　為何呢？我很想知道。

于　準確點說，其實也有一部份是很（有）「你」的（風格），我覺得那些旋律中的熱情是很你的，我聽到內裡的熱情。但整體來說，仍不是你，用一個政治不正確、籠統點的說法是，你的音樂比你實際上告訴我，和我知道你的經歷，是性別上不同的；你的音樂是女性化一點，你的音樂是細膩的。

梁　即是你現在覺得我很不細膩？很粗魯？

于　又不是，舉例說，就好像你的外表是北方的，但音樂的底蘊卻極端地南方。慢歌不用說，甚至即使是節奏強的歌或是快歌或是有力的歌，也是兩個層面的東西，其實你自己覺得怎樣？

梁　你是問我是否覺得我的 demo 很女性化，還是我的外表很男性化呢？

于　兩樣都是，再加一樣，你自己在做 demo 時，你是否故意把它做成這樣，還是很純粹地，或是因為你交給我的，通常是交給楊千嬅

的，所以就變成適合她的呢。

梁 也不是的。我給「好麻甩佬」的歌手，像 Eason，都是女性化的。

于 對，我聽你的都是這樣，不要說女性化，我覺得是由情感引發出來的東西，而那是一種細膩的情感，一種情懷。你知道有些人寫出來是要「紅」的歌，泰山壓頂那樣壓下來，但你的不是，是一種詩意的。

梁 我不知道怎樣回答你，因為我本身不是一個有詩意的人，但我的確有這些東西在裡面的。

于 我也是這樣想東西的人。最近看別人訪問你，發現你是其中少數。有時你會解釋你這張唱片的概念，為何你會這樣做，像《追憶逝水年華》，你的參考是來自哪些的。但哪些跟 Rock 'n' Roll 或當時聽的一些夾 band 音樂雖是遙遙呼應，但在玩 Rock 'n' Roll 或夾 band 的人不是很常見，尤其是中國人，會選擇這些參考在自己的創作裡作為一種 cross reference（相互參照）。那是我覺得有趣的。加上我剛才說的 demo，我其實想說關於創作的選擇，你有沒有一個感想？

梁 有些有感想，有些是天生的。最近我對香水特別有興趣，一些小眾的香水。我到處試、到處買，我突然找到一種香水我極之喜歡的，叫「Etat Libre d'Orange」，即「橙的革命」。那種香水根本是搖滾樂來的。由包裝到氣味全是色情小說，是反香水。有人說香水反映個人的性格，它說不是，香水是為你製造環境，而它最出名的香水，是全世界最嘔心的香水，充滿血腥的味道。裡面的描述說有精液、有血，當然未必是真的，但有血的味道，而它能給你

一個感覺、一個環境。這就是 John Cage，這就是畢加索，是所有藝術的原本。然後，我發覺自己對某一類型有興趣不是沒原因的，原因我也不知道，但又不是沒有。我不會突然喜歡 Lancome 的香水。原來我在新領域裡，也會找回自己覺得有趣的東西。

別人說三歲定八十，不是說我有大變化，但原來你人生中走的路，接觸不同的東西，你所走的路，你所認識的人，你喜歡的東西，原來都是同一類型的，跑不掉。有些是換湯不換藥，或換酒不換瓶之類。例如有一段時間我喜歡看文學、小說之類的，也會找些偏離常規的、變態的，我是喜歡這些，沒辦法。小時會覺得可能「有型」，我才會放在身上。現在年紀不小了，就再不會因為「型」，硬放一些不是真的喜歡的東西在自己身上。我不知為何會吸收到、喜歡這些。我覺得不應用性別區分，但我也不知道為何我會喜歡這些的。我覺得有這種香水真的很棒，別人給我看那香水的包裝盒，我已覺得很棒，但我會否塗抹在身上是另一回事。它背後的概念，我覺得是值得欣賞的，所以我會說我喜歡。我不應以組樂隊的人作為中心，組樂隊的人應該怎樣怎樣，而是把「我」放回中心。我喜歡這些而我又喜歡夾 band，夾 band 只是其中的部份。

于 說回旋律，你會怎樣形容呢？

梁 我不知道，可能當局者迷。

于 其實我想你不自覺間還是很清楚的，你是其中一個，可能聽到旋律就猜到是你作品的那種。

梁 有次碰到陳珊妮，她說我的東西永遠被人誤會是她的。她說試過幾次，譬如有次有人對

她説：「你做的那首，舒淇的《天堂口》好棒啊！」她説：「不是我做的，是 Kubert（梁的洋名）做的。」又或者：「陳坤好棒啊！」她説：「不是我做的，是 Kubert 做的。」她問我：「為甚麼呢？」

于　歌做好混了音以後，我會明白為甚麼人們會混淆。但若只是旋律，我覺得你們倆所創作的似乎是不相干的。

梁　我沒有研究過。旋律是裡面的東西放出來，一些模式、短句的構成、作曲的選擇、喜好等等。我有時以為自己有很大突破，做了很流行的東西，但別人説仍是很另類。

于　我覺得你的東西是很流行的。

梁　你不是第一個人這樣説，我自己也覺得的。但為何實際上不流行呢？

于　那當然是地方的問題，是文化不配合。但從客觀角度，你寫的旋律那樣工整，當然是流行的，而且旋律的路數相當清晰，沒任何東西會嚇怕人、悶倒人，路線是很對的。聽你的音樂，都是旋律主導的，但我不懂表達，這可能是不太對的聯想。廣東歌很多時都是旋律主導，中國、東南亞，整個亞洲也是旋律主導，對嗎？雖然現在我們説是歌詞為主，但其實始終是旋律。我跟歌手合作亦是一樣，要是有些歌不夠旋律的，他們會比較難處理。相反外國音樂，都跟我們的情況不太一樣。他們也有旋律主導，但不是以旋律為先的亦比我們多很多很多。其實你結果寫出旋律主導的歌曲，是不是主觀意願驅使的呢？你其實又想不想自己寫出來的都是很完整的音樂？即是不側重旋律，而是整體性成立的呢？你的 demo 編曲配樂做

得很簡單，如果整份拿走也可以，因為有旋律已可以聽出整件事的意圖。有些歌要有了 vocal（主音）、編曲，你才會知道它的意圖。你是不是刻意走這個方向的呢？

梁　我不是刻意想或不想，而是我寫歌就是旋律主導，雖然有時我也會由 groove 開始、pattern 開始，但大部份都是從旋律開始的。這是你能看出來的。但到編曲時，我是一個做甚麼位置就會專注去做的人。我負責編曲的話，會去改自己 demo 的編排，而且會改得很厲害，有時編出來後是另一樣東西。因為我覺得一定要很客觀，甚至和弦我也會改，所以編曲時不再是旋律主導。可能我的 demo 比較簡單，除了旋律就沒甚麼了，所以你會覺得是旋律主導，但完整出來後，或在我腦中不是這樣的。只是我不想做得太實在太多，把一首歌的面貌太早便定型。有些旋律上的感覺是很脆弱的，我不想很輕易在最初就用編曲破壞了它。現在有些人的 demo 是喜歡已經完成編曲的，甚至有人唱的。

于　其實一個琴就可以了。

梁　講作曲吧。

于　我想繼續講旋律、demo 那部份，因為我還有些問題想問。這純粹是你要去做 demo 的原因，或你有沒有 demo 不是這樣做的？

梁　沒有。旋律是流行曲很重要的元素，所以我不會做跳舞那種，即使做過也不多，因為跳舞音樂是講求 groove。

于　電影呢？電影可以不是很旋律主導的。

梁　對，我也有做純音樂的，但是旋律還是很明顯。我想我是一個很旋律的人，聽你現在這樣說，想起來其實也是對的。我的編排是充滿旋律的。每一部份或每個樂器也要自己覺得很舒服，很美，才能有自己的特色，甚至有很多 counter melody（副旋律）。有一個主唱，有個大提琴是另一條旋律，這條副旋律，其實你唱出來也是一首歌，我很多時也是這樣。這就證實了我是一個很旋律的人。

于　好像在香港要做音樂只可以懂得寫旋律才做到。

梁　是的。

于　例如你是樂隊領班，你就好像不用那麼旋律性。但寫流行曲、廣播音樂，或電影也好，旋律是我們這個民族或地區內很受落的東西。你要有旋律帶領，人們才懂得去跟隨、明白、喜歡。我不是說，這是好還是壞。

梁　如果不是，那是甚麼呢？

于　如 Mahler（馬勒）就不是，是結構。我不覺得我們沒有結構，但我覺得我們不是以結構先行。

梁　但我們做流行音樂的啊。

于　有些都是結構來的，我們的歌也有起承轉合，也可以用一個結構去引領聽眾。可以有些歌是不一樣的，可以有些歌不是一個標準的流行歌曲的長度。

梁　但你說的是流行曲啊。

于　那就要定義甚麼是流行曲了。

梁　你現在於餐廳聽到的就是流行曲啊，有特定的長度，有特定的起承轉合，有特定的情緒變化。但流行曲不是我們定義的，是群眾定義的。

于　我們可否改變呢？

梁　不可以。香港不只是音樂，每個人接受的是甚麼標準，是一整個文化來的。像剛才說地方複雜、嘈吵的問題，其實香港其中一面就是消費。情況很簡單，香港人消費音樂多於享受音樂，例如我失戀，就問有沒有適合失戀聽的歌，或我現在有一種特別的感覺，我想找一首歌，是一種消費來的。你不是主動聽一首歌，看裡面有甚麼；而是我要某些東西，這首歌給予我的。所以填詞人會把不同的可能性給你，滿足你。這首歌有你那古怪的愛情經歷，你就聽吧。香港人習慣了這樣的生活，是很快捷的，明買明賣，不合心意就罵、投訴。我們從前聽歌不是這樣的，有某個歌手推出的唱片不好聽，我不會去罵他，我會知道他到了這個階段，就是這樣，我會用這種態度去領會他現在想甚麼。但香港人要的音樂就是他們不會理會你，與我無關我就不會去聽。

于　但從前實在不是這樣的，好像會有較多像我們這樣的人。

梁　因為現在這個年代跟從前不同，太多東西了。從前單一的電視、收音機、歌曲、娛樂圈，就是這樣。現在上網、微博、打機，已是另一個世界。

于　如果這樣說，台灣也有類似開心網的東

西，但內地、台灣又很明顯不一樣的啊。

梁　其實我覺得是人數的問題，哪裡有足夠的樂迷去養得起一種音樂，就可以發展了。內地是絕對養得起的，例如「反光鏡」。「反光鏡」是一隊樂隊，是一隊 Punk band，內地絕對養得起他們，他們仍可做自己喜歡做的東西。

于　單一方向？

梁　單一，就是我們小時最理想，造型上就是一個 rocker，就是過著一種 rocker 的生活，做 rocker 的音樂。而他們絕對是全職 rocker，收入很好。走遍中國那麼多個音樂節，出唱片有人買已經很開心。這是市場的問題，香港沒有這個市場，是因為市場正在萎縮。以前還有可能，我打工，可以出一張碟，一半歸本也可以。現在本也歸不來。其實人數沒有少，只是比率的問題。市場縮小了，我們這種模式聽歌的人都有，只是比率一樣縮小了，就是這樣。大部份人都是這樣時，我們就要接受，因為這個世界是這樣的，一定是大眾為先，旁邊有一些小眾。就算我本人會抗拒某些主流，但主流是必須要存在的。沒主流怎麼辦？沒 Cantopop 怎辦？沒民謠怎辦？不行的，這世界不可能沒有主流，是必然存在的，只是你問是否喜歡的話，就要另外再說了。如從前做唱片，某歌手出碟，有時我會有一兩首 sidetrack，做一些好玩的，但可能現在沒有了。他們希望每首都流行，所以連這些都沒有了。這是市場萎縮的問題。

音樂以外……

于　你有讀過電影吧？為何當時會有這個決定呢？

梁　我的人生是充滿失望和頹廢的。（笑）在組合「浮世繪」時出道兩年，我發展不好，結果又一次頹廢。然後，我去了美國，無所事事，就讀起書來。因為本來我已在讀大學，後來退學。於是我再繼續讀，又不想再讀音樂，起初都是讀些自由選修課，本來想過讀英國文學，但選科時還是喜歡哲學、藝術史這些。後來選了電影，覺得挺有趣，有些朋友也對這些很有興趣，我就想不如讀電影吧。我不是讀電影製作，而是 Cinema Studies（電影研究），是評論那種，比較接近我原先想做的東西，因電影評論要讀很多批判性理論。在那個階段中，我整個人改變了，這對我從前做音樂影響很大。因為我突然覺得世界不一樣，看的東西不同了，電影可以用這麼多角度去看。正如音樂，許多人只會聽旋律；電影很多人只會看故事，但原來故事之外有很多東西的，甚至它的訊息是怎樣也不重要，我用不同角度去看它可以是另一個世界來的，你可以用心理分析，可以用女性主義心理分析，原來可以這樣的。然後看這跟社會有何關係呢？這改變了我。

其實我讀電影是挺開心的。因為主要是社會學，一讀就停不了，讀了六年。本想是否讀 PhD，但想來自己年紀也不小了，讀 PhD 是很辛苦的事。然後，我就停了，我需要工作。有次我回港，想找些電影的工作。高達也是這樣，由讀電影理論開始，由評論開始，再拍電影。於是我跟朋友說我想拍戲，然後有幾個導演，如劉國昌，他跟我說：「你怎麼讀電影這麼傻呢？」碰巧又有朋友入了唱片公司，叫我不如做音樂，說：「我有個新人給你做。」原本我是眾志成城地有很多個我在說：「要拍電影、拍電影！」但到最後還是沒有。

不過現在有一間內地公司找我做網絡電影

的監製，我覺得很有趣。他有幾個類別，其中包括有些很刺激的，如韓寒、郭敬明，每個類別有一個核心人物做監製。而音樂的是我，於是我就可以參與一些電影製作的事，可以開始發展另外的一些興趣，或是我本身在走的路。其實對於創作是有一點改變的，高達就是由電影批評開始再去拍電影，所以他放了很多符號在他的電影裡，即在拍電影前，已有一個「批評」的故事存在。我亦是用這樣的模式去做一張唱片，由批評開始。我希望有甚麼可放在裡面去建構這個故事或節拍。對音樂，有時會不同以前，以前會先有動機，現在會由畫面開始，是角度的問題。

從前做「浮世繪」時，內容沒甚麼方向，但從前會真一點，想到甚麼就寫出來。但我現在會開始去建構，這不是商業上的考量，而是我究竟想要甚麼。從前的作品是純粹宣洩，不開心寫不開心的歌，現在卻開始想音樂可以帶出甚麼。我覺得我現在有能力寫，或有足夠完整的東西去告訴別人我看事物的角度，然後透過音樂做出來。這些是我讀書時的訓練。所以讀電影影響了我整個人如何去看事物，甚至乎我會變成很沒趣的人，例如對有些人說話我曾一針見血，可能別人說的是很單純的事，但我一說就揭到底，像盆冷水潑出去。我被訓練成這樣看事物，有好有不好。只是對創作而言，所有事都會清晰許多。

香港的音樂空間

于　你現在寫歌，還會不會有意願上的比重呢？

梁　我現在會小心一點，俗一點說就是不要再寫「爛歌」，我的作品一定要自己喜歡，不理是否 sidetrack，總之一定要過得自己，我現在更加是這樣。因為有另一啟示，有人會跟我說：「我很喜歡你做盧巧音那首甚麼甚麼。」那明明是 sidetrack，尤其是在香港，一張大碟推介了三首主打歌之後，就會沒人理會。但為何會在遠方二千里、幾萬里的城市裡，會有人跟你說他喜歡那首 sidetrack？我開始對自己的作品謹慎，心想別以為沒有人知道。所以現在會小心點，或是再認真點去做。因為有人會聽到，對我而言是開心的。但有些時候，如果用一個商業角度去看，你做這首歌收了多少錢，其實這首歌的價值不在於金錢，而是裡面有些東西是因為我創作的，而間接令大碟更有欣賞價值，最後銷量更好。這即是也可從經濟利益出發去看的，所以我不會做爛歌。

我在北京做的歌製作費很高，比大部份監製昂貴，甚至比在香港做的昂貴。為甚麼呢？因為我一定要保持著質素，一定要使用最好的錄音、器材……等等。我現在很開心，因想要管弦樂、馬頭琴也有，要所有東西都是真的，不用再遷就。沒錢便不要找我做！哈哈，這樣工作量當然不會多，但會開心。當你想用甚麼樂器都可以有資源去實踐，出來的質素便會好，對你自己也好。所以我不會再濫接濫做，你要把自己定到一個檔次，這不是代表我高一點；如果我還是爛接爛做的話，一樣可以賺多一點錢，但是不會開心。我現在不會每首歌都用電腦合成的假鼓聲，而是可以找樂手到錄音室錄真鼓。其實我做多一點便宜製作，賺錢會比現在多，但現在不想再做這些。現在香港全是這些製作，你怎樣做呢？音樂做到這樣是很不過癮的。你要了解香港市場就是這樣。

于　是的，不是要怪誰，這是一個實際的情況。

梁　香港還有一方面會輸給內地的。內地做音

樂可能也賺不多，但它的演出市場實在太好，做演出就可以賺錢，可以支撐你想做的音樂。香港的製作沒錢賺我是知道的，還要做宣傳，但在內地這個不是問題。

于　那在內地要做新的作品、歌曲或專輯，如你說不賣錢，但它的價值跟你在香港做的價值有沒有很大的分別呢？不是說金錢，而是對藝人本身發展的價值有沒有呢？因為他們可以不做新曲，到處走，唱來唱去都是那些，走幾年都是那樣。

梁　前年於內地賺錢的藝人如孫楠、齊秦、趙傳。大概一年沒有賺一億也有幾千萬吧？（笑）然後，一直都是唱「我是一隻小小小小鳥」、「我很醜但我很溫柔」唱三百六十次。外國也是這樣的，而且內地還未算發展得很好。一年都已經有百多個音樂節，政府也支持。我有個朋友辦音樂節，西安政府是歡迎他、給他錢籌辦的，因為他們覺得人民需要活動。或旁邊城市的縣長鎮長那些，邀請他們來分享辦演出的經驗。在香港要找場地，要先過五關斬六將的通過這個、那個部門。好像有次我想在香港辦音樂節，是 band show，想找個場地。他們說：「你們這些 rave party。」我說：「不是 rave party 來的。」他回答：「不就是不斷搖頭那種。」這種概念擺脫不了。所以你說，我們可以怎樣做音樂？音樂的地位在香港很低，甚至行內音樂人的地位也是很低，這是我經驗所得。在內地，玩音樂、懂音樂的會被尊敬，是真的尊敬，不是假尊敬。但在香港，有時候跟電工、場務差不多一樣，音樂人在香港的地位低微，所有榮譽都在歌手身上。這是文化來的。

在內地，例如電影，票房保證不在演員身上，除了葛優。無論是趙薇，還是周迅，只要是爛片，就不會有人看；或這套有保證，下一

套也不一定，但導演就有保證。內地對創作人或創作階層比明星更著重。可能是文化不同，內地看書的人多、書店也很多，人們乘地鐵會看書；香港人則看娛樂雜誌，這個在香港說了很多年。這變成他們接觸的文化和喜歡的事情不同了。所以他們看音樂，有不同角度。

另一樣我想說的，是怎樣去改變呢？我們需要一個巨星，一個實際的精神領袖，他有這個資本，而其他人無法不跟隨的，這樣才行。不然像我們這些音樂人，慢慢滲入一、兩首歌，希望別人慢慢去改變是不可能的。不然就是一個歌手，一個巨星，但他的血液是另類音樂，不是主流音樂血液的人，而他又能幹出一番事業。如果沒有這兩點也是不行的。政府是否可以呢？當然可以的，只是不做而已。你看台灣多好，台灣會給錢予樂隊，你去參加台灣音樂節，或世上任何一個音樂節，政府給你錢，給你酒店，你去吧。我不知你的音樂好不好，但你去到那麼大的音樂節一定是好的，我一定支持你。有甚麼好處呢？我們台灣的藝人在國際有舞台，然後會有音樂交流，帶回好東西給我們，這不是很好嗎？但我們政府為何不做這些？因為這是音樂、藝術。

另類音樂其實是很重要的環節，它永遠去帶動改變，沒有這些就沒有東西去推動改變、推動主流了。政府不去做，商人也不會去做。我在想商人這麼有錢，為何沒人去做音樂基金呢？我又想，對啊，香港的商人傳統是去做地產實業等，他們喜歡看到實物，如一棟樓、一所學校有我的名字，當坐車經過時，便會很開心；或醫院器材，有那麼多按鈕一定是貴的。但音樂，嘈嘈吵吵，是甚麼來的？他們是甚麼來的？要不有個很喜歡音樂的有錢人，或明白事理的政府。如果我說到政府可能太大，如果說是有影響力的人，在有影響力的職位上做到這些就好了。我覺得唯一可以救香港音樂的

是這些。我跟你是做不到任何事的，只會再令自己失望。雖然，香港人現在還是有一定的優勢，我也慶幸自己是香港人。

于　還是有一點的。尤其是我們這個年齡層，還是有一點點餘波。

梁　再來震一次，就甚麼也沒有了。

于　所以之後會很怕很彷徨，老實說我們真的甚麼也不夠其他地方的人來了，如果你願意面對現實就知道。將來沒有人可以說準，但這一刻你看到趨勢是這樣。沒文化真的甚麼也做不來，有錢是沒用的。現在其實有很多錢，但仍是做不來。

梁　但全中國是否所有人都有文化，當然不是，但他們有些精英，他們的電視劇真的很好看。他們的劇本實在是沒話說，是文學作品來的。

于　對。在內地，起碼你要看正經節目有正經節日，要看沉悶節日也有沉悶節目，想看深入一點，很少人留意的節目也是有的。但香港最大的問題，是只有一種東西，無論音樂、書籍都是，電視更不用說，報紙也是沒有分別的。

梁　其實香港的樂隊不是沒市場，你唱國語歌就可以上去啊，內地的市場那麼大，只留在香港沒意思的。樂隊在中國是最開心的事，完全是你想要的。你想做 rocker，過 rocker 的生活，在不同城市做巡迴，那是夢寐以求的事，在香港就不會有了。內地有些音樂節，我也會跟香港的樂隊聯絡，幫他們去北京鋪路。因為我覺得他們要看看人家的音樂節文化，成熟得連辦三天，有幾個舞台，五、六萬觀眾。早一

陣子我心灰意冷，在香港做不到是因為沒有場地，沒有人支持你做的事。他們以為音樂節就是吸毒（頹廢），那你可以怎樣改變這種偏見呢？你改變不了。香港樂隊如果仍然只在香港是很慘的。香港音樂也仍可以的，但你一定要是歌星、明星，即歌、影、視都有，但如果只做歌手就不能夠了。現在香港每年仍有很多新人，但很多是自己出錢的，是有錢人的玩意。
　　其實你現在對北望神州有甚麼想法呢？

于　我沒有甚麼遐想，但我覺得像你說的第一件事是首先要去了解，這是最重要的。不是說你張開口，要甚麼就有甚麼，這是第一。其次是你的生活、工作圈子，每樣都只在一個範圍裡，當你超出那個範圍，有不熟悉的東西時，裡面有很多可能性，那些可能性有沒有合適的，你一定要去研究，或了解過才知道的。對香港人或對我自己而言，據我了解，很多時是有個「舒適範圍」。我們要知道的是，我們是在一艘正乘風破浪的，還是一艘下沉中的船上。當你在一艘正在下沉的船上，只有兩種心態：跳船或游到別處去，或有些人想能在船上多久就多久，或不相信它會下沉得那麼快。不是說那一種是對或那一種是錯，我想都是要誠實面對大環境是怎樣一回事。十年後怎樣沒人會估計得到，但現在看到的是事實。上面（內地）的船確實是當頭起，這是鐵一般的事實。裡面有一個很獨特的文化基礎，獨特得並不那麼容易去理解，我覺得你能在那裡發揮起來背後有很多原因；但我覺得有些人是真的不行的，無論是因為他自己的原因，或是無法融入，或諸如此類也好，亦不需要勉強。但不需要做出一種無謂的對立，對立的目的是甚麼呢？連對立面也是沒有的，自己製造這些東西出來，很無謂。

梁　但香港的音樂只會更差，不會更好。

于　對。我會為在香港接著做音樂的人擔憂，不是怕甚麼，做了這麼久，你看見甚麼就繼續做吧。其實現在也一直有內地的事在做，你不會死的。大部份人也不可以逼迫我們去做不願意做的事。反而我們的下一輩應怎樣做呢？他們會難做許多。

梁　那你覺得廣東歌會不會從此式微呢？

于　很難説，我有過這樣的想法，除了香港，其實説廣東話的人有很多。如果不是很嚴重的政治姿態要殲滅這種語言，老實説那也不是容易的事。另一個是山高皇帝遠，真的很遠，那實在是很不一樣的文化。如廣州人，他們也會有一種與我無關的心態。他們已經比我們更了解國情，更了解內地整體的獨有文化，但對他們而言，仍是有一種外來性。那邊有一億人，不算少的。不是説要鼓吹山頭主義或是甚麼，這麼大的國家，要去到很成熟的話，是真的要容許不同的地區有他們獨特的文化，而那種文化是很合適那個地方的人，他們在那裡會很舒服，而且找到自己，又不需要跟別的環境去對抗，但那是需要一種很成熟的環境才能實行的。那次序是你要先有那個成熟的環境才能實行，還是大家慢慢一齊實行，一邊培養成熟的環境；還是你先殲滅他，再從頭來，是否那樣呢？這個我也不懂得去解答。

梁　聽説其實廣東省一帶已經是很觸手可及，但不知為何就是沒有唱片公司立志要發展這個市場。

于　我有問過很多次，我真的不明白。通常只會上去辦幾場演出就算了。

梁　當然有別的問題，是地區上的問題。例如某唱片公司的香港和中國部門，我為何要幫你辦這些？我曾經試過這種尷尬場面，香港想在內地辦一次活動，但內地的人不高興，説我為何要幫你呢？這些事會帶給你很多麻煩，這是其中一個行政處理的問題。要有一個有遠見的唱片公司高層才可以。

于　現在很多時候，問題就出在給錢的人的視野上，他們眼界不夠遠，不夠廣闊時，我們就沒有辦法，因為錢實在不在我手上。我拚死拚命去做也是沒用的。資金在哪裡，難道我要行乞嗎？我不會的啊。這並非是否偉大的問題。

梁　有沒有認識甚麼有錢人？

于　沒有啦，如果認識了，我還會坐在這裡？（笑）如果認識有錢人，當然會全力去跟他商榷，那就一定沒有問題了。你根本沒有看見有潛質的人浮上來，不要説眼界，那種柔韌度亦是，所以是挺灰心的。

梁　我挺想知道其他受訪嘉賓是否同樣的感到灰心。

于　其實每個人都不同的。今天的訪問也很不同，但之後的會更不同。所以我覺得訪問你，就可以得到答案。

梁　謝謝你。

梁翹柏

香港資深音樂人。曾與劉志遠合組樂隊「浮世繪」。一九九〇年初「浮世繪」解散，他到美國攻讀電影研究學士及碩士學位。學成回港後，從事流行音樂製作，為眾多歌手如：盧巧音、王菲、陳奕迅、楊千嬅、周筆暢等作曲、編曲、監製唱片，以及擔任演唱會音樂總監。他亦有同時參與電影配樂的工作。

二〇〇二年，梁翹柏自資推出個人專輯《追憶逝水年華》，包辦詞曲、演唱、編曲、監製及攝影、封套設計。二〇〇六年自編自導六十分鐘影片《美好時光》。

近年主要在內地發展。為韓紅、張杰、沙寶亮、李霄雲、陳坤、平安等歌手製作唱片。二〇一三年擔任湖南衛視《我是歌手》和《中國最強音》等節目的音樂總監而備受注目。

CANDY LO
盧巧音

攝影：dAN ho@Secret 9
拍攝場地提供：通利琴行

在香港，好像除了投機取巧和乘公交之外，現在做甚麼都難，而且有愈來愈艱難的趨勢。那天和不在香港居住的香港人，談起以他現在的「旁觀者」角色來看香港人香港事，發覺這個城市表面上愈風光明媚車水馬龍，在這裡生活的人卻愈多是愁眉苦臉地過著苦日子。為甚麼金光燦爛的極度物質主義，不能為所有人帶來平安和快樂？

我絕對不是想說物質社會有甚麼不好，其實我也和許多現代的香港人一樣，無時無刻不是甘願被物慾牽制，無恥地以它作為努力自強的推動力。只不過我們畢竟是有智慧的生物，也需要身心各方面得到平衡。太沉迷和篤信物質享樂，欠缺精神和心靈上的養份，生活也是不會過得安樂的。那天大清早跟盧巧音見面談話，約她之前我問她怕不怕太早，她說她也是個「晨早族」（morning person）。這個小小的細節，令我對她多了一種側面的了解。我跟盧巧音不算熟絡，也沒有直接地在工作上碰到過。但她的故事她的背景，一直令我覺得她是一個十分獨特的香港音樂案例。由最自由自主的所謂獨立音樂世界，一直演化到最身不由己廣泛被認知認受的主流「入屋」藝人，然後又再向前走入一個未知的局面，繼續追隨著自己的生命力，不太理會那些所謂的包袱和身段。擁有這種閱歷的，用上一代人的說法，是可以被列入「奇女子」的行列之中。有人說她歌唱得不夠穩當。我就會這樣去看：欣賞流行音樂，技藝並非全部。如果要追求完美的聲樂技巧所能夠為耳膜帶來的震撼力，我個人會選擇去聽歌劇這一類所謂正統古典歌曲演唱。流行音樂不是皇家音樂學院考試，聽眾也不是歌唱表演藝術的考官。與其去挑剔一些連自己也只是道聽塗說一知半解的所謂「歌藝」，何不放下靠批判來向別人表示你懂你在行的自卑心態，放輕鬆地投入音樂和歌詞帶給你的感覺和愛當中呢？單純的喜歡或不喜歡，是你自己和音樂的親密關係，是愛情，根本無須向別人交代解釋，更無須為自己的喜惡去辯白，亦不應去攻擊其他人所持的和你不同的見解。我們去聽流行音樂也好古典音樂也好甚麼類型都好，是藝術生活的一種養份、一種修養，而不是公開考試的標準答案，是不需要評分不需要等級的。我們欣賞音樂是為自己，不是為別人，更加不是為了別人怎樣看自己。

盧巧音的音樂，就是這種有愛的、有生命力的、忠於自己的聲音維他命。在歌唱以外，我聽到許多許多弦外之音、七情六慾、迴腸盪氣。

一張概念大碟說起

于　不如我們從《天演論》開始吧？

盧　好啊。

于　今早跟一個朋友談起，他說這麼多張唱片中，他就是最喜歡這一張。我問他原因，他說他聽得出內裡的音樂不一樣，很多弦樂，對吧？他說，整張大碟的音樂概念很貫徹。他也是喜歡文字的人，他覺得歌詞和歌名、整件事也很完整。我跟他說，很多人都會做這種所謂概念大碟，但我覺得《天演論》是其中一隻確確實實的，因為你有概念，並不代表那就真的是概念大碟。

盧　對啊。

于　因為有概念，也要好好的實踐，而這張大碟在實踐上很踏實。我好奇一問，整個製作過程從一開始到最後完成，你覺得有多少做到你心目中想做到的那樣？

盧　都有八、九成吧。除了十首歌中，我只寫了八首，我想美中不足在這裡。其實我想十首都是自己寫的，但可能因為我寫歌來來去去都是那種風格。你知道有些人做 demo，可能是要他自己才唱出那種韻味。可能有少許遺憾的，是有兩首歌交了給另外兩位朋友寫。但也不能說是遺憾，只是自己做不來，所以交給能做的人去做。

于　那是跟時間沒有關係的，只是因為多樣化……

盧　加上知道自己的能力已經到了，已經夠了，到第八首已經去不到第九首，那不如放手吧，不想自己那麼辛苦。其實這隻碟是我自己投資的。

于　我知道。

盧　這個我也不介意公開。你知道現在做一張唱片，公司的預算是很少的。比起我們從前有幾十萬元做一張大碟，現在可能只是十萬元做一張。我自己覺得，如果是為了質素，我寧願自己拿一筆錢出來，而那筆錢也不算太多，我不如把音樂做好。

于　但當時你沒有想過只做八首？

盧　沒想過。

于　有想過一定要做完那兩首嗎？

盧　沒想過能寫出八首，起初我想大概是一半，或者七首。沒想過有八成是自己寫的。

于　你是佛教徒？

盧　已經不太虔誠了。但佛在心中。

于　總之你有宗教取向都算是吧！因為那張唱片的概念都挺清晰的。

盧　其實試過本來概念是由進化論開始想起

的，然後阿柏（梁魁柏）説：「進化論？你去睡覺吧。」即是你會令那些人睡著，別人不會有共鳴的，要是這麼偏鋒的話。那想著、想著，不如加上宗教吧。其實也不是很刻意去説甚麼哲理，也不是標榜自己的信仰。因為佛教徒實不應炫耀自己，我也不好意思借助這個宗教。

于　也不是的。

盧　我還是覺得這張唱片挺完整的。

于　那是渾然天成地跟本身的主題在氣氛上很配合。像你寫《阿修羅》，跟那件事很配合。

盧　我做這張唱片，做了許多功課。因為要做資料搜集，不然別人問起時，你沒有答案的話會很傻，好像只是虛有其表。由於我做了很多資料搜集，所以內容會比較豐富。例如 Louse 露西，她是一個女人，在埃塞俄比亞發現。所以每一首歌的敘述都是我寫的，就是因為我會去找資料，不然憑空想像是不可能發生的。

創作的一條路徑

于　説到資料搜集，你有做資料搜集的話，那些東西是很文字性的。因為你也要看很多文字，那你寫歌一定要在做完這些資料搜集才開始嗎？

盧　同步的。

于　為何我會這樣提問，是因為我自己也寫歌，也會寫很多文字。

盧　我也是。

于　寫字也是一種創作，在創作過程中，對我自己而言，有趣的是，它們是很不同，但很多時去到最後，你又把它們結合起來。對你而言，那些東西，你的感覺是怎樣？

盧　有點深奧……你想説的，是甚麼？

于　解釋得正確一點，就是因為你都會寫歌，而且你也會寫文字，起碼那些文案你也有寫過，因為音樂是一個很抽象的概念，在你而言，你有沒有，也可以是沒有的，把文字上得到的東西，變成你寫這種音樂時的一種感覺呢？那是有一條路徑的。

盧　歷程。

于　對，那個歷程是怎樣的呢？

盧　簡單而言，例如寫歌的方法，以前我只會用結他寫歌。一邊掃和弦一邊啦啦地唱出旋律，然後填詞。反而現在就會倒過來。這一、兩年，我會寫新詩，發覺其實寫新詩就像寫歌詞一樣。如果寫出來那篇新詩可以唱幾句，有旋律可以放進去時，就會結合起來做同一件事。

于　但你會用廣東話還是國語？

盧　我用國語的。

于　國語比較容易，對吧？

盧　比較容易，唱得好聽一點，因為音調的問題。

于　我也試過這樣做，這樣寫出來的旋律是不一樣的。但要是沒有文字在先，你會否純粹只

寫旋律？

盧　會啊，那就啦啦啦那樣。首先我不會鋼琴，結他造詣也不高，之前的方法就是一邊掃和弦一邊哼旋律，所以旋律會被規限於和弦裡；變成有時我想唱那個和弦，但又彈不到那個音。怎麼辦呢？到最後就唯有兩個方法，就是剛才講的，由字眼先開始，然後把旋律錄起來。因為我也知道自己的能力所限，所以就把這個交給我信任的朋友去做。

于　剛才你説用結他，也是和弦先行的，所以你是先做了 chord sequence（和弦模進），設計了整個 progression（進行法），然後一邊彈一邊鋪排旋律⋯⋯

盧　創造一個浪漫的 chord sequence cycle（和弦模進循環），就在上面哼點甚麼。但就只是浪漫循環而已，跳不出那個框框。

于　那你用結他掃和弦來寫旋律的時候，groove 有多重要呢？

盧　Groove 很重要啊！例如我做歌的時候，會先做鼓底，先編鼓以做好鼓的節奏，bpm（beat per minute）要多快多慢，然後彈結他、唱字，再加弦樂器及其他東西，那就是做 demo 的程序。

于　那就是説你有了節奏、和弦，再有了（樂音或和弦的）相繼進行，才會去創作旋律那條主線？

盧　可能我會試試四個和弦串起來，再唱一下，如果流暢的話，就可以繼續發展。如果有個音，自己也覺得奇怪的，就要轉了。

于　這跟你有樂隊的經驗有沒有關係呢？

盧　也有的。因為樂隊也是一班「兄弟」坐在一起自由發揮。大家都不理，先自由發揮彈了些甚麼，然後大家可以因應這個產物而再加些甚麼音或樂句或節奏，就是這樣去運作。也許組樂隊會影響了我起初寫歌的程序，或者是慣性吧。

于　其實很少人的音樂事業歷程像你這樣，在香港很難的。而我覺得最難是，曝光到一個地步後，你怎樣平衡所謂大眾口味和自己的品味？那些大眾口味的音樂，其實我從來覺得是沒有問題的；我相信沒有甚麼音樂是有問題的，只不過是任何類型也可以做得好。我相信你的音樂創作也真的有一個轉變，而那個轉變是，我不可以用我的嘴巴，替你説甚麼，但我覺得至少也有一定程度上要去協調，要去放棄一點甚麼再去選取一點甚麼。那麼在過程當中，你覺得失去的多一點還是得到的多一點？

盧　我覺得有多少失去就會有多少收穫，是成正比的。失去的可能是私人時間和一些隱私，得到的就是名利。我反而沒有很注重名利。

自己一個人站出來

于　那麼，音樂上？

盧　音樂上，其實去到《天演論》我已經很滿足。二〇〇五年出了《天演論》，我已經想過退出，可能轉行。但你知道入這行是很難轉行的。你要好狠心告訴自己，我不再唱歌了，永遠也不彈結他，或者永遠也不打鼓。除非你有這顆狠心去叫自己放下，不然其實很難回頭。

我現在慢慢去做一些幕後的事，反而更看得清楚幕前。當你在演唱會的技術控制台上看著某人在台上唱歌，我就明白原來別人是這樣看我的。反而自己會得到更多。

于　唱歌上呢？例如最初你在樂隊唱，無論到哪裡演出，你有一個很大的自由度去唱適合自己的歌，加上那些歌一定是你自己有很大程度上去選擇、去參與，而且是整隊人一起磨合出來的，那一定是最屬於你自己的演出模式。到後來你要自己一個人站出來，我不能說那些歌是你不喜歡唱，我不能這樣說，但那是一種很不同的表演方式。那個習慣的過程，最難是甚麼呢？

盧　最難是以前樂隊的「兄弟」都不在身邊。我很清楚記得第一次唱伴唱帶，沒有現場樂隊。那時初出道，應該是沙田那個公園有個甚麼亮燈儀式，不知是聖誕、新年，還是甚麼，記不起來了，我唱了《自戀影院》，當時走音走得很厲害。因為我很緊張，從未試過用伴唱帶的模式去表演，在台上我身旁是沒有樂手的，真的害怕得很。那次經歷實在是記憶猶新，我到現在仍歷歷在目；心想，完蛋了，怎麼辦？我知道自己怕得手都在震。但你要控制自己。那種不習慣是挺辛苦，挺難適應的。加上初入行時，會覺得為何要做這許多媒體的訪問？為何要去這些地方拍照？為何要跟這個人做訪問？我又不認識他。有很多這種疑問，因為始終不熟悉行業的運作。可能因為這樣，別人會覺得我「難以服侍」吧。他們會說：「她是有脾氣的，怪人來的。」這個過程都用了年多兩年的時間去適應。

于　我自己也有寫歌，雖然沒有唱歌。我常有一個感覺，就是覺得那些歌是一個獨立存在的個體。當你把它寫了出來以後，即使是你自己寫的，再去演繹它，其實你跟它的關係，跟你作為寫它出來那個人跟它的關係，它好像自己變成了一個會成長的東西。當你再看它的時候，要再去重新適應它。其實我想說的是，你唱你自己寫，你其實也有很多自己寫的歌，但你也有很多所謂最家喻戶曉的歌都不是你寫的，當你唱這兩種歌，會怎樣去揣摸唱法？去找一個方法征服那首歌的時候，兩者的分別是怎樣的呢？

盧　沒有分別。我的處理方法是每一首歌都是起承轉合。我寫東西也會有起承轉合。無論劇本、故事、話劇、音樂，甚至是時裝，其實每一樣也有起承轉合。而我就是運用這個來演繹。別人常會問「你唱那首歌那個人的身份，你會怎樣去演繹呢？」我就當拍戲啊，要投入那個角色。我就是那個很慘的女人啊！那個很慘的女人她的背景是怎樣呢？你要想這些事情，錄音時就不會太離題，聲音和歌詞、或聲音歌詞和音樂都會比較和合。

于　相對於組樂隊時，那時有整個樂隊跟你一起去演繹歌曲，但當你孤軍作戰，那些流行音樂，其實音樂的伴奏都已經預先有了，是另一回事吧？那當中的分別有多大呢？

盧　例如我之前到內地做酒吧巡迴演出，是唱伴奏音樂帶的，唱歌時的感覺跟與現場樂隊唱是兩碼子的事。其實我去哪個場地唱歌，去哪間酒吧都一樣，一視同仁，我也是憑一個心而已，盡力去唱。但問題是有時旁邊有人在搖骰盅，那你可以怎樣呢？你會分心，無法專注，但沒有辦法，你也要去繼續完成那首歌。每一首歌，無論寫的是誰，或者在哪個場地演出也好，都是用同一個態度，就是盡心去做。你不

能選擇半吊子那樣，你寧願盡心去做，即使唱得嗓門都壞了。這樣走了兩年，走訪了內地很多城市。

于　入到很內陸的都有吧？

盧　北邊比較少。西安我也有去過，很多地方我也有去過。其實很辛苦，但辛苦之餘，每一個地方會看見不同的人，有好有壞，又會看多一點知道多一點。即是你會知道原來內地人當中，的確有一班人很懂得音樂，很懂得怎樣去欣賞音樂，這個很重要。

于　相對於香港而言，是好一點？

盧　好一點。說到底香港的生活節奏太快了，快得根本你去卡拉 OK 也只不過是發洩。你不會去看歌詞，不會領略歌詞背後的意義是甚麼。唱完後便結帳離開，你還會去多想那句歌詞嗎？可能就是這樣，我也覺得可惜。其實香港不是文化沙漠，有很多朋友及年輕人，他們在思考的事其實很有趣，只不過是沒有空間沒有機會給他們發揮。我覺得這件事應該正視，但我們說了很久，政府也沒理會。

于　在政府裡的人根本沒有這個心。他們根本不會看這些，因為不能計數啊。他們要有數據，才懂得反應。不過這又是另一個問題。

盧　這個先不理吧！控制不了。

于　但我們也希望能在邊緣上盡力去做一點甚麼，你做一點，我做一點，到最後，希望可以營造出一個群落、一種氣氛、一種信念。

盧　現在就是發覺香港沒有這種氣氛。你看看日本，他們生活不忙碌嗎？看看台灣，他們不忙碌嗎？但他們為何有那麼多酒吧可以表演，或玩幾首歌，甚至有一些音樂節。日本有 SUMMER SONIC，那為何他們還有這個心去欣賞音樂，或者有心去買票、買碟，為何會這樣呢？我其實想不明白，只能夠藉口說香港生活太逼人了，唯有是這樣說。

于　那你覺得，我們是否都是為自己而做的呢？

盧　其實我是想為大家做的，但問題是人家會否領受我的誠意呢？這個我很懷疑。《天演論》這張專輯會有這麼多人叫好，我也覺得很愕然。不要說叫座，叫座就不算是。

唱片叫好！叫座？

于　現在都沒甚麼是叫座的了。

盧　賣幾百張唱片就已經是叫座。

于　對啊，但你比「幾百」叫座很多，我是說《天演論》那張大碟。

盧　最低限度內地的朋友也會欣賞，欣賞這張碟裡原來有一點哲理，或者有一些關於信仰的意念，或不同宗教的一些關係。當然我要在這裡多謝林夕，幫我寫了很多歌詞，而這些歌詞很配合這張碟。

于　如果這樣，又說回《天演論》吧！在最初的時候，你怎樣選擇音樂的風格去配合這個概念呢？

盧　真的不知道是怎樣碰出來的，我跟阿柏最

初開會就是説，這張唱片我要 string oriented（弦樂帶動）的。

于　為甚麼呢？為何有這個要求呢？

盧　因為我自己本身很喜歡弦樂，但我不懂，於是我更加想要找人來奏弦樂。我喜歡聽管弦樂，我很喜歡弦樂帶給我很優雅的感覺，有點文質彬彬，有點脱俗，所以我也要做。最初我就跟阿柏説不如在編曲上加多點弦樂的東西，而且不需要很多結他，這種我已經做過了，如《吶喊》，或者很多搖滾風格的歌也做過了。那為何不試一張柔美一點，以哲理為主，以弦樂為主的唱片呢？

于　整張唱片都是阿柏做的吧？

盧　主要都是他編的。

于　監製是你們一起監製，編曲大部份也由他做吧？

盧　對啊。

于　弦樂的部份也是他編寫的？

盧　弦樂是他負責的。當然都要給我過目，大家研究一下。

于　即是大家同意了那樣子的。

盧　對，可能有時我會問這個音是否可以轉第二個呢？可能他又會立即找到一個新的。他腦筋轉得很快。而且我佩服他，這張唱片的弦樂編曲中，要是需要有新樂器，他就自己去學。他很早已知道要編許多弦樂，便很早就自己去

學，我很欣賞他。你知道在內地拉弦，要有做得對辦的譜，要內地的拉弦樂手他們看得明白。

于　要他們很快捉摸到、明白到的。

盧　他們的樂譜跟我們樂隊的是不一樣的。

于　我也覺得。

盧　那阿柏他們就要準備所有的樂譜。製作這張唱片很辛苦，但得出來的結論是好的。至少不要説在香港，在內地有很多評語都是好的，在文學上，甚至有人説很科幻，我也不知道甚麼是科幻。

于　我明白啊！也對啊！

盧　不正常才對，覺得我是一個不太正常的歌手，會想一些奇怪的事情。

于　我想他們是拆開「科」與「幻」吧，你大碟裡有這個基本概念，其實是科學來的，但概念也只是一個概念，要實踐出來。那你跟這張唱片的詞人溝通時，也是説這個故事給他們聽的？

盧　我讓他們發揮。

于　但他們知道底蘊是怎樣的嗎？

盧　他們知道啊，也不知道為甚麼他們就是知道。

于　藍奕邦呢？

盧　他寫最後那首。

于　因為之前你沒怎麼找過他的吧？

盧　之前我們是同一間公司的。

于　Sony。

盧　Sony。後來我去了維高文化，他也去了東亞。但他幫我寫了《敵托邦的拾荒姑娘》。起初我也想不到這樣，其實也是阿柏提點我的，為何我不把它再發展呢？我就想，把甚麼發展呢？意思是把它美化，把它變成文學性。他解釋說，不如你試試用「敵托邦」，我完全不知道是甚麼來的，大家都說笑「烏托邦」，其實「敵托邦」就是烏托邦的相反，所以我覺得那首歌詞寫得很好。用一些破落的光纖，去做你紮頭髮的東西，這個他揣摩得很好。

廣東話的獨特性

于　另一樣很想問的，就是關於語言。其實一開始已經說過，因為我常覺得香港的流行音樂，尤其是我們用廣東歌為主去唱這件事，其實真的很獨特，它也是很獨特地難。

盧　對，粵語有九個音調啊！現在好像聽說變成十一個了。

于　吓？在哪裡變出來？

盧　我記不起，可能這是謠言吧，我們還是當它九個音算了。其實填詞已經很難，唱也難，咬字又難。國語就只有四個音調而已，而且你沒發覺國語很多是不合口的嗎？

于　所以很容易唱長音，字的尾音都不用把口

合上的。

盧　你想它唱震音可以，不震也可以。但廣東話會有合口停頓的音。像「合」、「十」這些，變成你很難發音。但沒有辦法，我又在捍衛廣東話。

于　我也覺得，我也捍衛的。

盧　我也捍衛繁體字，簡體字太懶了，除非我要好急速地寫。

于　其實你不能夠剔除繁體字。我覺得可以並存的，但看你要想怎樣運用它，不能覺得繁體字要淘汰，絕對不能。

盧　絕對不能。

卡拉 OK 的年代

于　為何我會這樣問是因為現在很多唱歌的人，在〇〇年代之後，即是二千年之後才開始唱歌，或以唱歌為職業的人，他們都來自一個卡拉 OK 的年代。他們的成長，他們如何開始唱歌，我想百分之九十九都是在卡拉 OK。但你不是的，你一定不是在卡拉 OK 開始唱歌的人。

盧　我有去玩。我反而會去練歌，但不會在那裡取得滿足感。有時中午我會跟一些無聊朋友去唱一、兩小時，但我們真的會專注去選一些難度高的歌來唱，好像王菲的《臉》，我也很喜歡齊豫的《飛鳥與魚》，其實是很難唱的。我們就特意找一些難度高的歌來挑戰。

于　變成一種練歌場，就不是一種發洩的地

方。有趣的是，我的其中一項工作是在演唱會唱和音，我們和音員之間也會討論，我們有時幫一些歌手和唱的時候，很容易知道他們唱歌的背景是甚麼。如果你是唱卡拉 OK 出來的話，是不同的。我很難具體地把那種東西說出來，例如你在音質上，例如你怎樣運用聲音表達東西，以及你怎樣發聲去到一種叫唱歌的地步。又例如你現在在說話是這樣，但其實唱的時候並不是這把聲音。你要發一把聲音出來，但你要怎樣去發那聲音，如果你是唱卡拉 OK 長大，你聽自己聲音的環境，跟你是玩樂隊主音，或你是唱古典音樂，是很不一樣。唱卡拉 OK 長大，你在 K 房聽到自己的聲音，其實那是相當不好，它是在騙你，就是你完全在一個你想怎樣就怎樣的環境底下，放肆放任的環境底下，你怎樣借助那支麥克風，以及你跟麥克風的關係⋯⋯

盧　或者你用氣的方法其實都已經是錯的了。

于　對，已經是錯，但你在 K 房會覺得感覺很良好。但如果你是組樂隊的，因為那是一個整體，你跟音樂之間的關係很不一樣，因為你真的是跟一些真人在合作。而你是組樂隊中成長的，對吧？

盧　可以這樣說，我們那時也有在卡拉 OK 中成長的，但那時是在大廳坐大檯的那種，然後寫張紙說我要唱 3658 號歌，給服務員⋯⋯

于　「有請四號檯出來唱歌」這樣，對嗎？

盧　我是在那些地方成長的。我也三十八歲了，就在那些地方，而不是現在那些甚麼 BOX、K 房，不是那些，挺不一樣。其實我也不太同意他們在卡拉 OK 房取得共鳴，因為是假

象。如果這個假象令你開心，OK ！

于　但你要知道那是一個假象。

盧　你要知道你真的想成為一個歌手或要唱歌的話，這個環境是錯的。我也跟過三個老師，後來也跟得很混亂。因為我歌劇學過，流行曲也學過，教你運氣都是從丹田，但運用丹田原來也有很多方法。歌劇是頭頂發出聲音，流行曲是額頭發出聲音。這些東西會令我很混亂，但同時又會學到很多。

于　你有沒有覺得自己唱英文或國語時會得心應手一點？

盧　好很多。

于　因為我聽過你唱英文，也聽過你唱國語，當然也聽過你唱廣東話。

盧　真不好意思，我唱廣東話好像會沒心機。不是說，那首歌不好，或者我不喜歡那首歌，而是好像不夠投入，但用英文，首先容易唱一點，那就比較容易帶領自己的靈魂進入那首歌。當相信一首歌的時候，也會相信自己。但廣東話，當你失敗了後，就永遠給人記著，自信心會減低。話說回來，自信心這回事，我組樂隊時很澎湃的，但我自己一個人錄第一張碟時，變得完全沒有信心。我覺得自己是不懂得唱歌，心裡想：「原來是這樣，原來我自己是這樣的。」那時候可能陳輝陽會給我很多意見，我自己又可能想多了，常常想是不是我自己有很大的問題呢？之前好像很多人欣賞我，為何又突然有很多人不喜歡，是不是自己不懂唱歌呢？之後開始重新再學，結果反而更加亂。後來又學歌劇，最後跟了現時的老師。他也吸

煙，很開放，有時他也會説粗話，但他教了我很多訣竅，那反而幫了我很多。在臨場表演時，你突然很緊張，突然忘記歌詞，突然有甚麼事發生，他會教你一些訣竅如何在幾分鐘之內回復你應有的狀態，這些反而很重要，比你一直只練習基本唱功重要，那些我已經做到，我只想有個人去了解我，同時分享我的心情，再去分析，去提升我的心理狀態。你知道有時在舞台上，會突然「完了，下一句是甚麼？」你會突然一片空白。我是比較容易緊張的，這個老師幫了我很多。

創作是生活的一部份

于　我還是比較想問跟創作有關的問題。只有香港會界定一個歌手為「創作歌手」，其實藝人是否 singer-song-writer（創作歌手）也沒甚麼特別需要強調，但香港卻很著重。

盧　Madonna 都寫歌的啊。

于　對，難道她又叫自己創作歌手？但香港就會標榜。我姑且把這當作為一種香港文化，香港音樂文化的一個現象。因為你也會唱很多自己寫的歌，你又會唱別人寫的歌，所以你會怎樣看這個問題呢？你會覺得沒所謂？還是很自然而然地，覺得一個歌手去到一個位置，如果要再進步，或者在音樂的路上，你要再繼續走時，就要有一個創作的成份在其中；還是，你會覺得不一定的？

盧　其實每個人都可以不一樣。我也在想為何我的歌曲推介不起來呢？可能是不合這個市場的口味。我也在想，其實每次出碟，當有十首歌給大家選擇，通常都只推介三首，他們視其

他七首是沒用的。其實十首歌，十首都是自己的兒子。唱片公司開會時，會有銷售部門的同事，他們會説：「這首吧，這首大眾化一點，搶耳嘛！」一定會有這些意見的，但你又不得不理會。他們知道市場的行情，也知道大眾的口味，但那些大眾的口味往往是香港的生活節奏影響的。就是我剛才所説，你不會唱完一首卡拉 OK，之後回家回想那首歌的歌詞；不會有一個慣性，每星期六去看看有甚麼演唱會，有沒有演奏，或者一些演出是關於藝術創作的。

于　那沒有成為他們生活的一部份。

盧　形式上他們沒有做到。或者他們很想去看展覽，但只是想，想完後就去購物。香港人就是這樣。我希望○○年後出生的朋友會醒覺一點。雖然我仍然是在五維的世界中掙扎，提升人的潛意識。但我在想五維時，我又會憑空想像到別的事情，又會寫一些虛幻的事出來，別人不太知道你在寫甚麼，但又有一點點明白那種。很有趣的，雖然我未能看到這個意念的可伸延性，但那過程很有趣，其實也是一個創作過程。你在想，第五維應該是怎樣呢？當中的過程，其實你腦海中的動作也是一個創作的過程，我覺得也能幫助自己。

于　你心裡會否有一個慾望，一個意念，收集了很多很有趣的事，最後也會覺得音樂是一個你會選擇的最理想的途徑，把那些東西轉化成一個作品？還是你覺得也不一定？有時你也有慾望把它變成另外一種作品，例如變成衣服或一篇文章？

盧　我通常會把音樂放第一，之後就再沒有分。我會寫東西，也會拍照，但我當然沒研究甚麼相機，甚麼型號，很貴的那種。

于　那不是真的拍照。

盧　那是「玩機」，我玩不起。我用電話拍照，之前不能接受，後來你慢慢知道，原來你是要捕捉那一刻，一秒鐘後就沒有了。你拿相機出來，對焦好了，那一刻卻已經走了。我現在會用影像、文字和音樂去表達我想的一切天馬行空的事情。

于　但為何你會像剛才所説的，還是選音樂為第一位呢？

盧　因為這始終是自己的根。九三、九四年開始組樂隊，已經是十九、二十年前的事。加上小學時，音樂事務統籌處挑選學生，我是被選中的其中一個去學雙簧管，但家裡不允許，因為家庭環境不好，每月要交學費，又要坐車各樣的，家人也擔心我一個人去；第二，是經濟問題。所以小時候沒有機會去學任何音樂上的東西。那時候是從收音機認識音樂的。每逢中午我媽媽會帶弟弟上學去，我自己回家煮飯，自己開著商業一台、商業二台，或者那時的香港電台，會播很多 Duran Duran（杜蘭杜蘭）、Culture Club，甚至是一些電視節目，如《週末任你點》，你可以看到很多外國的音樂影片，但為何現在都沒有了呢？

　　某程度上，我不是説電台、電視台，我覺得反而是唱片公司的問題。或許有點得罪，我覺得這是唱片公司裡的人思想太古老了，其實應該改變，眼裡不能經常只看見錢。我明白，我們很明顯是商品，你是要賣我們。但賣我們的成份之餘，你們也要尊重。某些公司的高層眼中只看見錢，他們會説：「你這首歌應該不會太賣錢，不如不要選這首，選那首吧。」我比較白眼這一回事。我覺得音樂不是錢的問題。就如剛才説，有十首歌，三首是可以推介，其

他七首也可能可以推介的；有歌迷問，你其他七首都很好聽，為何不推介呢？我不知怎樣回應。我反而在意這一點。我會説，我也想推介，但我控制不了。這件事我會歸咎唱片公司的政策。無疑錢很重要，預算很重要，我也明白，但為何不能用心一點去欣賞音樂，而一定要跟錢掛鈎呢？我知道錢是重要，這是一個商業社會，但你也可以用一個藝術一點的方法去看錢啊！

于　或者可以將眼光放遠一點，那不是一首歌的成敗。所有事也是一種投資，要時間，不是一次性的。如果甚麼也只是一次性，只有一次機會，豈不是浪費更多？

盧　而且整件事就不連貫。例如一個歌手有形象，要是一次性的，就沒有一個固定的形象。像方大同，他很鮮明的，有文采，也能彈得一手好結他，也唱得好，他是得天獨厚的。而且他人又謙遜，我很喜歡謙遜的人，因為我爸不准我入行，媽媽就説你入行不要得罪別人。但我心想：麻煩了，你女兒的脾氣這樣，一定得罪人的，其實我也得罪過很多人；她常説，你在娛樂圈要謙虛一點；我會放在心上，所以每次得獎，叫我要多謝誰，我也是多謝幕後的人。唱，不過是把自己的心血表達出來，如果我不多謝你們，我多謝誰呢？我一定要多謝作曲、填詞、編曲、監製，所有這些在團體中的人，沒有他們不會有這首歌。

于　但我常會想多謝藝人的。

盧　為甚麼呢？

于　我反而調過頭來覺得，作曲的、填詞的、監製的，我們都很安全，通常只在後面。我們

不是首當其衝，一首歌的成敗最終是藝人背得最重。出事了，也是藝人出事。所以常覺得藝人是最重要最勇敢，而且始終最後把生命賦予給一首作品的是藝人。我從來都是這樣相信。而且我覺得所有事，就如現在我在伍樂城的伯樂音樂學院教學生，我每一次都希望有機會跟那些人說，我有一個信念：去做任何音樂都是，我做了出來，它最後跟觀眾之間，連接的那道橋在哪裡，你是為了好好接駁那道橋而去做一件事。我覺得流行音樂很直接的，那道橋就是藝人。如果我們做出來的，藝人不舒服，或者他的能力不及，或者不合適他的，硬要去勉強配合，那就不好。我覺得一定是藝人要很舒服，很適合，他自己很有信心，他要覺得很喜歡。

盧　我明白。不喜歡其實很難唱的，我也明白。

于　你有沒有得到一些你很不喜歡的歌經常要唱呢？

盧　有啊，很矛盾。公司會幫你挑選，你不唱又不可以，唱了又不一定推介，唱的時候我自己又不可以馬虎，但是對這首歌沒有感覺，那怎麼辦呢？那唯有硬著頭皮。結果就是別人聽見覺得表演不夠投入。你明白嗎？

于　我明白。香港很多時的做法不是這樣的，其實我不想常拿外國作為我們的標準，我也不真的覺得外國特別好。我們有做到一些東西是他們做不到的。在某些方面，我們其實也很能幹。

盧　其實外國的 Billboard 也像香港的情況。即是為何有些好歌沒有上榜呢？為何上榜的是那些小朋友聽的歌呢？我真的不明白為何會這

樣。但問題是外國要是一碟成功，你就一輩子也不用再做也可以了，在這裡是不可能的。

于　外國有這個優勢。

盧　你可以說他們的市場大一點，喜歡偏門的人多一點，喜歡 Pop 的人又多一點。

于　而且可能他們的表演場地較多，他們的觀眾群也比較成熟。可能有一首歌成功了，歌手就會有很多時間，可以舒服地走下去，可以有時間和空間再去做一些好的作品。而我們就沒有這種空間了。

盧　我們就是每日做，每天趕死線。

自主參與製作

于　我剛才想說的是，外國的情況其實歌手本身，在製作上的參與度的確很高，尤其是一些很成熟的歌手。但在香港，我不覺得沒有，我也覺得有的。但我的意思是在創作上的參與度，其實未必一定每個歌手都那麼高。但我覺得事情要做得好的話，歌手一定要有某種程度的參與。如你所說，是要硬著頭皮。所以我說我們幕後的很安全，做出來就算了，但歌手就要硬著頭皮，死命地撐下去。而你在創作上要參與很多的吧？

盧　對，由零開始，由概念開始。基本上每張唱片都是由概念開始的。例如《垃圾》那張 EP 就是說一個城市的女人如何看四周。慢慢去到《喵》那張唱片就說我是一隻貓，我從貓的身份去看這個世界。這會有趣一點，你自己也會投入一點。不會好像公司給你一首歌，就說：「你

錄這個吧。」根本不知道發生甚麼事的時候，即使你多投入歌詞，也不會有靈魂。

之前有個男歌手，是我的朋友，他說：「阿音，很羨慕你呢。」為甚麼呢？他說：「為甚麼你可以去聽混音的？」我說，歌曲製作我都是從頭跟到尾的，由起初的概念，到最後母帶處理的階段，甚至到最後的作品出來以前，也要經過我首肯的。不是說我有最大權，只是經我同意了，大家有共識才去做那件事。我問：「為甚麼你不要求去聽混音呢？」他說：「提出也沒用的，唱片公司根本沒有這個安排。」我覺得很奇怪，為何不安排呢？既然是一個已成名的男歌手，為何你不給他機會去做這個他有興趣，又想做的事呢？而且我覺得聽混音很重要，就算我當咐沒跟進之前的製作程序，你聽了混音後，也會聽到自己有沒有進步，或者自己的聲音跟音樂是否合得來。我覺得這是很重要的。尤其是現在的歌手，應該要爭取多一點參與幕後的事情。

可能我是組樂隊出身，錄唱片時總是在錄音室，所以很清楚錄音室的運作程序，我會覺得比較可惜的是現在的歌手，沒有機會去認識甚麼叫推 fader（音量調控推桿），麥克風怎樣分辨，或者說得深入一點，收錄一套鼓要用多少支麥克風、在人聲錄音上可能有很多不同的預設，以上這些事情我會知道多一點。而且自己也知道要買多點參考書看，加上現在的歌手⋯⋯老實說，我覺得在這方面懶惰一點，只是著眼於「我要很美，要唱得很好就算了。」但問題是⋯⋯對，你是很美，唱得很好，但如果你內裡甚麼也沒有，我會直接說，那是沒有內涵。我不是說我自己有，我只是有興趣而已，現在有些歌手不喜歡去研究這些東西。但其實很久以前，我已經很想做一個音響工程師，可惜我的數學太差了，我是做不到的。那時沒有現在先進，還未有 ProTools（常用的音樂混錄編

輯軟件的一種），我記得是用 Digital Performer（另一常用的音樂混錄編輯軟件），是需要計數的⋯⋯

于　我很討厭 Digital Performer，不懂得使用，因為我的數學也很差。那不是以音樂為主導的。

盧　所以後來我也放棄了。我的數學也不好，怎去做那件事？跟現在不同，現在要做一個音響工程師會好一點，因為現在已有人替你計算了。但做不成也不要緊吧，能夠認識一些幕後製作又何樂而不為呢？

于　說到這裡，我也想問，你有沒有覺得你了解多了純粹技術上關於音樂製作的事情，會影響了你呢？或在音樂創作上幫了你？如果有幫助是如何幫助你呢？

盧　例如我看了一本書說如何選擇及設置麥克風，可加放甚麼效果，你的聲帶怎樣運作，其實箇中你會知道錄這首歌時，例如《很想當媽媽》是用另一種腔去唱的，你會知道距離麥克風要有多遠，要甚麼時候做起伏，知道甚麼時候會把氣噴到麥克風去做成那些不能用的風聲，就算有個防噴氣的罩，有時也會噴到的。口水聲先不理會，那些要再去修飾，但我自己覺得口水聲是正常的，很難沒有，所以我不喜歡把口水聲修飾掉。這些幫了我很多，沒有甚麼負面的影響。

于　要是實際在寫歌或做唱片的過程中，知道這些是否會有分別呢？

盧　也會的，寫歌的時候，盡量不要放「是有分別的」這種心態在其中。如果你有這種心態，變成有些歌是可以寫的，但因為這種心態掣肘

了自己，就不能發揮了。所以應該分開，唱歌、錄音時可以用這些技巧，創作時應該撇除。

于　應該先寫出來。

盧　對，因為創作是無限大的。你不能用死物來限制，那些技術是用來幫助這件事的，而不可以用它領頭，要你自己去領頭。

于　為何我會這樣問是因為如你所說的，我也覺得技術的事有時是一把雙面刃。有時候我覺得他會幫助很多，而我反省過來時，我是否有被他阻撓？又或者被他嚇怕，變成我為了免給自己在後來製作時添麻煩，而變得給自己很多規限呢？我好肯定我會有這種趨勢。所以你這樣説很對，技術的東西，它是一種工具。

盧　創作永遠是無限大的，你不可能用死物去規限，是規限不到的。能規限那就不是創作，而是照單全收。你明白嗎？即是因應這個死物去做一些死物的東西，那變成沒有生命了。但如果你是做有生命的東西，而這些東西是去幫你的時候，它會幫你增強那件事。

成就歌曲的生命

于　你信不信歌是有生命的？

盧　我信。他們自己會動，那種動是看不見的。

于　你看不見但會感覺得到。

盧　這就是感覺。音樂最重要就是感覺。

于　每一首歌都會有不同的命，這是一種説法，就是説每首歌都有自己的命運。説得好像很神怪似的，其實很有趣，是每首歌也有自己的位置，你勉強不來。它就有如一個人，你一直逼迫它，它其實不舒服的，它不想去那裡，很安份地在一個位置上，或者時機未到，到某一時機到了，它又會再動。那是很妙，很神奇的。

盧　我也覺得是這樣。例如《好心分手》，這首歌本來不是給我，而是給一個前輩的，那前輩沒有要。

于　往往都是這樣，我已經聽過一億次這種故事。永遠都是這樣，所以真的是有命的。

盧　很好笑，不過這首歌的命就是如果給其他人唱，還是給我唱，也會有分別。天時地利人和合起來就是我那時剛巧很多緋聞，都是不開心的緋聞，加上一首這麼不快樂的歌，這首有生命的歌會變得更加有生命了。但給了另一位朋友唱就未必唱出那種「怨」的感覺。

于　沒有其他周邊的東西配合，那就可能只不過是一首歌。

盧　對。香港有時候就是這麼奇妙，你要配合緋聞，我其實不太喜歡，但往往就是擦著火花。

于　但其實那些歌都是在幫你的，無論如何也是。我想對所有歌手也是，沒有任何一首歌是害歌手的。到最後一首歌還是會「托起」你。它真的會在身邊幫你，無時無刻地。所以我很尊敬它們，玩得不好是對不起它們的。

盧　我有時做完演出，有一、兩首歌我覺得唱得不太好，我會很難過；不是因為別人怎樣

看我，反而是覺得像你說的，覺得對不起那首歌。為何我會這樣？下次我一定要唱好它！下次唱好以後，可能別人會覺得一樣，但自己會覺得這才對。這就是對一首歌的交代和關係了。

于　我們在說這些別人不會知道我們在說甚麼。

盧　會說：「你們是否瘋了？」

于　我是很感覺到的。尤其是在錄音室，你由剛剛編好伴奏音樂的那個所謂「底」，到慢慢歌手走進錄音室去試唱，忽然好像去到某個時間，彷彿是有靈光一現，那首歌就突然開始活起來了。那就是我為甚麼還要繼續做音樂製作，並且喜歡做的原因。

盧　由二維變成四維。

于　對，你可以由側面去看。太好了，你明白。

盧　會有呼吸。

于　你會希望它有呼吸，但那是在寫歌的時候還未出來的。

盧　當你演唱和表達時，會有個空間出來了，那就是生命。

于　我再問最後一個很實際的問題，這是對所有作曲人問的，你編曲嗎？

盧　我編 demo。

于　但不會實際去做編曲？

盧　我比較弱。

于　我也是，我少做。我想問作曲人和編曲人的關係，對我而言，我是很喜歡自己的歌給別人編的。然後好期待，很享受聽別人第一次編好後交來，很興奮的。看別人怎樣看自己寫的東西，你呢？

盧　我也很喜歡給別人編，我自己的歌會給別人編。早期多數會給阿柏，我也會很期盼它回來時會怎樣。旋律永遠是骨幹，而編曲是包裝。例如《好心分手》，它可以很爵士音樂，可以很感性，也可以有亢奮版。它可以有無數的版本，這是它的包裝。某些歌編曲後，又可以變成小調，很有趣。編曲是一種魔術，是包裝，也是輔助。

于　有時你寫了那首歌，有三、四維的概念在腦海裡，但很多時編曲做好了後，會發現別人的想法會跟你不一樣，那時你會怎樣處理呢？或你會怎樣想？

盧　編曲完成後，自己不喜歡？

于　不喜歡是一個例了，另一種就是跟你所想的不同，你不一定不喜歡，你也不太確定時，你會怎樣去作判斷？

盧　如果編曲已不能改，我想最重要是專注在歌詞和旋律。這是最重要的。因為別人聽不是聽編曲，是聽你的聲音和你怎樣表達每一句的重點。這也是我老師教我的。你錄歌時，其實每句也有它的重點，像「今天我不愛你」，哪一個詞是重點呢？每個人有不同的看法。有些人覺得是「今天」，有些人覺得是「不愛」，你就要強調重點在哪裡。

于　但如果編曲仍有時間空間可以改呢？

盧　如果可以我會再跟編曲的朋友溝通，我想怎樣，或我希望別人投射的是甚麼，這是很重要的。唱歌也是投射，你希望別人接收的是甚麼訊息呢？我會盡量去說清楚。

于　歌詞呢？

盧　詞，我反而沒大所謂。因為我太信賴身邊的填詞人了。Wyman、林夕、喬靖夫等，都是「鐵膽」，沒人可以替代的。

于　幫你的全是一等一詞人。你是否第一個找喬靖夫寫歌詞的人？

盧　對，《深藍》是在香港電台得獎的，我親手頒獎給他。

于　我很喜歡《深藍》。

盧　這是阿 Mark（雷頌德）第一首跟我合作的歌，他不過是給了我一個旋律，阿柏做編曲；聽完後，阿 Mark 也覺得阿柏做得很舒服。

于　那個轉調的安排是否他本身的旋律已經有的呢？

盧　對。

于　我覺得這首歌和許志安的《愛你》，是香港樂壇其中最好的轉調典範。你知道我在說甚麼的。

盧　許多轉調也是副歌唱兩次，然後差不多最後才再升調的。但《深藍》是中間已經突然升了。

于　那是一個「跳躍」，突然提升了全首歌，很厲害。我很喜歡。

盧　我也很喜歡。我很榮幸在香港電台拿到歌詞獎，贏了林夕，並把獎頒了給喬靖夫。他那時爆了肺，還未像現在學功夫。當時他還像書生一樣，很瘦弱。我知他身體不好，親自頒給他，說這個獎不是我的，是屬於你的。其實也挺感動。不經不覺，已經十幾年了！

于　其實人永遠回頭想也是好的事多於不好的事。

盧　縱使我現在回想我曾有多少挫敗，有多少頒獎禮沒有獎，坐冷板凳也好，得獎也好，開心的是得到友誼，得到音樂上的知識，也認識到很多不同媒體工作的朋友，例如電影、舞台，或音樂上不同層面上的人也認識，這是很大的得著。不是說將來我有甚麼問題要找誰，而是這班人真的實實在在幫香港的歌手，我很尊敬他們。

盧巧音

初出道時原是地下樂隊 Black & Blue 的主音歌手，後來獨立發展，於一九九八年憑藉歌曲《垃圾》開始其職業歌手生涯。其代表作《好心分手》於二〇〇二年分別獲得香港電台十大中文金曲、最受歡迎卡拉 OK 歌曲獎；無綫電視十大勁歌金曲、最佳作曲獎；商業電台叱咤樂壇我最喜愛的歌曲、叱咤樂壇至尊歌曲獎；新城電台勁爆廿一首金曲、勁爆卡拉 OK 歌曲、勁爆年度女歌手歌曲等獎項，成績斐然。

盧巧音在二〇〇三年首度在紅館舉行了兩場「Candy Lo True Music 1st Flight Live 2003」演唱會；二〇一一年更在廣州中山紀念堂舉行了「盧巧音色放‧COLORFUL CANDY廣州演唱會」。

二〇一二年盧巧音推出最新 EP *Nuri*。「Nuri」一字有多重解釋，在阿拉伯語裡解作「光芒」，亦暗喻「希望」。她是希望透過這張唱片傳播正面的信念，並向樂迷表示她仍存在著、仍堅守著她的音樂。

VICKY FUNG

馮穎琪

攝影：dAN ho@Secret 9
訪問及拍攝場地提供：Backstage

「毅然」這詞語,在我的個人字典中是一個冷門字。箇中原因,我都是直到最近才開始有些頭緒。可能是因為我和許多香港人一樣,基於自幼所受的教育,和受社會上一種潛移默化的價值觀所誘導,在不知不覺間,把我們塑造成倚靠「驚慌惶恐」來過活的人。

我們面對的惶恐,不是表面上人身安全的威脅,而是可能影響同樣深遠的意識形態。好像從小到大,我們都是在考試的壓力下成長,這代表著社會是在用一個非常籠統的標準,去衡量以至取決各式各樣志向、性格、體質和潛能各異的人的成與敗、高與低。在香港的情況,就是一切都是以餬口的技倆先導,安定繁榮大於安居樂業,人的價值有一大部份是看他的職業及行頭,而思想和感受不被重視的程度,到達大家集體自願把它壓抑和擱置的地步,為的是害怕自己未能納入社會認定的「正常人」這個模套之內,就好像模特兒害怕身體不能鑽進修長窄身時裝去走天橋一樣。

所以,今天已經光明正大地成為音樂人的馮穎琪,她的掙扎,相信是很多有志從事音樂事業的香港人的寫照。由「馮穎琪律師」變回一位創作音樂的平凡「馮穎琪小姐」,用「毅然」來形容她的決定,絕對超越遣字修詞的裝飾性含意,而是有血有淚的寫實描述。她的勇毅,更進一步推動她在中環黃金地段,冒險開設在香港可謂冷門生意的 music live house restaurant。她和戰友們把地方命名為「Backstage」,於我而言,彷彿當中隱隱地道出追求音樂理想的人,在香港這個繁華而不多元社會中的身份迷思。

我是……

于　我想最先要問你的是你的職業。其實你的職業是甚麼呢？

馮　這是一個頗複雜的問題。在現階段，我會非常肯定地説，我是一位音樂人。這個問題已纏繞我很多年。因為很多認識我的人都擺脱不了一個想法，就是我是一個律師。即使某人已認識我十多年，明知道我的狀況……，但依然會問我，你是不是律師來的？以前面對這些情況，我會感到很尷尬，不知如何回答。但現在不會了。最近兩年，我再不害怕跟別人説，我是音樂人。

于　為何這樣？為何之前不敢跟別人説？

馮　這跟我自己的成長背景有頗大關係。自小我的爸爸、媽媽對於我做音樂，表面上他們不能表現得非常支持，但我知道其實他們是支持的。直至現在，他們還會擔心我做音樂能否養活自己；因為其實香港上一輩人，傳統思想都認為當專業人士會較好。因此，我想我可能要用了半輩子的時間，去證明自己可以當一個音樂人。直至今天，如果我爸爸要把我介紹給另一個不認識的人，他的第一句仍然會是：她是一位律師。以前我會默不作聲，因為我猜想他始終以我當律師為傲。又或許他也會考慮價值觀的問題，擔心別人不明白而把我看扁。但現在我想通了，當他跟別人説，我的女兒是一個

律師，我會補充道，其實我較喜歡你稱我為音樂人、musician。我發現在補允説明後，他沒有多言半句。以前我很害怕承認這個身份，因為怕他們不喜歡。但原來當我自己願意承認這件事的時候，沒有人可以對此有意見。現在回想起來，這其實是一個很幼稚的想法，人都那麼大了才了解，不過亦總比從未了解好。

如果講到我的職業、我的身份，為何我會認為自己是一個音樂人呢？因為我覺得我已去到一個地步，大部份的工作時間都是圍繞音樂，包括一間 live house（現場音樂表演空間）的餐廳、一間我跟別人一起創辦的製作公司、一間錄音室、一家幼兒創意音樂中心，以及可以繼續創作。除此之外，我還有幫忙一些家族生意，我也好幾次跟他們説，可否不再管理這些生意呢？但他們應該也希望我不完全退下來，所以在這個問題上，我還要多加努力，尋求解決的途徑。

于　其實你剛才談及的東西很有趣，就是好像有一種……我不知可不可以將之稱為一種自咎感，即當你要承認自己是以音樂為職業或事業時，你會害怕別人怎樣看自己的這個身份。其實你覺得在這麼多年來，與你一起工作的同伴當中，有沒有看到有人跟你一樣，大家都有這樣的情況？有沒有一些人是完全沒有此情況的？跟這些人相比的話，你自己又感覺如何？

馮　如果真的要説到自咎感，我覺得這是很貼切的形容。我可能真的有些許自咎感的，因為我想我一直以來都真是太喜歡音樂，我覺得某程度上它可以令我的生活得以調劑平衡。但正當別人都在正正經經地上班，而我就能夠不停地調劑自己，這好像不太好，心理上覺得不好意思。我不知這是不是第一件讓我感到有自咎感的事情。第二就是，我想我自小希望得到

最尊重的人——我的父母的認同。我可以用上一輩子的時間去追求這認同。但因為打從小時候，他們已經假設我難以成功，他們是擔心我的。在我還小的時候，他們會跟我說，你做音樂一定不會是最頂尖的那個，那你豈不很痛苦？可能他們是以平常人的思想去講這些話。自小就沒有人告訴我，其實我是「OK」的。「OK」的意思不是說我真的要非常突出，鶴立雞群，我需要的只不過是一種家人的鼓勵。因此，我想我得來的「OK」，大部份都是來自創作過程中，自己得到的滿足感，以及膚淺地看，當有人知道原來那東西是你創作出來，而他們又喜歡這東西，「OK」就是從這裡得來。所以我一直都有自我陶醉的滿足感，令我可以繼續幹下去。我得不到家人的認同，便唯有從其他途徑獲得。

我不覺得身邊的人有很大的自咎感。十年前，我認識了一班朋友，是當時 Green Coffee 的朋友。他們當時很多都是全職的音樂人，但我不覺得他們存在覺得自己不應承認是音樂人的問題。所以其實這只是我的問題，而我卻用了很多年時間解決這個問題。

于　其實我也有你部份的感覺，即我絕對有那種自咎感的，但我的跟你的有少許不同。我的自咎感較多是來自我不是受正統訓練，然後進入這個行業。而當你看到身邊所有朋友，有「沙紙」也好，有師傅也好，他們的功力是能夠看到的。而我就覺得不知自己在幹甚麼。

馮　同意。我也有你這部份的感覺。我也是沒有甚麼正統的背景。那我的自咎感應該比你多，哈哈。

于　那我跟你不同的地方應該是我讀完書，第一份工作已跟音樂有關。我從來沒有過一份正

職，所謂正職，即大家都相當仰望的正職。所以你剛才談及的就令我頭腦一轉，想到其實這跟香港社會或教育是不是有關係。

馮　我覺得是有的。

于　是吧。當然最主要是針對藝術教育，但即使不談藝術教育，談整體的教育，即我們如何建立對很多事物的價值觀這件事。

馮　對。我覺得是的。

我的啟蒙時期

于　你曾否於外國唸書？

馮　有。這也是其中一個非常重要的里程。如果我沒有到外國唸書，我想有很大機會我會需要更多的肯定，才有力氣去所謂「入行」，進入音樂這個行業。在香港，自六歲起我已經可以寫歌了，但當時從來沒人理會。父母不會覺得這有甚麼特別，老師也不會理會你。因為他們認為你讀書就可以了，而我的成績也算不錯，所以更加沒人理會我的其他潛力。後來升上中學，就算我想參加合唱團，老師說，你錯過了面試就不可以參加。就是這樣，句號。而香港一般學校的音樂課，你也知道，是唱遊而已。老師也不會問「你懂作曲、玩樂器嗎？」現在的情況較好，例如大部份學校多了管弦樂隊或坊間多了超級巨星這類節目。但我們那個年代，藝術和體育是完全不受重視的。那時我一定不是最突出、考第一名的那個，但學科的成績也一定不太差的，但我也會擔心自己能否考上大學。在那個年代，考上香港的大學並不是易事，這些都是學生會擔心的事，而我的家人

也會擔心。然後我父親跟我説，不如這樣吧，你媽媽會移民外國，不如你也在外國唸大學。於是中四那年，我便到外國唸書了。

在外國唸書，和香港不同的，是有少許科目可以讓我們自由選擇。譬如在藝術和音樂之間，你可以揀選一樣。那時我完全不知道原來我可以唸音樂。即是説，有這樣一個科目，我可以選擇，但我也不敢選擇，因為我一直以為我沒有能力讀。所以，我當時就這樣選讀藝術。外國的教學原來是很認真的，即使是中學，選讀藝術也會讀藝術史，並不只是畫畫而已。直至一天，放學後我獨個兒練琴，有一洋妹子見我，然後問：「你在彈甚麼？我沒聽過。」我回答：「這首歌是我自己寫的。」然後，她覺得這是一件非常了不起的事。「吓？你懂得寫歌？你那麼厲害，為何你不讀音樂？」我就説：「吓，我可以讀音樂嗎？我的水平還是皮毛。」她道：「不，我帶你見一位老師。」接著她就帶我見一位音樂系的老師。老師聽完我彈琴，便問：「這首歌是你寫的？」我説：「是啊。」她道：「為何你不讀音樂？」我答：「我不知道我可以讀，因為我不懂得。我這輩子只懂彈琴，樂理也沒考過。」

你也知道，在香港，十六歲仍不懂樂理是一個很「大」的問題，更甚的是，我當時還差很遠才到八級的水平。她就説：「不要緊，你試試吧。」這個老師很用心的幫我補課。他們的音樂課很認真，並不只是唱唱歌就可以，而是已經懂得處理管弦樂的和弦編曲等知識，如單簧管的譜子要轉調等等這些高階樂理問題。當時我的腦子在想，我從未見過這些東西。我真的對著功課在哭，「糟糕了，怎麼辦？原來唸音樂比我想像中更複雜。」但那位老師很好，補課三個月後，她讓我跟上大家的水平。我開始回復自信，原來那些東西也不是十分困難。我可以利用自身的一些本能直覺，而這些直覺是大

部份同學沒有的，例如 perfect pitch（絕對音高感）。當他們要用一些方法去解構某一首音樂是甚麼調，我直覺就已經知道：「這就是甚麼調喔！」所以，很多時候我可以運用我的本能直覺去應付這方面的考試或評估。接下來我創作的數量就增加了。當時我其實在悉尼讀書，考大學的時候，我可以用我認為擅長的科目爭取分數。我選擇了音樂作為我認為擅長的科目，當時我以 composition（作曲）和 performance（演奏）考試。那一年，我是全省的第三名。所以，如果當時我沒有被帶到另一個學習環境，我可能一輩子都不會知道自己在音樂上的能力……

于　沒有這個機會。

馮　沒有這個機會讓人知道，以及沒有人會告訴我，你是可以嘗試音樂的。直至我被啓發了，我覺得自己也是 OK 的，我就想，不如把音樂作為大學的主修科目。但隨即遇到兩個問題。回家後，我説：「我想唸音樂。」家人説：「你當然不可以。」我當時很乖，你們説不可，那就不讀。而選科的時候，我看了一套電影 *Awakening*，我不知你有沒有印象，是 Robin Williams 的。這套電影令我很想去唸 medical science，很想研究藥物。然後我就跟他們説：「我想唸 medical science。」他們説：「當然不行，要唸就去唸 medicine，可以做醫生嘛。Medical science 畢業後不能做醫生。」我回答：「我想做研究而已，我不想做醫生。」當時我當然會有些較為幼稚的想法。於是我不想唸 medicine，我又不能唸 medical science，那唯有不唸這些。最後，我揀選了一些最普通的經濟或商業。但因為我的分數考得不錯，如果我真的選了經濟或商業，便會浪費了我的分數。即是那兒的制度是會憑你的分數去計算你可以

讀甚麼科目。我心想：「唉，那麼浪費，那就讀法律好了。」當中的掙扎就是這樣。讀完後，又覺得不做相關的工作很浪費，於是便做了幾年。當然，我覺得這也是一個過程來的，我一定不會想以這個職業作為我的終身職業，因我已看到五十歲以後，我會是一個怎樣的人，我會得到甚麼、失去甚麼。這份職業一定可以給予我很多東西，但我一定也會失去一些我認為十分有價值的東西。所以，我用了一年時間鋪排，想想我可以怎樣離開這個職業。我不記得你的問題是不是這樣，我突然帶出這樣的答案。

于　不，這就是我想討論的東西。其實我想，我們都是香港人。我覺得我們這些記錄，最重要的地方是如果我們再不分享這些經驗，其實沒有人會知道我們這一代是如何從那樣的教育制度和社會環境下，蛻變成現在的我們的。不是要評論我們現在做的是好是壞，而是為何會這樣，這是第一點。第二是如果將來要做得更好，我們可以避免些甚麼、強化些甚麼呢？第三是希望透過這些過程，我們可以治療自己、治療我們這一代。

　　其實我們有很多問題，尤其是做音樂的，我們很難避免接觸西方的文化。我們都被西方文化……不單止是影響，我們一定要從那裡才能得到一些力量。但我們是香港人，是中國人，我們正在做的是廣東歌，跟中文有密切關係。這些是屬於庶民層面上的一種長時間文化融合和衝擊，這是一個覆蓋面極廣的題目。我不是覺得其他範疇沒有這樣的情況，但我覺得廣東流行曲跟國語歌或內地的音樂是不同的，而它們的融合又是另一回事。我不知我們將來還可以做多少、做多久，可能我們以後要改成做國語歌，這些我不知道，雖然我覺得不會這樣。但我們都受到我們那個年代的影響，其影響一直延伸至我們做音樂的文化上的轉變，這

裡有很多東西值得我們討論和發掘，所以我才問你這個問題。而我選擇訪問你，是由於在這麼多位訪問嘉賓中，真真正正在另一行業工作期間，同時以專業技巧創作音樂的人，應該只有你一人。

馮　我不是太專業吧。

于　當然專業，就好像蔡德才那樣。你就是女版蔡德才，蔡德才是男版馮穎琪。

馮　哈哈！

于　你們可以分享這經驗。我熟悉蔡德才，我知道他的故事，但我不熟悉你的故事，我是親眼看著他由一個律師不斷攀升。如果他一直做下去，他會做得很好。

馮　對，看到那條發展路徑。

于　但他放棄了，所謂毅然，其實我覺得不算是毅然，而是自然放棄多於毅然放棄。自然地放棄了那束西，然後做他現在做的束西，而我覺得他做得很開心，就是這樣。但有些人會覺得可惜，我就當然不覺得，繼續做下去才是可惜，哈哈。

馮　沒錯。

作曲是無中生有，編曲是驚喜魔法

于　那麼，我們談談寫歌吧。

馮　好啊。

于　你當然是喜歡寫歌的。

馮　是的。

于　那你編曲的次數多嗎？我覺得你編曲不多。

馮　我不做編曲的，因為我知道自己的能力可以去到哪裡。作曲，我最喜歡。因為我十分享受那種無中生有的感覺。詞，我喜歡，因為自己的感覺或觀點，詞能夠準確地表達出來，而曲則未必可以。但如果你問我，我會比較享受作曲的過程，因作詞的過程總有些規限，例如被旋律規範著。但假如在這規範裡填寫出一些精彩的詞，這感覺也真是挺棒的。編曲，我覺得這是另一個技術層面的工作。總而言之，我腦袋的構造不是為編曲而設的。我不敢自稱為監製，我還未到那個水平。但若要監製，我覺得我也有這種能力和感覺。明確點說，若要我編曲，我很清楚自己的限制去到哪裡。

于　你那麼少編曲，所以其實大部份你創作的都是由別人幫你編曲。從有一個人開始編了你的第一首曲，經過了那麼多年，直至現在，你是怎樣看這件事？當中有沒有一個轉變的過程？然後這麼多年以來，你有沒有感覺上的轉變？另外，你在做音樂的過程中，你會否在一些你自己作曲的範疇上或自己做 demo 的過程中，嘗試控制編曲？還是相反地，你反而愈來愈不理會它，由得它，別人覺得它應該編成怎樣就怎樣？

馮　如果談第一次我聽到我寫的歌曲被人編出來⋯⋯不論當時的年齡和經驗，這東西對於我來說，是一種神跡來的。

于　即你覺得「驚奇」多於「震驚」？

馮　對，是驚奇。我想我那時只有十八、九歲，以為我在音樂上甚麼也幹不了，豈料突然可以製成一首歌。再加上當時的我甚麼也不懂，所以我會覺得，原來我腦海構思的東西，是可以變成這樣的。這感覺直至現在仍然存在，這也是令我不刻意要自己編曲的原因。我發覺自己構思的東西跟別人構思的，原來真的有分別，而有時候兩者碰撞所產生的效果，是超越了我原先所想的，我頗喜歡這個結果。如果甚麼東西都是我的，那就只有我，我也是一種規限。我要超越自己，唯有透過別人的眼、耳、口、鼻、腦、手去超越。

另外，你今天問我這個問題，今時今日我有另一種體會。一直以來在這方面，我都挺被動的。我大多不會在編曲或其他製作方面提出要求，每次監製完成後，通常也會有我感到驚奇或讚歎的東西。當然，有時候你也會分辨得出這個很驚喜，那個就不行。但在這方面，我會抱一個正面的態度。我想就是成長時的經驗，令我變成這樣；自小我就被制度壓制著，我會經常覺得自己不出眾、沒能力，所以我覺得所有別人做的事都很厲害。這對現在的我仍有影響，我要經常不停地提醒自己，原來我構思的東西是有機會不遜於別人的。現在我要學習這事。當我經過那麼多年，而我還是很容易為別人的東西感到驚奇，我是不是也應該把自己的價值提高一點？有時候，我也會說服自己，其實我現在做的東西也不遜於其他人的。我正在學習中。

有人提醒我，我寫了很多歌曲，做音樂也做了一段不短的時間，我有這樣一個平台，其實在很多事情上是可以有更大的影響力，我應該了解自己有多少資源。這資源不是指你有多少錢，而是你累積了那麼多東西，你要怎樣行下一步。因為我自己也經歷過，很多人都會有這樣的經歷，很想做一些所謂自己喜歡的事或

思考怎樣去走下一步。我常常很想把這經驗和過程跟別人分享。我常常覺得人很需要一個導師，即有一個人可以教你走那一步，然後你就能跨越過去。我很想扮演這個角色，如果有人尋找這樣的支持，我也可以去分享的。但在這方面，原來我一直發揮不足。這是由於我怕，我會沉醉於害怕的位置而停步不前。其實只要我多走一步，前面的風景也會變得不一樣，不論是我或是別人，都會有所不同。現在我能了解這些問題，表示我已經超越了自己，我覺得我又準備好，可以去走我的下一個旅程了。

掙扎蛻變的過程

于　嗯。你剛才談及的其實很多都是你自己的一個轉化過程，而歸納剛才你所說的東西，其實你是充滿掙扎的。所有東西都處於是否應該掙扎過去的階段。我們姑且不討論掙扎過程的內容，如果純粹針對你在一些事情上長期掙扎、衡量、決定，然後改變，你覺得這些對你作曲有沒有甚麼影響？或在你的音樂上，有否呈現出來？或它轉過頭來，能幫助你走過你覺得很困難、走不過去的路嗎？

馮　即最後的問題，是問：「音樂有沒有幫我？」那我會答：「絕對有的。」

于　怎樣幫你？

馮　其實我想，我的這些迂迴曲折的路，其實不是一個錯誤。我覺得如果我不是經歷了那個所謂要等別人認同的階段和心情，我不會有那麼多東西想表達，我沒有那麼多東西要暴露出來。那個壓制了我的創意，不停逼迫我的制度，間接令我需要找一個出口。我唯有透過這

個方法來釋放自己。我不想讓人覺得我很痛苦似的，不是這樣。這事是自然發生，這個客觀現實是這樣，我就跟隨著而且有機地成長。這是第一點。第二是現在我看事物看得比較隨緣，可能命中我一定要經歷這東西，是註定要發生的。當我看通了這點，意識到這事情後，其實所有東西已經是對的、最好的。想通後，整個人就變得平和了。

　　至於在音樂上，寫歌方面，這東西會否有所刺激，我覺得可能也有的。尤其是我在某一個年份開始，我不記得是哪一年，但我真的要說出一首大家較為認同的歌曲的話，我懷疑在《雌雄同體》推出後，我就開始認識自己多了。原來有時候，不是別人說這首歌行或不行，這首歌就真的行或不行。因為在這首歌推出以前，我想大部份人所認識的我，都是以女性、悲情、K 歌為主。雖然，即使我寫了一些 K 歌出來，我不是特意去寫，我哪有那麼厲害可以有意地設計出 K 風格而又大熱的歌呢？我其實是不自覺的，不懂的。但我也覺得自己有一些東西不同了，這些就是我的底蘊，這是我的風格來嘛。當時我寫了《雌雄同體》，有很多出版人聽了 demo 後跟我說，這首歌很麻煩很難懂，是不會暢銷的，你還是拿回去，看看怎樣在其他途徑用了它吧。然而，阿 Carl（王雙駿）很相信這首歌，他記住了這首歌，直至他遇到合適的歌手，才製作這首歌。最後這首歌出來了，原來大家覺得 OK 的。這一刻我明白到，從來我只是在聽別人跟我說甚麼，原來我不一定只聽別人說的，我不應該不相信自己。之後，我開始思考，我創作的音樂結構有甚麼可能性。這不是要去刻意經營，而是如果我覺得這樣可行，那就這樣做。那個結構不一定要依照別人的說法去做，雖然大部份人都是這樣寫，但我用另一個方法去寫，也不代表這就行不通。

制度下的堅持

于　其實你從何時開始由自己創作歌曲後，變為有出版人幫你把歌曲推銷？

馮　很早期。我的第一首歌能夠出版的時候，我還在澳洲讀書，當時從來沒有人聽過馮穎琪這名字。那首歌突然很受歡迎，但沒有人知道是誰寫的，於是他們開始尋找，寫這首歌的是誰？當時很快已經有人找到我。當時沒有互聯網，他們是打長途電話找我，説是甚麼甚麼公司。我覺得挺好啊，因為我甚麼也不懂。因此我很早期已沒有説要怎樣自己找方法去「賣歌」，我是幸運的。

于　香港的音樂出版……不論是制度，還有其他各樣細節，其實也是來自外國的唱片公司本身早已存在的運作模式。在十多二十年前，整個運作是很順暢的。你覺得當時與現在之間的轉變是怎樣？

馮　就是以前有預支版税吧，哈哈。

于　對，對於作者而言這個最要緊。沒有其他嗎？形式不同了吧，我覺得。

馮　以前有預支版税是必然的，現在預支版税不是必然的。首先，這當然要視乎哪家版權公司。第二，我就説出來，都不怕要避諱甚麼了。你也知道，有些唱片公司已經不給你預支版税，還要你把十個百分比甚至一半的歌曲權益分給它。我心想，為何我要分一半我的版權權益給你？公司通常還帶有些威脅性質，例如「你不分給我，我就不用你的歌曲了。」當然公司跟我談的時候，沒有説得如此討厭，但就有少許……

于　總而言之，你的意思是有類似這樣的情況存在的。但我反而沒聽過這樣的情況。

馮　你當然沒經歷過，你已經到達如此的位置，沒有人敢問你去瓜分你的版税的。

于　我是到達了一個不寫歌、沒歌寫的位置才真！

馮　哈哈。現在這個問題沒有那麼嚴重了。可能因為之前的市道非常差，版權公司也沒有甚麼可以做，整個三角形的底部已三餐不繼了。而現在，以我自己為例，我的情況也會較好，因為我不是初出道。現在的我會這樣想，「如果你真的不想用這首歌，那你就不要用好了。」因為用的人是你，不用的也是你，我沒法控制。如果我不分給你，你就不用我的歌，那我也沒辦法。如果你因為這原因而不選用這歌曲，那證明這歌曲是可以代換的。以前小時候面對這些情況，我會害怕，怕失去機會。但幸運地，我還是幼嫩的時候，整個制度還是比較健全一點。那時你打開那張版税收入表，你還是會有優越感的，我不知道你明不明白我的意思。然而，對於現在的新作曲人，他們真的不知道自己為了甚麼寫歌。無論你怎樣喜歡寫歌，你還是要吃飯的。他們翻開餐牌，寫一首歌得來的錢，吃一個茶餐就沒有了。

于　我也有幾首歌的版税只收過幾毛錢。

馮　那些是 internet streaming（互聯網流式傳輸）的收入？

于　對啊。即是除了 internet streaming，就再沒有人播放，沒有人買，所以只收了幾毛錢。真有其事。（編註：作曲是沒有酬金的，收入全

靠賣唱片和歌曲被播放所得到的版稅。）

馮　其實很多人都有遇過這情況。所以我會明白作為一個新入行的人，他們的難處在哪裡。如果你問我，其實他們所掙扎的比我的還要大。現在有很多人想入行，有時我會跟他們閒聊，我說：「你們可以放工後寫。」以前我也是這樣，寫到三更夜半。那時我只可以在颱風和黑色暴雨的時候寫，哈哈。他們說：「那會很累。不行，我要陪家人。」我就回答：「那你不要寫好了，不寫其實是沒有問題的。」也有其他的例子，有些說：「我真的很努力，我很想作曲，但又要養家。」我就奉勸他還是不要辭職比較好。

于　繼續做你原有的工作。

馮　對。如果你真的喜歡作曲，那就繼續同時進行兩份工作。這是一樣要堅持下去的東西。你將其視作興趣，這樣你不會那麼傷心。我看到一個問題。我不知道是不是每個行業都會有斷層，但起碼我在自己的行業裡就有。我發覺近年的新寫作人，當中也會有數位較為突出，但數量不多。而這群較新的寫作人覺得自己不能繼續堅持下去，是由於沒有甚麼⋯⋯

于　回報。

馮　對，回報。或者有時候，他們要放棄一樣東西，也需要有另一樣東西作交換才成。他們無法向家人交代，也無法向自己交代。那個斷層就是，假如現在再不培育人才⋯⋯但這個是要在工作過程中去培育，不是說學校教了甚麼，你就會懂得去做這樣的。我覺得這是類似學徒制的，無論如何你也要給想入行的人一些機會去做，他才知道自己其實適合與否。即

使現在有演藝學院之類，培育了一班學生，但他們畢業後沒有工作，整個社會到底在搞甚麼呢？然後一些音樂學院，甚麼甚麼學院，也是十個學生中，一個也未能脫穎而出。那其實培育這麼多學生做甚麼？我認為培育學生是必須的，但怎樣培育他們，使他們畢業後有工作，這更重要。你也有教學生、教作詞、教音樂，我不知道你明不明白我在說甚麼。

于　我明白。

馮　還有，譬如你面對十個學生，你會否感覺到在十個裡，最多也只有一個是有慧根的？

于　有時候一個也沒有。

馮　對，最多也只有一個。其餘的九個，其實說真的，無論他們怎樣努力，也未必有創意這東西。如果那僅有的一位也沒有任何激勵讓他堅持下去，那怎麼辦呢？

于　對。接著在那十個當中，可能有一個家境較好的，或他不需要顧慮很多，或他個人的性格上有一些強烈的特質，是你不能阻止他，即有東西要做，他就立刻著手去做，不顧一切的。這可能是有些學生可以成功的原因。你談及這些，我覺得很有趣，我們正在討論的問題是在整個制度和大環境下，如何影響著每個有志入行的人。但如果剔除制度和大環境，那實質上，這個行業也是否如我們所說的，即使是市道好的時候，各機構不斷培育很多學生出來，但最後真的有能力的就是那班真的有能力的，沒有能力就沒有能力⋯⋯

馮　也是自然淘汰。

于　對。只不過是當環境較好的時候，那種自然淘汰的殘忍度較輕，或淘汰後各自都容易找到工作的話，就沒有那麼灰暗了，是不是只是這樣呢？因為我也不知道應該相信哪一套說法。如果自幼開始社會環境氣氛、藝術教育、美學觀點的教育、價值觀的培育跟我們現在的不同，有了這些社會文化的基礎，再去看這件事情，那些有慧根的學生的數量會否多一點？當然現在是無法證實哪一個說法才是對的，但換個角度，無論完成那件事後是不是真的能夠培育出更多的人才，最低限度，即使培育不到人才，也應可以培育出聽眾。我覺得我們現在所面對的另一個大問題，就是我們沒有一些有質素的聽眾和觀眾，來支持做這些有質素的音樂的人。有時候我們做音樂，不一定是為了誰而做或為了誰來觀看而做。如果你想整件事可以健康地發展和運行下去，你不能沒有受眾。現在這個受眾的問題也非常嚴重。

Backstage

于　那麼，我們可以把話題很順暢地帶來我們現時身處的 Backstage。Backstage 是你的，它在何時開業？

馮　二〇〇七年。

于　由〇七年存活到現在，真是相當不簡單。它主要是一間 live house？

馮　沒錯。

于　現在香港已很少了。其實我覺得我們小時候，這類型的東西反而較多。例如那個年代還有一些酒吧，是邀請專業的表演者來每晚駐唱，也有觀眾上台唱，或有駐場的樂隊，你可以點唱……譬如那時佐敦「突破」就有，我很清楚記得在我還年輕的時候，你可以上台唱歌的。然而，我不知道是不是卡拉 OK……

馮　現在變成了卡拉 OK。

于　是啊。但你當時為何會有這樣的一個想法，開一間這樣的 live house？還要選址中環？

馮　這個要講一講 Green Coffee。二〇〇二年的時候，Green Coffee 成立了，但其實不是甚麼正式的團體。那時是一班差不多同一時候入行的寫歌、寫詞的人，例如伍仲衡、謝國維、徐繼宗等走在一起……。我當時的想法是，我們都喜歡寫歌、喜歡表演，那為何我們不能面對觀眾表演？雖然我們不是藝人，但為何我們不能這樣做呢？當時我還有一份正職，我這個人也不夠勇敢，但我還是大著膽子去幹。當時因工作關係，我會跟一些商業的夥伴會面，做完正經事後，我就會問他們：「其實我在著手做一些音樂的東西，你有沒有在你的商場舉辦一些現場音樂表演？」他們會覺得我所說的挺有道理，也有新意。雖然他們不認識我們這班作曲人，但聽了我們的歌，也覺得挺有趣。當時就這樣開始了。你可以將其視作自己的玩樂也好，一班人的聚會也好，是完全沒有機心的，以前沒有，現在也沒有，純粹是希望一班人聚在一起玩音樂。當時的高峰期，我想我們曾經接觸過六、七十位香港音樂人或創作人，當時以這個名義一起玩音樂。

于　六、七十位，真的很多。

馮　真的有六、七十，例如柳重言、張佳添、林健華……。即使是現時的唱作人，例如王

苑之及張繼聰，其實全部都曾經聚在一起玩音樂，也是在 Green Coffee 的品牌下的。我們的目的是大家不用理會崗位甚麼的，總之你上台後，就可以唱你自己的歌，跟台下的觀眾分享。而且我覺得當時在商場唱歌並不流行，而事實上，我們的行為對當時的環境有著重要的影響。如果當時我們沒有大夥兒在時代廣場表演，可能荷里活廣場、朗豪坊、奧海城也不會有這些表演出現。所以我覺得我們在整個商場表演生態中，起著部份重要的意義。

而我們在幾年內，於不同地方表演後，都發覺有一問題，就是我們這班喜歡音樂、尊重音樂的人，雖說我們不是真正的夾 band，但我們發覺外面的地方，基本上是不太懂得如何去在配備上幫助音樂演出。譬如他們會認為提供一個舞台、一對喇叭，你就理應可以把一切弄得妥當。其實他們不是刻意的，不懂嘛，亦不知道你們需要甚麼。有時候我們提出我們的需要，他就只會回答真的未能配合。他只是負責商場管理，他不懂那麼多東西，也沒有這些資源。所以，我慢慢發覺我想要一個音響較好的地方，想要一個人們會為了音樂而去看現場表演的地方，而不是因為出去購物，在商場走過剛巧見到你。當然，反過來看這其實是一個很好的鍛煉。開聲的時候，有人聽就會有人聽，沒人聽就沒人聽的了。

我們這班傻子，包括我自己在內，因為我是其中一個發起人，我們提出：「不如籌辦一個地方。香港似乎沒有一個可以專門玩音樂的地方。我們大夥兒都喜歡玩音樂，有一個地方能聚在一起也好。」最初我們的想法是這樣。我們作為香港的一份子、音樂創作行業的一份子，我們好應該出一分力。我們的能力不止於作曲，我們覺得香港是需要一個這樣的地方。我們希望這個地方不是一個很難去很不方便的地方，而是在一個黃金地段。只有在黃金地段

才能讓更多人有機會接觸，我們想讓更多人受感染。如果這地方處於一個較偏僻、可達度低的位置，那麼去這地方的人就只會是固有的那群喜歡聽音樂的人。所以我們揀選了中環，當然，背後付出很多代價。整個因由就是這樣。

于　你起初是由於這原因而籌辦，那你是不是希望表演的內容側重於本土的音樂人，以及玩一些屬於香港的音樂？還是已去到一個位置，表演的內容不拘，甚麼內容也可以？

馮　其實我們的心態是甚麼也可以表演，因為假定香港是一個國際城市，這是第一個原因。例如你看看其他大城市，內地的有北京、上海，亞洲其他地方有新加坡、台灣、日本也計算在內吧，其實你到這些地方，現場音樂表演的場地在都市隨處可見。香港？需要用手指數數⋯⋯

于　數數，也只有一、兩個。

馮　我現在讓你數，一隻手應該已可以數完。假設香港作為一個國際城市、亞洲世界城市，好應該予人一個亞洲世界城市的願景吧。所以我們的表演內容，甚麼類型也有。加上香港有一問題，就是「為業主打工」，因為租金實在高昂。如果你只玩一個類型的音樂，其實生存是挺困難的。除非你的受眾數目很多，但聽小型音樂會的人口已經不多了，如果你要有一班喜歡聽類型音樂，並且可以持續下去的觀眾來支持，是很不容易的。這已經是一個問題。所以在很早的時候，我們已經決定甚麼類型的音樂也會包含，有輕、有重，直至今天也是如此。

于　其實來這裡聽音樂的人，這麼多年以來，你覺得有沒有甚麼轉變？那一群人是甚麼人

來的？來自哪裡的？背景如何？大概的狀況如何？

馮　基於我們節目編排的設計，每晚你會看到非常不一樣的人與表演。譬如我們有一個長期的、非常受歡迎的恆常節目，逢星期三晚上九時以後，名叫「music break」（現已改名做「Taboo」）。我們有一個又帥氣又有才華的琴手，而客人可以上台唱歌。這是一個非常受歡迎的節目。每逢星期三，全場滿座。你可以看到來這裡的客人很本地化，也偏向年輕，你可以看到那些客人可以玩到凌晨一、兩點，不怕翌日沒有精神上班。他們不太像是上班一族，即使他們是，也是比較貪玩的一群。他們聽的音樂種類比較多，例如近期的英文歌、韓文歌、日文歌，甚麼都有，舊歌也會玩。如果某一刻有一個外國人走進來，他會有「我是不是去錯地方」的感覺。譬如說，我們會有個別的Jazz night，可能因為樂手是外國人，而我們每晚的場景佈置、排位都不一樣，今晚是這樣，明晚就另一個樣子。之前連續幾個月，每月平均有一次，邀請一位藝人名叫 Bobby Taylor。他是 Michael Jackson 小時候「Jackson 5」年代的導師，已八十多歲。那一晚，全場的客人也是外國人。

事實上，大家聽音樂的習慣、飲酒消費的習慣也非常不同。本地客人較多的晚上，你要定最低消費，若你沒有定的話，他們就只會喝水，哈哈。如果是外國人，他們購票進來，我們不用提供甚麼優惠，他也會喝多幾杯。在這幾年裡所得的經驗是，學習甚麼節目會吸引甚麼人、採用甚麼場地佈置，以及銷售策略。我用了幾年時間學習這些。這件事是很有趣的。譬如某次我邀請了周耀輝來這裡。他第一次上來的時候，就跟我說，為何他想上來呢？因為他當時正在寫的論文是關於音樂文化、年

輕人，他想觀察一下年輕人的行為是怎樣。其實這也是一個非常值得研究的題目。原來同一個地方，不同的節目，就會有不同的客人。而以現時的情況來看，差不多是那一晚的表演者決定了那一晚的客人是甚麼人。很少會存在一個情況，即你本身已擁有一大群客人，然後他們純粹來支持這個地方。

每逢星期三我們有很多本地客人，有時候有些外國表演者途經香港，他們會想來這裡玩樂一下。我會跟他們說，如果你們想來這裡玩樂一下，但本地的客人可能不認識你，即使你作了宣傳，他們又不會貿然為你們來這裡。那怎麼辦呢？我就會說：「不如你們於星期三來這裡，這裡會有本地的客人，他們也頗思想開放的。如果你不介意，只玩兩、三首歌讓他們認識你，而你又可以算是在香港留下些記憶，你認為怎樣？」他們都覺得 OK。現在我們會較懂得融合這些東西，以前我們對於這方面不太在行，不懂如何處理。以前看到有位外國來的歌手，很厲害，那就籌備一晚吧，怎料沒有人來。我們是有這樣的學習階段。

于　嗯。最初你們籌辦這個地方，是由於你們想有一個比較理想的演出平台。它當然是一盤生意，它沒可能不是一盤生意。在這個生意上的運作與你籌辦這地方的初衷之間的平衡，走到現時這一步，你會否覺得兩者任何一方侵佔另一方過多，而引致有些東西無法平衡？或是大抵看來，還是不錯？

馮　當初我想我們有一個很理想化的概念去開展這件事。最初的時候，我不是十分活躍的，因為除了我，還有很多人一起籌劃。差不多在發展中途，我開始發現一些問題。加上當時的市道很差，〇七年的市道仍然很暢旺，但〇八、〇九年就很差，尤其是〇九年。所以

有一些東西一定要改變，有一些東西一定要實行。若這盤生意不能繼續，那就甚麼理想也不用說。我想過去的兩、三年時間都是將一些過於理想化的東西進行調節，思考怎樣才能持續發展。但這並不是說我們要改變我們的理想，能將理想實行出來才可以延續。我們其實是用這段時間學習怎樣調整才可以延續下去。我們有這樣的一份情意結，推動我們繼續向前。

直至今天，即使面對著一些不太相熟的人，我也有膽子跟他們說，我們是香港最佳的 live house。以前，我只會說：「但願維持多五年。」那時甚麼也不懂，只會說：「我們是 one of the top。」因當時真的未曾達到這水平。現在我們有膽子說這些話。在蘭桂坊附近，我們已經有能力自稱是一個獨特的地方。我們現在所作的也算是宣揚本地的音樂文化，並可讓其他本地和外國的樂手有多一個地點作文化交流。我覺得我們把較多的著眼點放在這裡。

再多走一步，我們現在正計劃怎樣善用這地方，除了是生意的考慮外，有些問題，可能在佈置上幫忙解決。在精神上，我們希望它可以再跨越一大步。我們發覺原來當我們勇於承擔這個責任的時候，人們真的會因為你勇於踏出這一步、承擔這個責任而相信你。他們真的會覺得多了一個場地、多了一份支持、多了一個可以交流的途徑。如果我們想集合多些能量，而這能量可以改變一些東西，那有地方去集合這些能量一定比沒有地方好。現時我們是以這樣的心態去經營的。這好像一個循環，你有這樣的想法，吸引回來的東西，就是你想實現、我們相信的東西。

潛移默化的技巧

于　差不多到了訪問的尾聲，我想問在香港，或在其他地方做音樂，你可以視之為一種很孤獨和很個人的行業，或是一個練習。你可以不見任何人，你可以完全封閉。但你選擇了籌辦這個地方後，或籌辦之前，你會表演自己的作品，你會直接面對觀眾。就算你問我，我也很少會直接面對受眾……現在途徑多了……

馮　你可以透過這裡面對受眾，哈哈。

于　但我不懂表演，表演是一個途徑。我沒有利用這途徑。現在我們多了很多社交網絡，在那裡我們真的可以較容易接觸多些人。加上現在我在寫書，書就更加容易。

馮　多一個途徑。

于　對。但根據你剛才談及的，你已直接面對觀眾很多年，而這個經驗並非每位創作人都擁有的。我想問幾個問題。第一個問題是這經驗有沒有影響你的創作？因為你面對觀眾的距離是那麼近，時間那麼長。或者其實不是的，你只是潛移默化地被影響，後來才發現自己被影響了？有沒有特地跟隨？或特地抗拒？

馮　其實我不太肯定，在創作方面，它有沒有影響我。不過我知道它在其他方面影響我。譬如你把自己捧上台上唱歌，就如剛才所說，很直接的。你很清楚知道甚麼時候可以吸引別人，以及令別人轉移注意力。做了一段時間你就會自然感覺到。表演者講些甚麼，別人才會繼續聽下去呢？我覺得這不知不覺地幫助了我談話的方法。這些是要靠經驗累積的，怎樣去維持著人們對你的興趣，這是第一點。第二是歌唱技巧，我沒有正式的學唱歌，有很多歌，我覺得唱得不夠好。但我發覺當你在現場演唱的時候，你是不能死板地唱的。那一刻的互動

令你知道如何表現你的聲線、如何投射你的聲量，你的表情應該怎樣。這其實好像幫了自己。因為早期我經常幫別人唱 demo，這對我是有幫助的。當時有些人會跟我説，你最近唱歌的音準好像好了。他們也會想「快、靚、正」的嘛。其次是，現在我可能也會幫別人 produce 一些音樂，尤其是 vocal produce（編註：即所謂錄音配唱，監督主唱者錄音的過程），我很享受，因為我對這東西是有感覺的。當我現場演唱的次數多了，就算是錄音那一刻，我也會知道怎樣令自己的聲線有那種起伏、怎樣帶出現場的感覺，而並不只是對著麥克風，獨個兒在房間裡錄音的感覺。但我不知道有否在創作上幫助我，這是我不自覺的。

于　　那你的創作有沒有甚麼不同的地方？我自己經常有一種感覺，有些歌曲是用來聽的，有些歌曲是用來表演的，有很多不同種類的歌曲，尤其是在流行曲的範圍裡。我們經常掛在口邊的外國歌，相對地，外國歌多用來表演，用來面對人的。而廣東流行歌或日本歌，我們拿了別人的日本歌、台灣歌回來，也是專門拿一些比較屬於用來聽的，多於用來表演的。首先，你同意這個説法嗎？同意不同意也好，你在這説法上，你自身有沒有一個轉變呢？或是你沒有意識到這件事？

馮　　其實我不完全同意。我發覺這視乎你怎樣演繹一首歌。其實現場演繹就是今天我以這個心情彈奏這首歌，以這樣的語氣唱這首歌，是可以傳達完全不同的訊息。甚至同一個玩法，只要我在那一刻很雀躍的唱歌，這就跟我正常地唱有所分別。我覺得聽眾熟悉一個版本，但若然有機會聽到不同的演繹，他們也會很享受的。我們就好像在發掘歌曲本身不同的可能性。Live 這東西就好像一個人，早上上班，

看到的東西就只有眼前的這些；晚上下班的時候，發現原來這首歌還可以用這樣的唱法表達。或是原來我一直不喜歡的歌曲，以這樣的方式表演出來，原來也挺好聽的一樣。聽眾會願意開放自己，這是一種反射。所以你問用來聽的較多，還是用來表演的較多，我覺得這也視乎你怎樣去表演。

造就新的市場模式

于　　第二是從你這些經驗當中，如果要形容或歸納香港一些比較前線的音樂支持者或愛好者，他們是一群怎樣的人？他們大概的組成和背景是怎樣？為何他們會走在前線支持音樂？他們的想法、心態是怎樣？當你認識了他們，你覺得他們是怎樣的香港人？

馮　　在這裡接觸到的，很坦白説，我覺得他們是對生活有要求的人。先不講多錢、少錢，多錢可以付出多些，多點幾杯飲料；少錢的，如果進來沒有甚麼代價，他們也會進來聽音樂。因為這東西真的可以令我們的眼界擴闊很多。譬如我們不知道某些外國的藝人，可能他們在主流上沒有甚麼宣傳，也絕對不在大公司出現。很多時候，他們會主動接觸我們。可能那一刻我們仍未知道他們有多厲害或其影響力有多大，但當我們把他們的資料上載到網頁上，可能還未宣傳，門票已在翌日賣光，完全不知何解。我們試過很多次了。當然，倒過來看，有些藝人很厲害的，但沒有人懂得欣賞，這情況也會出現。但起碼我會覺得，譬如當大家還是非常趨向讓大眾傳媒幫你宣傳的時候，其實這不是絕對的，因為原來有一批人正在尋找一些另外的選擇。很坦白説，我也不知道聽眾從甚麼途徑得知並擁護某一班音樂人。但我會看

到，原來香港有很多人是思想開放的。即好像
大眾有大眾的世界，他們有他們的世界，變成
了一個大家互不相干的情況。大眾的普及文化
是照顧不了他們。但你說他們沒有購買力，那
又不是事實。

　　講深入一點，就是如果大眾是代表商業，
商業上的成功是一個關鍵；藝術也不能只有藝
術，它們兩者能夠融合在一個中間的位置，
這才算是最成功的。當商業和藝術嚴重分歧，
這可能是因為大家都沒有妥善地利用資源，做
成資源錯配。我不敢講我們可以把東西撥亂反
正，這是沒可能的，亦不是我們這班人可以做
到的。但我希望這裡……當多一個地點給音樂
界去發掘的時候，他們自然多了一個機會去表
演，不論是藝人也好，受眾也好，其實正確的
配對是可以造就的。甚至如果說這群做藝術、
創作的人，需要多一些商業的支持，這裡也可
以被視為一個點，令到 commercial matching
（商業配對）的成功機率更高。如果商業配對也
能夠存活，他們就可以繼續做得更多，影響更
多的人。其實我覺得好像講得有點過了……

于　　不。

馮　　我們希望有這樣一份精神於這裡存在著。

于　　其實這就是我最後想問你的，你已經講
了一部份。但如果再講實質一點，你會覺得無
論在社會的大環境上、行業上，或剛才提及過
的教育制度等等的基礎上，不論是經濟環境或
政治環境下孕育出來的社會狀態，究竟要怎樣
改變，才能變成一個比較理想的情勢，令你現
在做的工作可以做得更好，以及沒有那麼多阻
力？首先，是不是有很多阻力？我覺得一定不
容易經營的。

馮　　不容易。如果講得現實一點，我不講一
些遙遠的東西，我只講 live house 這個文化。
事實上，我們的心態是想在一個黃金地段經營
Backstage，希望有更多人接觸 live house 文
化。但我相信業主一定不會有這樣的想法。他
會覺得你們選擇在黃金地段，就更加要收高昂
的租金。這是第一點。講差一點，很多人說
「找政府幫忙」，但又慢又混亂……

于　　等到他們來，我們都已經死了。

馮　　對，很多人的感覺都是這樣。很多時看
新聞，說甚麼本來有一塊土地是用作甚麼用途
的，但現在發現它荒廢了二十年。你會覺得
「你不用這塊土地，那你就給我啊。」真的很替
那塊土地不值。我也會怪自己的聲音不夠大，
怎樣才能找更多人願意一同發聲？首先，我不
知道我應該找哪一個部門，我是不是要找特首
呢？特首會否聆聽你的訴求呢？他會否親自來
這裡聽你訴說？回到我們這班人，我們不是會
餓死的人，也不是住在籠屋的，又不是住在板
間房，好像……有些人會覺得……

于　　好像迫切性不夠。

馮　　對，好像迫切性不夠，而我又不想令自己
顯得無病呻吟。但講得實際一點，如果看到這
班人是那麼有心做一件事，為何不相信他們，
支持他們，使這件事得以發展？我不是說現在
完全沒有途徑去找支援，不是這意思。不過我
不能把全部責任放在別人身上。譬如可能附近
有前已婚警察宿舍要翻新成創意中心，我們可
以寫計劃書來申請一個永久場地，但問題是你
需要人力物力來做這份計劃書，當你的計劃要
幾千萬，你怎麼辦？你怎樣可以融合大家的意
見，然後一同努力？或者，當我們每天還在救

亡、撲火，為今晚的收市擔心的時候，這裡根本沒有甚麼資源可以分配出來，讓你寫一個偉大的計劃書。我只可以嘗試，有機會給我講，我就講。我未曾想到一個比較可行的辦法。或者希望有些人有一天看到我們這麼有心，真的會……我不想抹殺任何一個機會，有機會發表，我就會講。

于　你願意看到更多 live house 在香港出現嗎？

馮　我願意。其實現時也有好幾間。

于　也有的，但性質非常不同。

馮　性質不同，取向也不同，但這也會令行業更為百花齊放。因為如果走遍香港，只有一間，即肯定人們不喜歡聽歌，才只有一間能存活。

于　對。或者這樣說，以你經營的經驗，你覺得是不是存在著一個群落可以支持你們，其實仍可以有多些 live house？

馮　我覺得可以的。我覺得可以的意思是從地域上看，我們揀選了中環，不代表其他人也要選擇中環。第一，不是每個人也會選擇中環。第二，不是每個人都會去中環。我們的看法不同，我們希望它是一個……感覺上是一個大城市裡的地標，我們希望它位處黃金地段。但可能有很多年輕人，他們的資源有限。例如他住在很遠的地方，難道他每天特地來中環聽音樂？這是不可行的。所以，現在多了類似的地方，例如天比高，它是一個可能性。雖然它不是一個 live house，但它有著一種 live 文化；還有旺角的呼吸音樂、觀塘的 Hidden Agenda。其實大家可以著眼於大處，大家根本不是在比

較。你在這裡開業，那我就在那裡開業。大家也在建設香港 live 文化的一部份，愈多人做這件事，就會愈多人注意。我覺得這是很好的，更多人訪問不同的人，原來他們不知道有這個地方存在，現在知道了，他們也會尋訪一下。即是一種形式，然後再慢慢將其深化。

于　那你有沒有東西想補充？

馮　其實你剛才沒有刻意問我，但我想我也有透過不同的答案說出一樣東西。我愈來愈覺得我在最近兩年參與了很多自己的東西，你也會看到我有很多轉化。轉化以後，我會希望……因為營運這間餐廳的人不只我一個，當然我也是其中一個很想這件事繼續發生的人。以前很多時候，我會從自己的角度去想，我行我素。然而，這個地方令我學到一樣東西：我也只不過是一個發聲的點。但原來我可以收集到很多人的意見、能量。可能有些人的位置或身份未能讓他們有機會對其他人講自己的立場和看法，而當我有這個機會的時候，我希望透過這個地方去做更多東西。以前我們會構思怎樣才能把這裡變得更好，但原來重點不在這裡。原來我們只要構思怎樣令到別人變得更好，這裡就會逐漸積聚能量。以前我們不懂得這個道理。我希望可以補充這一點，我想我剛才的答案也滲透了很多。其實很多東西都是互相影響的，原來我們每一個人都可以影響這個世界的某一部份。以前我們不理解這個地方可以影響幾多人，現在我們有這個信念，原來它帶來的正能量比我們想像中的大很多。

馮穎琪

憑著創作鄭秀文主唱的《放不低》一曲而聞名，
正式加入音樂創作行列。二〇〇五年作品《雌雄
同體》（麥浚龍）獲得各電台頒獎禮獎項，及由行
內專業人士投票選出的 CASH 金帆音樂獎最佳另
類歌曲。二〇一二年作品《今天終於一人回家》
（李幸倪）及 *Wanna Be*（林二汶）亦分別獲得
CASH 金帆音樂獎最佳旋律及最佳歌曲的獎項。
曾於二〇〇五年及二〇〇七年推出個人唱作專輯
《NEVER HOME... 想回家》及《擁抱現在》，並多
次舉行個人音樂會。二〇一〇年為上海世界博覽
會節目「創作新世代」演出的香港代表之一。二
〇一二年於台北「香港週 2012 —— 文化創意 @ 台
北」之「唱作世代 Gen-S 音樂會」演出。

二〇〇二年創立集合本地音樂人的交流組織
Green Coffee 以推動本地音樂創作。二〇〇七年
與音樂好友成立 Backstage Live Restaurant，積
極推廣現場音樂文化，短短數年成為香港少數優
質音樂演出場地之一。二〇一〇年與音樂人謝國
維成立製作公司及音樂品牌「音樂份子」，繼續
發掘並延攬優秀創作人及歌手，以期創作出更多
精彩的音樂作品。

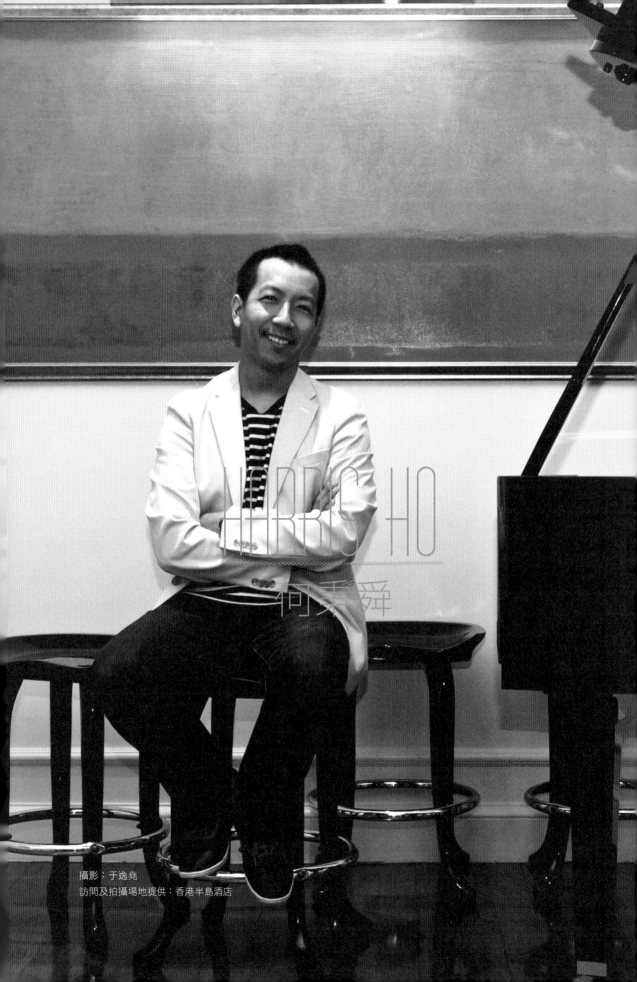

攝影：于逸堯
訪問及拍攝場地提供：香港半島酒店

我中學時期，在超過一百四十年校齡的九龍拔萃男書院，度過了人生中迄今最快樂的六年時光。不得不承認，快樂，有小部份是來自身為名校生的無聊優越感。這種優越感，卻是由最初入讀時對學校一無所知所感，只憑外間人云亦云的讚譽和妒忌硬加於己身的，到六年後了解了學校的優點弱點，汲取了學校的良莠傳統後，對母校油然而生一種敬意和謝意。沒有這六年的衝擊和磨煉，我大概不會成為今天不算成功但尚算有用的我吧。

我在拔萃除了得到「開心」外，當然還得到許多其他的東西。學習是我的本份，所以學識是自然而來的。當中包含了最重要的思想方法和邏輯判斷，還有自主自立的個性培養。這些除了在課堂內吸收，在課外更加無時限不停供應。我的音樂知識，和對音樂的感應和感知，全都是在那六年之間在拔萃奠基的。這完全不是倚靠正規音樂課的教程，因為當時的音樂老師，就已經思想非常先進地，抱著「音樂這類術科，不懂的教也沒用，懂的根本不用教，只需點引他啟發他，他自己就會走出一條路」這個原則。所以，我自發學琵琶、學中阮，被選入學校合唱團、管弦樂團、中樂團、小組合奏、無伴奏合唱、混聲牧歌合唱、敲擊樂、鋼琴獨奏、伴奏，甚麼都玩。每年校際音樂節對我和我隊友們的重要性，等同甚至超越年終人考，課堂全走掉，一天跑三、四項比賽我們也曾經試過。我不知道其他學校的情況，但我自己的親身經歷，證明了在快樂自主的環境下，我成功學會了音樂。不單是如學琴考琴那樣技術性地學會，而是真正去接觸、了解、感受、體驗和欣賞音樂。我想，這也是我為甚麼今天還在做，和還可以在做音樂的原因。

在男拔萃除了深入邂逅了音樂，也認識了其他志同的學友。在這本書裡接受訪問的香港音樂人中，就有三位是我的同學。除了王雙駿和伍樂城，還有何秉舜。嚴格來說，何秉舜不是我的同學或者校友。除了大家年代稍微不同之外，也因為他唸完拔萃小學後，沒有升上拔萃男書院，就跟隨家人移民加拿大。但是，我跟他卻有另一淵源；他父親是我在男拔萃的美術老師。當然，我訪問他並不因為這些淵源；而原因在下面的訪談中亦一目了然。我唯一想補充的，就是當年在學校，有不少同學是音樂方面的 prodigy，是天才。我相信何秉舜一定不容許我把他撥歸天才之列的，但以我多年來和天才打交道的經驗，我想我應該錯不到哪裡。天才通常最大的悲劇，就是幼年時鋒芒畢露，成長後卻平平無奇。何秉舜卻絕非這類悲劇人物，因為我雖然不知道他小時候的鋒芒怎樣，但今天他還在繼續發光，而且光亮度正在持續加大中。

于：于逸堯　　何：何秉舜

從小時候說起

于　邀請你進行訪問的原因，有兩個方面。一是你的音樂歷程是由古典音樂開始，因為不是每個音樂人都有正統的古典音樂底子。或者其實還是有很多人由古典音樂開始的，但現在已沒有從事你所從事的，或是做不到你現在所做的東西。所以我想集中在這方面。另外，我想知道的，是在那一個時代，你離開了這裡，你是怎樣看香港的音樂？或是你有沒有曾經脫節？沒有的話，你是如何看待香港的音樂？不知道有沒有人在訪問你的時候，曾經很詳細地問你學習音樂的過程？

何　有很詳細的，不過你可以問得更深入。

于　那麼，不如我們就先詳細了解這部份吧。因為我對此也不太清楚。

何　是嗎？

于　是啊。你是不是於小學以後就離開了香港？即是中學時期，你已身處加拿大？

何　對。中學時，我已經在加拿大。

于　即是中一的時候，你就去了加拿大？你完全沒有在香港讀過中學？

何　對。

于　但你在加拿大生活後，你有沒有學中文？

何　沒有。

于　即是你的中文程度就是……

何　小學六年級程度。

于　你的中文又不像是小學六年級的程度喔！

何　如果我要寫東西，我會換作國語來寫。寫的時候，我腦海中會想出那個字的國語拼音。

于　不過，我也會的。因為這樣的話，沒有那麼容易出意外。但你是何時開始講國語的？

何　當時的情況很奇怪。我去了加拿大以後，那裡是法文區，我要入讀移民班，而移民班裡面有很多不同國籍的人。這個移民班是welcome class，我們上學的日子不是一個星期這樣的，而是九天，然後循環，好讓他們安排假期。九天即是四十五小時，有三個小時要學法文。但那些日子我都是跟其他小朋友混在一起，由於他們是不同國籍的，所以跟他們一起，我也會學到西班牙文、土耳其文、阿拉伯文，每一種都學了少許。當時有很多是來自台灣的，還有一些來自馬來西亞的同學。

于　有沒有同學是來自香港的？香港人不多吧。

何　香港人也有啊。大家會混在一起，所以當時接觸國語的機會較多。但在小學五、六年級的時候，已開始有學習國語的課堂。

于　已經有了嗎？

何　我想是因為那時剛巧學校聘請了一位老師，不，是一位圖書管理員，是內地人來的。可能順水推舟，教了我們一課。

于　小學即是男拔萃小學啦。

何　當時是用國語朗讀岳飛的《滿江紅》的。

于　這樣教學也不錯。那你從何時開始學琴的？

何　學琴⋯⋯這些事情是我的家人告訴我，他們説是四歲。在更早的時候，因為當時會在一些國貨公司，例如裕華，買一些體積很小的琴回家。在琴行裡，我會玩那些陳列的鋼琴。看電視，看到別人彈琴，我又會想模仿一下。看《歡樂今宵》，聽到別人唱歌，我又會跟著來彈琴。我不知道有多少是真，有多少是假。接著就真的買了一個鋼琴回家。買回來後，當時有一個鄰居是一位老師來的，我就跟隨他學習，直到我要離開香港。

于　即你在香港的時候，沒有轉換過老師？

何　最後期轉換了一、兩次，但當時很麻煩，因為很快就要離開香港。但其實四歲的時候，學琴以後，歲數太小，沒有用心練琴，有一段時間停止學習。六歲的時候，重新開始練習，直到現在。

于　從那時開始一直練習，直到現在，中途未曾停止？

何　是的，未曾停止。

于　那麼，長笛呢？

何　長笛。那時是小學二年級，你知道誰是黃曦吧，即加明叔叔。當時他來到我的學校，教我們吹牧童笛、直笛。其實那時他有一隊 wind band（木管樂隊）。二年級的時候他教牧童笛；三年級的時候，他就會開始招攬我們加入木管樂隊，但我當時沒有加入。直到四年級的時候，當時除了有 wind band 之外，還有一個 string orchestra（弦樂隊），那一年這兩隊合併了，不知為何，指揮找我去打 timpani（定音鼓）。

于　對，對，很多時候都是這樣，眼見你是學鋼琴的，便以為你的拍子感很好，讓你負責一些敲擊的東西。但事實上很多彈琴的人，拍子都不是很好。

何　他找我打定音鼓，我就繼續待在樂隊裡，在 wind band 那邊。敲擊一直都有玩的。有一次比賽，我更打 drum set（爵士鼓）。我記得有一次，我們學校參加 hymn singing 聖詩詠唱的比賽，我跟隨整隊合唱團一同參加，大家唱 Gospel music（福音音樂／美國黑人靈歌），還出動了爵士鼓，竟然給我們勝出了。

于　那時候是四年級？

何　當時差不多是五、六年級了。

于　五年級就懂得唱 Gospel music？這是很困難的一件事。真厲害。

何　因為那首歌，其實又不是那麼⋯⋯

于　不是那麼正規的 Gospel music。

何　對。只是因為有一套鼓。至於長笛，由於

當時我看到很多人都是吹樂器，我也想吹，所以跟隨他們學習。

于　你自己的興趣？

何　是。但當時我在樂隊裡是 percussion。

于　所以你在樂隊裡吹長笛的時間是不多的？

何　不多。我也不是吹得那麼好。

于　我完全不知道這些。但那時誰人教你爵士鼓？

何　沒有，我自己摸索而已。

于　自己摸索，很厲害喔。

何　還可以啦。那時候還要自己把爵士鼓裝置起來的。

于　我想其他人這年紀，在沒人教導下就不會懂得怎樣裝鼓的嘛，不過唯獨你，就會懂得。（笑）其他人就不會懂得了。

何　其實是最簡單的模型。

于　都已經很厲害了。那個雙手雙腳的協調，普通人是不會懂的。總之一般小朋友是不會懂的。我不是男拔萃小學，所以我不知道。但中學，我當然知道是甚麼一回事，我唸拔萃男書院時，那裡是真正的演藝學院，演藝和體藝混合在一起的學院。但我不知道小學也是這樣。

何　對，是瘋狂的。之前、之後都有這些事發生過。五年級的時候，在中學那邊舉行了一

個音樂會，當時有很多東西都是由我負責，帶領合唱團及各種束西。當時有一首歌是由我編寫，即是將所有我們在音樂課唱過的歌曲，重新編排串連成一首歌。當時我籌備了很多東西，不過當然要得到音樂老師的支持。那個老師很厲害的，一年級至六年級，所有音樂課都由他負責。

于　當時是不是每一級有兩堂音樂課？

何　對。

于　嗯，學校這樣的編排會較好。

何　小六的時候，學校總動員上廣州，與少年宮那邊一同演出。

影音歲月

于　我真的不知道你有這些訓練。你去了加拿大讀中學的時候，這一種音樂的練習有沒有停止？你在香港的時候很集中的，那麼你去了那裡，還有沒有繼續？

何　因為我去了加拿大，那裡的學校是公立學校。雖然人多，但整體來説那裡會較為散亂，也不會有人特別留意你。起初的兩年，沒有發生甚麼事。直到第三年，我轉到一間私校讀書，那時開始有多些活動。

于　有沒有重拾以前做過的束西？

何　有，但可能背後的性質不太一樣。當時有一個老師，他很喜歡製作舞台劇的，我會幫他做舞台劇的音樂。中學的時候，我的興趣開始

偏離軌道,那時候我喜歡拍攝。

那時我經常待在學校的視聽室。那些音響及影視器材全部放在那裡。最初不是很先進的,後來不斷向學校施壓,就買了多些器材回來。

于　你所講的音響及影視器材,是不是有音響裝置的?

何　有,但通常以錄像為先。

于　音響是用來配合錄像的?

何　對。

于　但你所講的音響,與你的興趣之間的關係密切嗎?

何　我自己沒有這樣想的。然而當時班裡要分組製作影片,而每次製成作品後,得到的反應都是說我的音樂做得很好。(笑)

于　沒有人評論那影片?(笑)

何　哈哈哈。也不是沒有人評價那影片,但總之每一次都⋯⋯

于　音樂必定勝出。那些音樂都是由你製作的?他們不單稱讚那個音響質素很好,而是整體組合,各樣東西都很好。

何　對。總之製成的作品跟別人的有不同,而不是真的比別人好很多。即是有少許「突出」的感覺。

于　當時你有繼續學琴嗎?

何　有,一直有維持學琴的。第一年我入選了蒙特利爾(Montreal)的 McGill University,它有一個 conservatory(音樂學院)。

于　好像香港演藝學院那種?

何　對了。我在那裡學了一年,已經考取那裡最高的級別了。然後我考進了政府一間 conservatoire,一直維持到畢業。

于　conservatoire,法文來的。

何　但英文也有這詞語的,有時候會轉為 conservatory。

于　有沒有繼續學長笛?

何　在 McGill University 的時候,有學長笛;在政府那邊的時候,也有學習。但後來我的鋼琴老師說,我要花多點時間在鋼琴上。其實我沒有花很多時間練習,我只是花時間上課。但他說,不如你不要學長笛了。

于　而你拍攝的興趣是同時發生於這個時期?

何　對。

于　到了那裡,是不是再沒有管弦樂的訓練?

何　Conducting(指揮學)那些就沒有了,一直到中學畢業⋯⋯在大學之前,有一個學院的階段,我在學院裡讀 communication。

于　即是甚麼?

何　電視。

于　嘩！又有東西是我不知道的。

何　哈哈，其實是 TV film。

于　這是你自己選擇的？

何　是的，我自己選擇的。

于　但為何你會選擇這個？

何　因為當時我是比較喜歡拍攝。

于　但你現在甚麼也沒有拍攝。

何　是的。

于　因為有些人會留一條尾巴給自己，而你好像甚麼也沒有。

何　當時電視、菲林、八米厘，當時拍黑白相片，自己沖曬這樣。

于　嘩！是認真的攝影喔。

何　當時沖曬了二百多張相片。然後拍攝成相片後，要再製作一個 video montage（視像的蒙太奇）。

于　即當時你完全沒有一個心意是想要和音樂有甚麼關係？

何　其實當時我想著在學院畢業後，上大學便會讀電影。只不過因為在學院的時候，有些人知道我懂得彈琴，當他們籌備管弦樂隊，他們便找我作他們的指導。但這些只是一些低級程度的東西。

當我在學院畢業後，本來是一同考進大學去的，他們有些讀電視，有些讀新聞學，有些讀電影。但由於 conservatoire 那邊，我是最後一年，所以我想不如專心一致，讀全日制，一氣呵成。那段時間很辛苦，因為要同時兼顧兩邊。始終當其他人都是讀全日制，我要在兩邊之間遊走，是比較辛苦的。因此我就想著不如讀整整一年，取得所有學分。

于　這即是你讀大學之前一年，學院畢業後的時間……

何　但最後的一、兩年，反而把我帶回到音樂身邊。因為在那兩年裡，我有一班朋友很喜歡玩一些 early music（早期音樂），即是十五、十六世紀的音樂。我一直都有接觸鋼琴和大家非常熟悉的小提琴，即較為現代的古典音樂。原來發現有一些更早期、已被淘汰的東西，有人會挖掘它們出來，例如古鍵琴。雖然不知道有多準確，但很多朋友都覺得原來巴哈在那個時期是這樣玩音樂的。那時候我會開始接觸這些東西。而他們很喜歡把那些音樂實現，不只是聽聽而已。所以當時我們組成了一隊合唱團、管弦樂隊，用古時的演繹方法，表演了一次巴哈的 The Saint John's Passion。

于　全部依照那個時期的樂器？

何　不是全部。總之盡量利用我們當時手上有的資源去做。

于　那班人是不是在 conservatoire 裡？其實他們都是學音樂的學生？

何　是的。

于　可能他們只是彈鋼琴、拉各種提琴這樣，但你們組織了這個好像興趣組一樣，專門玩這類音樂。

何　是的。那兩年，那班人的小部份是屬於某教會，蒙特利爾最大的大教堂，即使不是最大，也是名列前幾名的那間。

于　是不是祭壇很漂亮的那間？

何　不是，應該是另一間。這間面積也很大。他們有一個合唱團，我會幫忙伴奏。我有一個朋友當指揮，其實我和他的歲數差不多，他好像比我更年輕一點，當時大家都是十幾歲。後來他又組織了一隊管弦樂隊，在一些大會堂裡表演。每星期我都會幫他伴奏，認識了一個彈管風琴的人。我開始對管風琴產生濃厚的興趣。

于　這個我知道的。談到現在為止，第一樣我知道有關你的音樂史的東西──管風琴。（笑）

何　哈哈。

于　對古鍵琴也有興趣吧。

何　有，但你不會覺得它……

于　不會覺得它有甚麼特別，管風琴是另一回事。

何　是的。古鍵琴最與眾不同的，最好玩的是你可以自己調音。（鋼琴是不可以的）

于　哈哈哈。

何　還有的是，如果你玩得很瘋狂，你可以自

己砌一個古鍵琴。當時我想不如在荷蘭訂一個「古鍵琴套裝」，自己砌一個出來。

于　砌一個出來。

何　哈哈。

于　但結果你有沒有學管風琴？

何　自己學。

于　即沒有跟隨你朋友學習？

何　有，他有教過一些知識給我，尤其是那些腳踏的，用腳彈的鍵盤，最基本的巴哈寫的踏板獨奏。

于　喔，即是要去練那些很多聲部的 Fugue（賦格曲）。那個管風琴是多大的？

何　我離開的時候，它正在修整中。修整後，好像是九十三個 stops。（即有九十三組不同音質的管可以選擇）

于　多少個分層鍵盤？

何　四個。

于　四個也不少喔。

何　教會的那個就有五個。

于　接著你在大學讀甚麼？沒有讀電影？

何　沒有了。其實我一直都沒有想過要讀大學，因為 conservatoire 跟大學的系統是兩回事

來的。

于　前者是讀一些較為專業的東西？

何　對。即好像香港演藝學院或香港中文大學的課程。如果你選擇表演作為你將來的事業，你不一定要讀大學。我們也是這樣。因為那邊的人入讀大學，通常是起步較遲的，而大部份都是讀一些類似 musicology（音樂研究）的東西。

于　學術的成份較重？

何　也不全然，其實也有包含一些表演的東西。但以表演方面的技術規格來說，就以 conservatoire 為高。

于　其實你在 conservatoire 裡學習，是不是也要涉足那些學術性的東西？即音樂歷史、音樂的結構及分析這些東西？

何　是的，這些全部都有學。我離開以後，那裡有愈來愈多這些東西學。因為它跟大學的競爭愈趨激烈，兩邊開始在課程上抄襲對方。

于　那麼，你繼續待在 conservatoire 的原因，是不是由於你一直都在那裡學習，以及你知道你想將來的事業是有關於音樂演奏？

何　不。我當時很迷糊的。

于　沒有想得那麼清楚？（笑）

何　對。其實只是一直有學琴，就繼續學下去。起初我並不知道我將來會學那麼多東西的。

于　我覺得你爸爸很特別。因為一般家長不會喜歡自己的孩子不上大學，而去讀 conservatoire。因為這樣的話，你以後可以選擇的範圍會收窄。無論你是從實用性的角度思考出路，還是學業方面。

何　不如這樣回答吧。我本來的計劃是讀完學院的課程，便會跟我的同學一起考取電影的學位。如果是音樂方面，我沒有怎樣計劃要讀大學。對我來說，音樂並不是一個需要在大學才能修讀的學科。在這個範疇裡，很多時候都不用看你的學位。你看所有的音樂表演者就知道……

于　即是它不能幫助你。

何　對。如果要說能夠幫助音樂演奏者的，那一定是比賽，而不是學位。

于　取學位，通常是為了教書。

何　對啊。或者是為了當一個音樂學家。

于　為了寫書，或是研究。對於學者，學位會較有用處。

何　對。所以如果我讀大學，我一定不會以音樂作為主修科目。後來，我去了巴黎。那時候，我除了學習演奏，還喜歡做一些研究。

于　這些是不是發生在你去巴黎之前，還是之後？

何　之前，剛剛到達的時候也是。

于　到達之前，是不是你待在 conservatoire 的

最後一年？直接銜接到巴黎？

何　不是，我先回來香港。

回港 · 機遇

于　這個我又不知道了。那時你待在香港多久？

何　一年。

于　回來香港的這一年是幹甚麼？回來工作，還是沒有工作的？

何　我在加拿大居住了八年，全家待在那裡，回來香港的次數一次也沒有。為何那時我會回來香港呢？這是由於當時一九九六年的新秀歌唱大賽。

于　哦，原來是為了這個原因。

何　回來是為了看比賽的。我計劃七月來香港，八月就回到加拿大。因為當時我還未從 conservatoire 正式畢業，只是考完鋼琴的考試，還未取得所有學分。要回去完成，才可畢業。但回來香港後，我遇到 Harry 哥哥。他曾經教過我。當我還是小朋友的時候，我曾經參與一個他有份演出的香港電台節目。

于　你是節目裡的其中一個小朋友。

何　對。其實我妹妹也是其中一個。

于　這個真的不知道。

何　那個節目裡，有一個所謂的青年組。即是兒童節目裡播放半小時的小環節。而我妹妹被安排演出 ETV。

于　哦，即是那些講說話很慢的節目。

何　對。所以回來香港後，我就找 Harry 哥哥，想著跟他聚聚。當時他在新城工作，我想當時新城已開台數年。當時還有 FM select。我在那裡幫他做了一個月暑期工，但沒有薪金的。哈哈。在那裡整理那些「卡」（cartridge）。當時還是用「卡」的，即是那些電台裡用來播廣告的。

于　即是那些一插下去就播放。其實它是一個膠盒，內裡有一段很短的錄音帶，一個圈的。你把它插下去，就會自行播放。播放後，取回它，它永遠都會停留在那個位置。現在的電台還有使用吧。

何　沒有了。

于　我上次到港台，我還看見這些東西。我不知道他們還會不會使用，但我見他們把這些「卡」堆疊在旁邊。我想一些老派的 DJ，習慣了使用這些「卡」。但如果那部播卡的機器壞了，他們就再不能使用，真的要改用電腦了。

何　其他人全部都是用電腦的。

于　那些新聞都是由電腦剪接播出⋯⋯

何　好。剛才說到回港後，因為當時 Harry 哥哥得知香港芭蕾舞團來了一個新的藝術總監，並想聘請一個新人來作全職伴奏。於是我應徵了這份工作。

于　當時你還是十多歲？

何　不是，已經二十出頭了。結果他們聘請了我。我回到加拿大，收拾自己的東西，就來香港工作。

于　即是看完比賽，吃了一頓飯，整理一下「卡」，回去加拿大收拾東西，再回來香港就開始工作。

何　是的。然而工作了一個月，開始覺得有點不對調。這份有如辦公室的工作，朝十晚六，中間有些時候可能非常空閒，會呆坐在那裡。我覺得這工作可能不太適合我。而剛剛接手工作時，我是負責《天鵝湖》的，三個演員。上台後，一日要伴奏三次。

于　整段？

何　整段伴奏三次，所以這份工作很辛苦。結果我做了一個月就沒有做了。但後來我一直都有伴奏，不過就以兼職形式工作。

于　你也做了一段相當長的時間。那為何你要去巴黎？

何　那是因為做完芭蕾舞團的工作後，我開始教一些教會的吹笛班，就沒有私人教學鋼琴。吹的笛是直笛，牧童笛。其實我已有一段很長的時間沒有接觸直笛，自從二年級學過後，就沒有怎樣接觸。不過吹直笛不太困難，加上始終我學了那麼多年長笛，很容易再次上手。於是我就教了這些班。當時我在這方面也做了很多東西，例如 Harry 哥哥推出的一本新書。由於他有一本標準的書，大部份學校以這本書作為教科書已有多年，所以他想推出一本新版，

附加一個錄音，而我就幫他做了整個錄音。

留法。之後……

何　此外，我曾經返回加拿大兩次，兩次都是為了表演。每次回去，我都會跟我的鋼琴老師見面，傾談很久，因為我想看看能否再有機會讀書。第一次到巴黎是為了考進那間國立的 National Conservatory，但由於競爭很大，加上我自己寂寂無名，所以要考入這間 conservatory 就更加困難。而我一直都很想去德國，法國並不是我的首選。我想去一些德語區，例如德國、奧地利。觀察了很久，發現他們很嚴謹，要求你懂德文。我想既然我懂法文，不如再試試另一間法國的學校。今次這間學校是私立的，所以我輕易的入讀了。但後來發現，原來你進去容易，離開卻很困難。

于　這間學校採取淘汰制度嗎？

何　我在這間學校讀了兩年。幸運地，在這兩年裡的考試，我全部可以一次通過。然而，假設我那一年有六十人入讀，六十人應考。但可能不一定是六十的，例如有八十人，當中有二十人是不想應考的，最後餘下六十人。考核過後，會淘汰一半人。然後會有一個更公開的考試，有三十人應考，最後也是淘汰一半。因此最後只有四分之一的人可以考試成功。

于　考試成功的意思是他可以繼續留下來讀書嗎？

何　不是。你考不到的話，就要重讀。

于　不停在那裡……

何　對，不停在那裡「進貢」學費給他們。

于　哦。即他們的最終目的……

何　很商業的。

于　他不會把你趕出校。

何　不會。

于　你自己放棄了，是你自己的事。

何　是的。這間學校有一個特別之處，它的校舍很小。這間學校不會怎樣鼓勵學生，它跟其他一些比較正式的學院，例如 conservatoire 不大相同。其他學院有很多設施讓學生練習，有很多支援，但這裡沒有。加上上課的時候，學生要自行到老師那裡，而那些老師只是在這裡掛牌教學而已。只不過是統一了每年年底有一個考試，大家也要考。

于　那你會否不能與同學經常見面？

何　幸運地，我的老師堅持每星期都要在那裡進行一次教學。有時候可能是兩個星期他才見我一次。如果要補回這些課堂，可能要自己付費。

于　是不是沒有校園生活可言？

何　也有的。正如剛才我所講的，那裡也有其他科目可以讀。其實在這段時間，我做了很多研究。讀了幾個不同時期音樂的課程，又讀了一個關於鋼琴教學的課程。那時候我很喜歡待在圖書館裡，翻閱那些大型音樂詞典。現時全世界最大型的一本詞典是德文的。所以我經常翻閱那些詞典，猜猜那些詞語是甚麼意思。去到一個地步，你會知道很多字詞的意思都是差不多的。

于　知道的。就好像我們看日文，不知為何我們會知道那些是甚麼意思。那麼，你讀完這兩年後，你就再沒有讀書了？

何　其實我可以繼續在那裡升學，但之後他的考核更嚴格。如果他認為你未達到那個水平，他就不會挑選你。那時候我差少許就能達到那個水平，但他們很嚴謹，不讓我通過，所以我返回香港算了。當時阿詩（何韻詩）剛剛開始踏足樂壇，可能會錄製唱片，不過當時還未開始，我只不過幫 Mui 姐（梅艷芳）錄 demo。聽到她錄了一首歌，感覺挺有趣，所以我回來看看怎樣。

于　你是不是再沒有回去加拿大？

何　沒有了。

于　自此以後，就好像我這樣，沒有在加拿大居住了？直到現在？

何　沒有了。

有聽流行曲嗎？

于　好的。那麼我們返回剛才的討論吧。你離開香港，待在加拿大的時候，你有沒有聽香港的流行曲？

何　有意無意都會聽到的。

于　不是特地去聽的？

何　第一，我妹妹經常聽香港的流行曲。第二，真是碰巧的，我會聽梅艷芳和草蜢的歌曲。

于　這也是你妹妹聽的嗎？

何　是的。還有聽其他歌手的，但她最常聽的就是這兩位歌手。

于　他們是同一個「系統」的。

何　對。我媽媽就會聽葉蒨文、林憶蓮。至於其他歌手的歌，有時候也會聽到。我不會特地去聽這些歌，因為當時在 conservatoire 那裡極不鼓勵這件事。

于　公開反對的嗎？

何　是的。

于　原因是甚麼？

何　不是那間學校反對，是我的老師反對。

于　好像所有正統音樂的老師都不喜歡。我的老師也是，他極力反對的。

何　是的。所以我們也不用深究原因。

于　總之很多人都是這樣。我的老師，他家裡沒有電視機、錄影器材，甚麼也沒有。他拒絕與新一代媒體世界有任何的溝通。他也很少看電影。我覺得很厲害。他真是以身作則，不接觸流行音樂乃至流行文化。這個我其實很敬佩他。

何　哦。我的老師有電視機的。

于　沒有那麼極端。

何　沒有那麼極端。因為他非常關心時事。他很有趣的，每星期我們有一堂他的課。那時候 Conservatoire 是很集中的。當時每人有一堂課是自己的，一小時三十分鐘。

于　即是兩個人對著看……

何　對，一對一，一小時三十分鐘。每星期還有兩小時是全班同學一起上課。我不知道是他特地安排還是怎樣，他要求我們每人都要準備一樣東西。

于　你說的是加拿大那裡嗎？當時還是小朋友？

何　是。每人都要準備一首音樂，演奏給全班同學聽。一班大概有七、八個同學。演奏後，他會點名叫同學評論演奏。

于　這樣很好。

何　很多時候，他除了教我們音樂外，還會跟我們討論時事、哲學。

于　我的老師也是這樣。學了超過十年十五年的時候，有百分之八十的課堂時間，老師也會跟我講這些東西，然後課堂差不多完結時，才回到彈琴這個功課上去。我覺得這樣也不錯，因為他講的東西與我們學習的也不是完全沒有關係。啊，為何我這樣提問呢？這是由於我知道你記得很多歌，我想知道你是如何記住的？

何　如果你說我記得的歌，其實有很多是我回

來香港之前，前往加拿大之前……

于　哦，即是年紀更小的時候。

何　是的。中間有一段時間，除了我會在車上聽那些歌曲，那時卡拉 OK 剛剛興起。當時唐人街數一數二的節目，就是卡拉 OK。

于　為何我會這樣提問呢？譬如說 Jason Choi，即蔡德才。他離開香港的時間不長，即是他前往歐洲讀法律的時候，可能只離開了一、兩年。現在朋友跟他提及一些歌曲，他就會說，我未聽過這首歌。當年那首歌非常大熱，但就由於他離開了香港兩年，兩年裡他完全沒有接觸。不過，我想加拿大的情況應該會較好，當地的生活與香港相似，但蒙特利爾相對於溫哥華、多倫多，也不盡言。其實我發現很多居於加拿大的朋友，他們聽香港流行曲的數量比我聽的還要多，他們會找來聽。

何　其實在加拿大居住，例如我，最有趣的是你不知道當時香港流行曲的趨勢、電台在推介甚麼歌。例如草蜢的歌，哪一首大熱？哪一首反應冷淡？

于　你是不知道的。你是聽唱片的吧。

何　我是聽唱片的。哪一首大熱，哪一首 side cut，有少數你是會知道的。最厲害的那些，你一定會知道。但至於一些非常 side cut 的，你就不會知道，有些是我經常聽的。還有，哪個人在哪時期最紅，你也不知道。

于　這樣很奇特喔！

何　對。例如王菲，你知道她是厲害，但你不知道她厲害的程度會是那麼高。

于　真的不知道？

何　不知道。

于　那麼，你聽一首歌，真是純粹地聽那首歌、聽那個歌手的歌、聽整張唱片的歌，沒有受那歌手或歌曲的知名度影響。

何　是的。

于　你是中學時期離開的嗎？

何　是啊。

于　喔，那很早。當年我有些中學同學離開香港，我們會錄一些錄音帶寄給他們，裡面有當時最紅的廣東歌。你有沒有收過這樣的錄音帶？

何　沒有。

于　一盒也沒有？

何　沒有。

于　因為我那個年代，很多同學都去了加拿大。每年都有十個同學離開，全部分散了。

何　我想我在很早期的時候，曾經收過親戚寄給我媽媽的錄音帶，但之後都沒有了。

于　你不聽收音機裡的中文頻道嗎？

何　那邊沒有的。

于　沒有的嗎？

何　沒有的。無法播放。我們那邊聽不到。

于　不是全國都能聽到的嗎？

何　不是的。

于　我以為全國都可以聽到。

何　不是，電台、電視台都沒有。

于　電視台也沒有？

何　很久以前，曾經有一個由多倫多轉發電波過來的電視台，但過了兩個月就沒有了。

于　你那邊不能接收多倫多的電波嗎？

何　接收不到。所以當時看的電視節目全是英文、法文的。

于　那豈不與中文世界完全隔絕？

何　是的。跟所有中文或廣東話的媒體完全隔絕。

于　電影也沒有？電影應該也沒有吧。

何　你所講的電影是甚麼意思？

于　我在溫哥華居住的時候，那裡有兩間戲院長期放映香港的電影。

何　我那邊有戲院，但我通常會租錄影帶看。

于　電視節目也可以租錄影帶來看嗎？

何　電視節目、電影都有。

于　那麼，其實你有看的。

何　我有看的。

于　即是那些整個櫃都擺放了無綫電視劇集的錄影帶店，很多移民都是去這些店的。

何　對。

于　這個我又不知道了，我不知道蒙特利爾沒有的。那很可憐呀！

何　習慣吧。

于　我覺得有些家庭主婦真的很可憐。因為即使溫哥華有電視看，那裡仍有很多人埋怨。

何　現在有得看吧。

于　現在有互聯網，可以上網看。我有些同學，我覺得他們比我更清楚了解香港的情況。當時我們會寄錄音帶給他們，他們又會催促我們寄東西，我感到他們有一種渴望親近香港的心態。你的妹妹是不是比你更渴望親近香港？

何　是啊。

于　她會去追趕那些東西。

何　對。

于　小學的時候，你已經聽歌的吧。那時候你

有沒有特別「迷」哪些？

何　沒有對一個人著迷。

于　或者有沒有對一堆音樂著迷？

何　沒有的。

于　即純粹地……

何　但很小的時候，我已經自己買唱片。但想不起是甚麼唱片……

于　一定有陳百強的唱片吧。

何　徐小鳳啦。

于　對，那個時代是這些歌手。

何　十多元的唱片。那時候在美孚新邨，不記得了，是第八期？還是第五期？

丁　第五期吧。蘭秀道那邊，第五、第六期。

何　對著泳池。由第五期走到第一期途中，那裡有一間百老匯賣唱片的。

于　是的，我記得。我也有很多唱片在那裡買，可能我在那裡見過你。

何　是嗎？我講的這個時候，我還是四、五歲而已！

于　哈哈。

何　當時我的祖母帶我到那裡。啊，如果你

問，有沒有對甚麼著迷，我當時對於日本唱片很著迷的。

于　我也是。

何　我的祖母經常帶我去，我跟那裡的售貨員姐姐很熟絡。每一次買唱片的時候，她都會剪開少許唱片外的塑膠包裝袋，然後讓買的人看看唱片有沒有刮花了。

于　現在都沒有這回事了。以前買一張唱片好像驗屍那般的檢查。你說起我就記得這件事了。打開後，讓你檢查清楚底、面，所以每一張唱片一定都有開封，我們是不會買未開封的唱片。

何　也不是喔，我買的很多都是未開封的。

于　但你購買這張唱片，他就會幫你開封。古典的也是。啊，我記起了。因為當時很流行有一些唱片是曾經租予別人，然後封口，再出售。

何　我買過一次。

于　這樣的話，別人很容易會買到破損的唱片。所以當時購買唱片，售貨員都會在你面前把唱片開封，讓你檢查清楚，然後才購買。如果是一手唱片店，這樣的做法就可以證明那張唱片是全新的。

何　嗯。所以當時我跟那些售貨員姐姐很熟絡。另外，當時剛巧是中森明菜最紅的時候。

于　*Desire* 的時候。

何　不，是《禁區》的時候。當時我經常買這

些唱片。還有，當時我很喜歡買「細碟」（7″ Single）的，因為香港沒有。

于　中間有個大圓洞。

何　對。所以如果你問有沒有對甚麼著迷，這些就是了。

于　那時候你只是個小學生而已。那麼你聽了那麼多，這些對你來說，是純粹音響享受，還是會把那些音樂聽仔細，分析拆解，再去明白它呢？

何　其實都已經會把那些音樂拆解的了。

于　對，我相信你會這樣。你有沒有自己做混音？

何　有。

于　哈哈。我們這種人一定會做。

何　找一部錄音機，不斷瘋狂地按按鈕。

于　哈哈。我跟你一模一樣。在這裡要解釋一下，小時候，我們會把一個唱盤接駁到一部卡式機上。如果有一個完整音響系統，就不用這樣。但如果沒有，就要自己接駁。或者用「帶過帶」的方法。接著，我們經常按著那個錄音機的暫停按鈕，選歌裡一個節拍或一個音樂小節是可以重複接連得很好的，就按按鈕不斷重錄那些音樂小節、節拍。「dum…dum…dum…dum…dum…dum…dum…dum…dum…dum」這樣。

何　我最記得最極端是把林子祥的《十分十二寸》再混音，再延長。

于　由十二分鐘變為二十分鐘。當時我們是每晚不眠不休地做這些低科技山寨混音，早上的時候就拿回學校向大家發表。即好像「喂，我昨晚混了《不羈的風》」、「喂，我昨晚混了《愛情陷阱》」，然後拿出來播放。當時每個人都做這些東西。

何　因為當時已經很流行推出這類型混音的唱片。

于　王雙駿（阿 Carl）也是這樣的，他和我的歲數差不多。那時他已經在旺角金都商場的唱片店，幫別人錄製包含近期最紅歌曲精選的錄音帶。那時你有沒有去找唱片店幫你錄製這種錄音帶？

何　沒有。

于　那時你應該還小。

何　即是怎樣？

于　即是不會自己去旺角或深水埗……

何　其實因為我家裡經常強調不喜歡買錄音帶，但會買唱片。有時候有人會錄一些錄音帶給我們，但更多時間是我們自己購買。其實算一算，買那些是便宜得多的。就算以當時的生活指數來說，也很便宜。

于　是負擔得起的。

何　對。但當 CD 出現後，買一隻大碟的價格突然上升。

于　貴了幾倍。

何　總之當時是三位數字，然後一直都沒有跌價。

于　一直維持著。

何　對，一直維持著。

于　剛才我問這些，是想知道你的興趣。小時候的你是面對著一種矛盾，因為你學的是正統音樂，你要悄悄的聽流行曲，但又不可以讓老師知道。情況是不是真的如此？

何　小學的時候沒有這些情況，沒有人會限制你做甚麼。各個老師只負責教你各樣東西，你喜歡聽甚麼就聽甚麼。到了中學時期才開始有限制。不過講到聽古典音樂，最初我的興趣不大。但漸漸地與同學的交流多了，流行音樂那邊就開始逐漸減弱了。

于　即是中學的時期？

何　對。尤其是讀到最後的時期……你說我聽很多古典音樂，這也不全然是。其實我主要聽的是鋼琴，反而沒有經常聽那些大型演奏曲如交響樂。如果聽管弦樂的話，我經常聽協奏曲，因為好像有一個 focus（一件領奏樂器）會較好。

于　跟自己學的東西（鋼琴、長笛，都可以是協奏曲的領奏樂器）比較相近？

何　對。最後我更喜歡聽 Contemporary music（當代音樂），喜歡彈奏 Contemporary music。

于　最後的意思是在巴黎嗎？

何　在加拿大最後期的時候也是的。即是在考試裡，要選一樣樂器演奏，我最用心演奏的會是 Contemporary music 的樂曲。剛才我也提及過在巴黎的考試，第一階段學校會找一個人寫一首音樂，要全新的現代作品。大家會覺得這很困難，不知怎樣去彈奏，因為大部份人都只集中練習古典的。但我反而會用心地練習。加上你不止要彈琴，你還要背譜，不能看著樂譜來彈。他要求你在一個月內練好整首音樂。每兩年我也會找那個寫音樂的人，他也說他最喜歡聽我彈奏他寫的考試曲。這可能是因為其他人都沒有用心去做。

于　其他人都將其當作交功課。

何　對。其他方面的考試，大家都很用心，所以競爭很大。但這個彈奏新作品的，我會較容易集中。

于　當你在巴黎學習的時候，有沒有特別集中在某一個時代或類型的音樂？

何　沒有。甚麼都要學習的。

于　我以為會有分流。

何　不會。以我所知，應該沒有一間學院會這樣做。至於專攻，通常在你畢業後，自己進行的。

于　換言之，如果你開始了職業演奏生涯，你就可以開始集中於某類型和時期的曲目吧。

何　對。還有就是當你這樣做的時候，你要讀的東西會有所不同，可能會偏向音樂研究方面。

于　嗯，明白。你應該從來都沒有想過自己會

從事現時的工作吧。

三歲定八十？

何　不是從來沒有想過的。因為打從參與港台的節目《音樂小豆芽》，那時開始接觸到編曲的工作、錄音室的器材，以及各樣東西。再把時間推前一點的話，小時候經常買唱片，很喜歡玩hi-fi，反而長大後沒有那麼喜歡。離開香港之前，我會經常接觸到錄音室。我還記得現在的Avon Studio 就是以前的 CBS。那個年代，我已經去過 CBS 錄音了。已被火燒了的寶麗金錄音室，我也去過。當時已開始對這些感興趣。那時知道要去加拿大，我爸爸買了些東西給我帶過去，連爵士鼓都買了。但擱置在那邊，沒有經常使用，因為大部份時間都花在彈琴上。而待在加拿大的時候，一直都有錄音。

于　有接觸錄音室的東西？

何　有，不過其實我在家裡錄音而已。用四軌卡式帶錄音機。

于　哦，這些每個人都有。

何　對，不過我那些高級一點（笑），我用的是Yamaha，可以用高速的。

于　哈哈。我沒有，我問別人借回來而已。大家互相借用。

何　接著，我會儲錢買麥克風。當時我覺得很貴，但其實那些是現時最廉價的。在加拿大的時候，我曾經籌備了兩屆籌款晚會。籌得的款項會全數撥捐予一個電視節目，就好像《歡樂

滿東華》，節目播放二、三十小時。那時我開始參與整個演出的製作，開始參與這類活動。而我所講的參與，當然以音響為主，因為當時即使有燈光，但基本上都是「零存在」的狀態。

于　只有有光和無光的分別。

何　對。第二年的設備較好，有機構內部的人幫忙，品質開始有所提高。而當時我認識了一位電視台節目的製作人，碰巧他也是中國人。不知為何，在一個差不多沒有中國人的地方，電視台會有一個……

于　香港人？

何　香港人。他非常幫得上忙。每一年那個活動舉辦時，我們都會再到錄音室錄音。第一年，可能我們對自己有信心，我們到錄音室是用那些大帶錄製歌曲。

于　真的是真正的錄音了。

何　真的。

于　那些音樂「底」（伴奏）呢？重新做過？

何　不是。

于　哦，即是好像卡拉 OK，你們錄 vocal，然後再和原有的伴唱帶混合。

何　對啊。我們還會唱和音。當時他有一些儀器，他想賣去一些專業的 MD 機和 DAT。所以我一直都有接觸這些東西。而當時未有電腦，不能用電腦編曲，一定要有一些硬件，幾部放在這裡，才可以編曲。當時我也有這些硬件，但因為

太花時間了，所以沒有繼續做下去。更後期的時候，我會在學校製作錄像，這些硬件就大派用場。所以科技不斷進步，一直都有保持接觸。

于　但認真地、專業地去做，是離開巴黎，回來香港才開始的事？

何　對。

于　我記得第一次見你的時候，是……師兄（劉浩龍）的小型演唱會……這個是不是第一個回港後，有關音樂的工作？

何　其實那個演出之前，也是該段時間，我才認識阿 Carl……應該這樣説，其實我認識阿 Carl 是很早的事情，認識了很多年。但如果説真正一起工作，就是該段時間。第一次和他們合作就是何韻詩由 EMI 轉到東亞的時候，離開之前有兩首歌要製作，推出一張個人專輯，於是他們找我錄了一段長笛。

于　這個時候才是第一次合作？

何　是啊。

于　那是距今不久的事情喔。七、八年前的事情而已。

何　對。現在講的是我跟他們合作。然後我們做了兩個小型的香港電台演出。有那些不知從哪裡來的管弦樂隊，一些學校的管弦樂隊，在一片混亂下完成了那個演出。然後在澳門做了一個音樂節，結束後才回來香港做師兄的演出。這真是第一次……

于　第一次接到一份正式的工作。

何　對。

于　當一個專業音樂人。

何　對，一個完整的演出。

于　我明白你説甚麼。即是一個有藝人的演出。

何　對，有主角的，有二十多首歌曲。這是我做的第一個正式的演出。

于　哦，即是原來我和你一起做了你的第一個演出。

何　對。但如果説音樂製作之前……

于　你不是也有幫過李紫昕（Purple）姐姐做音樂嗎？那是更早之前的事？

何　有啊。二〇〇一、二〇〇二年吧。

于　我記得你做了不短的，也算是長時間的。

何　但那些是旁枝的工作而已，因為當時我主要是教學生，到演藝學院工作……

于　做伴奏的工作？

何　對。至於那些旁枝的工作，我利用工餘時間去做。

于　喔。即是你離開巴黎，回來香港後就沒有再去其他地方了。而你回來香港後，就是教琴及伴奏，以及做那些旁枝的工作。

何　對啊。回來香港後，為何我會接觸到

Purple 姐姐和家燕媽媽（薛家燕）呢？這是因為我剛剛回來香港的時候，在新城做了一個電台節目，每逢星期日在海港城會有一個兩小時直播的音樂節目，有贊助商的。這節目做了差不多半年。

于　這是甚麼音樂類型的節目？流行的？

何　流行的。

于　播歌？

何　不是，現場音樂。

于　演奏的？

何　是啊。

于　那誰人唱歌？

何　呃，不一定⋯⋯

于　不一定有藝人的？

何　不一定。你可以把它當作文化節目。

于　哦。原來有這樣的一個節目。

何　是啊，做了半年。最奇妙的是我找回那張在第一集時拍攝的相片，我發現當中竟然有林二汶、盧凱彤和 Sandymama，但當時他們三個人是互不認識的。

于　大家互不認識的。

何　互不相識的。

于　所以說命運就是很奇妙。

何　對。後來他們才組成 at17。

于　當時她們兩個還未參加「原音」比賽吧。

何　不，就是剛剛參加完「原音」。

于　她們在「原音」認識的嘛。

何　對。我們就在那裡觀察、找人。

于　但你當時是不是不記得，你是看那張相片才記得？

何　就是她們找回那張相片給我看的。

于　真是神奇。

何　對啊。

于　那一定是二千年初的事情吧。即二○○一、二○○二年的事。

何　對啊。當時沒有很深的印象，因為聯絡她們的人不是我。她們各自出現於節目當中，但我知道她們是在那個時候才認識，之後組成 at17。所以當時我們不斷在周遭尋找這類人表演。其實每一集都會邀請一個藝人來表演，即所謂流行音樂的藝人。

于　那麼，節目挑選的歌曲是 Pop，還是會帶點 Folk？

何　你問的是歌手？

于　不是，我指節目。

何　節目？

于　是不是由歌手自己選擇？英文歌啊，甚麼都有。

何　甚麼都有。古典的也有。

于　喔，也有古典的。

何　也有的。試過⋯⋯誰呢⋯⋯現在香港管弦樂團第一副團長是誰？是不是梁建楓？

于　我不記得了。

何　總之是其中一個。因為現在他們有兩個團長，其中一個也曾做過我們的節目嘉賓。

于　他們來表演小提琴？

何　對。

于　這也挺奇怪的。

何　對啊，總之是文化節目⋯⋯

于　就好像有一個人唱完 Beatles，接著另一位拉小提琴。整個節目就像才藝表演。

何　其實，整個是比較「成人」一點。

于　即不是「小朋友」，是專業一點的。

何　對。為何不是「小朋友」呢，有原因的。因為是啤酒的贊助商。

于　哦。

何　他們有限制⋯⋯

于　不可以在十八歲以下。

何　對。結果整件事做完後，我感到開心的。而那個贊助商也很支持我們的節目。我想整件事令我最深刻的，是我認識了岑寧兒（Yoyo）。因為當時的台長是劉天蘭，所以她會派 Yoyo 來節目裡。

于　所以你已認識她很久了。

何　認識她很久了。

于　當時她還很小吧。

何　很小，很主動的。

于　主動的意思是？

何　當時她是香港兒童合唱團成員，經常都想參與活動。

于　想唱歌、表演。

何　對啊。

于　那麼，她那班一起唱歌的朋友也在？

何　其實當時我已認識當中的一、兩個了。現在見到他們，也有一、兩個是認識的。

于　很厲害，這個淵源，我從來都不知道。

何　對。

于　好像也差不多，我們要轉話題了。其實最後我想把話題帶回香港，因為這本書是跟香港的音樂創作有關的。以你個人來說，香港是一個很奇怪的地方，我們在這行業裡工作的人，各人的背景都不相同。我覺得這是可以用「怪」字來形容。你是不是一心想做這份工作，還是自然而然的來到現時這個地步。

何　我想是自然而然的吧。

于　我想一定曾經有人問過你這個問題的。如果阿詩（何韻詩）不是歌手的話，你會不會也自然而然的在這個行業裡工作？還是你不會有那麼大的興趣做這份工作？我不是講能力，也不是講意願，我只是講興趣。

何　某程度上，我有點兒「懶」。

于　你這個人也能算是「懶」嗎？

何　不。前陣子做了一個 CASH（香港作曲家及作詞家協會）的訪問，也被問了這條問題，不過那個訪問的主題是編曲人。其實我很少會聽到有人會關注編曲人的。其中訪者問了一條問題，問我為何創作的作品量不多。我當時也有解釋為何我沒有寫很多歌，其實也是因為有人叫我做才去做，一點都不主動。

于　和我相同。

何　所以我是要等到那些工作堆得滿滿的，我才會開始做。如果你要我籌備一樣東西，除非背後有很大的推動力，否則我不會做的。

于　我明白。這個跟我們的星座很有關係。

何　哈哈哈。

于　真的。我想一定有關係。

何　不過，我想我很幸運，一直以來都有人在背後推動我，所以才會做到現在的工作。如果你問我，是不是非常渴望做這份工作，或是自然而然的做了這份工作，我覺得這是我要做的工作，但當大家覺得我不需要做這份工作，我未必會繼續做下去。

由編曲人編曲……

于　剛才你提及過一樣東西，其實你認同不認同編曲人這個標籤？

何　我最初聽到這個標籤，我有點不知如何反應的。

于　我也不知如何反應。

何　不如你先說說你的感受。

于　首先，我不明白的是為何要這樣分開？

何　我想這是因為他們那次訪問的題目是這樣。

于　OK！他的題目是這樣。然而，其實我很少見到一些專門，只當編曲人的一種物體。我覺得這是很罕有的。

何　譬如 Ted Lo（羅尚正）是否可以算是編曲人？

于　如果説 Ted Lo，我會覺得他是音樂家。我覺得所有在香港做編曲的，很多都是因為他在音樂上有一點很出色的技能或甚麼的，這技能或身份或亮點甚麼也好，使他有機會去做編曲，成為所謂的編曲人。而不是由第一天開始，他學習編曲或專注研究編曲，然後在編曲上瘋狂工作，以及很喜歡做這份工作。我好像沒有接觸過這樣的人。

何　其實我也有這樣的感覺。CASH 那邊打電話找我的時候，我也有相類似的感覺。我覺得我現在的工作是較偏向監製的。我也有跟他説，我不是經常與其他監製合作編曲的，只是有時和阿 Carl 合作。有時候有人邀請我編曲，而那首歌的監製是另一人，我會覺得這份工作會比較困難。因為當你不是那個最後控制整件事的人，你只是一個操作員的身份，你要聽取所有人的意見，當你編曲的時候，你只能猜度他們的想法。

于　對於這種分工的方法，我覺得在香港特別嚴重，日本也頗嚴重，但其他地方好像也沒有這麼嚴重。就是不知為何多了編曲這位置。

何　其實美國也是的。

于　是嗎？但他們不會這樣界定工作人員的名銜吧。

何　他們會把名銜放在唱片的後面，那個功能的感覺退後了。

于　對。我想講的就是這個。例如香港的電台，推介歌曲的時候，他們一定會説明那首歌的作曲、編曲、填詞、監製。即是編曲的位置是平衡於其他作曲、填詞、監製，處於同一水平上。然而外國不會這樣的，有時候只有監製而已。

何　其實不全然的。很多時候作曲家寫兩個名字在這裡，你都不知道哪個是做甚麼的。

于　對，不知道哪個寫詞，哪個幹甚麼。或者那些事情是同時發生的。所以那個運作模式不大相同。我經常覺得編曲這個概念……我當然不能説這個概念很 Cantopop，但 Cantopop 經常著重這個概念。或者好像我們習慣了有一個旋律在這裡，我們就會想將一件衣服給他穿上，而不是那個旋律本身已有一件衣服。

何　對啊。對我來説，我想古典音樂……大概在二十世紀才把作曲編曲拆開。早期的，例如布拉姆斯、貝多芬，整件事由第一個音，以至最後一筆都是由他自己做出來的。

于　完全是他自己的意願、視野。

何　近十幾年，開始會有編曲人。以前，杜自持或其他菲律賓籍的前輩們，編曲是他們一手一腳由總譜開始寫出來的。直至近十幾年，雖然你是編曲人，但到頭來你只寫一個「chord chart」，或只預錄一條「click track」（在錄音時給樂手及歌者的速度提示音軌）。

于　會這樣的嗎？

何　會啊。這情況有先例的。蘇德華也經常埋怨錄結他甚麼都沒有，樂譜都沒有，只有一條「click track」。

于　我明白了。即是請一位樂手來錄歌曲的伴奏音樂，樂手進入錄音室後，編曲的就只給樂

手一個速度，要樂手即興發揮。完成後，編曲那位就叫自己為編曲人。

何　對了。接著，原來有另一個人寫 strings（弦樂部份）的。

于　總之找了一個適合的鼓手，他打甚麼，就等於你編了些甚麼。其實即是鼓手編的。

何　那個編曲可能只負責訂定和弦、程式和樂器的選擇。但如果説，那音樂裡面的每一粒個別的音符要怎樣，他就沒有主動掌握控制權了。所以，有時候我想，是不是應該所有有份工作的樂手都有參與編曲的功勞呢。

于　對啊，譬如那個負責彈結他的人，他也會涉足編曲的工作。

何　換個角度，有時候我和一些音樂人做現場表演，我發現以前的人的樂譜，即草蜢、張國榮那年代的歌手，是寫得很準確詳細的，不像今天的簡單化。尤其是彈結他，很多時我不敢寫得太詳細，怕彈結他的人現場會跟不上那份樂譜。想不到上一輩的人，是可以完全跟上這樣準確的樂譜的。

于　那你覺得這是由於能力不足，還是以前的方法已不適合現在的音樂？

何　我覺得是時代變了。大家對於音樂的看法和要求已有不同。新一代更講求音樂的感覺。當然，仍有很多人講求練習技巧、追求技巧的，這仍然存在，但現在少了 generic、「萬能」的樂手，即兩者皆可兼顧的。

于　全部都變了類型樂手？

何　全部都變了類型。全部都變成了「性格巨星」。

于　總之我的感覺是這樣就行了。總之表面可以就可以。

何　對。總之我有我自己的一套方法。如果你叫他轉一轉方向，有些適應力強的可以，但適應力低的人就不能了。還有的是，那份樂譜……

于　……已經消逝。

何　對。因為有些東西是相輔相成的。他們習慣了演出的音樂，他們得到的只是一個 chord chart（和弦圖表），沒有清楚準確的音符樂句。另外，也沒有人特別要求他們要做些甚麼，而且科技發達，他們有 MP3 這些東西可依賴。他們的學習能力未必低，但他們習慣聽了以後，再練習。其實他們未必做不到的。可能有些人會想那些要細緻一點，但他們的學習模式並不相同。

于　嗯。返回剛才編曲的話題。我有一個感覺，好像你剛才提及的八、九十年代的音樂，那時的編曲好像很規矩。如果那首歌是這樣，你就要誠實地呈現那首歌應有的面貌。即只會把它延長了，變大了，但你不會放進一個第二階段的創作。現在很多時候，編曲人都會被要求放進一個第二階段或第三階段的創作。

何　對。但很多時候，當你完成了第二或第三階段的創作，到頭來他要的是第一個。

于　真的嗎？很可憐喔。

何　我試過這樣的情況。完成幾個版本後，最後還是還原基本步。

于　但這是他叫你再創作，還是你的意思？

何　是的。

于　即是你完成其他版本後，他聽了，不喜歡，還是採用第一個？

何　可能對他來說，我創作的是第四、五個，但對我來說，這只是返回第一個。

于　哦，我明白。

何　即走了這條路那麼遠，他覺得他終於知道，原來他想要的在很早的時候已經存在。

于　嗯。我從那些編曲人打聽回來，以前的編曲跟現在的真的有很大的差異。現在的比以前的更有性格。以前的編曲，如果那首歌是電視劇主題曲、古裝片，那一定會標準化，有一個很清晰的類型。

何　就好像吃 fusion 菜，吃一塊牛排，那塊牛排一定要……

于　對了，總是覺得如果你沒有加入其他元素，你就是沒有下苦功。你一定要放些……

何　放些焦糖才行。

于　即是要有明顯的賣點才行。

何　好像其實你燒了一塊牛排，大家已經滿足了，但又總要放些不同種類的調味。

于　明明是法國菜，你就弄些摩洛哥的味道，將中國式的花樣加進去，以為這樣很摩登。

何　我心裡所想的是，那首歌是怎樣，我就用最誠實的方法表現它。

香港的音樂情態

于　你會否覺得，這現象可能因為香港人不太習慣，不太懂得聽一些跟類型有關的音樂呢？譬如樂迷不會追求類型，這是一般的情況。沒有人會說，我聽這歌手的音樂是由於他們的音樂是屬於某類型的（如 Rock、Hip Hop、Rap、Pop……）。

何　我想這可能是唱片公司的問題。可能他們不知道有甚麼東西可以繼續做下去，他們要從各個方面，尋找一些新路向。雖然起初可能是從藝術方向開始尋找，但漸漸地，這會擴展到音樂方面。他們會希望鞭策音樂的製作，從而得到不同的東西。但外國的情況不同，很多時候他們揃調了那首歌的編曲，不會特地改變它。好像 Lady Gaga 的歌，拍子是「dum...dum...dum...dum」，可能她有十六首歌也是如此，但沒有人會問，為何她每首歌都是這樣，相反香港會有人問。

于　為何香港有人這樣問？提出問題的是甚麼人？

何　其實是所有人。

于　是嗎？即是聽音樂的人這樣問，不會做音樂的這樣問，做音樂的也這樣問？

何　我想做音樂的人會比較明白。聽音樂的人就一定比較挑剔。我想這是歸根於消費者心理。

于　這是香港現在的普遍價值，連上學唸書也是消費。父母會當老師是為他們子女提供教學服務的服務員而已。但你是否認同這種心理？我就絕對不認同。

何　我當然不認同。某程度上，在市場裡，如果每個人都想聽、想唱卡拉 OK，你就安份地唱卡拉 OK 就可以。

于　對，安份去唱就可以。但現在是又要唱又要罵。

何　對啊，不是 K 歌的，你又會罵。

于　對啊。當不斷製作這類型的歌，人們又覺得低俗。所以你說，我們要怎樣製作音樂才好呢？

何　做不下去的了，沒有人買音樂。

于　大家連買也不買。而他們不買唱片，又指責你沒有用心製作「因為你沒有用心製作，所以我們不買」這樣。你說，我們怎辦？唉……

何　我覺得很奇怪，在 MP3 盛行之前，有一段時間，有些製作突然變得很大。所有人都說，我要飛上北京錄音。有一段時間盛行花很多錢製作。當然那些製作的質素是否一定很好？這又不一定的。

于　那段時間我感覺到那些創作公司好像很迷信，他們相信只要投資一大筆金錢，動員所有人，最後出來的產品的認受性就會很高。有這

樣一個執迷。

何　這些是好是壞是另一件事，但這些大型製作確實造就了……大家開始留意幕後的工作。他們開始知道有雷頌德這個人，有哪些人寫歌、寫詞等等。我想是由當時開始，他們的視線由歌手代表著一首歌，轉移到只看那首歌的製作。

于　買唱片的人，除了關注是哪一位歌手唱的，他們也開始關注那首歌的製作班底。即如果這首歌是這個班底製作，我就會買。我覺得這也是一種進步，但這種進步未能幫助整個行業或整個社會。那麼你還有沒有甚麼其他東西想講？

何　差不多了。

于　有沒有一些你感到不忿的想表達一下？例如剛才有一些東西真的是我想表達的。我又不可以說，那些是不公平的現象，可能只是誤解。可能外人對我們做音樂的，存在著一種神話性，我個人認為這是不好的。另一種可能是對音樂製作上的誤解，或是有些人會認為流行音樂是一些不正經的音樂，他們會認為你是因為做不到所謂的正統音樂而去做流行音樂，因後者較為容易。我經常聽到這樣的意見。

何　其實一點也不容易。

于　就是啊！

何　花在流行音樂的時間、心力、精神，各樣東西真是……我會問：「為何我要做一份這樣的工作呢？」真是自尋煩惱。

于　吃力不討好。薪資又不是高。

何　但即使撇開那些付出的心力和時間，只就藝術成份而言，譬如聽 Kraftwerk 的音樂，這其實是音樂表達裡一些最簡單的東西。然而，你要把這些簡單的東西放在一起，而做到一種效果，能予人一個強大的畫面，這是需要一個視野才能做到。每一類型的創作，不管是流行音樂、Rock、Jazz，內裡是有一套方法製作的。音階來去就只得十二個，為何這人會做到那套方法的東西，那人又能夠做這套方法的東西？這是因為每個人都有各自的信念和視野。有時候可能把兩種東西併合會擦出新的火花，然而他們做音樂的背後一定有一個原因。而只是差了一毫分，就完全不是那種味道了。即使是香港的 K 歌，你叫一個美國人來製作，他未必能夠製作出來。

于　即使是日本人也未必做到。雖然日本跟香港的距離不遠。

何　即使不講距離那麼遠的東西，那些人也經常説，國語歌一定要找台灣人來製作，內地也是。各地的文化不同，各自製作來的東西，其實是代表著他們各自的文化。即使在某些人的眼光裡，流行音樂的藝術成份不高，但這確是文化的一部份。

于　還有，這反映我們的生活、我們的節奏⋯⋯

何　我們的思想。

于　對，以及我們的視野。

何　可能更與我們的語言有關。

于　對。尤其是音樂。有時候我感到不忿的是，為何要把東西分高下，或把東西分為正統、殿堂、正式的；另外，一些則是不太正式的。為何要這樣比較呢？

何　例如巴哈的音樂，或者更廣義地説十六、十七、十八世紀，只有這些「正統」音樂，除了這些之外，剩下的就只有 Folk music。即使是一些較高尚的音樂──中國及其他地方的作別論，我講的是西方音樂──這些音樂可能是平民用來服務貴族的，但他們也會把平民音樂的元素放進這些音樂中，日後的更甚。十八世紀的音樂，當時鋼琴曲是非常盛行的。雖然大家覺得全部古典音樂都是高尚的，但其實古典音樂裡也存在差異。那些叫作 Salon music 嘛。

于　對啊，不同的嘛。

何　當時已經有這樣的分類。那些要到管弦樂會堂欣賞的音樂才是高尚。

于　但那些在喝茶時間聽的⋯⋯

何　對啊。但到了現在，好像所有古典音樂都變得高級，而我們的流行音樂就變得⋯⋯

于　變得低級。所以我們似乎沒有需要界定這些。

何　還有，其實流行音樂更加是⋯⋯由於媒體的關係，除了作曲、編曲，還有很多人在音樂背後努力耕耘。撇開宣傳，只説音樂，譬如工程師、混音師，他在整個創作過程裡也佔著很重要的位置，那個聲音調校不好的話也不成的，因為在錄音音樂的世界，那種「聲音」已是那首音樂的一部份了。相對於以前古典音樂

的樂器，在製造時劃定了一種聲音，而現在的更多一層聲音的調校。層次的增加是由於科技的進步。所以各人付出努力就是為了創造那個最適合的聲音。除了旋律，其他配套都是為了襯托旋律，將旋律的最好一面呈現出來而存在。

于　即所有人都有下苦功的。流行音樂並不是胡亂製作的成品。

何　但也不要排除還是有些不良的製作⋯⋯

于　時間能證明一切，我相信能夠流傳下來的當然不會是胡亂製作的作品。我們現在的音樂，將來也會自然淘汰，但就這一刻而言，因為時間歷史上還沒有形成實質的距離，評論流行音樂就不可只完全套用古典音樂評論的方法和標準，這是我的看法。

何　對。之前我看黃偉文（Wyman）的演唱會，一邊看一邊想，其實在這個樂壇裡，當中確實有一些因素令到這個樂壇不斷走下坡。其實大家都知道的，可能大家受到「那些年」的熱潮影響，看演唱會的時候，大家都勾起了以前的回憶，回想起這首歌是很厲害的。我想這是現時這一刻看到的東西影響到大家的感覺、價值觀等等。

何秉舜

畢業於巴黎高等音樂師範學院及加拿大魁北克省
立音樂學院，主修鋼琴演奏。現從事演唱會樂隊
成員及流行音樂製作。

曾被香港管弦樂團委任作品《甜酸苦辣》；又與林
一峰合作舞台劇《一期一會》，擔任音樂總監及
《一期一會》soundtrack；此外，也遠赴匈牙利製
作麥浚龍大碟 CHAPEL OF DAWN 管弦樂部份。
現為 Goomusic 及青山大樂隊成員。

何秉舜曾參與製作的演出多不勝數，當中包括：
「GET A LIFE」陳奕迅演唱會（2006）、「FOREVER
GRASSHOPPER 草蜢演唱會」（2006 & 2007）、
「林海峰是但噏求其大合唱 Part 1 & Part 2」
（2008）、「at 17 Colours Live 2009」、「DUO 陳
奕迅 2010 演唱會」、「王菲 2011 巡唱・台北
站」、「吳雨霏 Kary On Live 2011」……等等。
而電影配樂監製或製作方面，亦有《東風破》
（2010）及《奪命金》（2011）。

NG CHEUK YIN

伍卓賢

攝影：于逸嘉
拍攝場地提供：香港中文大學崇基學院利希慎音樂廳

香港這個地方已往的成功，除了天時地利這些無人能夠估計和控制的因素外，同時亦有賴本地既有的
種種不同優勢。這些優勢的因緣，當然絕大部份也是源自天時地利的奇跡性配合。但發展下來，其實
都是我們大家觸手可及，而且能夠著力精益求精的。這眾多優勢之中，我覺得雙語運作這個來自英國
殖民歷史無心插柳的「貢獻」，影響委實深遠。強迫性的中英雙語並行，除了令我們的門戶更容易面
向國際，更重要的，其實是根深蒂固地改變了一代港人的思考模式。我們在中國語文內含的東方核心
思維結構上，不自覺地混入來自英語文法和英文語言習慣的另一種觀察分析事情的眼光和邏輯。這使
得香港人有較佳的靈活變通能力，較客觀多面的參考角度，因此也較容易和現今世界文化主流接軌。

在音樂上，我覺得自己最幸運的，就是年少時有機會接觸中西方兩種截然不同的音樂文化。這種遊走
兩邊廂的機遇，當然有造成學習路途上的一些矛盾和混亂。但世界上的一切事情，其實都是建基於矛
盾和混亂之上。為了盲目避免這種情況，而拒絕開闊眼界和追求知識，是本末倒置的做法。我想我在
西樂中學會了紀律和邏輯、對比和結構；在中樂裡汲取了感知和韌勁、意象和空間。兩者其實互相遙
遙呼應，只看你是否願意花時間和精力，去搭建跨越兩岸的一道橋。我沒有足夠的意志和能力把橋樑
築穩，一直都只有在表面化的纖弱支架上裝模作樣、如履薄冰。相對而言，伍卓賢就真正掌握了兩個
音樂世界的鑰匙，成功跨越兩地之間的一片混沌，把那一道音樂文化的橋樑築成，而且繼續身體力行
地每天令它更鞏固、更堅實。在直線的跨越以外，伍卓賢還神奇地同時顧及到橫線的連繫，成功做到
正統和流行音樂之間的面面俱圓，實在殊不簡單。我不敢說這項偉大的任務只有香港人能勝任，我只
能說，伍卓賢就是一個切切實實的香港人。我為他在音樂上的通達和努力而喝彩，更為他在音樂文化
上的智慧和膽識而驕傲。

于：于逸堯　　伍：伍卓賢

我們的流行音樂

于　在香港，流行音樂作品在業界和大眾的意識層面上，有以銷量和認受程度來訂定成敗習慣；根據你的個人看法，如何界定音樂作品的好壞及價值？

伍　關於銷量和認受程度，我覺得是公平的。因為那是商品，所以在商品的角度下，賣得多自然是好事。從生意的角度看，背後的原因是賺錢，主要就是希望那件商品可以賺錢，所以銷量好是很重要的。至於你問我，如何界定音樂作品的好壞及價值？我認為在流行音樂的角度，好聽是很重要的。

于　但「好聽」究竟是甚麼來的？

伍　「好聽」其實是包含客觀和主觀的成份。不是全部客觀，也不是純然主觀。我覺得「好聽」是有普遍性的，所以不用界定「好聽」。或者我用一個比喻作解釋，一些很有深度的作品，相對在大部份人心目中覺得「好聽」的音樂，可以是不「好聽」的。這是其中一個例子而已。我覺得流行音樂令人產生共鳴的部份也非常重要，流行音樂要有流行元素才可稱得上流行音樂，要令更多人產生共鳴，我想這也是對於流行音樂很重要的。如果你跟大多數人的想法不同、脫節，其實這稱不上為好的流行音樂。另外，第三件事，我覺得音樂除了「好聽」和共鳴，也要有深度。所謂深度就是……

于　你講的是流行音樂嗎？

伍　對，流行音樂。所謂有深度就是指，要令音樂的耐聽性更強。就是說一直聽那首音樂都會覺得耐聽，而你在不斷聽的過程中，可能會發掘到原來當中有些不一樣的東西。這也是好的東西。那怕這東西是曲（旋律）還是詞，或甚至是編曲、聲音、混音、錄音，或是最後那個唱歌的人，以上各種東西的製作都是有關的。所以我剛才提及到三方面，「好聽」和有共鳴、音樂作品的深度，以及耐聽性，這幾方面都頗能決定一首作品的好壞。

于　再探討多些關於深度的，因為始終那個有趣的地方是流行音樂包含很多不純正是音樂這個範圍內的東西。所謂的不純正是除了所有的音樂創作外，它還有很多關於社會現象、流行文化的東西，而這些東西是可以即時影響歌曲，我是指即時，不是長遠。所以很多時候，所謂深度的東西，我覺得是介乎於一種迷思和一種真的可以摸索、界定的東西之間。因為流行音樂是即時的，而不是經過一段長時間的演變，或不是那一個作品在特定的時間裡才有。因為它是流行的嘛。所以，其實我也經常思考那個「深度」究竟是怎樣的東西。

伍　其實我覺得你剛才提出的問題是沒有影響的。因為深度就是一個相對於較為淺白的作品的字眼，如果那個製作人或創作人本身對於音樂是非常熟悉的，或他個人有一定的深度，而做出來的音樂是他自然而然表達出來的，不是扭曲成一個極為淺白的東西。這是自然產生的東西，假如你現在隨便叫一個人寫一首音樂，其實那首音樂也可以是有深度的。所以不一定要有時間的洗練、精心的設計。正如爵士音樂，如果你已經有幾十年的演奏經驗，即興

的演奏，你即時表達出你當時的感覺，其實已可稱得上為有深度。歸根結底，這是視乎製作人、創作人、演繹者本身的深度。在唱歌的過程中最能闡釋這問題，如果一個世故的歌手，或一個有很多經歷的歌手，可能他不需要準備很多，唱少許東西就能表達一種感覺。這就是我所認為的深度。

于　讓我再闡釋一次你的說法，看看你同意與否。其實深度是來自那個創作人或演出者本身的修養、學識、經驗，要經過他的思考，然後才可以把那些東西呈現出來。你認為是不是這樣？

伍　對。就好像我剛才在訪問前提及過的，你演奏結他，演奏一個 C major chord，好聽與否並不視乎你能否奏出來。一個演奏了十年結他的人，跟另一個只學了兩堂結他課的人，彈奏出來的 C major chord 是不同的。這就是深度的分別。雖然這東西有點抽象，但其實所有的藝術形式都是這樣。你一定要有經歷、漫長的修煉，最後出來的作品才會有深度。

于　那我們有沒有天才的？

伍　天才，有。有些人能夠做到一般人應該做不到的事，這就是天才。

于　但「應該做不到」是不是指他原本應該需要更多的時間和經歷才能擁有那東西，但他不需要這些就能擁有？

伍　對，這是上天賦予他們的才能，所以才叫天才。

于　真的無法解釋的嗎？

伍　真的無法解釋。唯一能夠解釋的就是這是與生俱來的。

于　哦，即是我們難以解釋那些情操從何而來。譬如一個年紀很小的九歲演奏者，他能奏出幾十歲人的功力有餘。一個九歲的小朋友是沒可能可以理解的世界，那是一個很大的世界。這是無法解釋的，這就是天才。

嗯，很好，很好。你認為應如何培養香港聽眾對流行音樂的欣賞能力和情操，而不只是喜歡主觀批評及單純抱著消費心態來對待流行音樂？

大眾對文化的渴求

伍　對於這問題，其實我頗悲觀的。因為整體社會、整個核心價值都很「快餐」，即是所有東西都要快，凡事以成本效益、經濟效益為主。所以流行音樂是一些唱片公司推出來，用來迎合市場的音樂。主要來說，都是以「快餐」為主。由於市場需要這東西，所以人們就推出這樣的商品。這是一個惡性循環。因為主流控制了大部份人。主流是這樣的話，推出來的東西就要去迎合大眾，而大眾也是需要這些東西；他們不斷推出，大家開始習慣，開始成為一種慣性消費。所以以後推出來的東西都會是一個模式的重複。當然，如果問有甚麼方法可以培養，其實假若大型唱片公司和媒體有肩負起一個責任、使命、抱負，去令到香港流行音樂有所提升的話，那是有機會的，但首要條件是大家要團結。

于　嗯，即是你認為這是要從制度裡開始的？

伍　對，在制度裡。我也聽過很多批評說香港

音樂人很差劣，有很多人這樣說。

于　我也聽過。

伍　但我覺得當中的原因是，我們作為一個內行人，我們有些作品是不能夠推出的。其實有很多製作人或音樂人最想呈現給大眾的東西，是不能推出的。即使能夠推出，也只能收錄於 sidetrack，或那個作品不能流行。所以或許這不是香港創作人的問題，只是說市場或公司想呈現創作人的甚麼作品、甚麼創作人的作品，這才是關鍵。如果現時全香港所有的唱片公司、電台、電視台、媒體都不吹捧一些「即食」的流行音樂作品，而想大家提供一些有深度的音樂作品，香港音樂人在能力上是可以勝任的。我對此很有信心。所以，如果全部的媒體、唱片公司、歌手都依循著這個方向，香港的流行音樂是有希望的，是會趨向音樂上的成熟。但因為我們所講的流行音樂也是指主流市場，如果帶領主流市場的媒體和唱片公司，擔當的角色不是帶領潮流，而是順應潮流的時候，那就不能改變了，無論創作人和歌手付出多少努力也只會白費。無論你寫多少複雜的、有深度的作品，公司也不會採用，或是採用後會收錄於第十個 track。

于　那麼流行音樂的創作空間、創作自由何在？怎樣可以實現自主性創作呢？其實這個問題很籠統的，你可以發揮一下。

伍　其實剛才的回答，也回答了這問題。因為創作人在這個市場裡是很被動的。流行音樂實在太被動，不是你覺得那東西很棒，那東西就會得到採用、推廣。在你進行創作時，你是有自由的，但那作品不會得到宣傳的機會。所以相對來說，就是沒有自由。你自己創作，沒有

任何人會理會你。你創作一些很另類、很奇怪的東西，或是很棒的，但不是主流的東西，絕對沒有問題，但沒有人會想要你的作品。

于　但我可不可以這樣說，如果你有足夠的時間浮沉，而你用一些手段，我所講的手段當然不是指一些非常、不能見光的手段，即是一個方法。你用一些方法，增強自己的……

伍　議價能力。

于　沒錯。那麼，其實到最後你也可以是主動。

伍　我覺得其實都是被動。

于　我明白的。但如果純粹從創作的意願上去想呢？

伍　雖然這是可以比較主動一點，但最後都是視乎老闆的決定。

于　如果這樣說的話，你覺得在你的認識範圍內，只有香港有這樣的情況，還是其他地方都是這樣？

伍　我覺得以全世界來說，香港是這樣，其他地方當然也有這樣的情況。但外國不同於香港的地方是，譬如香港聽音樂的人，假設有一百人，可能有八十人都是聽所謂大型公司、主流傳媒所推廣的音樂，二十人是聽其他音樂。外國的情況則可能是五十、五十，或者六十、四十，七十、三十。你創作一些非主流音樂的時候，你也會有一班捧場客。舉一個很簡單的例子，你在外國演奏 Jazz 都會有一定數目的聽眾，但香港完全沒有。當中有很多原因，其中的就是外國的地域較廣；另外，可能是香港的

媒體不夠百花齊放。我們所講的流行音樂都只是由一個媒體控制，所以如果只有一、兩個媒體控制，你是沒有辦法使其百花齊放的。一個電台不能只播 Jazz，另一個電台只講 Hip Hop，這是不可能的。香港很奇怪，這一年流行 Hip Hop，突然所有人都做 Hip Hop，可能有些歌手不是做 Hip Hop 的，也要 Rap。可能兩年後，這種潮流過去了，開始興起唱作人……

于　於是大家又去作曲，無端開始寫詞。

伍　對。但這件事不是平衡地進行，是分段進行的。這兩年就是唱作人的天下，然後兩年是 Hip Hop 的天下，再來的兩年就「香港終於有 Band Sound 了！」但兩年之後，又沒有了 Band Sound。香港是很奇怪的，所有東西是不能並存。我覺得這是取決於這兩年內，某些媒體認為甚麼是流行的就不斷吹捧，而不會照顧其他東西。講了那麼多，都是主流媒體和大型唱片公司的問題。

于　在你接觸的人當中，不論是同學、學生、工作夥伴，還是聽音樂的人，除了你剛才提及到這是跟主流傳媒有關係的，其實跟這些人自身的文化背景，或是一種集體性的文化現象好像也不無關係，我不知應否這樣說。除了這個原因之外，你是否認為大家是被這個原因牽引著，還是大家本身都有著一些潛藏、內在、關於文化、自身，或是在這個地方生活的模式下的影響，而令到大家在不自覺的情況互相配合？還是說以上的都不對，其實大家可以有很多的空間，當事情發生得不一樣的時候，大家是可以接受和配合的呢？

伍　其實我覺得這是一個社會文化的問題。對於香港來說，你要花很多時間去想基本生活的

問題。簡單來說，就是沒有很多空間去追求文化這東西。生活壓力太大了，而主流的壓力也非常嚴重，好像你一定要賺錢的。即是香港人缺乏一個喘息的機會，以追求、渴求音樂文化的空間。這是整個社會的問題。坦白說，租金那麼貴，生活壓力那麼大，你怎會有時間思考我想聽甚麼音樂。這就形成了快餐式的現象。主流傳媒推出甚麼，這是最容易令你吸收，你不需要消化。就如快餐般，你不用去想甚麼，進店後就只有漢堡包、可樂的選擇。有別於進店後，有很多選擇，你可以思考吃甚麼、這道菜配搭甚麼餐酒最佳。你不需要，你也沒有這樣的空間。

　　因此，最大的問題是沒有思想的空間。這是香港人最大的悲哀。這是一個社會問題，但是否關乎到香港人的素質問題呢？由於這是個社會問題，是會影響到香港人的文化素質的。我們沒有時間追求文化，沒有時間看書，沒有時間研究，沒有時間浸淫，自然地我們對於文化的理解能力會減弱。香港是這樣的情況。相反，以前我曾經在日本居住，日本也是一個商業化的社會，但他們對於文化追求是非常強烈的。這可能是由於日本人的個性非常執著，所以他們有別於我們。而相對於香港人，日本人對於金錢利益方面，沒有那麼看重。香港人可能每分每刻都是盤算著自己的利益。而日本人的話，如果他們非常喜歡一樣東西，他們會不計成本、時間的把他們的精神投進去。他們的民族性精神不同。現在很多中國人注重的是「認精學懶」，這對於文化的渴求是一種障礙。

文化背景下的優勢

于　但是，我們現時不斷討論一些所謂不好的東西。在我們這個特殊的環境下，有一群擁

有共同文化背景的人，其實當中有沒有一些好處？即是對於整個音樂創作的領域上，它當然給予了許多不好的限制，但在這些不好的限制之中，有沒有給予我們一些很特殊、獨特的東西，是其他地方沒有的，於創作領域上有著一定的優勢？

伍　每一種的文化背景、社會特性都會培養出——純粹從音樂上的角度來說——一些聲音出來，所以這東西是自然的。這種聲音可以是「膚淺」的，但也可算是一種聲音。懶音，也可算是一種聲音，也可以是一種風格。這很有趣，但不可說為優勢，只可說為不同文化，不同特色。如果說香港有這個優勢，那美國也會有這個優勢，日本也會有她的優勢，非洲也會有她的優勢。如果大家都有這個優勢，其實就不算是優勢，只是不同而已。所以不同文化的地方，出來的聲音都會不同。

　　就如 Cantopop，Cantopop 在所有流行的音樂裡，其實也有她自己的聲音。譬如技術性一點講音樂，其實樂句之間的 phrasing（分句）是很特別的，或者 meter（拍子）的想法是很特別的。簡單的例子，你很少找到一些世界其他的流行曲的字詞擺放會是「dadadadadadada...da...dada...da...dadadadadadadadadadadada」一連串排得密密麻麻的。這在 Cantopop 的角度上，經常遭到批評。例如被批評說這是因為一些歌手唱長音不好聽，所以我們才加入更多字詞，就如讀書那樣，讓他們較容易處理。這也成為了廣東歌的一種風格。我們應視這東西為好東西，還是壞東西呢？其實很難斷定。

于　嗯，我們剛才著重於討論那個成果，但看回那個創作人本身的創作過程、所有可以幫助他創作的東西，在以上曾提及的限制中，我們會否也有另一種優勢？我想知道你會否覺得這

方面還會有一些東西。

伍　如果在這一個層面講優勢，是沒有的。但我們也可以悲觀地去想，由於以創作流行音樂為生是一件非常困難的事情，實在太少空間了，所以真的喜歡、想投身於其中的人很少，競爭自然少。這是一個優勢，可以這樣說。

于　可以這樣說。其實我覺得這可能是一個政治不正確的說法：有時候我認為一個行業的萎縮，當然會帶來很多負面的影響。但有時候發展到某一個階段，他自然需要萎縮排毒。所以最後留下來的，就是有實力的，真的可以留下來的。

伍　所以我剛才講的就是，雖然這不是一個優勢，但如果從那個角度去想，這也算是一種優勢。香港的競爭太少了。如果我要去日本做流行音樂，怎會有可能？即使你有一身好武功。

于　太多人了。你要有很多條件都符合要求，才能有機會跨進那一道門檻。

伍　太多人了。對，但如果你從外國回來香港，你有一身好武功，你要入行，是非常容易的。可能一、兩年內。

于　可能別人懇求你留下。

伍　對。所以在這方面，香港對待創作人是很好的。只要你願意堅持，不離開，抵受得了不好的東西，而你又真的有能力，你是可以成名的。好像美國或東京，有些人可以是一輩子都不能成名。我的答案能否滿足你的問題？

于　能夠，當然能夠。我想我本人就是因為這

原因，才可以在香港的樂壇留下來。（笑）另一個問題是，如何平衡職業或市場的需要，以及個人喜好。何謂成功的商業音樂作品？其實剛才你也回答了相關的東西。

在各方面取得平衡

伍　對。我覺得平衡需要就是，以我自己為例，我甚麼都會寫的，有些是自己的喜好，有些是市場的喜好。但我覺得這是很被動的。以我自己的身份為例，我不是想投身於流行音樂行列。至於何謂成功商業音樂作品，我剛才已經回答了。

若你問我「在音樂藝術教育方面，有何意見？」這問題涉及的範圍很大，那麼我也回答少許。音樂教育方面，我覺得如果剛才提及過的主流媒體和大型唱片公司能夠有這樣的抱負，他們是可以有所幫助的。他們推介，或製作一些比較有深度的作品，或多些不同種類的作品，這是好的。但很多時候始終媒體和團體，尤其是商業團體，未必需要有一個社會責任或文化使命。這是沒有辦法的。

所以講到這裡，政府是有責任的。政府的責任有幾個方面，第一是多元，多元推廣音樂，這很重要。現時政府努力中，當然也有很多問題存在。就是政府投放於藝術的金錢很多，但對我來說，現時的資源分配是有待改善的。即是為何要用那麼多行政費呢？為何要投放那麼多金錢於某一些團體呢？而那些團體對於推廣香港的文化，實質的意義有多大呢？還是說，這只是面子工程？其實有很大部份是面子而已。如果把面子工程的金錢撤除，實際投放在文化藝術教育的投資不是很多。每一個地方最重要的就是本土創作，香港政府實際幫助本土創作或協助本土藝術家提升自己的資源其

實不多。如果香港政府能夠給予更多支持，這會是很好的。簡單來說，香港本土出產的，我認為是很有成就的藝術家很少。在這情況下，政府是有一定的責任。就如你不能每一次都好像買一隊球隊一樣，看到外國那隊好像很厲害，就這裡買些人，那裡買些人，本土就永遠都不會有一個有份量的人出現。同樣道理，本土藝術創作也不會出現甚麼非常強勁的創作人。如果政府不幫助，這是很困難的。我在香港做創作，我覺得阻力也頗大。所以政府支持一個多元的藝術和支持本地創作很重要。未必是創作，對本地藝術家也很重要。這是第一點。

第二點就是教師的培訓。如果說藝術教育，簡單的說，就是中學、小學的音樂老師。我認為他們對於音樂藝術的認識實在太少，這是普遍的情況。而且他們偏重於某一個位置，可能是西方歐洲古典音樂，他們可能會有些許認識。然而作為現時的香港音樂老師，是否只需知道那四百年裡，那個歐洲地區發生的音樂，就可以成為一個音樂老師？我認為不可。而我認為他們需要全面的知道更多不同的東西。我知道現時他們都在進步中，政府有在培訓的，但我覺得不足夠。而本身對於音樂老師在音樂上的要求，是否要提高一點呢？然而，轉個角度來看，其實有很多音樂老師是要身兼多職的，除了教音樂，還要教數學及其他科目。這也是牽涉到整個教育制度的問題，是一動觸及全身的。

于　真是一個深層次問題。我們現在討論的是一個地方的價值觀、文化的取向，無論是真的取向，還是假的取向，或是政治制度上的問題，都引致現時這個局面的出現。加上殖民地歷史，很多方面的東西集合起來，就變成現在的樣子。

伍　可以四個字總括：社會問題。

于　對，真的。真的不是要歸咎社會。

伍　不是歸咎，而是眾多東西互相影響，最後得出的結果。

藝術培育的重要性

于　你是否同意除了關乎於創作人的培育上，於聽眾或觀眾的培育上，是不是也有相類似的問題存在？

伍　另外，我要講的就是 audience building（建立聽眾）的問題。回應第一點，你要培養、推廣多元的文化。Audience building 不是說你要培養他懂得貝多芬是誰，或者二胡是甚麼，而是你對音樂、藝術的批判思想。香港是沒有這樣的培訓的。由殖民地開始，已經沒有。

于　殖民時代好像故意不去培訓。

伍　故意不培訓的，因為英國人不想你搞對抗。要讓你不斷考試、考試、考試，香港的學生每一天要應付的就是考試，哪會有批判思想？而整個教育制度著重的，就是標準答案。你連自己的人生也沒有了批判思考，那你對於藝術又怎會有批判思考呢？你沒有批判思考，就算你精通西方音樂的四百年、五百年歷史，你也不會懂得如何欣賞音樂。現時有很多這類人。

　　譬如我是讀古典音樂出身，我遇到很多人，他們對古典音樂的知識比我更多，但他們對古典音樂的理解比我遜色一千倍。這就是很多時候，香港停留在知識的層面。有很多小朋友考了八級鋼琴，但他完全不知道音樂是甚麼。

于　根本他不「懂」彈琴，只懂考試。

伍　他不懂彈琴的。譬如我做過很多有關音樂的工作，我是不會理會你的鋼琴級數，我只會叫你演奏一首歌曲給我聽。這是制度的問題、考試文化的問題。

于　他當然不是真的不懂彈琴，但其實他不是在「彈琴」。

伍　我舉個比喻。你有沒有聽過小朋友的英詩朗誦或國語朗誦？他們可以朗誦那首詩，朗誦出北京腔，但他可以是不懂說普通話的。而彈琴的話，就是一年之內，他不斷練習某一、兩首歌，機械式的練習，只要你的智力正常，你都可以練成。但這不代表你真的懂得彈琴。

于　更加不代表你懂得音樂、藝術。

伍　對，這很普遍，很搞笑的。所以我在很多訪問也曾說過，在香港學音樂的小朋友，比率可能是全球最高的，或者教琴的比率也是全球最高的，但音樂文化可能是全球最低的，這是很奇怪的現象。在一個正統音樂會，你看看入場的人數；基本上香港每一個小朋友都懂得彈琴，全部都懂得，那為何沒有人去看那些音樂會呢？真的很奇怪。所以探討 audience building，到最後也是回到社會價值的問題。

　　另外，就是場地的問題。這問題爭論了很久，就好像西九（西九文化區）的問題。我不知道究竟西九的場地會怎樣。我也是個籌辦過很多演出的人，一些理想的場地很難爭奪。所以有一些演出場地給予演奏者是很需要的。商業場地來說，因為租金昂貴，我們很難使用到。

此外，香港只有很少 live house，關門的關門。如果仍然開業的，就會被投訴有噪音。而工業大廈，又有政治問題。在這樣的環境下，沒有場地，你怎樣玩音樂呢？至於西九，不是一個解決方法，只是給予多一個場地而已，是一個治標不治本的方法。

　　場地的問題需要解決，但要如何解決，這也是一個深層次矛盾。租金問題可以解決嗎？政府提供多些場地能否解決問題呢？例如有些場地牽涉到飲酒，政府便會退縮，因為凡牽涉到這些問題，就會有危險。而現時的大會堂、正式的場地是由政府管理，除了正式的場地，政府會否營運一些 live house 呢？可以飲酒的呢？因為某些音樂的文化真的跟酒精有關，政府可不可以有這方面的嘗試？以及，會否有更多更好的場地？這對於政府來說，當然是很大的投資，但這是需要的。因為香港可以玩音樂的場地實在太少，而政府有沒有一些場地是給予一些 Indie 音樂，即使是「勁嘈、勁嘈、勁嘈」那種音樂演出？可否做很多音樂上與政府主流思想不同的音樂呢？因為這很少在香港出現。這幾點就是我所認為的。如果你問如何推動文化藝術教育，其實很多方面都要推動，並不只是上課。因為上課可以教授的，其實只有很少。

現在還有樂評嗎？

于　那麼對於香港樂評的生存空間呢？你怎樣看？

伍　香港樂評。這是很困難的，因為很少人看，很少人寫、懂得如何寫。其實來來去去主要是音樂人才會講音樂。所以推出香港音樂雜誌，每次推出一本，就有一本經營不了。現時

facebook 多了些人講音樂，或者一些 blog、網站會講，但其實當中參與討論的人，大家都認識的。其實香港人是很少講音樂，一來不懂如何講，二來普遍來說，也是一個惡性循環。因為香港樂評人普遍的質素偏低，當然個別有幾位寫得很好。但我真的曾經看過一些關於流行音樂的樂評，不知是因為他要配合大眾，還是他沒有東西可以寫，又或是音樂本身沒有東西寫，他也只是講一些例如那個歌手再復出，並跟某人合作，必會是話題之作，必定要聽。這些都不是講音樂，不是樂評來的。很多時寫外國的樂評也是這樣，例如那個歌手離開了樂隊之後，兩年都沒有推出唱片了，今次將會跟某人合作，擦出火花，必定要聽。即不是講音樂本身。雖然我們都要知道這些資訊，但樂評不應只有這些資訊。

于　這是記者要講的東西，而不是樂評人。

伍　完全正確。記者和樂評人是兩回事。這就是一個大問題，也是惡性循環。當樂評人不能賺錢，誰會去全職寫樂評呢！不只是流行音樂，古典音樂也是這樣；加上你要養活自己，便被迫寫鱔稿，寫的過程裡還有沒有你個人批判性的想法呢？所以在香港，沒有人看樂評，大家都不會討論音樂和內容，空間很小，所以養不活樂評人。沒有人當樂評人，又怎會有樂評的產生；沒有樂評，又怎會有音樂雜誌的產生？因為根本沒有人購買音樂雜誌。那些雜誌多數只會講藝人的動向，會吸引到小部份人看，而其本質已不是音樂。

　　當然現在有很多人在這方面努力中，嘗試作個平衡，但還是困難的。例如《音樂殖民地》，發刊了那麼多年，現在都沒有再出版；以前的《PM 音樂雜誌》，加入了許多其他元素，也變成了一本娛樂雜誌，最後也沒有出版；

re:spect 的情況好像不錯，它能否繼續支持下去，或有其他更好的發展，我們可以觀望一下。對香港而言，人口那麼多，兩、三本雜誌都支持不了。

于　很難生存的。

伍　很難生存。我再說說我以前去日本的經歷吧，因為我比較熟悉。那邊甚至是關於古典的新派音樂，都可以有一、兩本雜誌是這樣的主題。這主題是非常偏門的，但日本仍能養活一、兩本這類型的雜誌。流行音樂雜誌就不用說了，多不勝數。純粹是講鋼琴的，也有很多這類型的雜誌。日本是可以支持到許多不同類型、主題的音樂雜誌。而這些雜誌不是政府出版的，純粹是商業產物。他們是可以透過售賣雜誌而賺錢。相對來說，香港真是極之落後。歸根結底，也是社會文化問題。

從一件樂器而起

于　接下來問的就是關於伍卓賢你個人的東西。我覺得笙是一種很聰明、很奇妙的樂器，你給我的第一個印象就是玩著笙的樣子，你和這種樂器的關係是怎樣的？有甚麼階段上的不同？

伍　很奇怪的，我經常回答相類似的問題。為何我會玩笙呢？這是由於自幼家境不算富裕，我在音樂事務統籌處學吹笙。音統處是一個很好的機構。當年港英政府有一個高官設了這個機構，而這機構只有幾十年的歷史。其實音統處就是政府提供一個廉價學樂器、玩樂團的機會給小朋友。當年我小時候曾學鋼琴，然後想去音統處學習小提琴，但是要考核的，以及有

幾個志願給你選擇。除了小提琴，我不知道選擇甚麼，最後就選了笙。我不知道甚麼是笙來的，我胡亂的填寫了。我懷疑當年沒有人選擇笙，所以我就輕易入選，開始學笙了。

于　我學琵琶的過程跟你相同。（笑）

伍　是不是音統處？

于　我是和音統處抗衡的，不過是當年的事。一會兒再詳述，當中有一些非常複雜的原因。

伍　那時我就在音統處學樂器，因為學費真的很便宜。開始了學習，就跟這樂器難以分離了。最初學樂器的時候，都挺有趣的。大概十歲的時候，其實我已經跟業餘樂團的叔叔嬸嬸一起玩音樂。我在中樂團已超過二十年了。有時候我會回到從前的一些業餘樂團客串，有很多叔叔、嬸嬸叫我前輩，這情況很搞笑。因為我玩樂器的時候，他們還未學。所以感覺挺有趣的。在這二十多年，原來香港的業餘樂團，或是我後來接觸的創作、fusion、專業的樂團來說，是有很大的變遷。起初我對中樂的合奏情有獨鍾，但中途我對此起了疑問。

　　直至現在，我完全看到那個問題是甚麼，以至以前我很討厭一樣東西的，現在我也能接受它是歷史其中的一個階段，並思考如何用一些方法改變它。經歷了很多不同的階段，是這二十年間的變化。不同階段，樂器也有不同。最初由於我只是學習，這個世界是甚麼、有些甚麼是我不認識的，我就去學習、演奏甚麼。

　　可能在十年前，我的批判思想轉趨強烈，我會開始思考是不是一定要這樣呢，其實這樣不好聽的。我開始會思考自己的東西，開始創作，開始拿一些樂器做其他奇怪的東西。十年前，我開始做我自己樂隊的 fusion 音樂，我會

不斷思考，不斷提出疑問，究竟這一件樂器或中樂在現今的世界上，它在中樂或音樂界的定位是怎樣？我會有很多的疑問和嘗試。這就是不同階段有不同想法。

于　因為我見過很多在香港從事音樂創作的人，大部份人都是由樂器開始的。

伍　很正常喔。

于　對，很正常。但我不知道是否有人不是由樂器開始，你知不知道有沒有人是這樣的？

伍　應該不能吧。

于　是不是真的不能？如果他是唱歌的呢？即是他從小到大都沒有學過樂器，是由唱歌開始。我覺得這樣是會令創作歷程有所不同的。

伍　唱歌⋯⋯很困難的。因為始終你要有基本功，對於樂理、音樂的整個畫面要有一定了解。如果你是唱歌的，或許你未必可以看清楚整個音樂的結構、音樂的整個畫面。但如果他學唱歌，同時間他嘗試學習樂理、樂器，這是後話。如果他完全不懂樂器、樂理，而他唱歌很屬害，想開始創作，始終有一定困難。

于　撇除你自己以外，你覺得那個樂器對於創作人的創作歷程影響有多大？會不會於某一個階段，這影響力會較嚴重或減弱？

伍　笙這個樂器，其實不太影響創作。因為笙的限制很大。坦白說，這樂器不太能夠幫助創作。對我來說，笙也是不太可以幫助我創作的。但換個角度，樂器的限制大，便會在思考創作時，考慮這樂器的限制所帶出的所有特色。

于　其實你還懂得甚麼樂器？我不太清楚。

伍　我主要是彈鋼琴，其次是吹笙。

于　這些我知道，還有沒有其他樂器？

伍　其實打鼓也是我的主要範疇，還有我以前在中大主修中國敲擊，副修色士風。但現在我已不懂如何吹色士風，因為自畢業以來，我再沒有碰色士風了，也不知把它借給了誰。

于　那你的「中敲」（中國敲擊）如何？

伍　「中敲」，我還可以的。但很奇怪，「中敲」其實不是一些十分技術性的，而是一些以總體為主的東西。其實要學習中國鼓，在技巧上不是很困難，是一些基本功。另外，我略懂二胡，每種樂器都略知皮毛。

于　你主要的樂器是笙和鋼琴？

伍　對。

于　為何我會這樣提問，因為我想以剛才的話題作一個引子，把你介紹給大家認識。

伍　是的。我可以再講多些。如果我不是學笙，可能我的機會少一點。因為哪有人會想吹笙，哪有人知道笙是甚麼東西，這樣的情況下，好像變相競爭少了。

于　即是我們剛才說過的優勢。

伍　沒有人吹笙的，不只是香港，全世界也是。很少人吹笙。

于　現時好像多了些人吹笙，因為現時流行學中樂樂器，可以作為弟二樂器。在學校的入學試，你可以有多一個技能，你就較容易獲取錄。

伍　其實都挺有趣，起碼別人會記得你。例如學小提琴，在這方面就沒有那麼突出。所以學笙也是誤打誤撞的。

于　如果你很誠實地問自己，這件事是因利乘便，還是你真的有一種強烈的意欲去把它成為屬於自己的特色？

伍　其實兩者也有的。學笙的時候，我還很小，小時候甚麼也不懂。久而久之，便會使其成為自己的武器。有些東西是相輔相成的，我學樂器，變相我的機會多了。機會多了的時候，你便會了解多些這件事，對這件事產生更多興趣。當你演出、創作的次數多了，更多人會留意你，令有些人會增加他與那件樂器之間的關係。

于　即是最基本，你不會討厭這樂器吧？

伍　不會討厭。

于　因為去到某一個階段，有些人與樂器的關係會變得惡劣，會很討厭那件樂器。

伍　對，即好像「我以後都不再拉小提琴」這樣。

于　是啊，見也不想見。但你沒有這樣？有沒有曾經經歷過？

伍　嗯，相安無事。也沒有，我這個人淡如水的。

于　性格問題？

伍　我不是十分喜歡吹笙。平常日子我不會吹笙，絕對不會。有演出的時候，我才會練習。但我會打鼓，突然這一刻很想打鼓，便會打鼓。因為這不是我的專業。我也會彈琴的，很想彈琴就彈琴。

中樂 vs. 西樂

于　中西樂理念的異同，有沒有為你帶來惡性或良性的衝擊？有的話，如何處理它？甚至利用它？這是很有私心的問題。我問這個問題是由於我也有相類似的經驗，而這樣的人，香港其實很少。

伍　其實全世界也不多。

于　對。所以我當然要利用這次機會問你。

伍　中樂、西樂兩者，我也算是專業。我對於這兩方面的經驗也算多，所以有時候我會將兩者作比較。之前我也講過，中樂的層面是，對於中樂團的中樂，有一段時期，我是十分不喜歡的。原因是我了解多了中樂，同時，我也了解多了西樂。兩者我也了解多了，所以我可以看出問題在哪裡。我經常覺得一個現代中樂團的編制，難聽一點是一個民族自卑心的產物。因為當年中國積弱，我們覺得要學習西方那種強大的文化。其實西方的文化又怎會比中國的強大？但當時就覺得西方表面很強大的文化，就是管弦樂，很強勁，很大聲。籠統的歷史背景就是這樣。這就產生了中樂團。雖然中樂團的歷史不是很長，但對於我這個小時候就學中樂的小朋友來說，這是我一出生就已經存在的

東西。

我作為一個內行人，相信大家有時候都會有一個經驗，曾在外國居住的話，你對香港會觀察得更清楚。譬如我在西樂的世界看回中樂，我會看得更清楚；或我在中樂的世界看回西樂，我會看得更清楚。對我來說，由於我同時投身於兩者，這很影響我對這東西的看法，令我固執地逐一針對這些問題。而最後我有沒有解決到這些問題呢，我覺得我在嘗試解決。另外，我覺得創作和作曲是一個思考的過程，反而不是執著於那些音符，而是你每一天都在解決一個問題，主要解決一些美學上的問題。所以如果你想了解多些你自己的音樂，可能到外面走走，學習其他音樂，再看自己音樂的畫面，才會看得更清晰。這是我自己的經驗。

于　當中有沒有矛盾？

伍　其實沒有矛盾的，每一種音樂都是一種美學。矛盾就只在於你以一種音樂美學去判斷另一種音樂美學，這是經常發生的事情。而當西方音樂成為了世界的主流，其他音樂就好像被牽著鼻子走了。重回中國音樂的話題，是自卑心作祟。之前有人訪問我，問我為何在香港，中樂和西樂好像很不同的？好像相對於中樂，西樂很受歡迎。當時我回答這是心理問題。提問我的人是女孩子，我簡單的舉了一個例子，說你有一個法國男朋友，或你有一個深圳男朋友，在一般香港人／中國人眼中看來已有很大差別。這與音樂，或是哪一個人、哪一個民族是沒有關係的，而是哪些人的想法有差異。音樂也是如此，可能會有很多人感覺聽馬友友會比聽一個二胡演奏會更為高級。這是一個社會文化的問題。

于　我也表達一下我的想法。我想未必是大眾

覺得馬友友比二胡演奏會更高級，我認為更像是那些官員所覺得的。

伍　官員。（笑）然而在一些家長的心目中，他們也會有如此的想法。這是中國人對於自己的文化，討厭自己的文化的劣根性。例如日本、韓國，他們保存的中國樂器比我們保存的還要多，真是貽笑大方。我是不是把東西拉得太遠？

于　不是。這是我想得到的回答，我很想講這些問題。

伍　這是一個問題。我自己會有一些矛盾，而那些矛盾就是這些。即如要判斷一些音樂，要如何判斷呢？有時候，可能要做很多西化的音樂，所以作曲家之間經常討論一個問題，作曲要堅持傳統；我又會問一個問題，為何要堅持傳統？以及甚麼是傳統？你的傳統跟我的傳統不會相同的嘛，你要堅持的是哪一個傳統？加上中國那麼大，你要的是哪一個族的傳統呢？這是一個非常值得思考的問題。而歸根結底，其實所謂堅持傳統，即是民族主義而已。如果真的要堅持傳統，那為何要再寫、再創作新的中樂呢？

于　嗯？

伍　因為其實作曲的整個概念是來自西方的。

于　沒錯，絕對沒有錯。

伍　那如果你真的想堅持傳統，其實你應該要學習戲曲、古琴那些系統。如果你返回作曲的層面，其實你也是寫一些富有中國特色的西洋音樂而已。所以這不是傳統音樂那回事。當然

這樣說，很多人都會不高興，但我覺得整件事硬生生在你眼前，根本就是如此。我覺得這件事在香港非常嚴重，內地更加嚴重。

于　內地完全不可觸及吧。

伍　對，這話題完全不可觸及，因為政治不正確。至於香港，可以講這話題，但不太多人會認同。

于　也不太多人明白。

伍　對。剛才我也講過，中樂、西樂兩者，我也有學過，因而我會思考這問題。雖然我不敢說我非常了解。如果你堅持傳統的，為何你還要寫音樂給中樂團？為何要寫西樂的弦樂四重奏給中樂團？為何要寫呢？這些東西那麼像西樂。

于　中樂哪有「重奏」這東西的。

伍　對，中樂哪會有這東西。如果要堅持傳統，我何不承傳古琴的想法，重用那種「手應放在哪裡」的想法？因為以前的想法是如此。

于　對，以前的美學觀是如此的。又不是要彈琴給大眾聽。

伍　而不是思考要彈甚麼音出來。對，所以整件事是很奇怪的。這是一個矛盾。然而現在我們不可以改變這東西，因為現在的大趨勢已經是這樣。

于　但如果我們以宏觀的角度去想，不一定要改變，但一定要了解，一定要先明白這是甚麼一回事。

伍　對，你要知道自己在做甚麼。

于　對，不要自己是做這東西的，就說自己在做其他東西。

伍　所以我最辛苦的就是要用西方的裝備寫中樂。雖然我是作曲出身，但我的思維也是中樂的那個思維。但我覺得要知道自己在做甚麼、做的東西是甚麼，這對創作是很重要的。

于　即是大部份時間，你也是處於一個「醒覺性」的狀態去做音樂？

伍　我不知道可不可以這樣說，但我只可以說，在創作方面，我花了很多時間於思考問題、思考美學，多於執筆寫。因為我執筆寫是很快的，現在又有電腦，思考後，直接彈出音樂，輸入電腦，這會較執筆寫更快。所以我花了很多時間去思考，如何解決一些美學上的矛盾。我不確定這是不是叫作「醒覺性」，你可以認同，也可以不認同。

于　關於你如何處理和解決美學上的，所謂矛盾的問題，我想你做有關工作已有一段時間。現在這一刻，你覺得你成就了甚麼？或有甚麼是你想實現而還未能實現的？

伍　我覺得我對自己的想法是，最重要是不要有包袱。有包袱就死定了。在這一個層面上，不要有我是中國人、我要寫中樂、我要寫代表香港的音樂的包袱，這樣死定了。因為在歷史中，你是成為這一個時期的一點，你是代表著一個現象。就好像我們剛才討論的流行曲，廣東歌就是如此。五十年後回看現在，這就是一個風格。因此我覺得創作上，最重要是沒有包袱的意思，就是你不需要一定要作中國音樂或

其他音樂，最重要的是你對自己寫的音樂，你是很喜歡的，你覺得很棒的。這是最重要的。或者不一定說我一定要學院派，要結構很精密，這是每一個作曲人的取向都不同，你可以是結構一點也不精密，很即興，你的音樂也可以完全沒有中國文化根基的，很隨意、很小孩子的也可以。而最後你的作品能否流傳下去，並不是你可以控制，而是日後的人決定，所以不如安心地做自己。

于　如果以每一個單獨的作品的創作過程來說，你覺得哪一個階段才是完成？這問題是不是很困難？

伍　也不是的。很多時候，我交稿就代表完成。

于　這是很正常。但在你的心裡，應該會有分別吧？

伍　我心裡也當作完成的了。原因是很多時候，我都是趕死線的。我定下了日期，過了那天就可以休息了。當然排練、表演的時候，會有很多再修改的東西，這些當然也是創作的一部份。我認識很多人，他們是創作歸創作，他們會找別人把樂譜整理打印出來。但我不會找人「打樂譜」，因為打樂譜的時候，我會重新翻看作品，修改很多東西。所以完成時，是交稿的那一刻、綵排完成、演出完成，如果我覺得很滿意，這就完成了，如果我覺得不滿意，我就會說未完成。

于　中國音樂，或更廣義地說，民族音樂的訓練和形式對你在音樂的創作，乃至對音樂和其他藝術形式的欣賞上，有甚麼啟發和影響？其實你已經回答了一部份。

伍　對，已經回答了。不過我強調多一點是，創作 fusion 音樂這東西，我希望對我用的所有在創作上的材料，都要盡量了解多一點。外面的人覺得我甚麼都去參與，如流行音樂、a cappella（無伴奏合唱），除了因為我自己有興趣去做之外，其實我覺得如果想了解流行音樂，是要切實地去做的；如果你想了解管弦樂，你不是看書、看 DVD 就可以明白，你一定要參與那個過程、創作、排練，你才會知道那是甚麼。我對於這些是挺執著的。例如我對 Jazz 一知半解，但我也經常聽相關的東西，嘗試學習。這很重要。在創作上，當你要用一些素材，去多了解它，必定是有幫助的。

于　回到這個預設的，但已經討論過的問題：作為香港人，我們的本土文化根基和特色有沒有為你帶來創作上的優勢？

伍　這問題我剛才也回答了。但我補充多一點。剛才你講的是流行音樂。如果擴大至其他音樂，全方位地說，我覺得香港很方便，每年都有很多世界各地，不同的有名的組合來香港演出。我覺得這跟藝術無關，但跟面子有關。在香港不是有很多人知道那些單位是甚麼，但就營造出香港是國際大都會的感覺。這是好的，因為當你想看的時候，你真的可以看到。另一個優點，香港算是很自由的。在多方面的創作上，不會受到任何政治文化因素影響，例如不可以寫這一種音樂，或是你不可以寫搖滾歌，難道你想反社會？香港暫時沒有這樣的限制。另外，挺有趣的，跟剛才講的東西很相似，就是香港的音樂生態環境太呆板了。你想要去做一些甚麼東西，很大機會是沒有人做過的。

于　所以一做出來就 OK 了。

伍　我舉個例子，譬如我做那一隊 fusion 樂隊，其實好像香港這種地方怎會未曾有人做過 fusion 呢？

于　結果就是真的沒有甚麼人做過。

伍　有少量人做。

于　是的。但不是你這樣的做法吧。

伍　對。

于　即是可以這樣說，在有香港作為先進世界城市這樣的條件下，為何沒有人在更早的時間就想到以如此的方式去做？

伍　對了。但其實要做起來是很困難的。譬如我的經驗是，要排練得很辛苦。因為我是已經跳開了單純為興趣的層面。如果純為興趣，像打牌、插花一樣，當然容易很多。

于　因為你也要找排練場地，這也有一點難度，相比打牌，是有點難度的。（笑）

伍　哈哈。但我覺得香港有一個搞笑的地方，香港是一個這麼成熟的社會，但竟然沒有人填補文化上的缺陷。不單止是音樂，很多地方也是如此。很多話題、形式是沒有人探討的。例如前年十一月我推出了一張《一人合唱團》，發現香港從來沒有人推出過 a cappella，怎會沒有的？很奇怪，就連 a cappella 也沒有人做。有唱的人，但沒有幾個認真去做的人。所以，你問我香港有甚麼優勢？香港是一個文化沙漠。但如果你夠猛，願意做，其實有人會看到的。這是一個好處。但問題是你能否支撐下去，就如在海嘯中游泳，你能否支持下去？阻力很大，

很困難。但只要你願意在那裡游泳，因為競爭對手少，很容易贏。而不像參加奧運會，你沒有可能勝出，外國的運動員那麼厲害。然而現在是一個海嘯游泳比賽，只要你願意參與，你就可以勝出。這是我的看法。

　　剛才我們討論香港很少人做「藝評」。但如果要做「藝評」，其實你要對你評論的東西有很深入的認識才做到，不是很容易就可以評論、批評別人。例如我有些正統音樂的朋友，他們就會說那些流行曲很簡單，很膚淺，我會反問他們，你們試試弄一首出來看看？如果你寫出來的旋律不好聽又老套，就已經是不專業了。若以古典音樂的做法去做，是不行的。相反，流行曲的朋友，他們又會說不知道那些古典音樂是甚麼。這是因為你未能理解背後的美學是甚麼，你才會不懂，不能寫出來。因此，在評論方面，你一定要對那件事物有很深入的了解，才可以評論。正如之前有音樂人想我找一些中樂樂手錄製音樂。他問我，我可否只給他和弦，讓他 jam 些東西來，我回答不行，中樂要看譜的。他說為何那麼不專業？我反駁他，不是他們不專業。

于　是他更不專業吧。

伍　我又沒有這樣說。我當時回答他們的，是中樂樂手的傳統訓練是不同的。正如一個 Jazz pianist，你要叫他 read 一首 Rachmaninov，他也可能不能夠 read，但你不能說他不專業。如果你找一個 Classical pianist，你叫他 sight reading（視奏），他是能夠做到的。當然你叫他即興就不行了。所以每一種藝術、每一個音樂的範疇，都牽涉到背後很多美學的東西。其實是很深奧的。而你一定要去探求、了解。

于　那種了解和探求，其實我覺得是很簡單

的。你只要找到那個途徑，以及你有那種熱誠，你一定可以很快就能做到。但很多時候，那是某一種固有的態度問題，一種對於藝術形式、藝術欣賞、你我經常提及的美學，以及不正確和狹窄的思想問題。歸根結底，也是重回到社會的問題，就是一個民族，或一個地方的社會發展，人的一種共同文化背景的問題。

伍　好的。讓我們再進入另一個問題。

于　你的音樂創作很多元，你在流行旋律創作及合唱合奏的正統音樂創作，及組樂隊形式的集體創作之間遊走不斷，你是怎樣去看這些非常不一樣的模式，又在他們之間尋求關係及與你自己的關係？

伍　我覺得現今世界的文化已是互通的，你很難找到純淨的東西。例如我要找一個創作人，其創作要完全沒有受到中國音樂影響，這是不可能的。你一定會聽過那些音樂，某些東西一定會受其影響。首先現今世代並不如以前的世界，如以前你要探求其他地方的文化知識，你要乘船；但現在不須如此，現在有互聯網。所以在我的情況裡，每一個界別或種類裡，其實都有他們自己的一套美學。而每一個系統裡，即如果你從不同的角度去認識那個系統，其實你是可以藉此豐富你在 A system；即如你懂得 B system 的東西，然後去做 A system 的東西，其實你是豐富了 A system 的。

　　一個很簡單的例子，如果你在古典音樂的歷史裡，有些作曲家在中央的美學系統中，已再沒有東西可以學習，他們開始發現東方有些有趣的東西。甚至，只是發現了一些東歐的民歌，跟歐洲核心主流的古典音樂有不同。作為歐洲核心主流作曲家，他們將這些加入到他們的音樂，這已經豐富了他們的語言。例如巴托

克那種。所以在現今世界，不同種類的音樂，其實是一個大系統。這相對於在同一個系統裡徘徊徊更好，尤其是創作的層面上。至於我自己，其實這只是興趣。我覺得與不同人合作是很有趣的，不同界別的音樂人，各自有不同的想法。但把他們放在一起，這並不容易。

于　要處理。

伍　對，要處理。

于　在今天的香港，合唱音樂的作品不多，你是近年少數辦過大型合唱、清唱合唱團的，你創作這些的興趣源自甚麼？

伍　我自己來說，我覺得唱歌是一個自然的樂器，我喜歡唱歌。最初在大學裡唱 a cappella，當時我是中大崇基的「姬聲雅士」。從那時開始唱，直到現在。這就是那個起源。

于　這個真的是出自你的熱愛？

伍　是的，也有出自興趣的。因為我做音樂，完全沒有使命感的。我不是要達到怎樣的目標，而是我會做一些我想做、我喜歡做的。我做合唱音樂，是由於我覺得我想做這件事，而這件事挺有趣。另外，我覺得有空間發展，所以我就做了。這是很直接的過程。

于　假如正統音樂是比較主觀、抽象、走在聽眾之前的藝術表演形式，又假如流行音樂是另一回事，那麼兩者可有共同之處或互相借鏡之處？兩者創作模式有甚麼異同？

伍　或者我可以簡單一點回答。如果說不同之處，流行音樂比較著重感覺；古典音樂不是不

著重感覺，但它比較冷靜一點，因為它需要的設計比較多，結構方面是不同的。流行音樂的結構沒有那麼複雜。而正統音樂有一樣比較獨特的東西，它的思考方向比較著重創新精神，不是純粹一些情感抒發。流行曲可以不創新，但如果你寫的正統音樂不創新，就不太有意義。在主流思想，因為你現在可以寫一首現今的流行曲，但你不可能再寫以前的古典音樂。所以正統音樂的創新思維有著主導地位，這是兩者的不同。

至於在這些異同的前提下，兩者能否互相補足呢？可以的，但要視乎那些創作人想不想。他們做正統音樂的同時，有沒有把一些流行曲的即興感情抒發的特色放入自己的創作？或者做流行音樂的，會不會在音樂體裁上或曲式上，有多一點思考呢？譬如一些很成功的樂隊都會有如此的音樂，著名的例子可能是Queen，曲式很複雜，對古典音樂可能不算複雜，但對於流行音樂是很複雜的。這已經很有趣了。音樂不是篇幅長就可以，是要有起承轉合的，而每一個部份都有不同要表達的東西，這些顯然不是主流的流行音樂，而是古典音樂的思維，這就是兩者可以互相補足的例子。

流行音樂和 fusion

于　我追問一下，在流行音樂的創作上，你如何處理「結構」的問題？

伍　對我來說，因為流行音樂的領域上，我是一個 part time 的人，所以有時候我寫了一些正統音樂，我覺得結構我們是可以改動少許的。但對於流行音樂來說，大部份時間都跟隨主流會較好。這是牽涉到市場的問題，而歸根結底也是那個問題。例如你寫了一首很奇怪的歌，

沒有人會要的。但如果好像我現在那隊 fusion band「SIU2」，其實有一半，我將其當作流行曲來做。對我來說，內裡的結構會更有趣。所以流行音樂來說，結構這東西，其實如果你想有多點變化，你可以去做。但如果你不想有那麼多變化，你就隨它去也可以。

于　即是對你來說，這也是一個關乎自主性的問題？

伍　對。

于　但以你的習慣，在創作的過程裡，你會否先設定那自主性的方向？我應該這樣說，你剛才也提及過你的創作是沒有包袱的，我尚且不把這東西當作包袱，我把這東西當作為一種方法會較好。在過程當中，你會否已經前設了一個你想達到的模樣？你可以透過很多東西去幫助自己達到，可以是結構，可以是感覺，可以是篇幅，可以是任何一種元素。我只是取結構為其中一個元素去提問。

伍　如果以非主流音樂來說，尤其是正統音樂，我首先會考慮的必定是「結構」。不，這是第二考慮。我首先考慮的是「氣味」、「氣氛」，會虛空地先想這是甚麼，在混沌中找找看這音樂會是甚麼來的。其次我會考慮的就是結構。對於流行音樂，我很隨緣的。除非你要我設計一首非常特別的流行音樂，否則我也不會特別構思流行音樂的結構。我會先考慮旋律。

于　但例如 SIU2，你不是只做一首音樂，而是製作整張唱片。兩者之間有沒有不同？

伍　如果以 SIU2 為例，我們推出了兩張唱片，現在正在製作第三張唱片。其實所有東西都有

一個大結構。所謂大結構，即是除了音樂本身的結構，整體也有一個結構。就好像第一張唱片 Open Door。我製作這張唱片的時候，我是想到甚麼就做甚麼，這也是一個結構來的。這就是一個可以盡量呈現任何一個可能性的擺放方法。而第二張唱片的結構較有主題。這張唱片名為《西樂》，英文名為 Kon·Fusion，是「K」字頭的。甚麼是「Konfusion」？即是指香港（hongKONg）的 fusion，同時也是香港的 confusion、文化的 confusion。那為何名為《西樂》呢？其實本來我們不想將其名為《西樂》的，而是名為《港樂》。但因為……

于　已經有其他團體用了《港樂》這個名字。

伍　對。加上我徵詢了律師的意見，他說如果我們也將其名為《港樂》，這是不行的。麻煩別人就不好了，結果用了「西樂」這詞語。為何唱片會以「西樂」或「港樂」為名？因為我們後來發覺原來「西樂」這詞語也相當帥氣，讀出來挺鏗鏘。這張唱片有五首音樂。每一首音樂，我也用了西洋的曲式或西方音樂的種類為題。例如有　首叫《月光光前奏曲》，另一首叫《月光光奏鳴曲》，一首叫《芭蕾舞者》，一首叫《再見圓舞曲》，還有一首是 Konfusion，即是港樂、Fusion、傳統、Rock、Jazz 的東西。全部都是西方音樂的標題音樂，所以相對其他唱片有些不同。就好像第一張唱片中，《新趕花會》那首音樂是沒有西方音樂的元素，而第二張唱片的結構就是這樣。我們將西方不同的類型放進去，成為這張唱片的 confusion。

于　我為何這樣提問，這是我個人的觀察和感覺。我覺得我們又可以返回到起初的話題，香港的流行音樂或香港的受眾，他們對於我們剛才討論的概念，例如結構，認識可能是非常薄弱。不是説外國特別好，但我聽到一些外國音樂人的討論，他問，你聽甚麼音樂的？他會回答他喜歡聽的音樂是包含於一個範疇裡，他知道那一道界線是在哪裡的。他明確知道他喜歡的是那一種類，即使另一種類跟他喜歡的很相似，他也不會喜歡。或者他也會聽其他種類的音樂，但他知道他的音樂是從哪裡來，所以他也只喜歡那個種類。

伍　即是我很喜歡 Blues 的。

于　對，他們可以説出他們喜歡的種類是甚麼，或者説出他們喜歡的 Blues 是甚麼時期的，也可以説出甚麼人唱的 Blues。他們非常忠於自己喜歡的種類。這也是美學欣賞的問題，或是一種對於美學的追求。然而在香港，我不用音樂作例子，以家具、衣服為例，也沒有人會留意結構、美學這些東西的。我進而想問的是，雖然我不太認識，我感覺到這是一個與西方分類概念比較相似的辦法。

伍　我也有相類似的感覺。但中樂也有戲曲。

于　即是我們的文化也有這種仔細的分類方法，因為分類本身也是很重要的。

伍　但這是由於香港的主流音樂樂壇令到這東西模糊。Twins 可以同時唱 Pop，又唱 Jazz、Big Band、跳舞音樂。

于　一場紅館演唱會有四十種不同的音樂形式。

伍　對。即是於二十五首歌裡，有十首是 Ballad，而即使是 Ballad，也會被改成森巴版。即其實 Twins 的歌，已經包羅了全世界所有的音樂種類。所以很多人都不知道甚麼是 Bossa

Nova；他們不可能把音樂種類分別出來，因為所有東西都已經被模糊了。不過近年的方大同，他的音樂種類比較清晰。Band Sound 的也比較清晰，但現時香港的 Band Sound 都只是 Pop Rock 而已。所以，我覺得分類是由主流帶領出來。而這也是剛才提及過的問題，不能百花齊放。剛才你提及的分類，其實是有機的，是他自然而然孕育出來的。而不是說你很帥，我吹捧你為藝人，找甚麼有名的監製，找方大同幫忙監製幾首歌，這兩首是陳輝陽，那兩首是雷頌德。不是這樣的。如果你真的是屬於藍調 Blues 那個類型的藝人，你真的是要唱 Blues，只可以唱 Blues 的。例如黃靖，他真的是唱他那個類型的歌，這是自然生長出來的。而不是說你很帥，你很高大，讓我做兩首歌給你吧。完全不是這回事。如果是這樣的製作模式，其實你是不能做到剛才你提及過的，有分類的音樂文化存在。甚至起初有些較為非主流的歌手或樂隊，他們由於得到主流的認同後，也開始改變了。

于　　開始變質。

伍　　開始變質，很多歌手都是這樣。

于　　不過話說回來，我覺得這是很多東西發生後的結果，不是故意而得出來的。這是自然地變化，變成我們現有的文化特色。

伍　　這不是那些主流歌手出了甚麼差錯，這不是問題的核心所在。問題的核心是市場容納不到其他東西，以及媒體沒有推廣其他東西。就好像 Twins 唱森巴是沒有問題的。但問題就在於除了主流歌手外，有沒有其他歌手可以有機地自然生長出來，而不是那個監製幫助你，建立你的音樂形象。這很重要。

于　　即正如整條街道都是由領匯來主導，周遭的快餐店都是美心。美心是沒有問題的，但周遭都是美心，就有問題了。這是香港的問題。依你之見，如果有志在香港這個惡劣環境和文化很獨特的地方發展，究竟應該站在哪兒？

伍　　其實很簡單，首要做的就是要做好自己，這很重要。每一天我都思考著一個問題，就是怎樣去做一個更好的音樂人。如果你把自己裝備好，雖然有很多東西是我們不能控制的，但最基本的、你可以控制的，就是把自己裝備好。這也是我們剛才討論的問題，你想當一個創作歌手，自彈自唱，但原來事前你只學過幾堂結他課，這是不行的。你要先做好自己，才有機會。如果要在這個地區發展，正如我們剛才討論所得出的結果，其實機會多的是，最怕你不夠聰明。

伍卓賢

音樂創作人、笙演奏者、香港小交響樂團首位駐團藝術家、香港中文大學音樂系首位駐校作曲家、Fusion 組合「SIU2」發起人、合唱劇團「一舖清唱」聯合藝術總監、無伴奏合唱組合「姬聲雅士」創團成員、音樂品牌「花好音樂」及出版公司蘋果樹音樂創辦人。畢業於香港中文大學音樂系，隨陳永華教授主修作曲，其後到東京國際基督教大學研修日語及到荷蘭修讀爵士樂。

二〇一二年獲香港藝術發展局頒發「年度最佳藝術家獎」；二〇〇九年憑合唱劇場《石堅》取得 CASH 金帆獎的最佳正統音樂作品獎，此作品並作為二〇一〇年上海世博香港文化節目開幕演出。

伍卓賢於二〇一一年推出香港首張一人無伴奏合唱專輯《一人合唱團》，掀動了 a cappella 熱潮。而他為全球傑出華人青少年歌唱節所創作的主題曲《我唱出了世界的聲音》，更成為了全中國廣受歡迎的合唱作品。

伍卓賢曾為不同藝術團體及歌手創作音樂，類型包括管弦樂、室樂、電影配樂、合唱音樂、中國器樂合奏、劇場音樂、舞蹈音樂、音樂劇、流行音樂等。作品常於世界各地演出。流行曲作品有《開不了心》（陳奕迅）、《櫻花樹下》（張敬軒）、《孩子王》（吳浩康）等。

LEUN KO
高世章

相片提供：高世章

那天我和高世章（Leon）的訪問談話，是由一件蛋糕開始的。嚴格來說，我跟高世章是從來沒有在工作上碰到過。我和他的所有見面、傾談、交流、認識，都在飯桌上。之所以有這樣的淵源，全因為我們都是潘迪華姐姐的朋友。其實我認識潘姐姐是因為工作，而我叫她「姐姐」，是親切地對前輩的一種尊敬。高世章可是稱呼潘迪華為「Auntie」的；他們倆的交情深厚，彼此認識年期也絕對比我和潘姐姐要長很多。但在稱謂上，表面上看來我好像還要高 Leon 一個輩份。中國人社交禮儀的奧妙之處，有時候真的連我們自己也不是輕易能夠掌握得到的。

話說回來，我當然沒有可能在輩份上比 Leon 高。無論在香港原創音樂劇上的成就，或者在各種人脈間的連絡上，我覺得 Leon 早已經獨當一面。我不是因為他得過多個電影金像獎或者舞台劇獎，才有這樣的說法。然而，以我認識的他，獎項之類的嘉許，他是看得相當實在的，從沒有對一個獎座代表他的音樂被認受肯定以外，所可以帶來的虛榮浮名有額外的關顧。你可以覺得這是清高，但我相信對他來說，這只是最平常自然的態度。

回到那一件蛋糕，相信是因為我有一個寫飲食文章的副業，令我和 Leon 在飯桌上多了話題。也可能因為這樣，我反而能夠從一個距離，一個曲線的角度去認識他。有一次，他問我知不知道香港哪裡可以找到比較像樣的「red velvet cake 紅絲絨蛋糕」。於是，我就帶著一件 red velvet cake，登門造訪⋯⋯

音樂初接觸

于　好，那我們由這件糕餅開始。這件糕餅可說是洩露了你的一個身份。

高　甚麼身份呢？

于　就是洩露了你長期生活在美國的身份。

高　這件糕餅從美國來的？

于　其實很少香港人知道這件糕餅的存在。如果不是最近香港興起 cupcakes，很少香港人會知道有這樣的一件甜品存在。我想離開了北美洲，想接觸這件糕餅並不容易。

高　這真的不容易找到。

于　你是不是很小的時候就去了美國？

高　不，我在香港讀書的，中學畢業後才去美國讀大學。

于　那麼你到達美國後，第一個身處的地方不是紐約？

高　不是，我的弟弟和舅父都身在加州。所以小時候，如要度假，我們會去那邊。這似乎是較為貼近家的地方。但我到了芝加哥讀書，我在 Northwestern University 讀音樂。讀完後，再走到更遠的紐約，之後我就一直待在那裡。

于　即是現在那裡有你的住所？

高　有啊，我有一個同住的房客在那裡，我不在的時候，他可以幫我看管房子。

于　打點、收信，各樣東西，可以有一個人在那裡照應。

高　對。

于　那你現在有多少時間待在紐約？

高　這兩年我很少待在紐約，尤其上年我在英國做了一個演出後，就待在英國，沒有回去了。今年我會回紐約籌備一個演出。

于　其實我不知道你讀書時期的大小事，如果你不介意，可不可以談談這些事？

高　我在香港讀小學、中學。然而，在我成長的那個年代，香港的音樂不是非常蓬勃，沒有甚麼中樂團、音樂班，沒有這些東西。相反，我們要自己籌劃這些東西出來。有一個不知是不是叫作 music society 的東西，但沒有甚麼作為的，我參加了一年就沒有再參加了。印象最深刻的是，每年我也會參加一些學校舉辦的才藝表演，不論是聯校的，還是校際的。其中有些是器樂表演，我就自己去參加，吹長笛。其實那時候我甚麼都不懂，買了一支長笛，就跟著樂譜按手指。寫了一首曲子，給了演奏鋼琴、小提琴的同學，然後一起玩三重奏。

于　你自己寫的？

高　自己寫。有些同學喜歡唱歌，我又會寫 vocal music、寫詞，讓他們上台唱。直至大學的時候，我也考慮過是否讀音樂，因為當時家人認為讀音樂不太好。第一年我還未知道自己要讀甚麼，因為還未選好，所以甚麼也要讀的。中學時，我讀理科，讀物理、化學、生物，我從來沒想過要讀藝術。直至現在，我也不覺得自己會讀藝術。因為我的思考模式仍然深受小時候的訓練所控制。我想的東西很科學化，甚麼音樂小節的多少、長短，感覺當然重要，但結構也很重要。我會寫一些有結構的東西，我想這是因為我是讀理科出身。後來上了大學讀音樂，接著的三年都是讀一些有關作曲、彈琴、指揮的東西。完成四年的課程，我開始思考我要做甚麼工作。我有一個指揮老師說：「不如你繼續在這裡讀指揮碩士，你的成績也不錯。」我思前想後，不知應該繼續讀古典音樂，還是怎樣。在我入讀大學的第一年，我發現了劇場，接觸到音樂劇，我開始覺得這是我將來要從事的工作。那時候我有一個夥伴，他告訴我，紐約有一個關於音樂劇寫作的課程，為期兩年，只招收十六人。即一、兩年只收十六人。他就邀請我：「不如我們一起報名，試試看。」我覺得這也是個不錯的提議，就試試吧。結果我沒有選擇讀指揮，而選擇了音樂劇。

于　這是一個研究生的研究院課程嗎？

高　是碩士課程。讀完後，我繼續待在紐約。我也覺得我應該繼續寫音樂劇，我小時候是學習古典的，但剛開始的時候，我是寫 Pop 呢。哈哈。

于　哈哈。

高　我想身處香港，你要接觸其他方面的東西很困難。尤其是讀書的時候。

于　接觸的都是 Cantopop。

高　對啊。所以那時候倫永亮，我覺得他由古典音樂出身，但可以寫出流行曲，這對我來說，也是一個啟示。

于　嗯。

高　但我去得更遠，除了 Pop，我想再寫一些更不關事的東西，那就是 Theatre。就這樣寫，直到現在。

于　我想你的年代就是我的年代，應該差不多。

高　我不知道啊。

于　應該差不多。

高　我橫跨很多年代的。（笑）

丁　你剛才講過最初你是寫 Pop 的。我預期你也是小時候已經學琴，跟其他小時候學琴的小朋友差不多，幾歲就坐在鋼琴前。

高　我沒有那麼早。因為我不會被迫，我是自願學習鋼琴的。那年我六歲，我記得很清楚。

于　這也差不多吧！算是很早了。

高　我學琴的原因是那年夏天去了美國，我在表姐、舅父的家裡寄宿。我的表姐彈琴的，因為這樣，我也喜歡上彈琴。

于　即是你看到那鋼琴？

高　我看到她彈得出神入化，我就很好奇，想知道這是甚麼一回事。那年夏天，我就懇求表姐教我彈琴，我是這樣學懂看樂譜的。在還未有老師教我之前，我就在那個夏天慢慢琢磨，她又教我這裡的拍子如何，這裡的調如何。先有了基本的概念，然後回來香港後，我就提出我想學鋼琴。當時家人確是買了鋼琴給我，但他們告訴我，我不能碰這個鋼琴。記得當天放學，回家就看到一個未拆封的鋼琴，我滿心歡喜想撲上去時，家人就說：「不能碰！」這是由於他們想我學了第一課才可以碰鋼琴，他們怕我撒嬌，三分鐘熱度，玩十五分鐘後就不再玩，所以要正式學師才能碰鋼琴。不是玩，而是真正的學習。我對家人的這個想法沒有異議。當時我的堂表兄是拉小提琴的，而他的小提琴老師也懂得教鋼琴。所以當他的老師教完他拉小提琴，就會在他家裡教我彈琴。後來老師就來我家教我。

　　我記得第二年就開始自己寫東西，因為我覺得彈那些簡單的 nocturne（夜曲）、serenade（小夜曲），我自己有些意念想寫下來，於是我問老師可否給我一些五線譜寫東西。我寫成後給他看，他看了後說：「我看不明白，你可否彈一次給我聽？」那我就彈給他聽。喔，原來是小節線錯了，其實音樂也有文法的，你要依照著它的制式來寫。他教了我一些簡單的音樂理論。我想我最早寫成的作品就是這些小鋼琴曲，比較古典的。一頁紙、五線譜，這樣而已。

于　你還記得那些作品是怎樣嗎？

高　不記得了，但我有保存下來。

于　哦，我想問的是，那些作品是不是旋律主導？

高　旋律主導。其實那些作品有 harmony（和聲）和其他東西的，但和弦也是一些古典風格和方法，不只是一些 triad（三和弦）那麼簡單的東西。

于　是有樂句在穿插流動的那種。

高　對。

于　即是有一個 chord structure（和弦結構），有一個 progression 於其中。

高　對。

于　從概念上說，即它是有一個可以獨立欣賞的伴奏部份。

高　對。

于　但它還是旋律主導⋯⋯

高　沒錯，它還是有旋律。

構思創作的考量

于　那麼，我這樣問你吧。當你構思整個創作的時候，你會先考慮甚麼？一定要先有旋律，還是不一定的？

高　不一定。我是先去想動機，或者一些 vamp（迴旋的樂句）又或者一段短的旋律，由那裡開始。但通常是不以和弦為先的。

于　那又會不會以節奏為先呢？剛才你提及過結構很重要，你又會否以結構為先？因為也有小部份人是這樣的。

高　我應該是怎樣想的呢？讓我先分析一下自己。我想以旋律先行的居多，然後有一個 groove，讓我知道大概是怎樣。譬如我要寫一首 swing 的東西，可能我不會以旋律為先，而先構思那個節拍，是 fast swing 還是甚麼，反而最後才會構思 harmony。至於結構，有了旋律後，起碼最先我會知道這是 AABA form，還是 verse chorus（正歌、副歌結構，正副歌形式），或者 Canon（卡農曲）、Rondo（迴旋曲）。不過我通常作的是前兩者。

于　甚至作音樂劇也是這樣？

高　就是音樂劇才是這樣。

于　哦，才是這樣。這是不是一種正式、經常發生的做法？可不可以這樣説？

高　我不知道別人是如何創作，讓我想想自己在紐約的時候學過甚麼。我很清楚記得有一樣東西是 extended musical number（伸延的音樂劇曲目），其他人學音樂劇是不會學到這東西，但我們的學校就構思了這東西出來。這是甚麼呢？即是將一個簡單的結構，發展成很長的東西。通常是一個很複雜的 scene（場面）。我寫的音樂劇演出很多時候都有的，可能這是因為我受到這間學校教授的東西所影響，一段十幾分鐘、一首歌一直下去的。這不是歌劇的東西。而是你可以聽到那個結構是 AABA，一個 verse 到一個 chorus，或有一個 sonnet（短歌）在一個有動機的結構裡，然後返回 AABA。你會聽到這樣的一個結構。我需要這東西幫助我建構這種伸延的音樂劇曲目，而不是一開始寫就設定十三分鐘，然後劃分整首音樂的時候，怎樣由第一步去第二步。

于　即要知道整個建築是怎樣。其實那些旋律也是你的建築組件，然後你憑著那個旋律作為建立整個結構的基本素材。即也是先有旋律的。

高　我經常先去想，去抓住一些很簡單的東西。這可能是因為我小時候受到 Pop 的背景影響，我覺得始終要創作一些容易記得的東西。無論如何，Theatre 的條件比 Pop 還要差，因為前者的聽眾只有一個固定時間可以經驗全部音樂。如果我的創作不簡單一點，除非你來劇場看很多次，但我仍然要在最短的時間，讓聽眾知道和感受到這是甚麼一回事。Pop 確實幫助我很多。

于　這個概念或感覺跟你小時候在香港長大有沒有關係呢？如果我們要分析的話，這麼多年來香港的流行音樂，簡單、容易記是一個十分重要的原則，差不多是一個永恆不變的原則。當然還有其他變化的東西，但你明白我説甚麼嗎？

高　明白。

丁　這會否與你在香港長大有關？還是沒有？因為你的音樂事業是在外國開始，所以這與在香港長大的緣故沒有關係。不知道我有沒有説錯。

高　音樂劇的東西在外國開始。

于　對，即音樂劇的事業，而不是你全個音樂生涯。最初你創作出來的結構都是給外國的，或是國際的觀眾，而多於創作給香港觀眾。所以這兩件事之間有沒有任何關聯？會否因為你是香港人，由小至大聽的，都是旋律主導得很厲害的 Cantopop，從而令你做音樂的時候也有如此的信念？

高　我覺得有的，但同時我受到古典音樂的影響，很多時候我創作出來的東西不是旋律主導的，而是運用一些 harmony 或其他非旋律性的東西鋪排整件事。所以有時候我覺得在構思寫甚麼時，會在兩者之間角力。我記得剛開始寫音樂劇的時候，我是寫一些複雜的東西。上第一課，做第一個練習，那些同學覺得我創作的挺 tuneful（旋律性，音韻性強的）。當時我解釋，這是由於在香港所接觸的都是很 tuneful 的東西，例如一定以旋律為先。如果寫了一些好像 Schoenberg（荀白克）的東西，香港沒有人懂得聽的。不論你的結構有多屬害，也是不行。一定要令人了解那是甚麼，能夠輕易關聯上的，所以會以旋律為先。後來，我愈寫愈複雜，我不知道這是否因為我接觸了 Sondheim（桑坦），還是 Bernstein（伯恩斯坦），使得我的思緒充斥著古怪的東西。這是我的寫作夥伴告訴我的：「有一天你忽然覺得自己太複雜，於是你開始要寫一些最簡單的東西。」從此我寫最簡單的東西，所有東西包括旋律都以最簡單的方式寫。直至現在，我好像沒有再寫以前那麼複雜的東西，好像不能回頭。

于　寫簡單的東西是從何時開始？

高　我讀完碩士以後的事。

于　所以你讀書的時期就不斷將那些東西複雜化？

試煉中⋯⋯

高　對。可能我受到當時的同學影響。當時大家都在嘗試中，並不是「我明天有一個大型的演出要在百老匯上演」這種實際迫切。而是學校有一個練習給你，譬如要你寫一個 duet（二重唱），在一個場景的 point A 到 point B。Point A 要爭吵，point B 要和好如初，中間要有一個轉捩點。下星期交功課，中間會有綵排，然後上演。你的同學就成為評論員，他們會說：「為何你這首歌是這樣的？我感受不到音樂中有任何轉變。」其實大部份意見都有建設性，是幫助同學的。「你想寫甚麼？為何我感受不到？」這種方式很有用。

于　同學之間的？

高　對，老師也在場。那時永遠想著要創作一些新的東西，不是創作一些聽過的東西，而是創作一些未聽過的，又思考這樣的做法是否可行，愈弄愈複雜。直至某一個地步，連自己也聽不懂自己創作的東西。為何會這樣的呢？所以我一下子就回到最簡單的東西。現在就是如此的情況。

于　你剛才提及過你唸的音樂劇課程只收錄十六人，每兩年收十六人，每兩屆收生一次，即你只有十五位同學。跟你一起完成課程的十五位同學，他們是甚麼人來的？

高　八個是音樂人，八個是「字人」，即寫詞或劇本。

于　哦，即是寫 Libretto〔（歌劇或神劇等的）劇本〕的？

高　我們稱為 Book。有時候這個 Book，作曲家也會參與的。但收生的時候，他們通常收錄作曲家、寫字人。

于　一半一半。

高　對，所以他們的練習設計，是每星期一個作曲家，對一個寫字人。

于　兩者是一對。

高　下星期我是作曲家，我要與這個寫字人合作，你就跟另一個。

于　但情況不會變成為作曲家負責寫字？

高　不會的。

于　很專業的？

高　對，很清晰的。因為他要先訓練你懂得某一項專業，如果你覺得你將來會寫詞或寫音樂，這是可以的。然而當中的重點是，你一定要與別人合作，如果你自己一手一腳包辦，其實你根本不用跟別人合作，自己寫就可以。當中的重點是交流。

于　剛才你提及過要分開工作，一個一定要寫音樂，另一個一定要寫文字。你說，直到⋯⋯

高　喔，直到你選擇一個合拍的夥伴，第一年年結時就寫一個。

于　Full-length ？

高　One act（一幕），一個二十分鐘至半小時的 one act。第二年又有自己的練習，做些較為複雜的東西。第二年要選一個持久的合作夥伴，寫一個 full-length，這就是你的畢業論文。

于　那麼，八個對八個，一定能夠選擇合拍的合作夥伴嗎？

高　能夠，有些人更是一個人跟兩個合作。

于　喔，我的「能夠選擇」，意思是你是否需要跟別人爭奪合作夥伴？

高　要的！有些人很好。

于　這是有如戀愛一樣的緣份和默契。

高　沒錯。有時候我喜歡你的作品，但不喜歡你這個人，這也不行。

于　說來也是。這真是挺有趣。題外話，雖然你讀的課程為期只有兩年，但我接觸過內地的崑劇院，它們跟你這個課程有點相似。同學之間不知道對方入讀的原因，當然他們也是被挑選進來，你們也是。報名，挑選人才。他們比你們誇張，他們每八年或十年才挑選一次。這一年被挑選的人就是同一屆，他們會接受培訓，然後他們會形成一個團體。不同人最後會做了不同的角色行當，大家分配，你又要跟某個人合作這樣，還有些人成為寫劇本的，有些人成為樂師。就這樣，整個團體慢慢形成。之前大家都不會知道自己將會與哪一個人投契，不論是性格、演出默契、聲線，都不會知道。然而，不知為何，大家總會找到一個合適的。很有趣。

高　關於這個課程，剛才你問我那十五位同學是甚麼人，他們有些是教師，有些是以寫音樂為生，有些是寫劇本的，完全不懂寫音樂劇，但想知道如何寫音樂劇。有些好像我這類人。我入讀的一屆只有兩個亞裔人，一個是我，從香港來，另一個是 ABC，在那邊出生的。他讀書的時候是主修音樂，但他入讀這課程的時候，他是以寫詞的身份進來。他的音樂感非常

好，但他覺得自己寫的音樂並不突出。我知道他的理論基礎很好，耳朵也很靈敏。但他就想跟一個作曲家合作，所以我的寫字人拍檔就是他。當時我第一個印象是，全班同學只有我和他是亞裔人，大家是不是預期我們會合作吧？而我們更是一個作曲家，一個寫字人。那時我很抗拒的，我不想跟他合作。然而，世事很有趣。你愈不想那件事發生，那件事就愈靠近你。我在跟那麼多人合作後，我發覺我還是跟他最合拍。直至今時今日，我還是跟他合作，在美國寫了很多表演。英國的那個演出也是我跟他合作寫的。世事就是這樣。

于　哈哈。那麼其他人的文化背景有甚麼不同？

高　在那兩年裡，當中的範圍也很大，由剛剛大學畢業至家庭主婦也有。白人、黑人、猶太人、中國人、男人、女人，甚麼都有。

于　每個人是否都有一個相當穩紮的音樂、文字的根基，還是不一定的？

高　不一定。

于　即是有些人覺得他想學這方面的東西就來這裡？但學校根據甚麼來收錄他們？

高　學校有些練習給你的。你要先回答一些問題，然後他給你一首曲子，你要把這首曲子寫成新的歌詞。我記得當時有這樣的練習。我當時做的練習是要改 Bertolt Brecht（布萊希特）的劇，我不記得是《高加索灰闌記》，還是《四川好人》，修改一節歌詞。《高加索灰闌記》本來是德文來的，但學校給我的版本是英文的。當要重新安設那個音的時候，學校會看甚麼呢？他們會看看你的重音和重拍聲調對

不對。例如「I was going to drink this.」（語氣較為嚴肅，emphasize「this」），就不能説「I was going to drink this.」（語氣較為輕鬆，emphasize「going」），這是不對的。除非是藝術歌，這就無話可説。你可以喜歡這樣，好像誤導觀眾一樣，但學校就不會收錄你。我需要知道那個 sense of meter 在哪裡。

于　但都以英文為主？

高　英文的。

于　不知不覺我問了很多關於這方面的東西，因為我覺得很有趣。你未講之前，我已在猜度，同學是不是有些很年輕，有些歲數很大。我想這種課程也應如此。你覺得他們是有指向性的、有預設性的收錄學生，還是有人報名，我就挑選一個適合的？

高　挑選一個適合的。我當時報名，真的有一些五十多歲的報名，我當時二十多歲，歲數相差很大。然而大家坐在一起合作，又沒有甚麼問題。大家一同對著新事物、一同對音樂劇抱著濃厚興趣，大家都不知道從何入手。現在這個課程的收生有少許不同，現在每年也會收生，而收錄的學生歲數較小，有很多剛畢業就來這裡，他們知道有這樣一個課程。那時我們入讀此課程前，都在社會浸淫了一段日子，不斷摸索；或是當過老師，也會知道有音樂劇這東西存在，並對此有興趣。但就直到差不多三、四十歲的時候，才會考慮轉換職業，嘗試寫音樂劇。那時候，這種感覺很強烈。

于　這課程好像很適合我。

高　哈哈。你還需要讀嗎？

于　要，當然要。這些我全不懂的。其實也視乎你怎樣看再回校園這事。我覺得讀這個課程，可以當作放假。如果有錢，有時間，有決心，那就讀吧。這很難說的，有時候人成長到某一個階段，你一定會發現一些新事物。不論你對該範疇有多熟悉，你也一定能夠在那裡發現新事物。

高　近年有很多韓國學生讀這個課程。你也知道，其實韓國人的英文不太在行，但他們很聰明，他們是完全不懂英文的寫字人。課程收他們的原因是由於他們寫字。他們在那裡讀了兩年後，已可以寫英文詞。你說，他們學習的過程是不是很辛苦？他們真的很努力，他們當中有很多都是這樣，還要有板有眼，甚麼也明白。有時候不一定要 command of language 去到某一個水平，而是你的意念更為重要。

于　讀書的時候，你用英文來讀；而工作時，也是用英文。我想一定有人問過這條問題。如果我的印象沒有錯誤，當你回來香港工作的時候，當時這類型的音樂劇製作是非常罕有的。當然，現時這類型工作也不是很多，但也比以前多了。以前大家可能不懂寫或亂作一通，長度不對，古靈精怪。所以當你回來香港的時候，你是不是先做粵語的音樂劇，一開始就是做粵語？

高　對。一開始就是做粵語。

于　沒有做過英文？

高　我覺得我的世界劃分得很清楚。我做 Pop 的時候，製作出來的作品就是 Pop；我做英文音樂劇的時候，就真的是英文音樂劇。我可以再解釋為何會這樣。回來香港以後的工作是香港的感覺，並沒有外國的感覺。我不知道這樣解釋是否正確，但香港的工作就是圍繞著中文。不是說，在香港製作有濃厚的地道意味。把美國的演出帶回來香港上演，你一定會覺得它很「美國」；反之亦然，把香港的演出帶到外國上演，人們會覺得它不「英文」。所以這不是一個改變語言就可以融入當地的問題。這是我的一個寫法。我這樣寫的原因，其一，我很著重一樣名叫 pastiche 的東西。Pastiche 就是你模仿一種風格，然後寫那一種音樂。我在美國的時候，以前我一直寫 Pop 的東西，我寫 Ballad，寫得一點也不好。然而它給予我的路向很清晰，我能清晰知道甚麼是 Pop。直至我寫 Theatre，我忽然覺得我創作出來的東西過於 Pop，不能融入，沒有戲劇感，感覺就如 Pop song。其實現在有很多所謂的音樂劇都被人批評為 Pop song 和話劇的混合體，沒有那一種味道。我也覺得自己的作品沒有那一種味道，所以我就思考怎樣寫才能創作出真正的音樂劇。

于　你說的是你在香港工作的情況？

高　美國的時候。

于　喔，你也覺得沒有那種味道？

高　對。我真正寫音樂劇是始於大學時期。第一年的時候，大學有一個年度的演出，由全校學生一起策劃的。你寫 skit（滑稽短劇）就 submit skit；你寫音樂，你就找別人幫忙寫詞。一同合作，完成這件事。當時這個演出很厲害的，製作費好像要二百萬元，以當時環境，這已是很厲害。每位學生都會因自己的作品入圍而引以為榮。我以一個新人、一個外來學生的身份參加，看到自己榜上有名，真的非常開心。我感覺到我可以憑著自己的風格融入這間

學校，不會因為自己是香港人的身份而不能融入。我當時寫的一首歌，我不想以百老匯、音樂劇的字眼來形容，而是一首會在老派音樂劇出現的歌曲。當時我不懂這些東西的，我就不斷找這些音樂聽，待這些音樂融進我的血裡，我就寫出類型一樣的音樂。

于　你剛才説的「pastiche」怎樣拼？

高　「p」、「a」、「s」、「t」、「i」、「c」、「h」、「e」。

于　因為我不懂這個字。

高　但我沒有想過這東西的。如果我要寫三十年代的東西，我就聽三十年代的歌曲，然後寫出來。我不會著意思考怎樣才能帶出我的東西，而是著意寫出那年代的歌曲，我希望我的作品可以騙倒別人。直至我在紐約的時候，更加需要這東西，這東西是寫音樂劇不可缺少的。你要懂得如何代入那個年代，在那個年代，你不可以繼續寫 Hip Hop、Rock 或你自己的風格。如果你永遠都在寫自己的東西的時候，那些東西就永遠只屬於你自己一人。我想創作一些，你看完整場表演，你也不知道這是我創作的。我覺得把自己躲藏起來，作品能夠騙倒人，這樣更有趣。Pastiche 這個字是那個課程教我的，他們叫我「寫 pastiche 吧。」但當別人叫我寫 pastiche 的時候，我心裡開始發毛。我會覺得我不喜歡寫別人的東西，我喜歡寫自己的風格。這情況經常出現，當人們叫你寫，你不想寫；當人們不叫你寫，你就想寫。後來我才懂怎樣處理，其實我們不需要忌諱，寫一個好的 pastiche 是很重要的。

九八年我在美國加州籌劃了一場表演，我的第一個委約創作，名為 *Heading East*。這是寫一百五十年前至現在的音樂，關於華人掘金的歷史，很陳腔濫調的。當時我不情願寫，心想為何又要我寫這類東西？但這是一個任務，是一個機會，所以我就寫了。我和我的夥伴 Robert 構思了一個意念，Robert 就是我在 NYU 認識的寫字人。這是關於一個從廣州來到這裡的男孩，十七歲，單身。他與母親分別後便獨自來到美國。離別時，他跟母親説：「我掘到金後便會回來。」這故事很有趣，每十年一個場景，一百五十年前他去美國，一九四九年掘金，但故事的意象營造成於一九八〇年他仍然生存，因為他代表了⋯⋯現在看回，他有點像《阿甘正傳》的 Forrest Gump。七十年代，中國開放的時候，他回到中國找他母親，即代表他成功了，現在有屋、有地。至於他的父親死了很久，他問：「為何不告訴我？」那裡的人就回答：「現在你的環境那麼好，告訴你，只會讓你傷心。」他續道：「現在我有錢了，你可以跟我走，拋下這些田地。」他母親説：「不，這裡是我的家。你現在環境很好，有兒子。但即使你那裡的環境有多好，也不及這裡。這裡是我熟悉的環境，所以我不離開了。」大概就是這樣，講述他一生的經歷。

好了，我當時的問題是，一八四九年要寫甚麼模樣的音樂呢？我不斷聽那年代的音樂，就知道要寫一些西部、有 Banjo（班祖琴）的音樂。我寫完後，別人聽了會懷疑這是不是真的那個年代的東西。他們並不覺得我抄襲了甚麼，而是覺得我創作的音樂真的是那個年代的東西。翌年，三藩市舉行了一個二十年代的音樂表演，我又要構思那個主角要唱些甚麼。這件事的構思方向一定要正確，我不可以在那個年代呈現出現在的東西。因此這個訓練令我對於寫不同種類的風格也得心應手。反而，我難以寫一些屬於自己的 voice 的東西。現在我不太擔心這情況，因為不論我寫甚麼出來，只要是

我創作的，那作品必定散發著我自己獨有的味道。不用太著意作品裡沒有自己的印記，我已經過渡了這階段。

香港經驗

于　談談你在香港工作的經驗。你一定有把剛才提及過的模仿技巧套用到香港的工作上，但箇中的經驗有沒有不同？

高　其實沒有不同，唯一不同的是語言。這方面真的有點不同。我回來香港，寫的第一個音樂劇是《四川好人》。三十年代的四川，我應該要寫甚麼呢？於是我立刻搜集資料。其實三十年代的四川是窮鄉僻壤，沒有音樂可言。我寫南音，但我以自己的方式去寫。我的是 AABA，照常理南音是不會有 AABA 的。你聽完，你會知道這是南音，但這不是一般的東西，你可以聽出當中段落分明，並不是連續不斷。我構思的時候，我考慮過一點，雖然那裡是窮鄉僻壤，但其實那個年代是摩登的。在那個年代，Jazz 已經出現。

　　這故事很奇怪，其中一個角色是飛機師。飛機是一樣很摩登的東西，為何會在那個年代出現？於是我從中得到少許靈感，加入了較為搖擺的韻律，然後我找了些當地的民歌。四川的民歌是甚麼呢？最後，我找到一首有名的《康定情歌》，是四川的。接著我就不停地聽這首歌，聽完後，我就寫一首出來。這也是在美國工作的經驗幫助我做這件事。在《四川好人》裡也有一些 Pop 的歌曲，例如主角要演內心戲，訴說自己渴望甚麼，這就沒有限定要用特定的年代或地方的東西。內心戲的部份，我創作的自由度較大，可以寫一些較為 colorful 的東西。以上是第一個音樂劇。第二個是《白蛇新傳》，劇中背景是現代，但也有古代的東西，因其故事經常倒敘。我選擇創作的每一個音樂劇都是能夠讓我寫不同 color 的……

于　不同時代的東西。

高　對。我很少時候會單一方向地創作。

于　這兩個音樂劇由誰人寫字？

高　這兩個劇都是由岑偉宗負責。我回來香港，碰到岑偉宗就一直跟他合作。對於廣東字，我真的不太習慣。因為我寫英文很久了，創作旋律的時候，我通常會以音樂為先，我不會……

于　先不理會文字。

高　這樣的做法，寫英文是可以先寫字。用這樣的方法創作，其實次數一半半。然而，我回到香港創作的時候，好像轉回了 Pop mode。

于　先寫曲才填詞。

高　通常我們寫了曲子，都會有些假的歌詞、韻、不同地方的開、收的草擬。我記得第一次寫了曲子，交給他。他再交給我的時候，他寫的跟我所想的完全相反。於是我要跟他分析為何會這樣。我覺得這完全由於語言的問題。英文只有一個層次，而中文則有書面語和俗語，這是最令我感到突兀的。何時用「啦」、「囉」、「了」？何時用「他」和「佢」？兩者不能同時使用。就好像「佢愛他」。

于　很奇怪。

高　如果你沒有仔細思考，可能你覺得沒有問題。然而再想清楚，就會知道怎能把兩個不同空間的東西放在一起。這齣戲奇怪之處是它的背景是窮鄉僻壤。如果你寫的字過於文雅，這是不適合戲中人物的身份，這些人物予人的感覺就是地痞，他們應要說一些俗話。由於我們這套戲不是以普通話演繹，而是以廣東話。在廣東話的情況，我們要捕捉那個時代、那階層的人是需要說一些較粗俗的語言。我明白這個情況後，我覺得可以的，就這樣創作吧。這齣戲中，要雅致的地方可以非常雅致，字辭的運用可以非常優美。現在有很多人還未習慣這東西。英文不會有這個問題，無論說出來的有多粗俗，也是屬於同一層次，不會有其他漂亮的字詞代替「f」「u」「c」「k」這個字。就是這樣，不會有其他東西代替。所以，對於這問題，我要適應。

于　現在適應了嗎？

高　還未完全適應，但我想現在的差距沒有以前那麼大。我跟岑偉宗的共識是，那個差距盡可能不要太大。否則，情況會好像我剛接觸音樂劇的時候，令人覺得「為何廣東話那麼粗俗？」我最不希望別人說廣東話粗俗、不能登大雅之堂。其實我很保衛廣東話的。我不想寫普通話的原因，是因為我覺得我自己講的是廣東話，若果連自己的母語也不懂得保衛，那我如何做大事？但我也明白為何當別人聽到這些的時候會感到不舒服。接觸音樂或音樂劇是一樣很主觀、自然的東西。觀眾進場看你的表演，不會預期你的表演很差勁或知道自己不會喜歡這表演。他們想喜歡這東西的。當他們想喜歡這東西，但他們仍然對此感到奇怪，你絕不能視若無睹。所以我一直跟他們研究，如何在用字方面著手，從而減低觀眾所感到的

怪異感覺。這麼不舒服，在音樂方面可否幫忙一下；如果要俗話，將其形態寫成許冠傑的音樂風格能否令他們較為舒服？或許別人聽到這些真的不習慣，如果你創作多些這類東西，別人看多些、聽多些，自然而然地，別人便會習慣。對於這方面，我還有很多不懂的事，我還在摸索中。

創作音樂前……

于　談回之前的語言問題。我估計寫英文的情況是，在你著手創作音樂前，你手上已有一些真實的歌詞或文字。你的情況是不是如此？

高　你問的是劇本？

于　劇本之外。剛才我們也討論過，那個情況是你回來香港以後，創作的東西如廣東歌的機會較高。你寫了旋律，然後給寫字的人填詞，最後大家一起討論。然而，寫英文的時候，這種情況是不是較少出現？當然大家一起做是很困難的，一定會有一個人是先工作，那會不會寫字的人先著手寫的機會較高？在英文的世界，很多時候，當你創作音樂前，你已得到歌詞，然後你依照歌詞來寫曲。其實我有兩件事想問，一是在你得到歌詞之前，你跟那個寫字人之間一定有深層次的溝通，他才能寫出歌詞給你。那麼，在你跟他溝通的過程裡，你們之間是不是已在結構上產生共識？

高　是的。我們通常以劇本為先，除非我們要寫一些 spec song，即是 speculation song。就是我們要去為一個音樂劇的製作試音，別人不知道我們是誰，但他們又想知道我們的創作是怎樣。我們手上沒有劇本的，只有一個故事大

綱,我們要構思寫甚麼。要知道大概在甚麼時候唱歌、仍然以 point A、point B 的方法寫、甚麼時候發生甚麼事呢。就這樣,他可以先開始寫詞,或我先開始寫歌。很多時候,有些寫詞人跟我說,他們會有一個模型。他們會找一首歌,然後填上歌詞,最後拿走旋律,交歌詞給我。他們會這樣做。

于　很有趣!我不知道有這樣的方法,挺有趣。

高　要把這方法套用在廣東話很困難的,因為如果這樣做,你可以輕易猜出那首是甚麼歌曲。

于　對,因為字音早已存在。

高　跟隨著字音運行。那就糟糕了。

于　你的意思是不是很多時候,以英文寫詞出現這樣的情況?

高　不,中文寫詞。英文寫詞也會出現這樣的情況,但次數較少。因為以英文寫詞的時候,你可以用 prose(散文)來寫。Prose 有 一個格式,大概每一句⋯⋯每一段相同,我就可以寫出來。如果不是這樣,一直寫下去,就比較困難。那時我有一個同學他是寫字的,創作時也喜以寫字為先。他不太懂根據音樂來填詞,所以以字為先。他寫了一堆字,但這堆文字的結構並不明顯。那麼,我就不能用 AABA 的方法來寫,我要找一些有主體性有動機的東西。如果我一直寫下去,我不知道怎樣辦,我不能跟隨他的思路。我覺得結構可以令我跟隨那個角色的思路,所以我覺得沒有結構的文字對我有點困難。但有些人不依靠結構也可以的,例如寫歌劇的人,他們會覺得很容易,他們的思維不如我們寫 Pop form 的人那麼死板。一直跟我

合作的寫字人,他也很著重結構的。創作前我們會先討論這是一個 verse chorus,還是 AABA 的結構。我們都知道 AABA 的 message 在於,B 是一個 transition(轉變樂段),然後再回到 A,恢復原本那個 message。Verse chorus 剛剛相反,verse 鋪設好東西,chorus 才是重點,message 在此。重複的話,也是如此。我們要先討論那首歌的概念是甚麼,我們可先知道將要創作的歌曲是甚麼結構。他寫好了,為我建立了這樣的結構,我唯一要做的只有 come up with a good melody。

于　但在你開始寫旋律之前,他有沒有寫字給你?即旋律出現前,歌詞是否已經存在?

高　我講的是以歌詞先行。

于　對,即是以字為先。如果是廣東話歌詞,在你創作前,是不是已經預計了你的創作要怎樣跟歌詞配合?

高　喔,廣東話⋯⋯只會在我不想音樂先行的情況下,我才會讓他以歌詞為先。

于　因為這是沒有可能的。哈哈。

高　對啊。他曾嘗試。之前我有兩齣戲,因為我構思不了新事物,創作出來的來來去去都是這樣,所以我讓他以歌詞為先,看看怎樣。結果他就找一首現成的歌填詞,然後取去旋律,交歌詞給我。

于　結果你寫出來的也是那首歌。

高　大概。

于　因為他填詞的時候，已被那首歌的旋律限制了。

高　這方法通常行不通的，他要修改。他寫好給我，我寫，再交給他修改。

于　這樣會較好。現在延伸至第二條問題。當你寫英文的時候，英文只有一個音，沒有明顯的抑揚頓挫，創作時的限制就只有那個重拍，並多產生於結構方面。我以兩個層次提問：一、在已有文字的這情況下，你會否較為容易創作？二、在已有或沒有文字的基礎上，你只有心中構思的結構，你創作出來的東西有沒有差異？

高　有差異。我通常喜歡先寫音樂。

于　即沒有文字規範你的創作。

高　對。我覺得要把音樂填寫在文字之上，是很痛苦的。

于　英文也是如此嗎？

高　對。

于　所以你也回答了第一條問題，就是你覺得在沒有文字的基礎上，你才會較易創作。

高　對。

于　喔。我猜不到你是這樣的。我有一個經驗，很久以前，有一次別人給了我一段英文字。這是一個特殊情況，當時他告訴我，歌最後要唱英文。起初我對此抗拒的，但後來我仔細看那些字，正如你所說，好像 prose 那樣，甚至是詩歌這樣的寫法，它已有一個清晰的結構。我多看兩眼，或許這樣的寫法真的可以成功。於是我依照他的文字寫，我很快就寫了。所以對我來說，我覺得原來這樣的寫法是較容易的。自此以後，每當我想不到寫甚麼，或不想構思太多的時候，我會在網上搜尋一些詩。例如 Eliot 的詩集，我會不斷翻閱，當找到一段有趣的文字結構，而我對於那首詩的文字有感覺，而其整體長度也適中，我就會依照這段文字來創作。寫好曲子，再將其交給別人填詞。有時候，我覺得這樣的方法較為容易，而這樣可以使我寫出一些在沒有文字基礎下，我無法寫出來的東西。

高　我非常認同你所講的後半截。

于　可以讓你寫出一些不同的。

高　對，可以讓你打破自己的習慣。但我不如你這麼膽大，翻閱詩集，然後當作練習般創作。我對於這方式存有恐懼感。

于　可能這跟我們的寫作方式不同有關。我習慣於自己喜歡寫甚麼就寫甚麼。那東西由無到有是由我創始的。我不用顧慮寫字的人是怎樣，我就好像是一個創造者，寫詞的要從我創作出來的旋律找出感覺。我習慣了這樣的方式，所以我也明白，為何你會害怕以先有文字的方式創作。然而，剛才你也贊同那一點。有了那些文字是可以令自己寫出一些超乎自己能力的東西，我的經驗是這樣。有時候不須將其視作功課來做，只是平日用來消磨時間的情況下，我覺得這是可以的。但我也明白，如果那些文字不是我自己隨意搜尋，而是真正會用的歌詞文字，我覺得那種壓力相差很大。

高　嗯。我覺得無論我對那段文字有多熟悉，

我自以為知道那篇文章是怎樣寫成、怎樣可以譜寫音樂，我發覺最後我創作出來的跟他所想的也有出入。

于　即是跟寫字的那個人？

高　對。有時候，我告訴他，其實我想half time（即每一拍慢數）的，但他就寫了 double time（每一拍快數）。例如他寫了「Everytime...da...da...da...」，其實我想「E...very...time...」。所以得到他寫的字後，我會讀一次給他聽，表達我理解字裡行間的韻律應該怎樣。我不會先讓他讀給我聽，他把東西交給我後，我會說：「你先不要說任何東西，讓我先讀一次。」他聽完後，如果我有甚麼地方錯了，才讓他再讀一次給我聽。經過他自己解說後，我就會問他，「為何你要這樣安排你的文字節奏？」因為只有這樣溝通，那個文字的 punch line 才會清晰。他必須有充分的理據，並不能夠說喜歡怎樣就怎樣。如果任由你喜歡怎樣寫就怎樣寫，我覺得這不是太妥當的。我回家後會再次修改，找到一個適合的旋律，但如商討後他又覺得那個情緒不對，不應該那麼悲傷的。我就會問，這是和弦的問題，還是其他東西的問題？他說：「不，拿走了和弦，只剩下旋律，也是悲傷的感覺，因為你寫的大綱就是這樣。」那我就會回家再寫，直至寫對為止。相反，如果我自己寫音樂，我就不用考慮那麼多，因我早已知道我將要創作的是正確的。就是這樣，變成了習慣。

于　對不起，這是一條無知的問題：其實不是以文本為先的機會較多嗎？我經常以為是這樣。

高　你指的是劇本？

于　不。真的是最後實際呈現出來的歌詞文字。不是大綱而是內容。譬如我接觸過一、兩次別人寫歌劇或類似歌劇的創作。我目睹那個工作過程，文本完成之時，那已是一個完整的作品。場次已分好、誰人唱甚麼、中間聲部的平衡、voicing 等等，全部都寫得清清楚楚，而字裡行間已經蘊含了速度、結構及各種東西。作曲家要做的只是實行，用音樂去實現，其實那些意念是來自寫字的人。很多時候，我看到的練習都是這樣。

高　但我會爭辯。我想有史以來，歌劇都是一個以作曲家為主的作品。

于　對，理應如此。

高　即作曲家怎樣把那些文字變做音樂。但我不知道你所講的是先寫劇本，還是先寫歌詞。其實做音樂劇也有類似情況的。很多時候，我收到的劇本，內裡有一樣東西叫「假設歌詞」。即是他們預留一些空位，到了這些位置一定要唱這首歌，你只管把歌詞填好，把曲子寫好。但通常我不會理會這些東西的。對於歌位，我比較挑剔。雖然你預設了給我，但我想最先聽到的，不是這些，我想知道整份劇本是講述甚麼，然後我知道應在甚麼地方騰出空位才為之適合，以及應該說些甚麼。我不想被你影響，這只是你的假設，對我來說，這是沒用的，我就不會理會這些東西。我不知道歌劇是否如此，不知道作曲家是否可以修改東西。

于　我想，這也要視乎那個作曲家是誰，那個寫字的人是誰。如果那個作曲家的知名度不太高，新人來的，他當然要多依循那個工作了很多年的寫字人。但如果作曲家是經驗豐富的，那寫字的人如何去寫我想當然有很大差異。其

實以甚麼為先是不重要的,這個媒介有趣的地方就是如此。它不是純粹以音樂、以文字為主,更不是只以此兩者為主,它還有唱歌、演出的部份,有很多舞台調動的東西,以至成為一個立體的作品。我覺得這與創作一首流行曲有著很大的差異。相對來說,那個抽象的空間可以是多了或少了,這視乎當中誰能夠影響其他人或在一個合適的時候大家互相影響。這個更重要。我肯定自己不是熟悉這個媒介的人,所以我對此問題感到興趣,不知道實際情況是怎樣。我沒有貶意的,只是這是不是一個不同範疇創作人權力上的平衡?還是其實不是這樣的,在權力平衡之餘,也會有一個實質的、創作過程上的順理成章;或由於語言、戲劇種類的關係,某種工作方式會較適合?

高　我想那個大前提是,你要知道這是一個合作的形式。我不認為一人可以完成所有東西,如果看到有一套音樂劇由一人編導、演出、創作、作詞、作曲,無論如何,我也會覺得這套音樂劇不會成功。

于　不會是一套好的音樂劇。

高　對。一定會有些問題。因為你沒可能可以寫那麼多東西,也不能監察那麼多東西。即使你懂得很多東西,也沒可能全部也兼顧。所以在這個合作性那麼重要的情況下,你一定要有所取捨。可能你的地位較高,但不等於你可以忽略其他東西。其他東西不行的時候,你也不行。燈光不行、劇本不行,你也死定。製作音樂劇的困難所在,就是其中一樣東西不行,你也不能獨善其身。就算你創作的音樂有多好,但整體呈現出來的不好看,也是死定。難道你推出一張 cast album,讓別人慢慢欣賞就算?你渴望別人欣賞的,當然是整場表演。因此,

如果你是一個負責任、強勢的單位,你要肯定其他的合作人有工作成效。你不能說,我的音樂就是這樣運行,不能改動,不然別人怎樣控制燈光?你要考慮這些東西。但你有沒有這樣的能力知道整個劇場是怎樣運作呢?這是一門專業的學問,工作經驗多了,自然會知道。處事待人也不能自私。我覺得整個世界都在尋找一種平衡,任何一種東西多了也不行。你要有那種視野,當然每一個單位,尤其是一個作曲家,更加需要知道整個演出的調子是甚麼,為甚麼人們要唱歌、為何這不是一個戲劇、為甚麼你要辦一個音樂劇、為何這不是歌劇呢?你要有一個很清晰的答案,你不能敷衍地說:「我想歌曲動聽。」這不是答案來的。你要找一個深層次的原因,令它變成一個合理的演出;找到這東西時,你自然會知道為何要寫,而歌詞要做些甚麼、導演要做些甚麼。

遺漏了一樣我想講的東西,我覺得音樂劇有一樣很與眾不同的東西。我覺得在這裡音樂是用來看的,不只是聽的;在別的媒體中,音樂是用來聽的。所以我常常說「觀眾」,而不是「聽眾」,因為我覺得自己做的是音樂,但人家進來是看的,不是進來聽的,分別就在於此。如果我辦一場演唱會的話,進來聽歌、看演出,分得很清楚。我覺得這個很難解釋,我只知道最貼切的是:你進來看我的音樂。

于　那麼歌劇呢?

高　歌劇是⋯⋯

于　聽的還是看的?

高　我覺得是聽的。很微妙,我不知道是甚麼原因。你看看我的櫃子裡,有很多歌劇,我覺得聽的就可以了,我不覺得這需要看。

于　歌劇我覺得是，你根據那個樂曲，你便可以做很多種不同的製作，是建基於那個樂曲的，那個樂曲是大方向，是基石。但是音樂劇，你的樂曲可以 re-interrupt 過，但是你怎樣也走不出它預設給你的那個⋯⋯我不懂得如何說，這是一個比較形象化的東西，在你初期做的時候已經存在，你已經看得見。或者你是為這個形象化去做。它若是脫離了，在某程度上便會崩潰；但歌劇不會，例如《魔笛》，穿時裝也可以做、裸體也可，找木偶來做也行，甚麼也可以，總之是那個原來的樂曲便可以了。在這一點上，我覺得音樂劇就是有些不一樣。

高　音樂劇講究的也是那種味道吧。我想歌劇始終跟現實生活有一段距離。也是這緣故，可以套入很多形式，這是靈活的一回事。它的音樂在這裡，你用甚麼形式玩也可以。但音樂劇是比較貼近生活的。無論在唱程方面，還是其他方面，歌劇一定用 legit voice（美聲）唱的；音樂劇你也可以用 legit voice，但大多是用自己本來的聲線去唱的。當然，我也覺得唱音樂劇有特定的唱腔，一聽便知道，其實你不是唱流行曲，你是唱音樂劇的，因可能在咬字方面的要求和唱流行曲的有點不同。但是音樂劇可以寫流行元素嘛，我可以寫歌劇的東西，可以寫流行的東西，音樂劇是這樣自由的；但歌劇好像有一個特定的形式去寫，流行曲亦然。就算我寫了一首多戲劇性的流行曲，你也會覺得它是一首流行曲。至於音樂劇，我可以把這東西放進去，簡單的流行曲也可以，複雜的流行曲也可以，我覺得它好像比較容易「玩」。

語言的獨特性

于　訪問也差不多到尾聲。我覺得這個問題問你是最適合的，就是你覺得在香港這個如此狹小的地方，我們常常說觀眾的數量很少，老實說，並不是那麼少的。當我們做一些以廣東話為主的音樂劇的時候，明顯地，對象也一定是講這種語言的人，因為這件事的演出歷史不太久，而作品的數量也相對地少。我們現在身處於一個文化氛圍，尤其是香港、廣州，即是講這種語言的地方的文化變動好像忽然快了起來，即是慢慢地⋯⋯你當它在惡化也好，你當它在轉變也好，我們在那種語言的優勢上，或是我們把持那種語言的能力好像愈來愈低了。在這種情況下，你會覺得，首先是如果我們繼續去做這種語言的音樂劇演出的話，你覺得最重要的意義在哪裡？如果我們還要繼續演下去。

高　我覺得廣東話是我們的文化中很重要的一環，無論我們怎樣融入，要說普通話、說英文，怎樣也好，也是萬變不離其宗。最重要的是，廣東話是最貼切的；我覺得如果一直被人邊緣化的話，是很可惜的。我用一個實際例子吧！我覺得能用廣東話寫出來的音樂，用任何語言改編也可以；倒過來說，用英文寫，或是用普通話，以廣東話改編，反而困難。因為廣東話的音節、韻律如此複雜也可以的話，其實甚麼也可以。即是你在香港學會駕駛的話，在世界各地也懂得駕駛。最繁雜的，你也能做到，再來做簡單的事情是沒有問題的。所以我當這是一個實踐的原因來說，我先用了最困難的東西去做。

于　你覺得用這種語言寫出來的作品，無論在文字上，或在音樂上，如果要你形容其特點、特色是在哪裡呢？

高　我剛才也說過的，是令人又愛又恨的一種東西，就是它那個不同的層次，可以很雅，

也可以很俗，不是很多種語言可以如此，有兩種不同的情況供你選擇。但人們就把這個當成是它的缺點，而非優點；我希望讓人覺得這是它的優點，因為現時的人的觀念已經改變了，所以它不是上不了大場面，而是「被」上不了大場面。很不幸地，我在此長大，我是說這種語言的，我便要寫這個語言的東西。你去百老匯看演出，你不會埋怨為甚麼沒有字幕的。人家是用自己的語言去做。但英文當然在全世界也通行。德國的到了內地，也是用德文做的，看字幕而已。它用那種東西創造出來的話，自然有其味道；其實觀眾是要學懂欣賞，你不明白人家在說甚麼，我就讓你看字幕，而非去改頭換面。我記得在日本看西方的音樂劇，其實很不舒服，因為為了要改成用日語演唱，它要加音節，例如 *The Phantom of the Opera* 的那首 *Music of the Night*，它要加插很多音符，讓它⋯⋯

于　讓它有足夠篇幅可以用日語把原來的意思全部唱出⋯⋯

高　完整的意思。對了。這件事很可憐啊！連音樂特質也改變了，因為它要用自己的語言，他們真的不懂看英語，但他們為何不看字幕呢？如果是我，我便不會改。

于　我死也不改。

高　我想就算是我寫的演出，在內地上演的話，我想我也會堅持用廣東話去做的，我給你看字幕；你說是學廣東話也好，你說我是「死硬派」也好，我要維護我原創的作品也好，我就是如此。但必要時，我真的出賣自己，我真的要改用普通話，我也能做到。因為我是用最大限制、最難、最複雜的廣東話寫成的，所以

要改成其他語言或方言也沒有問題。這樣最安全。

于　因為音樂劇也是一個來自西方的概念，無論如何也是，這是真的。這不是一個問題來的，只是香港的一個有趣的地方是，我們好像很習慣一切來自西方或是外來的東西，放進去自己的文化以後會覺得很自然，甚至是很好。或者，你覺得如果沒到過紐約，或是沒到過外國生活的話，你猜你在香港，如果仍然要做音樂劇的話，會不會不一樣？

高　我不知道會不會做音樂劇呢。可能真的寫流行曲，一直寫下去。我真的不知道。

于　外國的生活和學習經驗的確影響你多一點？

高　是的。這也令我明白要如何寫音樂劇。我想，如果我留在香港的話，可能是寫流行曲加話劇，未必會明白那個音樂劇紋理是甚麼東西。

于　你是用英文去學，並先以英文寫，然後才回到香港寫。其實你剛才也提及了很多回來香港以後遇上的問題，以及各樣東西。你自己覺得，如何繼續走或做下去，才能使之變得更好呢？「更好」可以從不同的層面說起。第一，就是更好地，我們可以發展一個借用西方的模式，但我們自己可以創造出一種有我們自己的特色，獨一無二的，是可以顯現出我們文化中的特色的東西，那種「好」是其一。又或是，我們可以完全套用和接納西方的模式，在我們的語言上用到一種方法，然後那件事是可以很純粹地重現出來的，即是把它的原裝、原貌或原意表達出來。如何可以做得更好？或如果讓你在這兩項中選擇，你覺得其實兩項也可以做，還是做哪一方向的東西，其實是比較正確

一點、適合一點的？

高　我想，最理想的是做一些……我其實是「兩邊走」的。我承認這是西方發明的東西，要做得比西方人好，其實是很困難的，幾乎沒有可能；等於他們做粵劇，也沒有可能比我們的好看。即使他們真的很喜歡粵劇，他們可以怎麼辦呢？我猜他們只可以把形式改變，把那樣東西變成了是自己的。我想我們也是如此，其實我們的優點是我們真的接觸到很多不同的文化形體。粵劇是我們的，京劇我們也知道一點，上海越劇我們也懂一點，西方歌劇我們也懂，音樂劇我們也喜歡，最後可能不是找一樣東西來標籤它是甚麼來的。你創造一件東西出來，你不要聯想這是音樂劇的話，可能你會覺得沒有了那種味道，是不是不像那個呢？唱法是否有誤呢？最後可能是要離開那樣東西的原貌才可以破釜沉舟。

　　但是，怎樣才能到達那個步驟呢？我不太知道該如何去做，可是我覺得這需要有很強的人才支持；而現在香港有這方面才華的表演藝人是少的，入行的人也少，可能因為真的很難謀生，這是很教人傷心的。例如我去做遴選試音，覺得能唱的人愈來愈少。有原因的，可能是師資不好，不知道他們如何去教；可能賺的錢也不多，家人也不會批准你入行，覺得你不如去當明星更好吧！幹麼要花錢學唱音樂劇呢？幾個很致命的因素。寫的人也不多。我們可以賺多少錢呢？其實人家去寫流行曲可能回報會更好。

于　現在不然了。

高　現在不然了，那到底做甚麼好呢？還要花那麼多時間去寫一個全長的音樂劇；要不然你是瘋的，不然你則很富有。

于　或者你喜歡這東西的程度，到達不幹這個不行，會死的。

高　即你的唯一熱情就在音樂劇這裡。這類人有多少呢？有很多很多的「If」來阻撓那件事。

于　你覺得我們的政府可以做些甚麼？

高　多給點錢，以及多找些外面的專才來訓練香港學員。如果只有演藝（學院），其實比從前更差，因為它已經沒有了那個音樂劇課程。從前的也不是真的教你做音樂劇，只是教你認識音樂劇，再把合唱訓練出來。其實要找一些大師來香港，去看看這些人跟他們學習切磋，你才會知道究竟你可以做些甚麼，以及不足之處在哪裡。我覺得應該找美國的，因為音樂劇是美國，而不是英國的。我不管是 The Phantom of the Opera 也好，即那些最大型的甚麼也好，那音樂劇表演模式的根基是源自美國的。即是聘請教粵曲的人，也應該回去……

于　廣東。

高　對。

于　剛才你說，音樂劇的表演人才很難找到，我以為今天會比從前好一些。愈來愈不好的嗎？那真的很糟。

高　可能你找做話劇的會好一些。

于　演員其實是多了。先別管做得好不好，我覺得現在好像開始有一些基礎，譬如有一些聲線上面的訓練是強化了，起碼我不會在一個台上聽到五種不同的發聲方法，然後令我覺得「我該怎樣去聽？」這種情況好像少了。因此我

以為今天去找一個能唱能演的人才，是較從前容易的。

高　不是的，我想人數上做話劇的比較好，但唱歌真的不行，愈來愈差。

于　愈來愈差嗎？

高　是的，如果你在遴選試音，你千萬不要叫他們進來唱一首他們懂的歌，我的經驗就是聽說這位唱得很好，但是一旦給他一首原創的歌，他從來未聽過的，他就完全不懂得怎麼唱。

于　其實這也是香港很多歌者的問題來的。所有人去學唱歌，也是學一些已經有人唱過的歌；然而，譬如你學陳奕迅的歌，把陳奕迅的歌全部唱過又如何？他已經示範給你聽了，你根本只是去學他。

高　抄襲他而已。

于　當你遇上一首不是這種感覺、不是這種類型的歌曲時，用不上那把聲音，你便不知如何是好了。該如何說？即是你不是在演繹一件事，其實你唱歌是不經大腦思考的，只是一種肌肉的習慣而已。你這樣說我便明白了，即是假設回到內地，其實他們的人才真的多很多，但其實亦存在同一問題。我也試過，譬如回內地選秀，你叫他唱一首大家也曉得的歌是沒有問題的，但如果離開了那音樂範圍的時候，其實真的是另一回事了。他的聲音可能是好的，他是有歌唱根底的，但是他不是在唱歌，不能感動別人。很多人不明白這件事，覺得歌手不過是上台唱歌而已；但其實歌手最困難的是，如果那首歌是你的，你是第一個人去演繹這首歌的時候，你要如何去唱呢？很多細節，很多

也未必跟感情有關，而是關乎你如何去分析那個旋律的細節，一般唱歌的人許多已經辦不到了。那是無法去教導的，難道就這樣告訴他行嗎？快一點、高一點，這個給點力，這個少點力；就是那些「一點」，辦不到就是辦不到了。

高世章

紐約大學音樂劇創作碩士，憑音樂劇
Heading East 獲二○○一年 Richard Rodgers
Development Award。作品曾搬上紐約卡內基音
樂廳的舞台，並為美國公眾廣播電視台節目創
作音樂。憑粵語音樂劇《四川好人》、《白蛇新
傳》、《頂頭鎚》及《一屋寶貝》四度獲香港戲劇
協會舞台劇獎最佳音樂創作。

高世章憑電影《如果・愛》先後獲金馬獎、香港
電影金像獎、亞太影展及香港金紫荊獎的最佳歌
曲及音樂獎。參與電影《投名狀》配樂獲提名金
馬獎及香港電影金像獎最佳原創電影音樂。

他亦曾為張學友音樂劇《雪狼湖》國語版出任音
樂總監，以及為任白慈善基金《帝女花》譜寫
新序曲及過場音樂。二○一一年為倫敦 Theatre
Royal Stratford East 撰寫音樂劇 *Takeaway*。

音樂以外，高世章於二○一○年舉辦了香港首個
古董香水瓶展覽「尋香記」，將古董香水瓶與戲
劇兩種藝術共冶一爐。

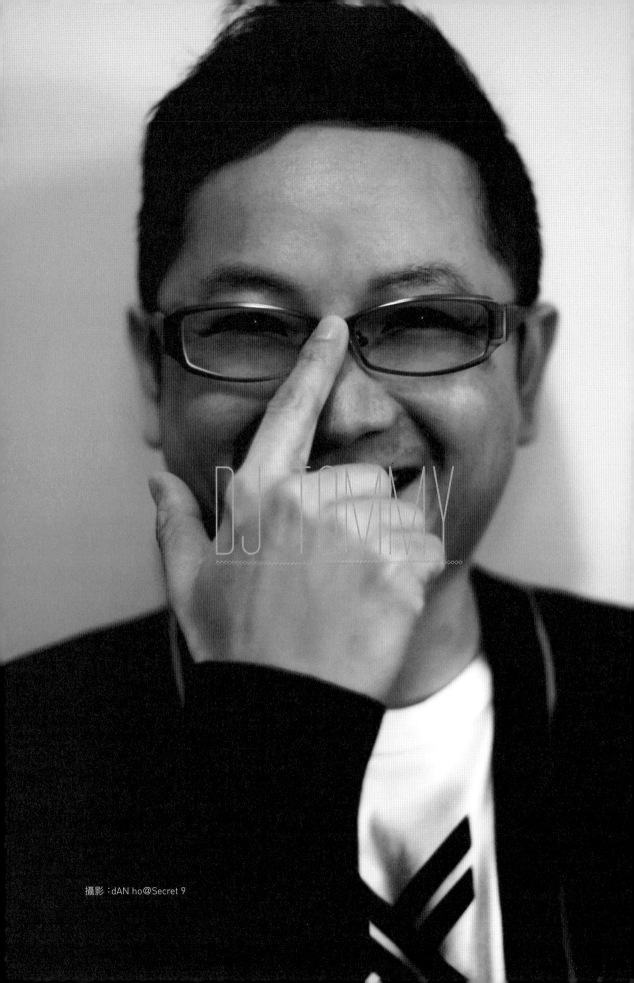

DJ TOMMY

攝影：dAN ho@Secret 9

訪問 DJ Tommy 是我最自私的舉動，因為想問他的東西是最多的。

差不多六年多前，我在商業一台工作了一段很短的時間。那天，我負責的節目的主持人蘇施黃，邀請了 DJ Tommy 來談個人經歷。我和他之前素未謀面，而那天我也不是以一個音樂人的身份來跟他接觸，而是用節目監製的身份。當時我在直播室默默聽著他平靜輕鬆地訴說自己走過的每段路，聽在耳裡的，卻是一個最不尋常的，堪稱為傳奇的故事。

當時我在想，同樣以音樂為職業，我和許多我的同事隊友們的經歷，相比 DJ Tommy 的簡直是平鋪直敘得可憐的悶蛋大直路。他玩的音樂類型和他成名後的進化，都令他成為一個獨特而有趣的人物。他的故事，是一個真正的香港故事，一個香港人不斷追隨著自己的喜好，去尋找自己獨一無二的路的偉大故事。我還發覺我們有一個共通點，就是心裡其實都有點不忿，看不過流行音樂在香港人的意識中種種被誤解和被標籤的情況。

誤打誤撞入行

于　我覺得你的背景很有趣。

T　我的背景？應該說小時候很窮，住在旺角，即現在兆萬商場的位置。從前是五層樓高，我們住在天棚一個搭建的地方。那時就在天棚劃出了幾間房間，像現在的板間房。我們住在一個面積好像跟我們現時身處地方大小相若的房間（約八十平方呎），一家四口，一張床、一個電視、一個櫃，有些衣服放在那兒。屋頂有一個斜簷篷，下雨天，全部雨水會不斷滴下來，有一個帳幕承載著那些水，接著我們就把那些水「推推推」往街上去。小時候就是住在這樣的地方，接著就搬到屯門大興邨的公共屋邨了。

于　屯門是甚麼時候搬去的？

T　應該是小三。

于　那應該是七十年代？我應該跟你差不多大。

T　應該是七十年代末。我記得在屯門，是由就讀小四開始。接著有很多變化，開始住一個正式的單位，不再像已往那般，但居住的空間仍是很小，還開始學壞了。其實大興邨有很多「黑社會」，步出學校門口就是黑社會（笑），一定會認識到一些不良分子，透過同學介紹也會認識到。如果你問我讀書的時候看過甚麼

書，我坦白告訴你我完全不看書、不聽課、不讀書。（笑）最討厭音樂課，一上音樂課，心想「死了，唱歌？『豆豉』音符？唱跑調？」，真的非常害怕。當時讀書完全是老師講完「How are you？」或者甚麼東西，我都只是用口唸出來，完全沒有記進腦中。直至中三淘汰試，我被淘汰出來。我還記得那時候，我是全校成績最差的幾個學生。我想反正都「包尾」了，不如考個最差的成績回來，但我又考不到。（笑）

于　最差？（笑）

T　成績仍然未能達到最差的那位，但我也是全級成績「包尾」的十個八個。所以當時想著不如試試考個最差的成績回來，完全不專心上課，完全不理會學業，上課只會捉弄老師，放學後就去玩樂，無心向學。之後中三淘汰試，我就被淘汰出來了。接著就去工業學院，現在好像叫 IVE（香港專業教育學院），修讀電器維修，讀了兩年。但這個電器維修，我讀後就知道不太對勁。它是以前那種搞搞電線、用些金屬夾子，不知道是「碼」還是甚麼的，去做一些維修，大概有整整半年都是學這些。那三條電線怎樣連結，然後又用鉗去把他們接駁，「駁駁駁」，整年都是學這些。當時我心裡想，「哎呀！慘了，不對勁呀！」而同時間我認識了一個大興邨的黑社會，其實他也不算是黑社會，他自稱是黑社會而已。他有些兼職工作，負責燈光音響工程，他對我說：「不如你跟我去開工吧。」那時候開工，其實是從早到晚不停工作，好像做苦力一樣。我還完全不懂如何裝置那些燈光音響，所以去到那裡，就是去搬去扛東西、收拾那些電線，是個苦力。從倉庫抱著揚聲器甚麼的扛到樓下去，搬上貨車，然後將它們砌得妥當，到達場地，又搬回去，搬數十回。整個人又辛苦，全身濕透，又熱，又污穢

不堪。到場後又搬搬抬抬,做完整晚的苦力,但沒有錢的。

于　沒有錢,那只供飯吃?

T　只供飯吃,有一碗雲吞麵也很開心了。接著做了一段日子,才開始有錢。我想最初起碼有半年沒有錢給我的,但一直在學習,即搬搬抬抬之餘,有些師傅就會叫我嘗試接駁電線、接駁揚聲器,開始做這些後,就有少許工錢了。但我一直都很有興趣,因為好像真的可以在這裡學到些甚麼似的。以前在工業學院所學的都是差不多,我覺得不用花一整年時間去學,完全沒有教其他知識。而這個有燈光音響的地方,也有些 DJ 器材;那時候碰巧在大興邨裡有一個鄰居,他是髮型師來的,他有一副 DJ 器材,我有時候會看他怎樣去玩。他一個星期放一日假,我差不多看了幾星期,呆坐在旁邊看,他一直都沒有教我。直至有一次他瞥見了我,見到我左顧右盼,就叫我走近一點,好讓他教我一些基本的東西。就是這樣,他開始教我怎樣 mixing,即「駁歌」。學了一段日子,就於那間燈光音響工程公司找了　副 DJ 器材,不斷練習。過了一、兩年左右,有次有個派對,負責的唱片騎師(DJ)沒有來,那個老闆又知道我懂如何操作器材,就邀請我上場打碟。於是我就去了打碟,表現很好,沒有出甚麼差錯。下班的時候,老闆就跟我說不如你以後都來打碟,但沒有錢的,所以並沒有增加我的收入。

于　哪裡來的?

T　那次其實是灣仔 Joe Bananas,在一棟商業大廈裡。

于　即是當時你做的,都是一些「歌接歌」的工作?

T　對,歌接歌。當年有很多船河派對,幾乎每日都有。其後如是者,經常都有人找我打碟;然後,有另一家燈光音響公司找我過去打碟,不用再當苦力。當時我覺得真的太棒了,薪金更比以前多。拿著唱碟到場,打完碟便可以離開,挺好。

于　那時候公司有錢給你?

T　有錢給我,薪金還較以前的高。那時候因為經常到酒店打碟,以這樣的形式賺錢,都維持了許多年,起碼有五、六年。另一方面,我也做些燈光音響,以及做些大工程,例如紅磡香港體育館,二十多人搬器材的那種。之後,大概九一年的時候,我做燈光音響,白天到中國城夜總會工作,控制燈光音響和做些維修,現場有很多燈,壞了就去維修。白天又沒有人,我就坐在控制室,很無聊。夜間的時候,就有一個 DJ 留守,那時我沒有負責打碟,只能坐在控制室裡。

有一天他給了我一盒錄影帶,說是 DJ 比賽。當時是九一年,那盒錄影帶是一九八八的世界 DJ 比賽。我看了感到很驚奇,想不到那些 DJ 可以「捽碟」捽出聲音來,又看到有一個香港 DJ 去了參加比賽,竟然可以晉身十強。當時比賽常用 Hip Hop 音樂,就立即去唱片店購買,見到黑人唱片封套就買。買了一些適合比賽用的,買回來跟著「捽」,聽一下聲音是怎樣「捽」出來。三個月後有一個比賽,我立刻報名參加。那時候在中環蘭桂坊比賽,很厲害,三晚的比賽,其中兩晚是準決賽,一晚是決賽,有很多 DJ 參加。我去到那裡,甚麼人也不認識。別人看見我,想必不知道我是誰,一個黃毛小子竟然參加比賽。當時我還未有 Tommy

這個名字，而我比賽的對手是個洋人，他問我：「What's your name?」，我只好回答他：「偉」，他又說：「Give me an English name」，我看到我的唱片寫著「Tommy Boy」，我就順理成章叫自己 Tommy，DJ Tommy 的名字就是這樣得來的。然後，我竟然贏了香港冠軍，簡直像造夢一樣。當大會宣佈我拿冠軍，那一刻我真是呆住了，不知道發生甚麼事；此外，還即時宣佈我可以到英國比賽。我書讀不好，英文甚麼都不懂，現在竟然要我和一個洋人一起飛去英國，心想死定了。回到家，我告訴母親我贏了冠軍，母親問我是不是在說瘋話，甚麼贏了冠軍？冷靜過後，喝過湯，就跟她認真地說：「我真的贏了比賽，要去英國。」

九一年我到英國比賽，我記得因為有三十幾個國家，要淘汰二十多個，剩下十個國家進入決賽，所以我很快就被淘汰了。雖然自己未能進入總決賽，但是看了整場比賽後，才知道原來世界是那麼大的。最初以為自己已經很厲害，知道甚麼是 DJ，因為當時香港很多人都不知道甚麼是 DJ，而自己又能控制整個舞池，人們在舞池內跳舞，覺得自己已經很厲害。然而去了英國，看了比賽後，才發覺原來這個世界有人可以厲害得那麼恐怖！我覺得很開心，因為見識增廣了。但當時自己未能跟很多其他 DJ 溝通，只能默默地看比賽。但看現場跟看錄影帶，完全是兩種不同的感受，那種震撼完全是兩回事。所以回來香港後，決心要再參加比賽，取得香港冠軍，再去英國比賽，希望可以晉身十大，這在當時來說是很困難的。

回香港後，我辭去了燈光音響的工作，去九廣鐵路公司當信差。因為當時我家已經搬到大圍去了，信差的工作地點與大圍只差一個火車站，朝八晚五，晚上有時間去 Bar City 打碟，一個星期兩至三晚。在放工後打碟前，再騰出幾個小時到佐敦學英文。差不多整整一年都是這樣。因為當信差，一大清早出外派發信件，去中環、灣仔，很快就可以把手頭上的工作完成。所有工作完成後，我想差不多下午一、兩點就能回到家裡。或者時間趕急，就會先返回公司，放下東西，到吃飯時間就跑回家裡，立即練習，一直練習到下午三、四點。星期六、日放假，我就二十四小時不斷練習，純粹是想晉身決賽。練習了一年之後，參加了一個香港比賽，又取得冠軍。去到英國，終於成功進入決賽，那一年取得第八名，很開心；而且，也開始懂得與其他 DJ 溝通。那時還未有電子郵箱，我問他們拿了電話號碼、名片，之後便開始書信來往。有些 DJ 把他們國家 DJ 比賽的錄影帶寄給我，我又寄東西給他們這樣。

贏了這個世界第八之後，我就慘了，回到香港，完全沒有了燈光音響的工作。我想大概九二、九三年，卡拉 OK 大熱，那些船河派對都沒有了，只能返回 Bar City。雖然我取得了世界第八，但也好像沒甚麼用，香港人都不知道這是甚麼一回事。剛好那時有親戚介紹了一份電腦繪圖的工作給我（笑），在中環上班，寫字樓工作很穩定，薪酬不錯，加班一小時有一百元。我在日間上班，夜晚有時會去 Bar City，但其他工作就沒有了。不過做這份電腦繪圖的工作也很開心，因為我小時候很喜歡看那些圖則，畫這個洗手間，畫那個廚房，上班用 AutoCAD 來畫，一直都做得很開心，同事之間也相處融洽。但大概做了三年，直到九六年 DJ 比賽恢復了以前的賽制，一個人都可以參加，當時就想不如再去參加比賽。那年不是在英國舉行，是在意大利。

于　那裡是個很奇怪的地方。

T　對啊，里米尼（Rimini），旅遊區似的。參加這次比賽，終於能晉身決賽，並拿了世界第

二，但其實我真的當作拿了冠軍一樣，因為世界第二都已經是完全意想不到的奇妙。

回港後，當時有 LMF、林海峰做這類型音樂的人出現了，需要「捽」碟的歌曲也開始湧現，於是我就開始有音樂製作上的工作做了。我辭去了電腦繪圖的工作，我不是很清楚記得我辭去這份工作的原因；我是辭去工作後才去比賽，還是怎樣，我不太肯定，我失去了這部份的記憶。

比賽結束後，林海峰推出《的士夠格》的時候就找我製作，那時候我就開始涉足廣東歌的製作。

流行曲初接觸

于　《的士夠格》是第一個？

T　不是。應該是再早期的時候，有一個向達明一派致敬的⋯⋯有軟硬、雷頌德，可能也有你，我不知道。很早期，我想是九三。

丁　我知道你說哪一個。你就是負責做混音？

T　對，「非池中」。當時我做混音。我記得九二年贏取了世界第八之後，大概九三年軟硬曾經在郭富城的演唱會中擔任嘉賓，他們叫我擔當現場 DJ，我揀選了一首音樂底本，然後現場「捽」《廣播道 fans 殺人事件》。當時他們還來到我在大圍的住所練習。真的是唱片播出音樂，給他們「捽」。說起來，真是驚心動魄，很害怕跳針，如果跳針，就死定了。就是這樣，我參與了那次演出。

于　那次是在紅館演出？

T　對，在紅館演出。

于　那次是不是你第一次跟流行音樂有關係，而其實那個源頭都是來自林海峰和葛民輝？

T　對。其實很有趣，軟硬他們有一間叫 BFD 的滑板店贊助他們，以及製作衣服。那個老闆是日本人，我經常在那間店裡跟他切磋，他也是一個 DJ，好像是由於這個關係而認識的。

于　你認識他的時候，你是不是已經拿了那個世界第二？

T　不是。拿了第八。

于　已經拿了第八？

T　九三年還未拿第二。當時阿 Jan（林海峰）和阿葛（葛民輝）覺得很有趣，邀請我說不如幫我們、達明做一個計劃。當時我記得有個 Akai 3000 型的 sampler 採樣機，我不斷拿了些唱片的 sample 採樣去「捽」、去「玩」、去錄音室錄音，就這樣製作歌曲。之後，隱約都有葉蒨文、莫少聰，有很多歌需要「捽」碟；還有 Patrick Delay、楊振龍、三劍俠和 Davy Tam，他們經常叫我「捽」些歌曲給他們。

接著《的士夠格》時，阿 Jan 對我說：「不如製作多些歌曲，你那麼厲害，拿了第二。（笑）」於是我幫他製作了《的士夠格》。之後幫阿 Jan 錄《喂喂喂》，亞龍大為他作曲、編曲。當時在錄音室見到 Davy Chan（大飛），他跟我說他們有個計劃叫 LMF，會在不同的樂隊抽一個低音結他手、一個鼓手混合一起玩。我去了他們的樂隊練習室，聽了他們的歌曲，我就說我弄些音樂底本給你們。弄了給他們後，阿仁他們填詞，接著就拿了我的歌曲去用。屋邨、

Bar City 我們都去玩過，派對又做過，當時很多人捧場，很好玩。

　　然後，不久他們就說他們跟華納唱片公司簽約了，要推出《大懶堂》這張碟。自此以後，我就不斷提供音樂給他們，一直和他們在練習室裡練歌。同時間，當時非常流行 rave party，我記得當時我打碟的次數多得自己都差不多要暈倒過來。在蘭桂坊的「九七」打碟，之後的派對又去打。此外，也到內地走那些巡迴，每個星期五、六、日，要飛幾個星期，不斷飛來飛去，回到香港，又打碟。那時候不停工作，還要做音樂，真的沒有時間睡。我想可能年輕時還可以捱得住，不斷工作。而當時自己做音樂不是非常在行，所以不斷嘗試，找了些樂譜練習，摸索一下怎樣按樂器上的弦。「配下配下、砌下砌下」，就製作了一些曲子。當時 LMF 的公司華納唱片就說我可以推出個人唱片，於是就製作了一張名為 Scratch Rider 的 EP，錄了幾首歌曲，找了胡蓓蔚唱《忘記他（是她）》；又有一段類似影片教材的東西，收錄了我在巡迴表演的片段，並製作了一段錄像作教學用途。

于　Scratch Rider 不是坦克車封面那一張嗎？

T　坦克車封面是另一張，是大碟來的，有十幾首歌。Scratch Rider 應該是九九年推出的，四首歌加一隻 VCD 教材。

于　這也是由華納發行的嗎？

T　對。前後推出的三張都是華納。

于　你跟華納之間簽的合約是推出三張唱碟？

T　對。而我推出第三張碟的時候，華納有很多人走了，變了金牌。當時還是沙士時期。

于　已經是金牌？那應該不是很久之前的事。

T　我想是二〇〇三年。不是金牌，即是 EMI，還是那時候不是叫金牌？

于　金牌應該跟 EMI 掛鈎的。是誰去了華納呢？那個年代應該是 Gary 去了華納。

T　對，應該是 Gary。但是由於那時候是尾聲，我推出唱片後，沒有人替唱片宣傳。

于　因為你是前朝遺留下來的？

T　對。然後因為沙士，情況就更加糟糕了。嗯，所以那是最後一張唱碟。

于　但是 LMF 時期之前，其實你真的是一個 DJ 的身份，你不會無緣無故就去寫詞的嘛，不會無緣無故需要表演、唱歌、Rap 的嘛！

T　對，不會。

于　你是在 LMF 時期才開始？還是之前已經有呢？

T　沒有，都沒有。

于　由你推出自己的唱片的時候才開始？

T　對了。

于　LMF 時期，你只是負責音樂的底本？其實你是沒有參與寫字的？

T　沒有。全部都沒有。

于　然後都是一大堆人站在台上，你沒有需要充當 Rap 的角色嗎？

T　沒有。我只是 DJ。

于　對不起，這些我忘記了，因為印象中經常都是一大堆人站出來。

T　我也忘記了。不知道有十一位還是十二位組員（笑），太多人了。

于　所以是直到你推出自己的唱片才開始自己填詞的？

T　不是。詞，我不會寫。我找人幫我寫的。

于　哦。但那歌裡的人聲是你來的吧？

T　不是，我記得當時那幾張唱片找了 MC 仁、胡蓓蔚來錄音。

于　即是你沒有 Rap 過？

T　有一、兩句，但並不顯眼。

于　即你不是最主要的 Rapper？

T　不是最主要的那個。

于　而從來都未試過？直至現時都未試過？

T　未試過。不會（笑），不夠強。

于　所以那些音樂底本是你負責的？那三張唱片，有 EP，有大碟，在創作過程中，那些音樂底本都是由你操刀的？

T　對。

于　整個唱片概念是由你構思的？怎樣創作、如何創作都是你負責的？

T　對。

于　那麼那些 Rap 的字（詞）是由你和他們一同商討而得出，還是你放手給他們寫？

T　我會說出我對那個音樂底本的感覺，然後可能有個題材，他們不一定要按照我這個題材寫，但有些人也會照著來寫。因為我想合作，我不想獨攬整件事的控制權，不想我說怎樣，其他人就要怎樣。我給予他們題材，少許啟發，他們就去寫，以這樣的形式完成。

于　這個做法是你自己一開始就決定這樣做，還是華納來主導？即是有沒有人幫你？

T　沒有。

于　有沒有 A&R（Artists and Repertoire，藝人經紀部門）的人來干涉你？

T　即使有，都不用理會。

于　他們也無法干涉。

T　嗯，他們都不知道，通常都是來坐坐就走。

于　其實香港大部份 A&R 的人都不懂如何判斷這類音樂，他們大多沒有相關的背景。

T　對。

于　那之後還有沒有？

開啟發展新方向

T　〇三年，LMF 推出最後一張唱片。同時間，我在一個 DJ 比賽擔任評判，看見農夫當表演嘉賓。看到他們的時候，覺得他們很有趣，跟 LMF 完全是兩種不同的風格。看罷比賽，跟他們寒暄了幾句，他們說：「Tommy！我很喜歡聽 LMF 的！」他們當時已推出了唱片《月下思》，他們說剛跟當時的唱片公司完約，不知以後怎樣。接著我跟他們說不如你們和我簽約，而我又有幫其他 DJ 作中介人，我可以幫你們接洽工作。另外，在日本也有一個經理人是幫我接洽日本的工作的。於是我帶農夫到日本的俱樂部表演，跟日本的 Hip Hop 愛好者玩音樂，又去代代木公園。由於有了 LMF 製作唱片的經驗，所以知道製作唱片要做些甚麼，例如製作音樂、找人設計唱片封面及拍攝等等。他們說不如推出 EP，然後就推出了一張 EP，做音樂，找人設計，找發行。

　　當時我也不太懂找發行這些東西，於是四處問人，不記得是找了 Silly Thing，還是 Raymond 了。我說：「喂，我們是農夫啊。」他們就跟我說：「Tommy，這很困難的。我幫你發行，又有甚麼用。我給你『拆家』的電話號碼，你自己找他。」後來我找了負責唱片批發的「拆家」，自己發行唱片。銷售情況都不錯，其後就想不如製作一張大碟。我和農夫大家開始了解對方，同時間又幫他們接洽一些商場的表演，並開始幫他們錄製第二張大碟《音樂大亨》，接著又拍 MV，又找 now.com 的攝製隊幫忙拍攝，大家討論怎樣拍攝，當時一直都是做這些東西。後來，情況一直都維持得不錯，開始有名氣，多了工作可以接洽，大家摸索得到

想怎樣去做。

　　那時候我家搬到天后，他們就到我的住所錄音。我的錄音室就在廚房，面對著那部抽油煙機，歌詞貼在抽油煙機上面，拿著麥克風，拉了電線到廚房。在廚房裡錄音，我們經常在廚房裡 Rap。（笑）那時候不斷在家中錄音，然後我替那些音樂混音，甚麼都是自己做的。做 mastering（母帶處理），也是自己去印碟。

于　Mastering 找人做？

T　自己做，所有東西也是自己做。

于　嘩，厲害！

T　哪裡厲害！（笑）音量及音質調整也全部自己做。

于　真的很厲害！

T　那時候我記得是很辛苦的。幫他們製作音樂，自己又去打碟⋯⋯幫他們錄音、找工作。他們說我曾經有一個睡八秒的紀錄——那天幫他們錄音，錄音後要做混音。然後我在家中，我說我真的不行了，好想睡，於是立刻躺在沙發上睡了一會兒。睡醒後，很精神。他們就說你睡了八秒而已，你真是可以繼續？我說我真的可以，然後就繼續工作。《音樂大亨》後，就開始籌備《風生水起》。籌備《風生水起》的時候，基本上已經有整體的概念，因為在製作《音樂大亨》時，已經開始熟習唱片發行的遊戲規則。但雖然如此，製作《風生水起》和《全民皆估》都花了差不多一年時間，因為要構思歌曲宣傳的次序、怎樣宣傳、拍攝 MV。

　　然後，同時間我幫陳冠希製作大碟，他說他會開一間唱片公司 CMD，邀請我加入，他說

他會幫我推出唱片。我想我都幫農夫製作，那倒不如我也加入這間公司。最初他覺得我幫他做音樂，他幫我出唱片，挺好的，又讓我繼續幫農夫做音樂。緊接的一年，《風生水起》十分受歡迎，一整年的派歌情況也很好，又拿了獎。

于　那時候是不是〇七、〇八年？

T　應該是〇七年。〇七年推出，〇八年拿第一個獎，好像是金獎。

于　〇八年，因為我記得第一次得到你的卡片的時候，那張卡片是紫色的，有金色的。

T　對，金色，有一個紅色的戳印。

于　紫紫紅紅又帶點金色，就是那個年代那間公司？

T　對。其實那間公司還未正式開始。我記得農夫得獎後一個月，陳冠希就離開香港。

于　事情變得複雜。

T　我們要自己擔起那間公司。最初我是幫他做音樂、他幫我出唱片，怎料會變成我要幫他擔起公司、照顧農夫。（笑）然後，東亞那些人……

于　頂替你。

T　對，事情就是這樣變化。

于　喔，我想我收到你的卡片的時候，你已經轉到東亞那邊。因為你未必記得，那次是我、你、農夫、黎明和楊千嬅的那個會議。

T　記得，在九龍塘。

于　對，那次在九龍塘開會。然後，是甚麼時候變成現在的狀態？是不是慢慢地，還是中間還有多一件事件使你轉換成現在這個狀態？當時應該會有些合約的問題？

T　那幾年我就擔起他的公司，然後我簽了一個女孩子，叫樂瞳。那時候只有我和農夫，沒有其他人，當時公司想簽一個新人，於是我就簽了樂瞳。接著這幾年，我都是負責管理的事務，與農夫一起跟 CMD 簽的合約到期了，陳冠希又回來了，他說要重回娛樂圈，要開始工作。完約後，對於音樂，我跟他有不同看法，所以我說不如我重拾自己的音樂，和農夫離開公司。他說沒有問題，他有他自己的想法，我有我自己的想法。清晰易解的說法，他的想法是 LMF 的想法，而我的則是農夫的想法，是兩種不同的方向。然後，我們就開了一間新公司負責管理。

于　這個狀況就維持到現在？而現時你手上就有農夫和樂瞳？

T　對。樂瞳就沒有了，她是 TVB 的。

于　不過現時你旗下不是有一個女孩子嗎？

T　有嘉琳，嘉琳一直都沒有出唱片，但一直幫我。

于　嘉琳是不是那個經常彈結他，自己唱歌的女孩？

T　對。

于　但她好像最近都沒有做音樂？

T　沒有喔，這幾年她都在寫稿。現在她已沒有寫，她結婚，並懷孕了。所以現在我旗下就沒有女孩子了，不過咖啡因公園還在，我們幫咖啡因公園做音樂。

于　咖啡因公園的成員仍然是以前那些成員？

T　哪些成員？

于　我認識的咖啡因公園，彈結他的男孩叫甚麼？

T　Gary。

于　是 Gary 嗎？他以前那隊樂隊叫 Ma……

T　Mazer。

于　對，Mazer。

T　沒有了。

于　現在 Mazer 沒有了嘛。

T　現在只剩一個人，這一年開始加強訓練他。

于　所以現在沒有女孩子？全部男孩子？

T　沒有。對，全部男孩子。

于　但衣服鞋襪呢？你不是有一個推出衣服鞋襪的品牌？Fingercroxx 不是你的嗎？

T　衣服？不是不是，合作而已。我認識那個

人。其實我有 DJ 學校，叫 Color。

于　所以那個是 Color，「p」字頭的是甚麼？

T　Color Production DJ School。DJ school 是賣器材教學的。現在就於伍樂城那裡教學。

于　還有在伍樂城那裡？

T　有。不過其實我沒有教的。

于　總之有你的名字。

T　對。

于　因為我有在那邊教學，有段時間看到有一個分支是你的 DJ 課。所以，你有和他合作，但就不是真的由你去教學？你有自己一個真正的學校依附在他那裡，是不是這樣？上課的地方就在他那裡？

T　是的。

于　其實都很久了吧！

T　我想都有三、四年。

于　不知不覺都很久了。但這間學校之前，你有沒有教別人？即是在你和他有合作關係之前。

T　我很早期有教，很早期還未跟他合作時，我在灣仔的商業大廈教人。但我不是經常教的，我是教一些已經懂了基本技巧，而想有進階技巧的 DJ。

于　即是跟那些在伯樂上課的學生不同？心態

非常不同？

T　是的。但開始在伯樂工作後，那些學生多不是進階型，是初學的，只是想找些東西學。

于　是的，其實甚至他們根本不知道那些是甚麼來的。

T　是的。順便學多一種東西。

于　然後學完就走（笑），弄不上手就走。這個故事就是這樣了？

T　對。

溝通的一道橋

于　那麼，我們多講一些深層次的東西吧。其實在我邀請的同行中，你是我最多東西要問的一位。你的音樂，是我最不熟悉的。也許不應該說甚麼我的音樂你的音樂。我們那些所謂……彈結他、彈鋼琴，玩傳統樂器的人，是無法完整地拿捏你所專長的一類音樂的。我們最多只能偽裝，但從來都不能真正地玩味。對我來說，經常覺得那裡有一條很無謂的界線，是很難去跨過的。不知道你有沒有這樣的感覺，有時候甚至是有一種抗衡存在。我非常討厭這樣，不明白為何要有這種無形的對立性。

T　嗯，其實你可以這樣看：我是一個「鼓佬」，打「鼓」之餘，加多了少許效果而已。（笑）

于　（笑）但你又有些不同，我跟「鼓佬」的溝通中是有一道橋。如果要跟一個 DJ 溝通，那道橋就虛無得多；首先，就是沒有一份叫作「樂譜」的東西。跟「鼓佬」之間還有那份樂譜，跟 DJ 溝通就沒有一種存在的共通語言。你跟音樂製作人有很多合作的經驗，那麼你在最初跟他們合作的時候，有沒有覺得要去找一種互相能夠溝通理解的音樂語言？

T　說自己像「鼓佬」是因為做音樂時，從節奏出發，連旋律也是，是很美式的做法。例如收到了要做混音的音樂，會先去「砌」好一個鼓的節奏，一段甚麼都沒有，只有鼓的樂段，直到鋪出了一個有趣的節奏，才加上其他音樂元素。我只懂很皮毛的音樂，有時候找些懂得彈電子琴的人幫我按幾個和弦，我再去加效果。跟普通音樂人的做法差不多，有時也會把「捽碟」的技巧加進去。這跟監製所做的差不多，只是我比較遜色，因我不懂玩樂器，旋律又不懂，配和聲又不懂，只能靠自己的耳朵來判別好聽不好聽。

舞吧！舞吧！

于　你當 DJ 的年代歌接歌的打碟形式，是怎樣揀選歌曲的？

T　很早期沒有揀選歌曲的概念。當時很多歌曲都是 Euro beat，有 music break（間奏），有 outro（尾聲）那種結構，如果找到另外一首歌有個混音的引子，而這個引子好像在節奏上跟上一首的尾聲有關係，等於找到能夠把兩首歌接軌的位置，便將兩首歌連結一起。

于　當時全部歌都可以這樣接駁起來？

T　當時全部 DJ 也這樣「駁歌」。全靠那個接

駁點，那些歌都有特別混音的 DJ 版本，一到接軌位就留空白了。前後的節奏接上，就很流暢地轉換為另一首歌。不過有時還是要計算一下的，例如有些歌很奇怪，本身是四拍子的，但要接得順暢又可能要在接駁處減兩拍。計算、接駁得好，播放完成品的那一刻，感覺很棒。那時候就是想著要學習怎樣接駁歌曲，沒有説要學習如何揀選歌曲，都是有一堆近期熱播的歌曲，就全部打出去。

于　那時都是打快歌，有沒有打些慢歌？

T　都有，那時我打很多「船 P」（船上派對），以及酒店辦的那些，就開始有用上慢歌。起初揀選的歌曲速度會慢些，然後慢慢的建立和推進派對的氣氛。場內的人開始露出疲態，便會立刻轉換音樂。那些男女開始合成一組跳舞，就播放些慢歌。慢歌在第一次不要播太多，三、四首就可以了。然後再轉換音樂節奏，重新提升場內氣氛。接著又播一、兩首慢歌，最後播放一些節奏很快、強勁的歌曲，Rock 'n' Roll 或者中文歌也會打。那時開始歌曲流程編排，看現場、人、環境去決定打甚麼歌。

于　甚麼時候開始有意欲去替歌曲進行混音？

T　一九九一年參加 DMC 世界 DJ 打碟大賽時開始。那時發現原來可以透過器材去扭曲和改變聲音的質感，把一首歌變成另一首歌。之後，就開始知道甚麼是混音。打碟的年代，就開始知道原來那些聲音可被改變的幅度是如此誇張。

于　你説揀選一個整體歌曲的編排，視為整個的演出。如果單從每一首歌去看，究竟如何去選呢？有沒有慢慢發覺，自己原來對於某一類

型的歌曲有喜好？

T　Rave party 年代，我聽最多歌、買最多唱片。一九九一年參加比賽都是 Hip Hop、Rap 類型的歌曲。我很喜歡這些歌曲，覺得這樣的歌曲也可以推出唱片，十分厲害。但事實上，未必真的能夠投入其中；因為 Rap，我不知道他在説唱甚麼，只覺得每首 Rap 歌有一個主題，音樂由頭至尾都是相同音色相同 sample（聲音採樣），不斷重複著一個節拍，但很喜歡聽，可以三分鐘內不斷聽著。Public Enemy 的 *Rebel Without a Pause* 的音樂好像燒水聲那樣，我很喜歡。之後因為 LMF，我被認定是 Hip Hop 愛好者，其實甚麼類型的歌曲我都會聽。Break beat、House、Trance 或一些 Abstract，範圍很廣。那時候賺了很多錢，不斷買音樂，不斷聽。在 HMV 買唱片，差不多一個月就花了一、兩萬元。當 DJ 的時候，Rave 都是跳舞音樂和電子音樂，不能分開。

于　剛才説的類型，其實全部都是節奏，全部都是 groove 的東西，會否聽一些不是 groove 的東西？或者不是以 groove 為主的東西？

T　有的，但不經常聽，例如 Jazz。或許我聽音樂是以歌來劃分，而不是類型。這首歌好聽就去聽，不是這類型好聽就不斷去聽。但當 DJ 的時候，只可以揀選跳舞音樂，那種教人一聽到音樂就可以跟隨著跳舞的。這首歌好聽，可以令你跟著放聲大喊，但跳舞是另一回事。當 DJ 一定要揀選一些可以讓人跟著跳舞的歌曲。

于　是不是都要打一些當時的熱門歌曲？

T　會，一定會。因為我不會限制一定要打哪一個類型的歌曲，很遺憾別人只把我歸類為 Hip

Hop 音樂人。最初聽歌，是聽 Billboard 的，MJ（Michael Jackson）、Prince……

于　你也會聽 Pop 的？

T　做燈光音響的時候，打「船 P」都是播這些、聽這些 Pop。這些全部都是八十年代，我很喜歡聽的歌。那時候還會去旺角找唱片店替我錄歌，把不同歌手最熱門的歌錄在那些卡式錄音帶，幾元一盒。當時又會聽收音機，每星期都有 Billboard，聽那些改編的樂曲，還會錄電台廣播。

于　預先設好那「停頓」按鍵，準備一聽到自己喜歡的歌就按下去。

T　對，還要用這個「停頓」來來回回玩混音。話說回來，打歌沒有甚麼限制，類型是不斷變化的，今天打這類型的歌，不代表永遠都是打這類型。

于　但到了後來，你成名了。任何你有份參與打碟的派對，那些人真的是為你而來的。在這樣的情況下，你要再揀選歌曲，會有甚麼不同呢？即是你再選擇怎樣去玩的那一晚，你跟以前的自己有甚麼不同？

T　其實打一場碟之前，你要預先買一大堆唱片，聽很多歌。那時有很多 DJ 訂了很多唱片回來，也是不斷地聽，聽聽哪些歌適合跳舞。我把聽歌和跳舞分得很清楚，這首歌能夠跳舞，我自己的身體會隨之擺動；但聽歌的話，我覺得把不適合跳舞的歌曲在跳舞的場合裡播放是非常不應該的。所以我一定會揀選一些可以跳舞的音樂。雖然聽起來，好像是我控制著整個場面，但確實那些歌曲真的可以讓人動起

來。那時我去 Canton Disco，我自己也有跳舞的，覺得自己很年輕。我明白即使是自己也很想聽一些可以跳舞、可以表現自己身體律動的歌曲；如果那首歌曲不能令你的身體動起來，會很不自在。所以我認為跳舞音樂就一定是跳舞，聽歌就聽歌，是兩回事。

于　由你開始去做 remix，即使那首不是 dance mix，你都要去做一個適合跳舞的新版本，要不然沒有理由一首歌需要去多做一個 DJ remix 版本吧。即是由你現場打一首歌過渡到你要去做已有的一首歌的一個 remix 新版本，兩者的處理是不同的。兩者之間，你覺得你投放於其中的技巧感覺有沒有不同？或者你較喜歡做哪一種？

T　給你這樣說，我做 remix 和打碟，我發覺背後的推動力都是跳舞。可能因為我曾經在家中製作音樂，我做過很多 remix，做的時候為何我要先創作鋪排好那個鼓聲的節拍，因為我要有那個鼓，節奏才可以出現，那才有所謂的 groove。即使有些鼓的聲音很特別很有趣，但如果我不能用它鋪排出一個可行的節奏，我最後也只會放棄它。其實給你這樣說，原來不論是 remix 或是做音樂，最基本都是那音樂要能夠令人想跳舞，而不是以概念或類型為先。原來是這些驅動我去創作的。

打碟方式做 remix

于　你剛才說你是先砌好那個鼓，或者確切地說是先做好基本的 loop（循環節拍），你要先砌好一個你覺得可行的 loop。但如果做 remix 的時候，你也是先砌好 loop，那麼接著你會聽到甚麼東西？例如你收到一首歌，要你做 remix，

你聽那首歌的時候，第一印象你會去選擇聽些甚麼？即是甚麼東西能夠第一時間吸引你？你會選擇甚麼作為你第一件要聽清楚的東西？我想你必然聽了那首歌之後，才去做那個音樂底子，而你做底子的時候，你都不會做一個跟自己作對的，令到自己不能砌好那首歌的底子吧。那當然是你聽了那首歌曲後，那首歌有些東西令你做底子的時候，令你知道……因為你的目的始終都是最後 remix 成功，所以在這個融合過程中，你的耳朵正在選擇甚麼來聽呢？

T　我應該是以打碟方式去做 remix。我拿了那首歌的歌唱部份的音軌、a cappella（清唱）、vocal tracks（聲樂音帶）回來，我不會先聽任何其他參考歌，其實我很少要聽甚麼作參考的。拿了回來，放進電腦，先聽 vocal，加些鼓聲、少許低音線條，捉到感覺就行，然後就開始「砌砌砌」。

于　即是說你都不太理會它的原貌？

T　因為我都是當作打碟 remix 這樣做，歌接歌。這首歌接駁到這裡，接得好聽，這樣的手法去做。我沒有預設要做一個甚麼類型的風格，都是「夾下、砌下」這樣，使到各種元素配合得到。我覺得 remix 音樂加入低音、旋律、主音各樣東西，最重要是能夠互相配合，這些東西融合起來好聽就可以了，就這樣去做。

于　我想問一個很傻的問題，如果速度不對，你如何處理？

T　速度不對？

于　即是歌曲原來的速度，無法令你可以發展到你想要的 groove。

T　可以調節的嘛！那個速度，其實都會調節的。

于　但有時候如果真的差得很遠，即是很尷尬的，如果你拉慢它，你會覺得那個人聲會變得很奇怪；把它調快些，又會覺得不行。而你心目中會有一個它可以達到的理想速度，但當它介乎於兩者之間，你拉長它、拉慢它、調快些都不是……

T　我就不會破壞原曲的，可能因為別人找你做 remix，都是由於他們覺得可以跟你合作。我給你我的東西，不是要你拿走我的東西嘛，你是要將你的元素融合到我的元素裡，這樣去做。所以我不會把一首歌 remix 成只剩下一、兩句，如果是這樣的話，我倒不如聽另一首歌。我不想這樣，一定要保留原味。所以是「在保留作品原味的前提下，加入自己的味道，融合一起」這樣做。

于　所以你會遷就原曲多些？

T　我會一半。我不可以佔八、九成，喧賓奪主。一定要一半一半，因為別人聽你的歌曲，都是想聽到兩者之間有化學作用產生。

于　所以到了現在，你會做製作。在製作的過程中，其實你都是負責農夫，農夫都是接近你的音樂，無論是做出來的，還是風格，各樣東西都很接近。因為製作的過程，跟你替一首歌做混音要做的功夫不同，有更多的東西需要兼顧。你是不是自己慢慢地摸索？

T　是的。

于　即是你沒有因為要做製作的東西而無謂的

去多學一些。例如剛才討論過的學琴，學彈其他東西之類的，這些都沒有嗎？

T　沒有。我覺得這已經是極限，怎樣學都學不懂彈琴、結他，以及其他所有樂器。我經常都只能依靠自己的臨場反應，坐在器材前面，就不停地「篤篤篤」，當聽到某一首歌不錯，就繼續「砌」下去，這樣就成事了。

于　但你「砌」出來的東西會不會有甚麼意外？

T　不會，沒事。可能是過了自己的關口，作品播放後應該都是好聽的。

于　所以我都說耳朵比較重要。老實說，很多人都懂彈琴，但耳朵好的人反而很少。他們不知道自己在彈甚麼，直至他們要做音樂的時候，就做不到了。如果你問我，我當然覺得耳朵靈巧比較重要。

T　我是屬於耳朵靈巧的人？

丁　對啊，耳朵靈巧就靈巧的了。有很多類型的音樂的嘛，不一定要懂彈琴才能做到。另外，我想問的是，因為你所屬於的音樂類型和你玩的東西，其實我又不能說這些東西在香港沒有任何文化基礎，我覺得一定不可以這樣說，但是你剛才也提及過，其實是帶有濃厚的美國或者北美洲的文化色彩的，我不知道歐洲有沒有？

一種自己的語言

T　有，Rap、Hip Hop、農夫那一類。

于　是的，或者是 DJ 的概念。這個概念是一種外來的文化，它不單止是音樂，還有很多其他東西，例如派對，甚至是語言。例如你 rap 的時候，所採用的語言，或是語言文化，或是社會階層，或再推廣到一些與生活衣著有關係，某一種特別的打扮，這跟一個人或一群人自己怎樣看自己有關係。然而，這種文化在香港，我覺得可能現時有些不同，但可能在我們小時候的年代，這並不是一種主流的文化。你在自己的成長過程中，這些東西對你來說有沒有一種衝擊，你自己有沒有相類似的感覺？我不知道怎樣去問，但其實你知道我在說甚麼嗎？

T　不知道。（笑）

于　其實我想問的是，用這樣的方式解釋給你聽吧。我們是香港人，我們是說廣東話的，但那些音樂未經我們加工整理前，是沒有廣東話的。

T　對。

于　對啊，即是其實這個時代是你們創造出來的，你怎樣從那個不是說廣東話的世界，將那些音樂的東西移植到我們這裡？你再回想那個過程，其實是怎樣的？

T　應該是喜愛，然後翻版地去複製，一定要有複製的動作，翻版地去學。之後學得多，找到自己的想法，找到自己想要做、想要講的東西後，就明白了那個用途，就開始會去表達、去改進，或去發聲，應該是這樣的階段。

不過我想特別強調農夫，為何我會覺得農夫是我的聲音呢？我覺得他們跟 LMF 有很大的不同，或跟所有香港玩 Rap 的人不同，就是他們不會拿 Hip Hop 那一套去繼續翻版，他們只是喜歡那一種音樂、那一種風格、那一種語

言、那一種表達方式，並且令這些變成他們自己的語言、香港的語言，或者他們那種小朋友性格的語言。有很多人認同 LMF，大部份人都覺得好，但無助令所有人的看法改變，去改變社會，令社會變得更好。只會消除怨氣，而不會有更好的變化。但農夫有這種特質，他們一邊寫歌詞，一邊做音樂，有那種使命感。

于　即不是一種單純表達完就了事的。

T　對啊，他們自己的意願很強，但我不知道他們有沒有這樣的能耐令大眾繼續聽下去。因為 LMF 早期的時候，他們寫完歌詞，有些人聽完都覺得這些歌詞可以啟發他們某些東西。其實農夫都可以，他們已經開始在這方面著手，希望可以令人們的想法變得沒有那麼偏激，由善意出發，去改變別人。他們以較聰明的方法，而不是以強硬的手法，會依循著這個方向寫歌。我覺得這樣很好，因為美國的 Hip Hop 都是由女人、派對、毒品傳開的，這麼多年都是這樣，沒意思的。在最早期很多人都說 Hip Hop、Rap 都是批判社會，指東指西，令全部人都循著這樣的方向去想。但其實七十年代的時候，Hip Hop 都只是很簡單的，派對、主持、DJ 搞搞氣氛，都是以這樣的方向出發。很多傳媒報道都說 Hip Hop 本身就是要批判社會、要罵，其實這只是其中一種。所以現在農夫希望在這件事上，可以有另一種聲音、另一種表達。

于　這是你遇到農夫之前，就已經在心態上想依循這個方向，還是碰巧遇到他們，大家一起發展？或者想到？

T　LMF 的表達方式，應該不是我百分百喜歡的 。（笑）

于　我知道。（笑）

T　因為我覺得很棒，有那種力量存在。但是否他們的全部東西我都會舉手認同呢，我都會認同的，但我不會說這些東西是百分百正確。我有不同於他們的想法，但跟他們是可以合作的；至於農夫，我覺得社會多一些農夫這類人，會更和平。所以我覺得農夫較適合我，是符合我那種取向。

于　音樂上呢？

T　其實現在農夫的新唱片，或其他甚麼我都沒有去碰，我開始沒有做他們的音樂了。我會交給他們自己一手打理，找其他人編曲。因為我與他們合作已久，我開始有點迷失，或許讓他們與其他音樂人合作，他們會獲得更多的啟發。現時我主力做的是一個秘密的計劃和咖啡因公園，以及一個新的 Rapper，叫 Double T，現時就是做這幾件事。

于　現在你和咖啡因公園的合作，或者你跟他們簽約後一起工作，他們的那種音樂形式和你的有沒有甚麼不同？在這個合作上，你擔任的角色是甚麼？

T　其實我仍然和他們磨合中，因為最近才幫他們錄新歌。他們一直都很努力，作了很多歌給我聽。直至這一、兩年間，他們有幾首歌曲，我覺得很好聽。那些歌詞，我們則不斷修改，改至大家覺得感覺不錯就到錄音室錄音。但過了第一輪，我又覺得不是太可行。我覺得不行的，可能不是歌詞、音樂的編曲，而是他們還未能突出他們自己的風格。他們有獨特的聲音，令人一聽就知道是咖啡因公園，我對他們挺有信心的。但他們也好像農夫最初那般，

還未能掌握最好的東西，所以現在希望透過錄音的次數增加，透過大家互相駁斥、挑戰，而使到最後出來的作品可以變得更好。

于　錄音的時候，你大部份時間都在場？

T　對，我幫他們配唱的，vocal……

于　農夫也是？

T　農夫也是。

于　你說你幫他們混音的，咖啡因公園都會？

T　會的，全部都會負責。

于　但音樂就由他們自己彈奏？

T　是的。

就是一份堅持

于　回到訪問剛開始的時候，你當時第一次去外國比賽，見到很多其他 DJ，他們的歌曲、技巧對你有很大的衝擊，其實還有沒有其他東西會影響你日後做自己的音樂？或者之後你認識了他們，不論是音樂上的技術、他們的態度，或是他們的生活方式，會不會對你有一定的影響或啟發？

T　我覺得香港沒有這些東西。我去到那邊，發現世界各地的客觀環境，有比香港好，也有比香港差的，但他們仍然有如此的空間生存，香港應該都可以，就是這種體會令我可以堅持到現在。當然先決條件是要自己喜歡和感覺到

自己做出來的東西，別人會喜歡，才可以繼續堅持下去。這種體會令我深深感到，沒理由在香港不能有所發展，一定要堅持下去。就好像起初幫農夫做音樂，別人說怎會成功！或是說別人看你是 DJ，不會認為你有前途，做 DJ 可以做多久？有一個人曾經跟我說，你做音樂？很多做音樂的人都不能餬口，你要想清楚，可能到最後你也不能餬口。他跟我說做音樂的嚴重性。

于　不過香港是這樣的，最好全部都去銀行工作或當醫生。

T　我覺得行行出狀元。

于　在訪問開始前，我在網上搜查到那個有關 Crop Circles 的演出。這是甚麼來的？是不是康文署負責的？

T　對，康文署。它找了我和鄧智偉。其實這是鄧智偉負責的，現在做無綫所有音樂的那個鄧智偉。他在前幾年曾經做過很實驗性的東西，我看完後，覺得挺特別，挺好看。他做流行音樂，想不到他做這類音樂也行。我記得他曾說過自己有兩個腦袋，一個是流行曲，一個是這些實驗性質的。他邀請我，不如一同合作玩音樂。前年就真的合作了，我搬了些 DJ 器材跟他玩，他又彈奏了錄了一些音樂給我，我回到家，就當作 remix 這樣做，砌了節奏，完成整個流程給他。及後，他在我的流程上再加入音樂、vocal 及效果等等，再構思錄像等各樣東西，我就這樣跟他合作了一場演出。

于　在哪裡舉行？

T　香港演藝學院。真的挺好看的。因為那個

錄像製作得很好,以及那隊人其中一個是在演藝做音響設計的,他把一些聲音變得很特別。整件事也很有趣。

于　那個是不是你最近期、最親力親為的東西?

T　對。

于　我想這是很明顯的,當你開始接手行政事務時,就少了做音樂。

T　對,因為沒有那麼多時間。

于　但你覺得日後你會不會繼續做音樂?

T　音樂?會啊。我還聽音樂,如果歌都不聽的話,那就應該不會做了。

于　這麼多年以來,你覺得辛苦不辛苦?

T　不辛苦。

于　即使讓你再重頭選擇,你也會這樣?

T　對。絕對會。做音樂也不是很辛苦,可能時間長一點,但是可以找到樂趣的。看一齣戲娛樂自己或以這件事娛樂自己,後者更能令我快樂。你不會天天都看戲,最重要是平衡,看戲又開心,工作又開心。

于　你自己從來都沒有教人,還是現在才開始沒有教人?

T　沒有。在伍樂城那裡,我一直都沒有教。學校最初是在旺角潮流特區有一個很小的舖

位,我曾在那裡任教;還有在灣仔那裡任教,那裡的都是一些有一定 DJ 技巧的人。

于　已經是 DJ 的人?

T　對,之後就沒有了。

于　有沒有人經常邀請你出席講座主講?

T　不多,很少的。

于　即不是你不講,是別人沒有找你?

T　沒有,可能自己說話不太在行。

于　那些中學會邀請你去談談你做的音樂是怎樣?你自己的路程是怎樣的嗎?

T　少至……好像沒有。

于　這非常不合理。大學都沒有?

T　沒有。

于　大學很應該找你的。因為我覺得有很多人都不知道你做的這些音樂是甚麼一回事。因為即使是我們同行的人,也不是每個人都知道這是甚麼一回事的。

T　很多人都不知道 DJ 是甚麼,好像是一份會給人壞印象的工作。現在有些「嘅模」也當DJ。

于　她們也不理解這是甚麼來的。

T　可能就是因為這個原因,有更多人認為 DJ 這些音樂會使人學壞。

于　你有沒有一種要經常向人解釋的感覺？

T　不會啊！

于　你不理會的？

T　我不會理會的。如果你想了解多些，我就會解釋給你聽。加上現在網絡發達，很多東西其實都能輕易找到答案。

DJ Tommy

香港最具代表性的捽碟高手。一九九一年，才十九歲，已成為香港 DMC DJ 冠軍；翌年蟬聯冠軍，並進軍倫敦著名俱樂部 Ministry of Sound 的 Technics 世界 DJ 大賽，獲世界排名第八。一九九六年，再度成為香港 DMC DJ 冠軍，接著進軍意大利里米尼的 Technics 世界 DJ 大賽，成為世界捽碟高手亞軍。

DJ Tommy 亦是著名音樂監製，曾經和林海峰、農夫等本地音樂人合作。英國另類音樂組合 Moloko 曾特別邀請他重新混錄作品 *Sing It Back*，作為他們在香港發行的專輯中的特別單曲，也是本地 DJ 首次為國際樂隊重新混錄歌曲。

二〇一一年 DJ Tommy 成立天誌藝人管理有限公司，以藝人管理為基礎，致力為他們開拓多元化的演藝事業，例如音樂製作、演唱會、棟篤笑、寫作及主持等。

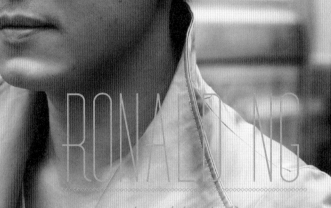

RONALD NG
伍樂城

攝影：dAN ho@Secret 9
訪問及拍攝場地提供：拔萃男書院

我自己雖然是寫流行曲，也份屬香港流行音樂作曲人這個群體中的一員，但我寫的歌曲嚴格上來說，絕大部份都不流行。這個事實當然沒有直接令我脫離流行曲創作人圈子，也沒有令我自發性地又或者是被動地停止創作音樂。你可能會問：「為甚麼寫不出連串街知巷聞的歌曲，還可以繼續留下來在這個行頭混下去的呢？」

答案很簡單直接，而且是義無反顧的實話：這個香港流行音樂行業，比大家想像中成熟，成熟得容得下各式各樣不同性質、不同風格、不同定位的音樂工作者。既容得下像我這種產量不多，專門製作口味上比較性格鮮明，風格也較強烈的音樂的作曲和製作人，也同時容得下能準確地掌握目標聽眾的潛在取向，懂得創造百發百中流行旋律的主打歌曲的寫作聖手，和製作這類歌曲的匠人們。

伍樂城先生屬後者，而且是後者之中的佼佼者。從九十年代末起，他開始了音樂寫作事業。他寫旋律和製作歌曲快而準，作品中有為數甚多流行程度非常之高的，有些甚至是會講粵語的人都會唱的。而且他的歌有一種屬於他自己獨家的感覺和風格；或者有人會認為這些歌很公式化，但公式化與否，應該由研究香港流行音樂的學者去定奪，而不應只是我們信口開河的感性言論。若果要講事實，在過去二十多年來香港的唱K文化裡，被人唱得最多的一批超級流行歌當中，伍樂城的作曲或編曲監製作品，肯定佔一個相當可觀的數量。這毫無疑問是一種成就，一種在音樂上和流行文化上的成就。

如果他就這樣停在那裡的話，就只是一個用作品說出了一個時代的故事的音樂人。約八年前，他做了一個非比尋常的決定：辦一家音樂學校。這個決定包含了一定程度所謂「商業考慮」──這樣去評論他的動機，很能正中愛幸災樂禍的中國人下懷。我們總是不能以正面態度來面對他人的成與敗，兼且從上到下偷偷摸摸地迷戀著陰謀論，總不能相信別人會為自己的理想、為他人的幸福而去努力。只有生性自私的人，才喜歡把別人的心意，不理好歹地幻想成貪圖私利的詭計。因為他們自己的內心常常有這些自私自利的念頭，又生怕有一天別人會把他們識破，所以希望靠一招「賊喊捉賊」來掩人耳目。

這個決定令伍樂城超越了一個流行音樂人的角色，因為辦學校就是有系統地把一種工藝和背後的概念承傳的艱巨工程，當中要付出的心力和要承受的風險，確實不足為外人道。伍樂城拿出了他在行內的人事脈絡，幾乎是拿自己的事業作賭注，孤注一擲成立了他的「伯樂音樂學院」。經過了幾年的運作和調節，學校上了軌道，伍校長圓了自己人生一個最大的夢想之外，又怎樣透過「伯樂」來看明日的千里馬呢？

伯樂培育千里馬

于　首先，當然是談談你開辦學校的事情，因為沒有人做此事，有的，也不會像你這樣做。然後，我們可以談談關於你其他音樂的事。我想，應該已有一千人問過你：你為何辦校？

伍　不止一千呀！

于　這樣，為甚麼？現在你有沒有其他講法？

伍　已辦校七年多⋯⋯

于　七年了，現在辦成的學校跟你心中所想的一樣嗎？不一樣吧！因為在辦校的過程裡，一定存在些變化。

伍　因為我們已完成了一些項目。實際點説，那就是一些課程，亦與一些專業人士談談辦校方向等事情。經歷了這六年，發覺某些計劃是真的能夠實行，那就繼續做下去，而一些則發覺太理想化了，那就不做，或者轉換另一種方式做。我們發覺，原來消費者和音樂人的選擇不像我們想得那麼複雜的，那就在辦校方向上作出適當調節。

于　「不是像你們想得那麼複雜」是甚麼意思呢？

伍　因為很多時候，我們以為消費者就是那樣，但實際上並不如此。調節時，我們發覺課程中放置了太多東西，但不知是不是香港人總希望快，不要拖太久，不過，他們總想我們給他們一點東西，所以我們取了一個平衡。在較早時期，我們給他們機會一試，或者他們可學到一些，然而，如他們再想多學一點，就要作第二層面的選擇。我們也跟外面的學院或生意人，作出不同形式的合作。人才挑選方面，在選擇教師或職員時，我們亦作出適當的調整。在學校發展方面，我們需要配合學生需要。以前，或許我想得太多關於課程上的細節，而在宏觀的問題上，則缺乏經驗應付。經歷了那麼多成功和未成功的事，不要説失敗的，很多時候，改變的是方式，目標沒有大分別的，而此目標比以前更為清晰。因我們獲得更多發展機會，認識了更多的人或機構，我汲取了很多。現在，我想在內地或海外有更多發展的機會。所有事情都在變化中，當中是有著更大的變化，那是規模上的變化。

于　其實，我也在此校教授，但那些同學是如何招徠的？

伍　兩種，一是來自廣告招徠的，二是由互聯網的宣傳而吸引來的，差不多99%。

于　那是有數字證實可行的嗎？

伍　是啊，可行的。

于　在這七年裡，學生的年齡層分佈如何？哪年齡的學生最多呢？還是分散分佈的呢？

伍　往年，我開辦了兒童音樂學院，而就分開兩間學校來説，成年人那所，相信是二十多歲的人最多，都是完成了本身的學業。他們也

許是大學生，或剛出來做事的，二十多、將近三十歲的也不少，當然二十歲以下或三十歲以上也有。我估計，二十多歲的參加者有六成。

于　是不是學習「流行音樂」的人較多？還是「流行」和「古典」都差不多？流行音樂當然是包括製作流行音樂，或是學習樂器。

伍　學流行音樂居多，那是我們的賣點。當初，我們的定位跟現存的音樂學院或琴行不同，最容易和最強的定位就是流行音樂，因為我們有那麼多傑出的音樂人，當然，古典音樂亦不少。近年，我們有新老師加入，也訓練出好的學生，在比賽中勝出。現在，我們集中於我們的強項。最初，很多事情也要嘗試，有的學長笛，有的學單簧管，我們現在也有提供，但不會專攻於此。譬如唱歌，仍是受歡迎的課程，那就設計得更多元化。鋼琴，當然也是熱門的，想想如何運用現存的鋼琴老師，專辦一些較高層次的課程。

于　我想在學校的架構裡，有組織地開辦音樂課程，香港是沒有那麼多人做的。是嗎？

伍　是的，都沒有。

于　你在設計課程時，有沒有參考你曾修讀的或其他現存的音樂課程呢？

伍　中學畢業後，我在 Berklee College of Music 修讀電影配樂及音樂製作，因此了解他們的課程是非常有架構的。我亦非常明白，是不可能將那套完完全全搬過來，因為香港就是香港，兩地的音樂工業不同，我們要提供最實事求是的課程，令學員能夠學以致用，在課程設計上是有參考 Berklee，但總不能照搬過來。

我們對部份課程都作出了調整，目標是於常規課程進行的同時，也能給予學生充足時間去練習及實習，對學生來說這樣是很重要的。譬如學習做好一個監製的工作，就是先要懂得處理歌唱錄音的部份。譬如製作一首歌的時候，主唱在錄音中走了音脫了拍，而你作為監製也不察覺的話，是完全不能接受的。別說編曲怎麼好，混音怎麼好，這兩者無疑是重要的，但不及歌唱部份重要。又例如對於唱歌課程，音準、拍子和音樂感，當然是不可缺少的課題，但我相信，學懂正確的發聲方法，對一個歌手來說更重要。

于　持續進修基金或其他政府資助，對學校的幫助大嗎？

伍　幫助頗大的。很開心，他們是屬於思想開放的。最初我們只有流行音樂製作課程獲得持續進修基金的資助；在三、四年前，我大膽嘗試以「填詞課程」申請該基金，因為我相信填詞都屬於創作和音樂的大範圍以內，結果他們真的批核了。修讀此課程者，可申請資助，那是相得益彰。後來加上香港資深混音工程師 Raymond Chu 主教的混音及錄音課程，現在唱歌、填詞、音樂製作（包括作曲）、錄音混音四個課程，都獲該基金撥款。這些也是我們學校的四大主要課程。

于　學結他、鋼琴是沒有資助的，而流行音樂製作和創作方面的課程都獲得資助，是這樣子嗎？

伍　對的。

于　是因為那些受資助的課程，內容有清楚的職業指向性？

伍　那其實是要符合幾個條件的。例如錄音混音方面，或音樂製作方面，要符合有科技性質的元素。當然，那兩個範疇一定是有的，也有創意的部份；唱歌和填詞也是屬於創意那部份，均滿足了獲資助課程的要求。

于　談談學生。這七年來，你有甚麼看法呢？姑且不談外來的，只談本地生。學生來上課，應該是希望找一個途徑入行的。這方面你們如何跟他們互動呢？

伍　我們近期設立了一個半年的短期合約制度，給有潛質而且希望入行的同學。與我們當年入行時相比，現在的人一般所抱的心態很不同，他們可能沒有想過原來要付出那麼多時間、那麼多精力才有成績，有時真的要不眠不休才成。

于　那不只是音樂，其他行業也是這樣吧。

伍　明白的。為免他們對此行業有所誤解，所以才有這個好像「試用期」的策略，來讓我們和他們也弄清楚，避免彼此間有錯誤的期望。譬如說，假設有一位新晉創作人寫歌不錯，但原來他一年只能寫得一首，可能因為要花上全部心神才能創作一首，也可能因為他不準備放棄其他東西來全心全意寫音樂。當你跟他簽了創作人的合約，要求他交出作曲的功課時，他會說沒時間、沒時間、沒時間。當然這個可能是極端例子，但事實上類似情況是有出現的。所以我們就想，不如先開出一張短期合約，可能是幾個月的，讓大家都有機會試一試。他們可以有機會從實際工作中先了解行業的實況，同時我們也可以看看他們的表現，之後，大家才決定是否適合長期投身此行業。這樣其實更好，因為無論他們繼續做下去與否，起碼他們

的履歷中，也多了些實戰經驗。或者他們覺得投身此行業是好的，同時也因為此短期合約的經驗，令他們得到其他公司賞識，之後選擇與其他公司合作，這樣也可以的啊。所以我覺得這個短期合約的概念是可行的。

至於學生方面，有兩種：一種是沒有家庭負擔的，不用先安排時間做其他工作來餬口；另一種就是有家庭負擔的，他們會先填滿了自己的時間，例如安排時間去教琴、教結他之類，當中有些還在上學，一邊要讀書、教琴，一邊要學創作。這樣，他們可以付出時間製作歌曲嗎？事實上不容易，但是他們又想試試創作，所以會來這裡上課。回想起，我們當年是全身投入的；說說其他人，以我記憶蔡德才最初是兼職創作的，後來都轉為全職了；反觀現在，好像新一代希望入行的人也不夠鬥心；其實他們那麼年輕，只是二十一、二十二歲，好應該拋開一切來試一試吧！

于　這會否關乎到外面工作的派出量很少，隔了很久他們才有工作？這是不是問題所在，以致他們的興趣難以維持下去？

伍　那要分兩個階段。首先，要他們的創作是棒的。

于　就當他的創作是棒的，那又怎樣？

伍　那就應該沒問題了，要看他們的決心。七年來，有三個這樣的例子。他們三位所創作的第一首歌是棒的，三首都是冠軍歌，但跟著就不見了。

于　我以為那三位取得冠軍後，穩定的做下去。

伍　穩定的做下去，七年裡只有一個吧。

于　我覺得不俗。

伍　不、不，我覺得這是時間問題，究竟他們有多喜歡創作呢？當年，我們有很多人喜歡創作，雖不全是很有天賦的，但亦有很多成功例子。然而，現在只看到他有天賦，而看不見有熱忱，只是説説而已。

于　對於他們喜歡創作而言，在他們未入學之前，修讀期間及完成之後，有沒有改變呢？

伍　我覺得情況是一半一半的。坦白説，有些會明白到他們本身是不太適合這個行業；另外，有些覺得興趣漸濃，更在家裡自行添置器材。

于　他們入讀以後，應該更清楚此行業？

伍　清楚了。正如我剛才所説，短期合約或一些音樂工作坊都很有效。為甚麼？因為我們希望在課堂外，可以更了解他們的需要和能力。我們設下一些任務讓他們完成，這樣，學員就能更加了解自己的長短處。若只透過日常課堂了解學員，往往需要待他們完成課程後，才能知道他們的潛能。

于　那些工作坊只有課程學員才能參與嗎？

伍　當然，開放給公眾就不行了，那是對現役學生提供的優惠。通過這些工作坊，他們就可以更清楚知道這行業是怎樣的一回事。

于　你是否經常直接接觸他們？

伍　經過這些活動會多些。

于　閒談有嗎？

伍　有啊。我就問他們：「音樂事業上，你們想做甚麼？」然後才知道各人有各自的故事。

于　你説七年有一個？

伍　不盡是，也有四、五個。

于　我覺得這算是成功呀！

伍　如果你説，很突出的，有一個。他很全面的，樣樣皆能，又可編曲，又可兼顧創作的其他方面，那是朱俊傑（Dominic Chu）。但其他的就是各有所長，譬如 Jamie 寫歌很好聽，很特別，而我是寫不來的，但她對編曲就不太擅長。

于　她專注寫歌，那就行嗎？

伍　有些沒那麼具有創意潛質，但仍能製作音樂的。

于　雖然我們剛才沒有討論填詞，但也問問，填詞方面怎樣呢？

伍　有幾個。最近有一個女子不錯的，叫張楚翹，她一直修讀我們的課程，而她是做設計的。我總喜歡快，不論是職員或學生。楚翹交功課很快，很整齊，覺得那是自己的報告。我覺得這是對的，功課完成後總要讓他人看，難道完成後不打算給別人看的嗎？

于　或許他們沒有想那麼多。

伍　Common sense is not common，原來常識不是人人都擁有的。

于　我們定義為常識的愈來愈不常見了。

伍　但為甚麼呢？

于　我不知道。

伍　究竟通識有沒有用？

于　在教育層面上，很難說。這東西一定是對的。

伍　但為何以前沒有標榜這東西，對於一般常識，我們卻「通通都識」呢？

于　很複雜，我也經常思考這問題。

伍　很可怕！

于　現在應該有很多東西都容易得到。以前，我們要找百科全書才找到，現在在網上搜尋「百科全書」，所有東西都出來了。雖然資料的質素參差，但很方便就能取得。然而，大眾的知識反而是更驚人地貧乏！

伍　我曾想將通識滲入課程中，但不知從何做起！要進行思想教育，如十日不准用電腦，十日不准用手提電話，而要完成創作！以前，我們就是從白紙一張開始，「度出很多橋子來」！現在，「點子」就在網上找來的。

于　作曲呢？

伍　作曲，我仍然堅持用一張紙、一支筆。我最近才買了一本紅色的簿，很漂亮呀！我不反對你在互聯網或其他途徑上聽其他人的創作。「聽」是重要的，而現在比以前更方便，以前我們買唱片、借唱片來聽，現在是手到拿來的。但一問之下，他們答：「我平日聽陳奕迅、容祖兒。」我繼續問：「其他呢？有沒有其他外國歌手？」他們答：「都有　首，Lady Gaga 的。」我想這一首只是周遭的環境強迫他們聽，而不是他們主動找來聽。這令人失望。方便了，但求知慾卻低了。

于　他們失去了動力找尋！

伍　我覺得新的法例應該規定，凡滿十八歲的，要自力更生半年，這是我意識上認為是對的事。

于　那未必可以幫助他們的吧。

伍　那只是意識上的，賭氣的話而已。

于　我常想，是不是有軍訓好些？你看，新加坡和台灣，他們就是好像要比我們獨立些積極些，也「有力」些，我們社會現在的「無力感」很強。很奇妙的，雖然女性不用接受軍訓，但在那些地方她們也是與別不同的！在依賴性方面，她們跟我們香港的年輕人不一樣。

伍　奉旨性。

于　但話說回來，有沒有好的東西？

伍　好的東西？多了假象，或者成為了短期的潮流。說說音樂，那些圍繞著年輕人的，好像是機會的機會，好像是流行歌的流行歌，其實不是那東西來的，那東西不長久的。

于　你的學生又怎樣？不是一般的情況。

伍　大部份都不錯，但部份初來的學生就不懂指標是甚麼。例如我們做歌，我們會希望達到

預期的目標，即使未能完全達成，也希望達致九成。所以他們需要學懂建立對「好音樂」的指標。

于　不知道是否因為現在上學這回事，已經消費性到學生都是客人，全體老師是要提供服務給他們的模樣。我們那年代不是這樣的。我曾問過一些老師，我所講的甚是。

伍　正面一點說，我們也有責任的。我們要建立一個光明的平台，給他們多一些機會。在培訓中，嘗試協助他們建立另一個自我，希望多些人願意接受培訓，事實上也有很多人需要這樣的培訓。不像我們當年，很多有心、有上進心的人來自各大「門派」，各人都很厲害。整個流行榜不是沒有歌可選播，而是好歌太多了，那時候爭取冠軍是困難的。我只希望將有另一個年代是這樣。

眼中的自己

于　問一些關於你自己的。你辦事很快的，是嗎？

伍　我要求事情做得快，但我也有盲點，我會遲到，就如是次訪問。另外，我說話可能慢一點，雖則現在的速度已經較以前快一點了。

于　是嗎？你有沒有授課？多不多呢？

伍　有，主要都是音樂製作。

于　但你算是在香港樂壇寫歌寫得最多的那位！

伍　我的思維很簡單的，若要在今年內做一百個製作，那我就做出一百個。呀，原來要不眠不休的，那就不睡了！我就是這樣的人。有一次，我要走埠演出倫永亮的演唱會，走了十多日。心想，沒有時間寫歌，沒有時間完成手頭上的工作，死定了，於是我在出埠前一晚，就完成了九首新作的 demo。坦白說，那全是很簡單的樣曲，編曲處理都不太完善，做完了，立即發出。我對自己逼迫得很厲害，但完成了很開心，我希望我的職員也是這樣的。這樣，樂壇才有希望，香港才有希望，新一代才有機會。（哈哈！）

于　原來你都是嚴厲的人！以前，我並不發覺的。

伍　呀，真的？現在好了一點，中間有一段時間，我是十分嚴厲的！現在了解多了人的思維和行為，好了一點。

于　對學生，是否嚴厲呢？

伍　從來沒有。我不記得是誰講的，如果他們行的，自然會冒出頭來，他自會向你說他是行的，或者讓你知道他是行的。如果他是閃閃縮縮的，那就不行了，因為我們已用盡辦法鼓勵學生，若他還是躲避的，那我們也沒有辦法。嗯，我覺得自己不是很嚴厲吧。

于　你覺得自己是不是一個很自律的人？

伍　以前是，現在不是了。不是我不想自律，而是可能現時步伐變得太快，前天討論了些東西，今天就變了，很多事情尚待處理。現在，反而不太需要自律。至於大體上的事情，我們整個團隊也會關注的，有時有些同事病了，我

就代他們跟進，有時接線生病了，他們就當接線生。事實上，我和其他主事人都要靈活變通，否則就不能成事。

于　你是不是一個很能接生意的人？

伍　接生意，還是找生意？

于　接的，那是接了別人的要求，而好好完成。

伍　我是，一定要的。如果我接了電影配樂，我就當上觀眾或導演，從他們的角度去看。

于　你做了多久才發現、摸索到接生意的竅門呢？

伍　有一年我做了很多首歌，而那年是沒有做很多演唱會的工作，所以我不是在家，就是在錄音室。完成後，出來見見其他人，才知有更多人認識自己的名字，才知道他們喜歡你寫的甚麼歌曲。但當很多人都喜歡某一些歌曲的時候，我喜歡的卻不是那些。很多訪問都是問你最喜歡哪首歌，其實不需要界定的！有些歌沒太多人認識，而歌曲的製作過程，或是某些歌詞的配合很棒，但當時沒有人看見，不用説其他，唱片公司就沒看見。如《下一站天后》，編曲上可算是沒有甚麼特色的，不知道為何我會獲得編曲獎。那曲的旋律也可算是順暢，有些味道，但論此曲是否我最好的製作，那就不是。當然，加上歌詞、電影，那就不同了。那是説，整體而言，整個製成品是否可行呢？自己只不過是工序中的一個工人，前後左右上下有很多工作人員，還要配合很多事情。

于　你如何將此經驗傳遞給學生？

伍　要讓學生於創作上提升至另一個層次，就是令他們能夠發掘出另一個自己，因為你其實可能一直都限制了自己，未曾跳出原有的框框。有一個俗套的字詞，那就是「堅持」。人的聰明是有限的，所謂人腦都是很小部份給用上了，如你發掘多一些，你就較其他人優勝。無論是很老套的歌或是很新派的歌，我都可以做，可能這是我的喜好。老套的歌也可感動人，新派的也很好玩，面對唱得不好的也是一項很大的挑戰，因為我深信，他們其實是有自己的長處，只不過還未發掘。

于　或者沒有人開導他。

伍　對。又或者太多人將他的短處説為長處，那就大不妙了。

于　他自己也不是完全沒有責任的。

伍　未發掘自己而已。

于　多年來，你有沒有一刻感到厭倦呢？你實在做了很多很多歌曲。

伍　做到想吐？不會啦。

于　總之全速前進，就沒問題了。

伍　是呀！

于　回望，你全速進行或放慢來做事情，會有分別嗎？

伍　有分別。當我很忙的時候，我的步伐是固定了的；而很休閒時，很多時候不是我想休閒，而是外面的東西還未能確定，迫使我休

閒，這令人生煩。因為做事要有那份熱情，你就要把握那幾小時，跟那歌手完成一首作品。

于　在創作上，你會否反覆做一件事情？

伍　很少。有兩種情況：一、就是所有事情都已確定了，歌詞、方向等定了，那就很快開始做；二、邊唱邊改。

于　你有沒有偏向想要哪一種情況？

伍　沒所謂的。我只想要一個最正確的結果，起初決定不了，就不決定，因編曲是可以改動的。我覺得歌詞很重要，歌詞斷定了生死；如果只是不上不下的，好像填任何詞都無謂，那就算給大歌星唱，也會令到作品最後成為一首頗無謂的作品。若要寫詞，無論如何都要蘊含一些有意思的內容。即使那首詞算是可以，但需要調整一下，而你卻由得他這樣甚麼也沒做，那也是不行的，我們常常提醒新的填詞人要記著這點。至於編曲，我都常常會作改動。

于　你多不多製作一些不是你自己寫的歌呢？

伍　多，找我做音樂製作的，某程度上是相信我，相信我選擇的歌曲，即使那些歌不是我自己寫的。假如我自己沒有時間寫歌，那為何要浪費一首好歌呢？歌手有一首好歌，這才是大家想要的最終結果。

于　你簽的人，我主要是問那些寫歌的，你會否覺得他們是你的徒弟？你覺得你對他們的影響有多大呢？

伍　我是他們的顧問，我不敢當師傅的角色。因為寫歌是要有自己的風格，不同於學武功，

全跟著師傅，我只會做打磨的功夫，根據你自己想做的事，我就提供意見，協助你做得更好。

于　你從來不會想把一種有你自己風格的「聲音」傳授給他們？

伍　我覺得沒需要。如他想要學我，那就學吧。如我當年想做一些風格像 Mariah Carey 的歌，就是最多人聽，甚麼國籍的人都懂欣賞，旋律又容易上口，高低抑揚，編曲不需要太複雜，但有明顯節奏的，無論開首位及停頓位，都是易記的，又要有吸引點，那就要一股腦兒寫下去，就是要花上所有時間，完成你定下的目標。如果我想追求一些另類的，就要尋找一些另類的元素，當然，我會提議他們先去寫一、兩首主流一些的……

于　然後就可以做那些另類的了，就好像我自己就是這樣。（笑）

伍　有晚，我去了一個慈善表演，聽到 C ALLSTAR 唱《天梯》，其實這首歌任何人唱都會成功，是一首很好的歌，旋律是沒有瑕疵的。我個人認為，一首廣東歌要求的格式，要有所謂起承轉合。當 C ALLSTAR 現場唱時，以無伴奏和聲的方式演繹，很有技巧。《天梯》這首歌可能並不一定是他們最擅長演繹的曲式，但如果他們不唱《天梯》，聽眾可能不會那麼快便認識他們。

于　你何時察覺到以上的情況呢？

伍　目標為本。

于　不只這樣。在現今香港這樣的文化下，你如何令製作出來的東西成功呢？

伍　我有很多朋友，愛玩 hi-fi 的朋友、傾談的朋友、行內的也有，各式各樣。我很想從他們身上搜集一些故事。以我的創作而言，我經常先構想一些題目，以題目來引伸各樣東西，然後才思考要如何寫成。因為這樣的話，我就能了解人們想要些甚麼、經歷些甚麼。他們每天的時間有限，若要令他們的注意力集中於一樣事情，或將他們的視線轉移至另一樣事情，那東西一定要和他們很接近。其實，似曾相識是不打緊的，我說的是題目、主題，不是說直接抄襲歌曲。似曾相識是，發覺原來這是每個人的故事，創作起來，就變得快而直接，同時也是最雋永的。回想起我製作 Twins 的《我們的紀念冊》，無論在我們的年代或現今的年代，紀念冊都會出現，那就是全張唱片的題目，這東西是永恆的。我知道沒有那麼多機會，可以再做類似的東西。她們二人又能代表當中所寄寓的意義，如她們不做這些，還有甚麼更好的呢？她們當時給人的形象感覺，的確有在學校裡的那種回憶的聯想。

于　你覺得這做法是獨特的？或是一般而言，大體也是這樣的呢？或說台灣、內地，也是這樣嗎？

伍　是啊。否則《那些年》可以成功嗎？

于　說來也是。

伍　陳奕迅、王菲合唱的《因為愛情》，簡單到不得了，但好聽。即使不是他們二人合唱，這首歌都是好聽的，當然加上他們二人，那就好得不得了！你有十個創作，最成功的就是最簡單的那個。十齣戲，最成功的也是最簡單的那齣。

我們香港的聲音

于　讓我問一些各個訪問都有的預設問題。此書是關於香港的流行音樂，你認為香港的「聲音」，即流行音樂，是甚麼？有沒有甚麼是很獨一無二的，跟其他地方是不一樣的？

伍　現在，還是以前？很大分別的。

于　現在有沒有？以前呢？現在的情況很難訴說。或者不用說很久以前，二〇〇〇年前也可。

伍　現在，我覺得被動啦。也已經像這樣很久了。

于　我想問，如果說的是「聲音」，不是文化呢？

伍　我想是 K（卡拉 OK），一首歌夠 K 就流行，但甚麼謂之 K 呢？現在已經變了，有些你以為是 K 歌嗎？但其實不是。就算八十後、九十後去唱 K，都是挑一些舊歌。我問他們：「你懂得唱嗎？那些歌曲推出的時候，你們還很小，只得幾歲，甚至未出世喔！」他們答：「好聽呀！」當然歌詞是成功要素，《浮誇》、《心淡》、《戀愛大過天》，一看就想唱，所以歌名是很重要的。

于　我們是否過份地側重於一首流行歌曲的唱歌部份呢？

伍　我覺得香港有很多歌手為我們造就了很多成功的「聲音」。譬如楊千嬅就是很獨特的「聲音」，她一來就是說故事，你便很想聽她的故事，不關於我的故事也想聽，放了一些不懂的專有名詞，那我就發掘一下，留意一下。但換

上另一位歌手，我就不會了，因為不會挑起追尋故事的心。容祖兒更不用說，「你有幾 K 也不夠我 K 啦」，當然贏盡了！

于　假如她真的有一首歌叫《K 不過我》，也是很棒的事噢！

伍　她真的超喜歡唱歌，她根本沒下過班，錄音時唱，吃飯又唱，別人的生日會她也唱，下班了，總要唱。而何韻詩，她唱的是一件事，不只是她自己。陳奕迅，他改變了很多時下男生的唱腔。而現在，你在聽一般人唱歌的時候，真的多了陳奕迅的影子。所以，「聲音」是一種潮流，但現在的總是只有表面那層東西。

于　歌也是嗎？

伍　都可以是！而這些歌的力度也少了，可能現在製作比以前少。那些年，無論是一、二、三線歌手，每年不止有一首為人熟悉的歌，但現在只得一首，有的連一首也沒有。當時，一個歌手無論他一年內出了多少張唱片，大眾都會認識到他的三首歌，而最終奪獎的只有一首，現在卻不然。歌手的成功不是只靠一首主打歌，有三首歌的話，輸掉的兩首都是有用的。如容祖兒的《16 號愛人》，不是我寫的，也不是冠軍歌，也好像沒獲甚麼獎，電台也沒有太熱播，但這首歌有一首主打歌應得的成績，大眾十分受落。又如《風箏與風》，也不是冠軍歌。

于　是嗎？是嗎？

伍　是啊，是啊。《下一站天后》就是冠軍歌。所以，一個歌手的歌曲潛力，就是你有奪獎的那首，再加上在 K 場最受歡迎的另一首，有了這兩種不同的成功作品在手，那你就能成為成功的歌手了。很多例子也是這樣。

于　我總是記得在香港電台，她們好像憑《風箏與風》獲獎的！

伍　你好像說對了。但我說的是，在商業電台沒獎，成績上絕不像《下一站天后》一樣。

于　但《風箏與風》，十分為人熟悉呀！

伍　後勁吧。此歌的功能是在派台後，很多年都還在斷續播放。所以，之後幾年，人們才被洗腦。

于　你究竟入行多少年呢？九六年？

伍　十七年了，九六年開始寫歌，九五年底回港。

于　《好朋友》是否你早年的作品？

伍　是啊，很早，我猜是九八年。

于　歸納起來，你覺得自己有沒有演進？主要談寫歌。

伍　我在美國讀了五年音樂，又做了很多自己作曲的 demo，非常渴望入此行業，回香港就跟隨了趙增熹、許愿、黃偉年工作。我漸漸作出了很多新嘗試，做演唱會，跟阿熹做創作，跟許愿做電影配樂，那三年簽了他們的公司。三年後，我出來做自己的事，我明白了更多香港流行音樂的運作。其實創作的數量要很多，不是只著重數量上的多，也不只著重作品是否流行，而是要創作出很多流行的作品。很多流行的作品是如何創作出來呢？就是創作的時候，

不要理會作品完成後會否流行，這使我努力創作，只想做做做，不要想想想。做得多就能訓練出創作一首跟之前的作品不一樣，但依然是由你寫的作品風格的境界。當中的轉變是，我寫了很多不同類型的東西，與填詞人合作的機會多了，而我又做了監製，跟填詞人多了溝通，當時發覺原來自己對於那部份是一竅不通的。因為填詞人好像是來自別的星球的，你要用他的星球語言與他溝通。

于　林夕不是這樣吧。

伍　不，要看心情。他們突然來到地球，你就要跟他們打個招呼。這只是個極端例子，我想講的不是負面的。要完成每一個計劃，每一次都是不同的故事，你遇見的人，製作人或歌手，加上當時要創作不同類型的歌曲，跟不同的製作人合作，這開始令我領悟出一首流行曲在音樂以外的「原創性」，因讀音樂的人只會想音樂的事。多學了一些不同的旋律，原來一些看來不好聽的旋律，其實是很有用的。

　　現在看來，我是很狹隘的。第一次幫謝霆鋒做監製，就做得非常仔細，處理了很久，也令他唱得很辛苦，他一定記得。我想，沒有固定的方程式，但有竅門的，就是只要有一天你還活著，你就要比以前的自己努力，也要比別人更努力；如發現這樣都不行，你就要加倍努力。因為在流行音樂的世界，其實恆常有二億對眼睛從四方八面注視著，而你是看不到他們的。如果你想站在二億對眼看著你的位置，你便要很努力了！沒有說你今年創作三首歌就行了，每一年、每一年代的情況都不同，現在或者可以，寫得更少也可，現在有五十個創作已是很好了。

于　沒有那麼多吧。

伍　沒有那麼多歌手。不，也有的。

于　如果一年做五十個製作，真是差不多全部歌手都有合作過了。

伍　嗯。要努力、努力、努力，要對自己說自己不夠醒目，要謙虛，要欣賞別人的傑出之處。學音樂，要是剛入行、寫歌的，我會跟他們說：「不要給你的朋友聽，要給其他不認識你的人試聽。你也可以試試他是不是你的朋友，給他聽一首很難聽的歌，他回答你不錯喔，那你可以跟他絕交了，哈哈！」

于　你覺得這行業有沒有希望？

伍　不只希望。愈亂的地方愈多機會，可能會有另一個新紀元出現，只是現時在蛻變之中。

于　你覺得準備進入新紀元的人準備就緒了嗎？

伍　這是先有雞還是先有蛋的問題。他們應該知道如果很努力，就會得到些甚麼。如不努力，結果又會如何。但現在的人好像兩樣都不是。所以如果你很想別人看得起你，你就得有一些表現；要做到「有表現」，當中所付出的努力是你想像不到的。在我自己事業的中段時，我就是這樣，認為自己可以開發到腦袋的其他部份，不管真或假，就去做吧！努力做，起碼得到的不是退步的結果，也成為你將來進步的參考。我就定下很多目標，叫自己努力完成，例如今次我因為工作兩日不眠，下次就要三日不眠，做到之後，就知道自己的極限在哪兒。當下次再有這樣的情況，我就知道怎樣定下自己的工作上限了。如一晚的時間，我可完成那麼多 demo，就不要騙自己不行。

于　死都要得。

伍　只有「得」，這是唯一的選擇！

于　是不是讀書時培養出來的？

伍　DBS（拔萃男書院）的洗腦嘛，一定要成為最好中的最好（best of the best）。腦海中總是要取冠軍，取亞軍就是輸了，或是輸了給誰等等，這是思想培訓。

于　要灌輸那一個理念。

伍　哈哈，總括來說就是死要面，講笑。我想也培養了一種思想，就是在社會上立足，不能紙上談兵，如果你要延續你現在所有的優勢，你需要成為一個真材實料的人、比其他人付出更多努力的人。

于　話說回來，我們這母校內，大家的競爭是很真實的。

伍　對。有些人可能會這樣想，但其實有無數不是名校出身的，也令人刮目相看。這樣的培訓方式也有好的一面，因為現實世界太殘酷，所以我們要練得比它更強。

伍樂城

學習古典音樂出身的伍樂城，現為香港著名音樂監製及作曲人，從事音樂工作多年，創作及製作的音樂作品超過六百多首，為人熟悉的作品包括：《情人甲》、《我可以忘記你》、《重新長大》、《下一站天后》、《非走不可》、《誰來愛我》、《風箏與風》、《最愛演唱會》、《合久必婚》等等。其中獲獎無數，曾連續二年榮獲 CASH 個人最多新作品演出作曲家獎，更憑《無間道》奪得第二十二屆香港電影金像獎最佳原創電影歌曲獎。

二〇〇六年，伍樂城創辦了「伯樂音樂學院」，為熱愛流行音樂及古典音樂的學生提供一個成為新一代專業音樂人的學習平台。同年，亦成立了「伯樂製作及藝術發展有限公司」，業務範圍包括廣告配樂、唱片製作、電影配樂、音樂表演及主題音樂製作等等。後更於二〇一〇年創辦「伯樂兒童音樂學院」，將其音樂教育理念，推向更廣的年齡層。

二〇一一年，伍樂城獲國際青年商會香港總會選為「香港十大傑出青年」。並於二〇一二年成立「樂有所城慈善音樂基金會」，旨在給予音樂上具潛質或卓越表現者更多學習音樂或演出機會。

ANTHONY WONG

黄耀明

攝影：dAN ho@Secret 9

訪談錄系列的受訪嘉賓中,我跟黃耀明先生最熟絡,工作關係最密切。所謂密切,並不是說我在他的個人或樂隊音樂生涯中,音樂創作和製作上合作無間的這種密切,而是在一些有關「人山人海」這個獨立音樂廠牌的原委。

一九九七年度香港藝術節,在回歸前幾個月舉行。那年,藝術節委約黃耀明,創作一個名為「黃耀明人山人海演唱會 Anthony Wong Sings People Mountain People Sea」的節目。那年冬天我在溫哥華家中,忽然收到他的長途電話,問我要不要回港參加演出。終於,我成為了身穿全套熒光粉紅西裝加上了太空人頭盔的彈琴者,正式開場前把他不會在演唱會唱出的首本名曲彈奏出來,作為演唱會的楔子。「人山人海」是他轉向個人發展後的首個大型音樂會,當中卻竟然連一首自己的歌也沒有唱,簡直是自毀前途。偏偏黃耀明和他的創作團隊選擇了這常人眼中的歧途,來表達流行音樂在官能刺激和商品經濟以外,混合了香港社會文化所反映出來的種種意象和訊息。「人山人海」後來成為他自組獨立音樂製作公司的招牌;我和那次在台上一起演出的音樂人們,成為了他新公司的「同事」或「合伙人」。無論是演唱會還是製作公司,「人山人海」都只是黃耀明在光天化日之下的怪異行動的冰山一角。作為香港全職歌手藝人的他,「離經叛道」的「罪證」多不勝數。遠的不說,最近在演唱會上公認自己是「基佬」一名,再高調和四十萬香港人香港心一起上街慶回歸,行徑絕對屬於「罪該萬死」之列。然而,百毒不侵的他尚有餘力以毒攻毒繼而排毒,相信他的種種「罪」皆由磊落光明而起,才會有七色光環護身,保他人格佑他風骨。

「一切從音樂開始」,這句話用在黃耀明身上最為貼切。且看他娓娓道來那一段愛音樂惜音樂的青蔥路,如何引領他找尋真理,認定人生坐標和價值取向,成為今天我們無比敬仰的真藝人。

于：于逸堯　　黃：黃耀明

圖書館中的養份

于　來這前去了重新開業的中環 HMV，當時想到不知道在那裡能否碰見你呢？因為你以前一天到晚都會在那裡的。

黃　有時只是去看看而已，看看價錢，有些唱片 HMV 會賣貴了，別的其實會便宜一點。但以前中環那間 HMV 的貨品系列和種類，多半是最多最快的，感覺上是引入外國的一種 lifestyle。很喜歡看其他人怎樣挑選唱片，店裡有黑膠唱片，也有書籍、雜誌、t-shirt 等周邊的產品。雖然現在擺放周邊的產品似乎比唱片還要多，這間中環店的優點是人不算多，但又不是完全沒有顧客，挺舒服的，有些人還是會享受在店裡消磨時間。在這間店，我想要的音樂都齊全，如果他們有類似巴黎的 Virgin Megastore 的咖啡店就更好了，可以在那裡消磨整個下午。以前我到外國會花很多時間在唱片店，比如一個數天的旅程中，我大概會花三個下午去 Tower Records、HMV、Virgin 唱片店；如果去日本的話，就會去 Wave。已經很久沒這樣了，很多這類型的唱片店都在香港開了分店，不過奇怪的是香港唱片零售已經開始萎縮。現在到外國倒是去小型一點的、香港缺乏的店，比如小型黑膠唱片店、專門賣 Reggae，或專賣電子音樂的，不然就是專賣 Ethnic 的 world music。

于　從前在香港是比較少見類似 HMV 的外國唱片店的，它像一間圖書館多於一間唱片店。如果我是一位大學生，我會很常流連圖書館，你不一定要把全部書都看完，它提供給你的是一種環境，還有一個目錄。有時候你需要的就是一個目錄。我猜你剛才是想這樣說，對吧？

黃　比如你找一個藝人的唱片，HMV 不是僅僅找到一張唱片，而是六、七張不同的唱片。但這情況不復再了。

于　你的音樂知識無疑是從「圖書館」獲得的。看見你在那些「圖書館」裡流連忘返，除了享受，也是想去求取某些東西的。可以跟我們分享一下你在裝備或說提升自己的歷程嗎？

黃　對流行音樂的熱愛早於我學唱歌的時間。從小就是一個樂迷，我跟很多人說過，我是由一位樂迷變成一位歌手，多於本身就是一位音樂人。成為歌手可以說是一個「意外」，假如二十多年前我沒遇到劉以達，大概沒想過會當歌手。

于　也就是說，如果你沒遇到劉以達，就不知道自己懂唱歌？

黃　不是，我知道自己會唱歌的，在學校參加過合唱團，也在教會唱詠，別人也讚賞我。但沒想過唱歌會變成專業，沒想過當歌手。即使現在當歌手當了二十多年，我仍然享受當樂迷，仍然會很專注和深入地研究音樂。對著一張唱片，不一定會研究結構和組織，而是較多會從另一角度，譬如去比較不同的藝人，他們可能也是用同一位音樂製作人（監製），而這位製作人會令這些藝人們的音樂「聲音」，達到某種相關的或類近的效果。我是以一位樂迷跟一位樂評人的角度去欣賞音樂。即使到了現在，我仍是這樣。比較有趣的是，當我製作自己的

音樂時，也會用這些角度去看自己的音樂。不單是自己的音樂，是源於歷來所聽所聞的唱片，就連我的生活、我的人生價值觀其實也源於此。早於成為歌手前，會因為喜歡一張唱片而花時間去跟它接觸和溝通。

八十年代沒有互聯網，香港媒體也沒有提供跟某些外國音樂相關的資訊，那時尖沙咀天星碼頭的一個書報攤從外國引入如 *Rolling Stone* 或英國的 *NME* 等把音樂詮釋得很好的雜誌。我閱讀那些雜誌內寫得很深奧的英文文章，不斷在字典翻查每個字的意思。讀這些音樂雜誌，學會了很多英文跟文法，也因為題材涉及很多方面，比如說 *Rolling Stone* 提及美國總統大選、民主黨與共和黨的鬥爭，在八十年代會談一下美國人如何報道愛滋病，也說說愛滋病的政策等，這些跟音樂無關的題材是挺有趣的。我的美學也是從這些地方學習得來，比如我喜歡英美音樂，而英國對形象與視覺是比較講究的，從雜誌我學到了很多其他有關美學的東西。我的時裝不是看時裝書而得來的，而是從這些音樂雜誌而來的，不僅僅是音樂的知識，這塑造了我的很多人生價值，包括西方民主或是人權的觀念。假設你看見一位喜歡的歌手，他們參加了一個人權運動，好像 Peter Gabriel、Bono 等就曾經參加 Amnesty International 的一些運動，我會因此有興趣去理解這些組織和運動背後的意義，這些最終會影響我們的價值觀。

于　現在還有看這些雜誌嗎？最近一次實實在在拿在手上讀是多久前？

黃　哦，也不是很久之前。現在還有看，但比已往少了。時間少了，網上也可以看到部份，還有人的熱情也減少了。已往作為一位年輕的學生，還需要不斷吸收不同的東西。但現在會覺得懂的東西已經夠多了，或者看小部份就明白當中要旨，便不會花時間看完。現在無論聽音樂或者讀文章，花的時間少了很多，沒已往那麼深入、那麼認真。已往每一期都買，現在則一、兩個月才買一本。現在有很多東西都可以在網上看到，但偶爾會想收藏一本特別的或談及一些喜歡的題材，即使不是你特別喜歡，還是會想買來翻一下、感受一下，學習人家怎樣排版，怎樣賣廣告，這些都是網上沒有的。好像說某位藝人推出了新唱片，那廣告便顯示他們怎樣去推銷一樣東西，怎樣去寫廣告的口號；或者是看他們怎樣為一些搖滾巨星拍照，而照片放在紙上的效果又是怎樣。我對這些東西都很有興趣。現在購買最多的還是英國的雜誌，很少買有關時裝的雜誌。

于　我曾到訪你的家，也看過你的唱片，所以我一定知道那陣容是怎麼樣的。老實說，我當然不會這樣買唱片，事實上也不是很多人會這樣做。我看見你的收藏，真是巨額的收藏，但你其實還是不會甚麼唱片都會買的吧？

黃　當然不。

于　嗯，你不會買所有的唱片，即是說，你還是有一個準則去決定你選擇甚麼唱片留在唱片店，甚麼唱片你認為一定要放在家裡。除了那些你很喜歡的，因為買唱片也不一定是因為喜歡，而是有很多原因的吧？

黃　有一段時間，大概是九十年代初，我差不多甚麼唱片都買。我很少會因為討厭一張唱片而不買它的。加上那時候的經濟環境又好很多，唱片行業又不錯，就是每個人也會買碟，這是很開心的事。另外，又因為那些大型唱片店剛剛進駐香港，還有互聯網的發展，但還沒

有網上下載這回事，所以就會訂購不同的唱片。就是說，會往唱片店購買；而相隔一、兩個星期，又會收到一盒訂購而來的唱片。但其實沒甚麼時間去聽。我買那些唱片主要是因為我不認識那些音樂。因為那時候我要開始為自己的音樂做監製，或者幫別人監製，因此我覺得我要學那些類型的音樂。比方說我很少聽 Hip Hop、Rap，但我認為這些東西都是現在流行的，我需要知道這世界到底發生甚麼事。而且我要明白幫別人做音樂是怎麼一回事。又或者是我想明白騷靈音樂是怎樣的。雖然不一定經常聽，但還是買了一大堆相關的東西，我家裡的唱片就是這樣來的。但現在就不是這樣了。

于　即是說現在不會買這麼多了吧？而且現在你想買也不一定有這麼多給你可以容易買得到吧？

黃　還是有的。

于　但現在新推出的比例也沒從前那麼多……

黃　很坦白說，現在多半都是買數碼的，有時我們也會從網上下載一些來聽，世界的趨勢是這樣。因為我覺得你聽了要是真的喜歡，你就會去買。所以現在真的買少了很多，加上家裡再沒甚麼地方擺放更多唱片，所以現在我多了很多數碼的，少了實體的唱片。總的來說，就真的是少買了。

于　可以知道當中的數量嗎？

黃　其實真的不知道，經常變的，偶爾會把唱片丟了，或者轉送給別人。我想，現在應該有接近一萬吧。

于　這麼少？

黃　嗯，我真的丟了很多。

于　說回來，我差不多是不會買唱片，我比較吝嗇，而且我又不經常聽音樂。

黃　即是你購買唱片是以功能性為主？

于　對，我聽很少音樂的，作為音樂人，我這方面很離譜的。題外話，我也經常跟別人說，很多時候我買唱片的選擇決定，都是看封面。

黃　都是的。

于　但現在很多唱片都不注重封面的設計。在網絡上，當你要下載歌曲時，那些歌曲不是一件實質的東西。我會迷失。除非你非常熟悉那個歌手和他的音樂，否則那個唱片封面真的能夠幫助你去認識那個歌手，知道他想要表達甚麼。現在很多唱片都不注重了。雖然你沒有推出唱片，並不代表你不是做音樂，但封面的重要性是無庸置疑的。

黃　然而現時的趨勢就是，當仍然有人買你的唱片，你就會將其包裝得非常吸引，令別人渴望擁有。從前大家沒得選擇，一定是一個膠盒、一張相片。但現在的是用盡各種方法包裝唱片，使其變得很漂亮，很有手感，令你很想擁有它，而這種渴望並不單純是你想聽那些音樂。可能你會為了那些唱片封套去購買。

自成的音樂路

于　換一個題目吧。我覺得你很特別的。首

先你是由小到大都不懂玩樂器，這是少有的例子，尤其在香港這個地方，但你很喜歡音樂。這裡我不發問了，我把這些東西拋給你，你有沒有甚麼感受？你覺得你這樣的背景，好在哪裡？壞在哪裡？

黃　先說壞處，我覺得自己好像有殘缺似的，長期缺乏一些可利用的東西。我想擴展我的音樂能力，尤其是寫歌的時候，我覺得缺乏了一個工具，我會有很多限制。我覺得這是最糟糕的。另外，我也羨慕別人一邊拿著樂器，一邊唱歌。雖然我不認為要成為一個歌手，一定要拿著樂器，但我也會羨慕別人可以這樣唱歌。

　　至於好處，我不知道有甚麼好處，或許是我花了很多時間做其他東西，我不知道這是不是一個好處。其實我想學樂器的，但我花了很多時間去做一些樂迷會做的事。不知道我是不是會用一種樂迷或樂評人的角度去看音樂。我覺得很多時候玩樂器的人看東西都不太客觀，他們會認為那些和弦是這樣的，那些結構是這樣的話，整體會較有條理。當你請教一些較保守的人，說某些音樂可不可以以其他方法來改變一下，他們會認為你不懂音樂，對音樂的想法也不對；但如果是較開放的人，他們可能認為你的想法挺有趣，會嘗試拋開既有的規範。對於我寫的歌，有時候他們會挑出些問題來，例如歌曲裡多了兩個拍子，然後他們會給我寫一個奇怪的小節，諸如此類。但我認為如果有的好處，那會是我學到一些寫歌、玩樂器及流行音樂以外的東西，例如很多關於風格、類型，我覺得我對於以上兩者的觸覺，都比我認識的音樂人為清晰。這是由於我花了很多時間去研究音樂。因此我認為自己很清楚知道一些音樂的分類，例如給我聽一首歌，我可以說出這不是 Jungle，這是 Drum and Bass，以及兩者之間有甚麼分別，我會找出答案。我未必可

以技術性的解釋，但我會聽出分別。

　　可能我學了流行音樂的其他東西，例如視覺方面，如何用那些去表演，這包括我和達明一派。例如人山人海的其他成員，at17 或 PixelToy 要怎樣呈現他們的視覺部份，或是當我去製作彭羚，彭羚是人山人海的第一宗生意。當製作一張唱片的時候，我也會跟彭羚說，可能這張唱片的聲音要不同於你從前所呈現的，你的視覺部份可能也要用另一種方法去呈現，如 MTV，你可能也要幻想一下其他場景等等。我會思考這些東西。我覺得這些都是好處來的。

于　嗯，你當然不是不懂樂器，唱歌都是一種樂器來的，這是一種很重要的音樂工具。現在談唱歌，在流行音樂的範圍裡，尤其是香港的 Cantopop，那個站在最前線的人，一定是唱歌的歌手。無論是讚譽、壓力，甚麼都好，都會由歌手承受。而你整個音樂歷程裡，一來你的年期長，二來有一段很長的時期，你是樂隊成員，樂隊裡有一個清晰的身份、風格。然後你單獨發展，進而涉足製作，製作其他歌手。最後再把製作其他歌手的工作轉變成一個團隊，團隊變成公司，公司形成一種風格。這個漫長的歷程是不是很險峻、沉重的？

　　先講前面的部份，你作為一個站於幕前面對觀眾、用自己這個天生的音樂工具演繹的歌手⋯⋯我想問的是，其實有很多好你這樣創作背景的歌手，他們都會彈琴、玩樂器的，但你就不會。對於別人寫給你的歌或你即將要演繹的歌，他們的處理方法和感受一定與你的大不相同。所以我想問，當你收到一首新歌，你有份創作或沒有參與創作也好；即使是你創作的，你也會收到別人給你的編曲，或是當你聽到一些新的樂器，你會有甚麼感受呢？你會怎樣消化這些東西，然後使之融合在你的表演中？再解釋就是，那是一個創作，你怎樣去分

析那些創作？

黃　很難回答。首先，如果我作為一個歌手的時期，我很少會收到歌曲的伴奏音樂、編曲，我完全不明白這些是甚麼。因為由達明一派直到現在，我都有參與指導方向的。除了是很早期的達明一派，那時我真的甚麼都不懂。可能別人給我音樂，我甚麼也不思考就唱。所以現在我聽回以前的歌，我會詫異為何當時我這樣唱的。其實可能監製並不感到舒服，但照樣讓我這樣唱。或者我不懂解釋以這樣的唱法是不適合那首歌，我不懂得説不。但很快，我開始懂得説不，我會拒絕一些我不想要的歌曲，開始懂得選擇。到後來，可能劉以達給我一首歌，我會先聽聽那首歌裡頭有沒有一些東西是我能夠處理或不能夠處理。我會跟他説，你可否把那首歌變成我心目中所想的，可否把歌詞變成我想表達的東西，這樣我就會感到舒服。

　　在八十年代，可能過了一、兩年，我就已經得到一個位置去參與製作歌曲的過程。其實我很少會説我不知怎麼辦，因為我找人做歌的時候，我對於他們會給我的音樂有一定的了解，我會跟他説不如你給我這樣的東西、不如我們試試這樣做、不如我們不要再寫電子音樂，寫寫 Simon and Garfunkel 類型的歌曲、不如你用結他，然後再加長笛這樣。所以我很少會遇到貨不對辦的情況，有時候我也會提供一些參考歌曲給製作人。但有一次，我加入音樂工廠的時候，是我單獨發展後的第一張唱片，這一張是第一次由別人監製的，叫《借借你的愛》。

于　即是你進入錄音室前，你還未知道那些歌曲是怎樣？

黃　不是，錄音前當然知道。但那些歌曲寫好了以後，是由另一個人監製的，羅大佑監製或花比傲監製。他們寫了一首歌給我，也會讓我聽聽這首歌是怎樣，我會知道這首歌不是由我出發的，或許是他們幻想我是這樣，我會思考用一個怎麼樣的方法去演繹。我覺得羅大佑監製的歌曲會比較容易，他對我來説，他是一種影響來的。花比傲就不是，所以對於他監製的歌曲，我是需要時間思考的。例如花比傲曾寫過一首《愛惜》給我。我從未試過這種曲風的歌，帶點 R&B，我完全不知如何唱 R&B。心想死定了，我唱不了這首歌，我不懂這樣的拍子。我花了很多時間去揣摩，到最後我也學會了，但我始終不精於這東西。其實這是極少數的例子，因為在我整個生涯裡，我似乎只與這兩個人合作過；雷頌德也曾經幫我錄音。

　　另外，當我製作第一張國語大碟時，那個製作人是一個我完全不認識的人。雖然我知道大部份歌曲是怎樣，但我不知道他的要求是怎樣。很困難的，其中一個原因可能是因為國語是另一種語言。當時林夕和我一起錄音，他是唱片公司的製作人員，但他不是主要的監製。我記得當時我們在台灣錄了幾首歌，然後回到香港，林夕就説那邊的東西很生硬、很技術性的，但沒有感覺。於是我們決定把整個計劃搬來香港，用我們的方法學國語，用自己的方法完成，不跟隨台灣人的方式去做。因為我們覺得這樣更能保留一些我們認為黃耀明的好的東西，所以最後只用了很少台灣那邊的錄音。

于　嗯，你剛才説到選歌，如果用語言是能夠表達的，我想你説説你是如何去揀選的？我們有些 demo，你聽這些 demo 時，你會專注聽甚麼？

黃　我想，因為我是一個歌手，所以當我聽音樂的時候，我會先聽旋律。其次，我會聽聽

整首歌的氛圍，有沒有一些東西吸引我。如果旋律不太吸引我，就要看看這首歌的氛圍能否吸引我。因為有一種氛圍或味道，是非常吸引我的。或者，我不是一個非常技術性的音樂人，但我懂得聽出音樂裡的和弦、結構，我覺得這些很有趣的。這些東西吸引我，所以我就會因為這些東西而選擇這首歌。當選擇歌曲的時候，假如那個旋律不好聽，但那首歌裡頭的 guitar lines 彈得很好聽，可能我就會因為那些 guitar lines 而去選擇這首歌。因為我覺得製作唱片，並不僅僅關乎唱歌，應該要有空間讓其他東西得以發揮。當然，如果你為了一條 guitar line，或是鼓的節奏而選擇那首歌，你可能希望修正一下那個旋律。但有時候不會的，旋律不吸引，只要不太壞事，我寧願為了那種氛圍、氣氛、音樂的結構去選擇這首歌。不一定是因為這首歌的旋律可以彰顯歌手聲音漂亮的地方或其功力，這不一定是我選擇歌曲的條件。

于　我常常覺得寫作歌曲跟揀選歌曲是相同的。寫作歌曲，只不過也是自己在揀選旋律之類的東西。我想問的是，因為剛才我們在討論唱片店，你以一個樂迷和樂評人的態度為出發點去接觸音樂。我想知道，有一樣東西可以是一種矛盾來的，如果有一天，你真的著手去寫歌，寫歌的時候，那些樂迷和樂評人的態度如何神奇地融入，來影響你怎樣去寫作旋律呢？你會不會忽然間想要利用這兩個身份去揀選旋律，還是那時候你已經忘記了那兩個身份的態度，以另一種力量幫助你寫歌？

黃　我覺得其實寫歌不應只是關於創作那個旋律。其實一個作品，寫歌的叫作曲家，是「作者」，而編曲和玩樂器的人就不是作者，很奇怪。我覺得不是這樣的，所以我漸漸發展了一種東西出來。自己寫的歌，不夠好的時候，或

是不能符合那個我自己內在的「樂評人」的要求時，我會邀請其他人和我一起合作。例如那個旋律寫得不好，我知道原來只要那首歌加入一個這樣的節奏，效果是會改變的。因為我相信一個作品，其實不是單靠一個旋律，我們應該想想其他細節以令它有多些「血」，有多些「肉」。所以後來我寫歌，我要跟一個人合作，跟一個編曲人合作，因為我不懂玩樂器，我會說不如我們將這首歌編成這樣子，我覺得他有他的功勞。就算這首歌是我寫的，我都會讓他也變成作曲人之一。因為我覺得其實這些人也是那首歌的作者。原本我寫的旋律是傳統的旋律，但那個編曲人幫我用上不傳統的和弦，襯托那個旋律。我會覺得那是他的功勞，他是寫這歌的一部份，所以我經常也覺得這是我和他一起合作而得出的一首歌曲。

于　如果我懂彈琴的，我就會用琴來幫我寫歌。這樣就很簡單，因為你有一個樂器，你可以透過那個樂器去做一些音樂。但是當你不懂以上的方法，你是用甚麼東西或方法去幫助你寫歌？

黃　有時候，其實我會聽到另一個人的歌，你可以說我是模仿，或者抄襲他，我會學他這樣，寫一首這樣的歌。我會用我的方法，可能我會播放著他的音樂作背景，同時我哼出另一個新的旋律，有時候我會這樣。但更多時是，那些東西是無端端走出來的。

于　即是你也是會好像在腦袋中聽到一些東西一樣……

黃　對啊，即是你經常都會在逛街的時候，可能你在想其他歌曲，但突然你又會嘗試哼另一種東西。我就將它記錄下來，但通常都是不

完整的。擱置在一角,就要看將來你會怎樣完成它。我記得有一樣東西是很有趣的,九十年代在英國興起的跳舞音樂。那時候會用那些 loop(剪接出來的循環樂段)。有時候只有一個鼓,是一個節奏,有時候有些低音線條這樣。那時候我會經常搜集這些 loop,聽著這樣一個 groove,這樣的一個 loop,那是挺有趣的。因為電子音樂和外國那些 DJ,他們的做法是這樣的,他們是從節奏開始。有時候我也挺喜歡這樣的,我想那些歌的節奏有所不同,或者是那個速度、音樂的節奏類型。可能這首歌要播放一個 Hip Hop 的 loop,那首歌會播放一個 Bossa Nova 的 loop 這樣。所以你就想想,Bossa Nova 的 loop 是 這 樣, 或 者 Blues 是 shuffle(搖擺音符)的,就放些 shuffle 的東西上去,你就在這樣的基礎上感覺一下。我是這樣寫歌的。

于　我都試過這樣,我也知道很多人都是這樣。有時候我也會先做和弦,和弦的編排都是我想出來的,但你也知道和弦來來去去都是那些,所以要看很多參考資料。有了和弦後,它可以幫助你。我覺得很多時創作過程都是這樣。

黃　當然有些時候,我會和懂玩樂器的人,例如蔡德才,大家坐在樂器前,「不如我們一起寫首歌」這樣。那時候劉以達也是如此的。「喂,劉以達,我想到一些東西,你不如幫我彈出來,然後我們寫出來。」有很多情況都是這樣。

音樂品牌

于　接著,我說一些關於品牌的東西。這也是你獨特的地方之一,你沒有放棄或減少前線的工作,但同時間你又不停地做很多幕後。不

如這樣說吧,其實那兩樣東西,我就知道是一起的,因為你都是在做你自己的音樂,但後來終於變成從你轉為製作人身份後,你凝聚了一班經常跟你合作的夥伴。然後這班人開始為其他藝人製作音樂,還愈做愈多,就順理成章成立了一間音樂製作公司,直至現在。這樣的一條路很不尋常,尤其是在香港這個地方。第一個問題:現在都做了十年多,你有甚麼感想?我先補充一下,其實有件事非常肯定的,就是你的製作公司在你音樂風格的影響和誘導下,的確在香港流行音樂世界裡創造了一個獨特的「聲音」,這是無庸置疑的。我覺得即使是神推鬼使,你也應該原來就有一定的意圖才會去做的。回看這十年多,有沒有甚麼是你原先想成就而成就不到,或你沒有想過可以成就得到而成就了的?

黃　其實是……沒有想那麼長遠。那班人一直都在幫我做事。當時的問題是,他們又不是全職去做,他們有其他工作的。那是偶然遇上的機會。因為開始有人對我説:「我聽過你的歌,你背後那班音樂人自己做都做得不錯,不如你們幫我做我的音樂製作。」我想是這樣的機會下,我們就接了些工作一起做。而我們又真的可以做到,可以替別人做一張唱片。而那張唱片都有我們的標記、我們的音樂特色。然後,我發覺整件事很有趣,原來不單止黃耀明有一個蓋章,而是在彭羚身上都有大家的蓋章。我們可以幫陳慧琳,也可以幫莫文蔚做音樂,找我們做是因為他們追求的,是我們的「聲音」。我們開始知道,原來我們漸漸發展了一種聲音。我當然高興,我們神推鬼使的繼續做下去。

　　雖然我覺得我們做的時候,香港的音樂工業開始滑落,但最有趣的,我想另一種東西促使到我們繼續做下去的是,我們遇到 at17。因為 at17 是更加需要我們,她們做幕前,是完全

未經打磨的，但我們看到她們的才華。我們要整理我們的知識、製作技巧、市場推廣技巧，我們的生意頭腦……其實我們不太懂做生意，但我們開始學習怎樣去預算，為她們下一些功夫。然後在這個逆市中，得到不錯的反應，這更加鼓勵我們去下更多的功夫。當然我回看從前，我覺得我們一直都在實現一種聲音，這是我們最大的成就。但我不認為作為一個商業單位，我們是特別出色。我們很幸運，仍然能夠生存，但我覺得其實這是很困難的。正如我們現在製作的東西，產量可能沒有九十年代末或二千年初的那麼多。現時我們都是集中力量於幾個人身上，雖然如此，我們仍然存在著一種影響力。特別是，我們以開枝散葉的形式擴散出去，亦似乎都可以說為這個樂壇製造了一些改變。

于　那些改變是甚麼呢？可否具體地解釋一下？是一種實質的音樂現象，還是一種做音樂的方法、態度？

黃　嗯，我覺得我來自的八十年代，無論是主流還是支流，即是那個另類樂壇，其實是沒有那麼多所謂英式、歐式、電子傾向的東西。我覺得現時的樂壇，特別是那個支流，多了很多英式，很多電子的東西。我想這些東西或多或少是人山人海或達明一派所貢獻出來的。而另一樣東西是，譬如一些對一張唱片的企劃。

我自己覺得最明顯的例子是楊千嬅，楊千嬅是一個非常成功的企劃，而牽涉在內的人很多先先後後都是人山人海的成員。無論是怎樣幫她做音樂、怎樣為她的音樂製作，或者歌曲裡表達的內容，我覺得很「人山人海」的。當然，我不敢抹殺楊千嬅自己的製作團隊的功勞，但我覺得對人山人海而言，楊千嬅是一個很成功的例子，由一個小女孩變成一位歌手。

她挺像人山人海的，人山人海不太注重那個人是不是一個有技巧的或合資格的音樂人，我想楊千嬅不是那些別人看見會讚賞她唱歌很棒的人。楊千嬅是會唱歌、會跳舞，但她的事業剛開始時，她有一種氣質，一種香港女孩的氣質。我覺得人山人海的不同成員與她的合作中，都能把她最好的特質變成一個音樂作品。不論是她講的東西、音樂的傾向，甚至是她的市場推廣。我覺得對於她的音樂，人山人海或多或少都是有幫助和影響的。

而這麼多年來，我們製作音樂，二千年初的那段時間，香港、台灣都有很多人會說他們需要一個徹底改變、需要幫某藝人改頭換面，他們就會找人山人海幫忙，希望令那個藝人「現代」一點，不要那麼守舊，希望大家會有一個新的觀點去看那個人，我覺得那時候是有這樣的情況。加上，我想我們是第一間製作公司，各成員清楚地有自己的性格。例如王雙駿有自己的製作公司，較後期的陳奐仁有 The Invisible Man，或是 DJ Tommy 也有自己的製作公司。我想我們都是最早的一群人，集合一起自組製作公司做音樂。

于　你令我想起一件事，我當然覺得如果我們達觀地去看，音樂理應不會有任何所謂使命，而應該是一種自發性的東西。我們作為香港人，現在所做的深層一點去看，我們是為了自己，也是為了香港去做。在這個範疇上，如果問你，不論是成立公司，或是繼續從事音樂創作，假設真的有一個使命存在，你會想成就些甚麼呢？因為我們都是受著許多歐西流行歌曲、日本或其他國家的影響，但我們仍然有自己音樂的文化。你覺得應該把外來的東西抽出來，或者應該怎樣衡量輕重？對你來說，如果我們還要走一個香港創作音樂的路向，怎樣才是一個理想的大方向？

黃　我想我必須承認自己的音樂影響和教育，是全盤西化的。以前我不會怎樣去想或介意自己的音樂跟英國的樂隊或歐洲的樂隊相似。因為小時候就聽那些音樂，自然而然地就會受其影響。但當然自己不斷工作，慢慢長大，我會開始不想自己的音樂跟 Pet Shop Boys 相似。但如何能達到是很困難的，因為我會覺得自己就是 Pet Shop Boys，要改變很難，但我會嘗試在內容上下功夫。我覺得可能那個形式是用了很西化的東西，但其實我的內容是緊扣著香港和華人社會的。而這東西其實是香港人的優勢，或是我們、達明一派的優勢。因為不論是達明一派，還是我黃耀明的個案，我經常都認為聽眾只在意我們的字。對於這情況我常常都忿忿不平。我們錄音錄得很好，但他們只「閱讀」我們的歌曲，而不是「聽」我們的歌曲。然而，這情況的形成，我們也有責任的，因我們真的挺用心琢磨那些歌詞，而歌詞當中也包含了許多精彩的意思。我們有一個西化的音樂形式，而我們的歌曲內容是敢言的、大膽的，也能記錄這個城市的狀況、某一代的香港人和華人的實況。香港愈來愈少人做這類東西。

　　我不知道這是不是使命，但這一定是我的興趣。我希望那些歌曲能夠關心這一個時代，跟這個時代有關係。這也是我們香港人的音樂於未來仍需爭取的優勢。假如你在內地，你不是想說甚麼就可以說甚麼。他們可能會有些中國化的訓練，他們的歌曲會關於一些比較安全、無關痛癢的話題。相對於他們，我們香港人做音樂就較少掣肘，這是我們應該繼續爭取的。所有人都覺得對於中國人的民主傾向、運動，香港是一個橋頭堡。本來香港有著優良的位置發展創意產業，但好像香港人突然迷失了。我覺得如果香港人現在醒覺的話，我們應該取回我們的優勢，並加以發展。即使香港要繼續成為金融中心，也要跟深圳、上海競爭；

但深圳和上海在創意、言論的自由上的優勢，未必及得上香港。其實這是相輔相成的，你的城市的言論、創意有多自由，你的音樂就有多自由。我覺得是這樣。

于　過去的十幾年，你確實協助了很多人成為歌手，有些由零開始，有些則是由一半，即是因為借助你音樂製作的力量徹底改變。如果現在再有一次機會、時機，你要再協助一個新人，在理想的情況下，或在香港現時的環境，你會如何協助？會做怎樣的音樂？

黃　我不用說明那個新人是誰？

于　不用，假設而已。即是說如果你找到這樣的一個人，香港有一個這樣的歌手就好了，他的音樂是這樣就好了。你說甚麼人都可以。

黃　應該這樣說，香港應該有更多好像我的人出現。（笑）

于　我正想這樣說。（笑）

黃　但那個人要比我更聰明，即是要更全面的。例如我也有欠缺，寫字方面，我不太在行。在某程度上，我覺得我也孕育了這樣的人出來，我覺得盧凱彤就是這樣的人，林二汶就是這樣的人。黃靖，可能大家不太認識他，他可能日後也會變成這樣的人，因為他還是個新人。林二汶和盧凱彤在這個行業已經打滾了十年，她們對於怎樣表演、怎樣創作、怎樣讓大眾認識她們，她們已經有一定的知識。她們比我更聰明，她們懂玩樂器，未必所有東西都熟悉，但她們懂得某一樣東西，而她們對於寫字、寫歌有著濃厚的興趣。因此，我認為在某程度上，在香港這個地方，開始逐漸出現這樣

的人。但為何我說是「我」呢？因為我有一些特質跟盧凱彤或林二汶不大相同，我想我有些東西是比她們更加激進、更加大膽。我希望那個人會好像我這樣，但要比我更進一步。

直到最後……

于　好的。最後一條問題就是，你有監製的身份，有時候也會寫歌、創作，雖然有些歌都是寫給你自己的。然後你也會唱歌，還有你也當製作公司的老闆。以上眾多身份，當你要退休，最後你還會緊握在手的會是哪一項？即假設當你要退休了，這四項工作你逐一退下，留到最後才放棄的會是哪一項工作？

黃　我想真的可能是當一個歌手。因為我真的很享受當歌手的感覺，加上我喜歡表演給人看。

于　所以是不是可以這樣說，在你的創作過程中——因為我覺得其實你經營一間製作公司，也是屬於一種創作來的，即是那個過程也屬於一種創作。

黃　沒錯。

于　在你的創作歷程中，對你來說其實是不是去到最後，都是歸回原點，你會用自己在台上表演所得到的真實感覺，從而推動你，或刺激你去做其他東西呢？即是那個成份有沒有存在？可以是沒有的。

黃　你的意思是我做其他東西？

于　對，你的其他身份下的工作等等。這是我的觀察，很多以創作為生的人，都會有一些東西去推動他們。或到最後，他們會依賴一個最原始的判斷；即是當所有的判斷都不清晰的時候，他們會用一個最原始的判斷幫助自己。就好像會彈琴的人，那種從鋼琴而來的感覺，是最基本的。所以，可不可以這樣說：你選擇了「唱歌」，由於它給予你的感覺最強烈，於是當你寫一首歌，當你判斷那首歌的好壞時，都是你借了那種感覺過來。

然後，當你協助一個新人，你會有一種直覺知道他能否成功，這可能也是由於你借了「唱歌」那一種感覺過來。還是歸回原點，你認為那種樂迷和樂評人的判斷對你來說比較重要？當然也可以是第三種，如果你覺得這兩種選擇都不適合你。

黃　你突然這樣問，我想可以返回剛才訪問最初的問題，就是我覺得在我成長的過程中，我是聽收音機長大的，直至自己買唱片、買雜誌，接著當了電台 DJ。我覺得在以上的過程中，我都是擔當著一個樂迷的身份。音樂教會我很多東西，當我沒有力量的時候，它給予我很多力量，它改變了我對人生的看法。可能因為我是樂迷，我覺得如果這個世界繼續有音樂，是可以撫慰、普度眾生的，令很多人的生活變得有意義。我是這樣想的。因為直至現在，我仍是一個樂迷，我都會因為聽到其他歌手的歌，而令我感到安慰的。當我聽到 Leonard Cohen，七十八歲仍在唱歌，每當我聽到他的歌聲，我就突然對未來七十八歲的自己充滿憧憬。

有一個組織叫 Red Hot + Blue，是一個推廣防止愛滋病的教育機構，二十多年來，他們不斷推出一些計劃和唱片，令到世界上的人開始對愛滋病有一種新的看法。我從這些東西學到很多，不論是人的權利、人與人之間的歧視、差異，都增加了很多知識。看到這些東西，我深深感覺到音樂真的教會了我很多，令我學懂

很多。我覺得到最後我仍要繼續做下去的是唱歌，因為唱歌是能夠讓人的生活更美好的。

于　明白。

黃　小時候，我覺得我的一生都是因為有音樂，而令我的生活變得更好。所以我希望以後的人，也會因為聽到音樂，而令生命變得更好。

于　我還以為 Red Hot + Blue 已經消失了。

黃　不是，仍然存在喔。

于　剛才聽你說起，突然覺得為何這名字有種熟悉的感覺呢？再仔細想想，原來就是二十多年前重要的事。這名字久違了。

黃　對，一九八九、一九九○年。

于　原來現在它仍然存在的？

黃　是的，它仍然存在，一直都在運作中。

于　你剛才的回答，又令我想問你另一問題。我覺得這問題問你是最適合的，因為其他人沒有一個清晰的音樂人身份，無法提問。正如剛才你回答的，音樂只是藝術的其中一種表現形式。你選擇了當樂迷，當中一定存在著一個原因。除了優先選擇外，我覺得當中一定還有一個原因。其實繪畫也可以做到類似的東西，舞蹈也可以。

黃　即是舞蹈迷？

于　對，很多東西都能做到。我不是說要比較，但你認為創作音樂的人與創作其他東西的人有甚麼分別呢？相對於舞台劇創作的人，或是舞蹈創作的人有甚麼不同呢？你自己身為音樂人，你覺得創作其他範圍的人與創作音樂的人之間，有甚麼最重要、最明顯的分別？

黃　即是問題的前提是我是一個樂迷？

于　不，即是作為你自己，你選擇了成為一個音樂人，選擇了音樂作為你的事業。當中一定有一個原因促使你選擇它，而這個原因必然是由於它跟其他東西有分別。

黃　因為音樂是最容易去觸摸到人的感情上去，譬如我剛才提及過的，當我不開心的時候，可能我會去看一齣偉大的電影，然而它未必能夠立刻給予我鼓勵。雖然對我來說電影和音樂都是，可能你熟悉那首音樂，你想起那段音樂，你會哼出來，突然這一小段音樂可能已經給予你自己一種即時的情緒上的支持。可能我自己是一個非常倚賴耳朵的人，我會這樣去想。即使你孤單一人，你也可以哼著那些歌來鼓勵自己。電影的話，很多時你看回那一幕場景才有效，如果你只在腦海中想起那一幕場景的意義，未必有音樂那種力量。

不只是聲音

于　這是一條老套的問題，你覺得 Cantopop 是甚麼？今次你可以說些深奧的。或者你可以只講一個範圍，例如聲音，因為歌手、制度那些很複雜。對你來說，這是接近一個怎樣的聲音？

黃　我覺得 Cantopop 本來的定義，就是用廣東話發音的東西開始有人運用這個定義的時候，

應該是九十年代初，用作代表八十年代、九十年代的香港流行音樂正在發生的東西。我覺得他們的聲音是泛指梅艷芳、譚詠麟、張國榮、四大天王。雖然四大天王跟他們之間是有些差別，但大家都會覺得 Cantopop 就是這些藝人的音樂。當然有很多人會籠統地把 Beyond、達明一派也撥歸到 Cantopop，但我想其實這些音樂是沒有那麼典型的 Cantopop。其實我想在很多人的心目中，譬如説張學友的歌曲就是典型的 Cantopop；即使是關淑儀，也只局限於《難得有情人》才真正算是 Cantopop。當然這不只是那個聲音，當中還包含著文化，那一種關於紅館演唱會、綜合性演出所呈現的那種聲音都是 Cantopop。

于　這是非常致命的東西：「綜合性」。

黃　對，其實 Cantopop 的音樂許多都是綜合性的。

于　那次我們才討論過，在外國怎會看到一個歌手的演唱會裡，同一場演出同一隊樂隊，玩完 Rock，然後又玩 Jazz、Blues、Unplugged、Rap 甚麼東西都玩。又跳舞，又有 House，甚麼都有。外國很少會出現這些情況。

黃　是的，很少。但我在想，不知道某程度上，日本人跟我們是不是有點相似？

于　可能有點，但他們都沒有我們如此誇張。香港真的要歌手甚麼都玩，好像甚至 Country 也玩過了才足夠。其實，Cantopop 那種聲音是不是愈來愈少了。

黃　如果是你説的那種，對，是愈來愈少了。因為現時開始多了很多 niche，從前 Cantopop

是人人都用那個模式去做的，新人、舊人、男歌手、女歌手，甚至某些樂隊都是這樣。但現在已經不會這樣，我是做 Pop and Soft Rock 的，我就只做這東西。假設我是傾向 R&B、Hip Hop 的，例如周杰倫，雖然他不是屬於 Cantopop，但他也屬於整個大中華圈，他也是這樣的情況，有這樣的改變，所以 Mandopop 其實也是如此。例如盧凱彤，她的音樂就完全不會是以前那種 Cantopop 的嘛。

于　即是開始有些類型的歌曲出現。

黃　開始大家知道我們也如外國那些歌手般，要找到自己音樂上的合適位置。其實可能這樣更好，當然仍然有些人是綜合性的，這完全沒有問題，但這類人愈來愈少，而且可能很多現存的綜合性歌手都是八、九十年代遺留下來的。

于　現今也有的，好像容祖兒就是屬於綜合性的表表者吧。

黃　對的對的。我想因為她唱片公司的運作模式依然有八十年代的風格。

甚麼是創作？

于　最後，在剛才的訪問中，你有沒有東西想補充？

黃　你剛才問我，我經常都認為我在自己身上、自己的作品上的貢獻是很多的，但有時我們對音樂的定義，看到一首歌，就認定只有那個寫歌的人，那個人就是作者。我覺得這是很奇怪的，例如很多人認為唱歌的人不是音樂人，覺得他不注重創意，不參與創作。然而這

是不符合事實的。我覺得一個有創意的歌手，他會令一首歌變得與眾不同，他有投入他的創意於其中。我記得有一個例子，外國有些製作人不會寫歌，但當他和一位歌手或一隊樂隊合作時，他永遠都會得到一個寫歌的名銜。這是由於他在整個製作的過程中，他有發揮他的創意，他有份去「寫」那首歌曲，或者說他的創意直接影響了歌曲的創作和成果。所以這件事非常值得大家深思，究竟甚麼是創作呢？是否寫了那個旋律，寫了那個歌詞，就是創作呢？其實不是的，例如那個打鼓的人也好應該包含在整首歌的創作裡。

于　或者有時候歌手在整件事的參與度，還多於那個寫旋律的人。我們都知道，很多時後期做的東西都是為了補救旋律的弱點，或將不夠好的地方琢磨好的。

黃　其實這不是針對香港而言，而是針對創造力。究竟我們要如何界定創意呢？如何界定音樂呢？音樂是不是只有曲和詞呢？例如《鐵金剛》的主題曲，雖然原本不是 John Barry 寫的主旋律，而是其他人，但是 John Barry 編的音樂，令它變成現時我們聽到的模樣。

于　所以究竟誰人才是歌曲的創作者呢？

黃　對，但 John Barry 永遠都得不到那個創作者的名份。這情況很有趣。

于　而那些標籤，有時候我覺得原意是不是因為要有一個制度，去方便計算各創作人的版稅和各人擁有的版權呢？但當外面的人或行業內的人盲目了，整件事就會變得制度化，變成了一種霸權。

黃　我想有些歌唱者，例如關淑怡、王菲，雖然我不知道她們的製作人教了她們甚麼，但為何她們處理一首歌，總是跟別人不同的呢？我覺得她們以自己獨特的方式唱歌，她們也是創作者。例如當關淑怡重唱《忘記他》時，其實這首歌的作者已不僅屬於黃霑的了。關淑怡給予那首歌許多新生命。當然可能葉廣權也給予了一些生命，所以他們兩人都應該得到創作人的正名。

于　正如上次我們跟王雙駿討論，一首歌創作出來後，是有一位作曲人的。但當一位樂隊領班要處理這首歌，將其現場表演給觀眾聽，這其實也是一個新的創作過程，並不只是寫了那個旋律才是創作。每一個有幫忙把這首歌在台上呈現出來的人，即使按著原曲的編排去表演，也是重新做一次創作。

黃　但這樣可能很混亂。變成每一個人都是作者了。（笑）

于　對，所以那是一個制度。

黃　說起制度，這其實是一個舊制度，可能以前的音樂很堅持那個人寫出來的音符，所有人就照此來表演，很嚴謹的一個音也不能改動。

于　哦，即是一些古典音樂遺留下來的一種想法。我常常都會覺得我們受到古典音樂，即西方正統音樂的模式規範。我們可以看看我們自己中國的音樂，就沒有此規範，中國傳統音樂根本就沒有「作曲」這個概念存在。在這方面，我覺得中國人是先進的。演奏者可以在演奏的過程中改變原作的曲譜，加加減減，這是普遍容許和接受的，變成每一位大師也有一首自己版本的《高山流水》這樣。然而，西方音樂是不

容許的；莫札特寫的東西，一個音也不能改。
當然，我們不是說那個好那個不好，只是道出
了其實開放的方式、有機的創作，是可以好像
中國傳統音樂創作那樣，一步一步的轉變下去。

黃　但就沒有版權法。（笑）

于　對，所以中國人就沒有這個概念，不知為
何要付版權稅。讓我代入中國人的概念，如果
我是演繹者，我就可以再演繹、改音改歌詞。
的確如此，所以很有趣。

黃耀明

一九八五年劉以達在《搖擺雙週刊》刊登廣告尋
找歌手，黃耀明前往試音，一拍即合。其後俞
琤介紹他們加入寶麗金，並為他們取名「達明一
派」。一九九○年「達明一派」宣佈拆夥，次年黃
耀明應羅大佑邀請加盟「音樂工廠」，並推出首
張個人大碟。在此期間他積極投入音樂創作，並
開始為自己的專輯擔任監製工作；一九九五年他
更憑《春光乍洩》橫掃各大音樂頒獎禮各項大獎。

除了唱片工作外，黃耀明亦積極參與藝術表演活
動。一九九七年二月他應香港藝術節邀請於演藝
學院舉行了「黃耀明人山人海音樂會」，以嶄新
的多媒體手法混合舞台劇感覺演出，引起極大的
迴響。一九九九年黃耀明和幾位志同道合音樂人
合組製作公司「人山人海」，除為主流歌手製作
歌曲外，更替非主流樂手及組合出版唱片，這也
是其個人音樂發展的另一里程碑。黃耀明帶領此
廠牌不斷擴展，在二○○六年三月，他更與其他
工作夥伴成立「人山人海錄音室」，拓展廣告音
樂製作事務。

YU YAT YIU

于逸堯

在香港音樂圈生存總有一個矛盾點，作品量少的話，可能連基本生活亦維持不到；作品量多，在物以罕為貴的定律之下，就一定會令作品貶值；更常見的是粗製濫造，做爛市亦會把自己招牌打碎，這情況已看過太多。明白這道理的相信大有人在，但真正能付諸行動，保持數量不多，但作品有一定份量的香港音樂人，卻不是很多，人山人海的幾位就是其中一份子。

于逸堯，由首支作品發佈至今的十多個年頭，流行曲的作曲作品卻不過是二、三十隻，填詞作品亦然。不過，他的名字卻總好像從不陌生，因為你總看到他的名字在楊千嬅和黃耀明的旁邊。他的作品大股東固然是楊千嬅，其次則是黃耀明。其他用于逸堯作品的大部份是具份量的歌手，像梅艷芳、彭羚、鄭秀文、at17、林二汶、莫文蔚、何韻詩、麥浚龍及梁漢文等等；又或是舞台劇方面的進念．二十面體或非常林奕華的創作，全是香港文化界重要的單位。所以于逸堯的產量雖然看似不多，但是以命中率或份量來說，算是出奇地高。

曾被稱為人山人海的管家，又是作曲人、填詞人、音樂監製，又有為電視電影舞台劇作音樂工作；更神奇的是，他亦曾有過攝影展，近年亦開始埋首於有關飲食的寫作，書亦已推出了三本。主流媒體要介紹于逸堯，或會用「多才（multi-talented）」；但以人山人海一貫的性格或 common language 來說，我想他們更傾向「多功能（multi-functional）」這實際不花巧的形容詞來形容這位多元化的創作人。

雖然聽了他的作品十多年，但是我一直都捉摸不到這位音樂人的底蘊。他的低調一來使人沒有太多機會接觸到他；其次，他在已往的報章訪問中，總有一些令人困惑的觀點，都跟他的音樂個性及取向有種南轅北轍的感覺。例如他說自己是工匠型音樂人，他最崇拜的音樂人是雷頌德，以及不怎麼聽音樂等等，都令我摸不著頭腦，難以理解箇中的原因及邏輯。

直到今天，終於能夠與他來個較詳盡的音樂訪談，我或是大家都終於可以更深入了解這位低調又少產的音樂人的音樂事。整個訪問接近三小時，最後變成這接近三萬字的文章。要從這三小時及近三萬字的篇幅中，認識這個在樂壇已活躍了十多年的音樂人，或是接近不可能。整個訪問沒有深思熟慮的結構或走向，大家或者會在某些點裡感迷惘。雖然如此，我卻相信訪問捕捉了于逸堯一些很重要的個性及取向。所以，我想在這裡先作個小總結，讓大家看得更容易，更明白整個訪問的精要。同時，我亦不想自作聰明又或是主觀地用我的筆，用幾個形容詞來引導大家。或者，最公道，亦最正確的，我就用幾個于逸堯在訪問中提及的字眼：「organic」、「不 aggressive」及「我是不重要的」來概括整個訪問，給予大家一些關鍵詞以作整個訪問的導讀。

陳：陳大文＠3C Music　　于：于逸堯

音樂人的專業「音樂紀律」

看過不少于逸堯的訪問，他對創作，有跟其他音樂人頗不一樣的信念。坊間對音樂的創作概念，總有著無限的幻想，覺得那些靈感是在某個角落飄來的，是抽象亦神奇，接近上天的恩賜一樣的神聖奇異。不過，很難怪坊間大眾常有這樣的聯想，因為你或我耳邊都聽過不少香港音樂人分享過那些又神化又浪漫的創作過程。「不知呢，我就是突然一起床就有那個靈感，是註定的」或是「這首歌是我無意中在大解的時候創作的，只用了十分鐘就寫好了。」已聽過無數次類似的故事。

就像荷里活的超級英雄故事一樣，普遍故事的篇幅都不會怎樣強調英雄的刻苦訓練；坊間純屬幻想的音樂人故事，大部份亦只會專注在他們惹人羨慕的音樂造詣或是那些奇妙的靈感。究竟背後那些「靈感」從何而來，是否真的從天而降？于逸堯就偏偏不是這種浪漫派，他不認同坊間的「靈感」論述，對音樂創作有更直接更實際的解釋；同時他把流行音樂重新定位，將其視為一個專業、客觀理性的工作層次。

陳　其他訪問中，你提到自己是「技術凌駕靈感」，其實是甚麼意思？

于　「技術凌駕靈感」，這是一個信念。我想我是很相信和很倚賴紀律的。我覺得紀律是重要過所有一切的東西。

我認為很多東西你做得好不好，其實去到最後，真正的差異，我說的不是一個作品，而是整個創作的生命裡，是否真的能夠成立，都是建基在這紀律上。紀律的意思是說，所有的東西如果你要做得好的話，你是需要有一種方法，一種邏輯，不是說不讓你隨自己喜歡去做，但是這是有一個規範在內的。

我就以烹飪來說，即使你有天份，但如果你沒有吃過不同種類的食物，你沒有接觸過不同類型的食材，你沒有學過怎麼去用那把刀⋯⋯各樣東西，無論你是多麼想去做一些事情出來也好，你沒有這些條件你是做不到的。你是要慢慢一層一層地累積回來的。

如跳舞一樣，如果你不去學所有最基本、最經典的東西，然後你只不過是隨你自己心意去做，或許你可能做到一點成績，但不能夠走得很遠。真正能走得很遠的，是那些真的把基本的技巧及各樣東西放在心裡，並已經忘記了它們的存在——即是那些東西已在你身體內，已成為你的一部份。你才能真正把那些技術和那些學習得來的東西釋放出來。你才能真真正正做到你心底所想做到的東西——這就是我相信的。

如果不把它視為一種工藝，而純粹很浪漫化、很理想化地把它當為一種是「想到就做」的東西。這是很多我認為不是在做創作的人，或者其實我認為嚴重一點，香港人因為歷來缺乏對藝術的認識，一種由小到大對欣賞藝術的薰陶及教育。因為缺少這東西，當他長大後，見到創作人就有一種很浪漫化，甚至是神化；或者刻意地拉遠他們和自己的距離。然後把他們放在高高在上的地方，或是很神秘的地方。跟著他們就消費這種神秘，這是很多時我看到的情況。

所以我常常想道破這現況，就是想告訴大家：當中是沒有任何神秘的地方，沒有任何高

高在上的東西，沒有任何跟大家生活脫節的東西，全部都跟生活有關，全部都是很踏實的，跟你每一日，我和你一起呼吸的空氣，一起去感受到的社會氣氛、環境、人與人之間的關係，所有顏色、色彩、聲音、氣味，全部你感受到的東西我也感受到。只不過，你和我的感受不一樣，或者我的工作就是將這些感受轉化成一種感覺；轉化成一種感覺之後，那種工具就是音樂，然後我希望將那感覺傳達給你，只不過是這樣子，是沒有任何神秘的。

接受的那個人和創作的那個人是在一種平衡的關係下溝通，所以是不存在美化，或是很神化、浪漫化的說法。即是例如：你特別去多一點法國你就得到那個靈感回來；或者見多一點不同的東西，就會得到特別的靈感。現在去法國的人很多，是不是每個人都有那個靈感呢？沒關係的。未曾出國，或者未曾接觸過這些東西的人，一樣也可以的。他可以取自他生活的根基，然後可以做出一種自己的味道，是屬於他自己獨特的作品，一樣可以很精彩，所以是沒有關係的。

我常常提醒自己：首先，我不可以太任性，去等靈感，或是我喜歡才去做。即是坊間說：我有感覺有 feel 才去做，這就不是一種工作來了。因為這樣對找我工作的人很不公平、很不負責任。所以我覺得：應該要常常都準備好，專業地好好準備自己。當有東西來到，我立即就可以反應。因為我已經一早想好，所有的東西都已在我的身體裡面。

每一次的工作都是建基在已經存在的想法及意見，而每一次當然都會有新的東西在其中的，那就是一種很有趣及很寶貴的一種 organic 的人與人之間的交流。即是 A 君如果你找我，我不會理會你是 A&R 的人也好，唱片監製也好，歌手也好，他將自己的一些東西給了我，可能是一種感覺，一句說話，一個故事，或者

是一個指令，或者是分享一種情感。而我收到這東西後，我就建基於這麼多年累積而來的經驗或心得，然後盡我的能力，做到一個適合大家的作品出來。這就是我的工作。我總是不可以等到「唉呀，我沒有靈感，那你稍等一下」這樣的，我覺得這樣很不負責任。

陳　音樂的訓練又重要嗎？音樂基礎在你的紀律的說法中扮演怎樣的角色？

于　我覺得紀律是完全凌駕所有這些東西，儘管你可以沒有所有的音樂訓練，可以不注意重視自己的生活體會，因為人人畢竟是不同的。有些人他們是不去思考，完全不注意的，只要他有一個相當正確、相當正面及負責的工作態度，那我就覺得已是一個相當好的開始——其實這就是基礎。因為你有這個態度，所有其他的事就會自然而生，你就會要求自己去達到——不需要預先有的。即是如果沒有這一個態度，就算你音樂的造詣很高，就算如何了得，但是你都不太適合做這一個行業。可能你作為聽眾會更適合一點。

也有一些是屬於這類型的人——這絕對沒有好和不好的分別。不如又以食來作比喻，我對於味道、感覺，那些東西是格外有體會及天份的，但我這個人承受不了凌晨四點鐘就要起床，然後落場，開始去準備廚房。如果我做麵包三點就要開始，實在太煩了。我忍受不了這種紀律，那我就沒有辦法做廚師。但我依然可以欣賞食物，從其他角度，我可以寫，我還可以去光顧。我還可以參與很多的範疇，並非一定要去做廚師的。不同的人應有不同的崗位，去了解自己，去了解究竟自己的性格是怎樣、根基是怎樣，以及你真真正正想做的是甚麼。那就不會站在一個不適當的位置。

流行音樂的專業紀律

因為音樂工業始終都是屬於創意工業，涉及藝術及創作層面，所以無論業內或業外，總有人有意無意把音樂工業美化或神化。把流行音樂理想化，其實帶來不少問題。業內的，做成了不少流行音樂人以做藝術自居，消費「藝術」，佔領道德高地，掠取文化上的光環；業外的，就做成了很多有心投身流行音樂界的朋友中伏，以為只要「熱愛音樂」，就已經獲取了專業音樂人的最大憑證；卻忘記了其實骨子裡，流行音樂始終都是一門生意，都是充滿商業考慮。空有音樂熱誠，或者只適合去做獨立音樂或把音樂當業餘的興趣；承認及看穿流行音樂的商業元素，再將流行音樂變為一門專業，一個工作，其實背後是需要有更多超越音樂的要求的——或用于逸堯的字眼，就是需要有一個流行音樂的紀律的。

陳　你認為做音樂的紀律是甚麼呢？

于　音樂有很多種，我自己在做的音樂也有幾種。流行音樂與所謂的正統音樂，serious music 的作曲家來說，我認為角色、責任等都很不一樣。不同之處在於，無論如何，流行音樂是一種明顯、清楚、有目標的商品。而做出來的東西是有很強的創作性在裡面，但它同時需要與社會有一個很直接層面的關係——一種聯繫在裡面。它跟很多東西有關，它跟普及文化有關，即流行文化（Pop Culture）有很密切的關係，它跟消費市場有一個很密切的關係，這些你是沒辦法不理會的。所以我覺得作為一個寫流行曲的人，當然跟寫正統音樂來得很不一樣，亦跟做電影音樂很不一樣。

流行曲，我想，第一，一定要流行。那我要知甚麼叫流行。究竟流行是甚麼一回事。我想

這是常常要去反省的。做流行曲，常常要反省、思考、解決的就是關於「流行」這兩個字。那先解決流行究竟是甚麼。流行，我認為，都是有很多不同的方式的。有些是長青一點的，有些是一剎那的；有些是像爆煙花一下子的，有些是細水長流慢慢的；有些是讓較邊緣的人獲得一種共鳴的，有些是希望可以接觸更多樣的大眾的；有些是與一些商品，或是活動，或是與社會上正在發生的事有密切關係的；有些是有時限，有些是沒有的。所有這些東西，當然還有更多，我可能都漏了不少，不過，林林總總，都是包括在我們的工作範圍，我們需要處理的事底下的。所以弄清楚每一件事是怎樣，那便不會做了一件不合適的事。這就是我覺得做創作應有的責任。這責任某程度就是紀律。

舉例，即是現在要寫一首歌，是某大電台的暑期活動的主題曲。接了這工作，作為作曲人，我就要去研究已往那些是怎麼樣的。其他地方有沒有例子？例如外國，或者是其他範圍，例如不是電台的，可能是教會的，可能是學校的，那它們又會是怎麼樣的？要了解觀眾層是哪些人。誰唱的？是否合唱？或是多數這作品是如何使用的？是電視廣告？還是在露營時帶去學校跟小朋友一起唱？唱的是哪些人？所有這些事清楚了解之後，我才知道可以怎樣寫到一首最適合的。在我解答了全部這些問題，做到所有這些基本東西後，接下來就是我怎樣去玩這東西。

「怎樣去玩」就是屬於我自己的東西了，這才是加入我自己的東西的時機。如果我做不到剛才提到的那些條件，我做得再精彩，都是不對的。同樣道理，某歌手開碟，人家叫你交歌，你都要知道，歌手是誰。你要知道他現在的心情狀態，他的歌途去到哪一個位置；約你交歌的人有甚麼要求，為何他會找你，他從你身上想要的東西是甚麼，以上種種你都是需要知道的。

這些東西就像是要有一個框架，即不是無的放矢，亂寫一通的去做了。但當然都有情況是這麼樣的，你根本不知道你在寫給誰，那就很不一樣了。那麼，你就需要憑空，去揣摩及觸摸身邊在發生的是甚麼事，現在社會是甚麼的一種感覺；然後關於現在的流行元素是甚麼，跟著這些感覺去做──其實很多人都是這樣子的，然後做一百幾十隻 demo 出來，是屬於你自己的看法。你對於流行有怎樣的看法，甚麼叫流行，喜歡的流行是甚麼。然後人家選擇你的，這是另一個情況。但就算是這情況，你都要去了解身邊在發生甚麼事，現在流行些甚麼，那你做的東西就是一種既有自己特色，又符合流行曲的基本要求。最後做出來的作品是可行的，有效果的，可以演唱，並有流行的機會。我覺得這就是基礎了。

你跟我說創作，若然我是寫給香港管弦樂團，你寫一首新的作品，比如是地質公園，說那些石柱很宏偉的模樣，那就很不一樣。我不是在寫流行作品，我在寫嚴肅的作品，內裡一定要有一種學術的，或是對音樂上、技術上有貢獻的，我覺得至少要這樣子。然後，才是你做這件事的目的，等如為何你要讀博士，就是你要去發掘一個新的課題，解釋一些新事物，然後讀者讀完會對該事有新的看法。那才有意義。

當然，在音樂上、在美學上要做到可以欣賞，或者互相可以在美學上鑑賞的，這是很重要的。這亦存在於流行音樂中。我們說工，工夫，我自己的看法就覺得是這回事。因為你如果根本沒有那音樂上的感覺，或者不懂怎樣寫音樂的話，你都不用在這行業工作了。但是你明白了，知道怎樣寫，為甚麼有些人是寫流行音樂，有些人不寫流行音樂；有些人會寫佛教音樂，有些人寫教會音樂；有些人會寫網上流行音樂，有些人做電影音樂，就是因為每一個

人的取向不同，每一個人的長處不一樣。或者每個人的觸覺也不一樣，所以最後就會做自己最適合的事。

心水清的，都會記得于逸堯其中一首早期監製兼作曲的作品《不一樣的夏》，其實正是當年青年暑期活動的主題曲。那年頭華星三寶的青春氣息，加上梁基爵把 Country Vibe 加入 subtle 的扭聲編曲，今天聽來，仍然是暑期活動主題曲的清泉。

多元音樂發展全屬機緣

于逸堯在中大地理系畢業，副修音樂。他畢業後到亞視做配樂，同時為舞台劇做音樂。和音、電影到流行曲作曲填詞編曲監製，寫到這裡，我也覺得有點兒不可思議。這樣的多元發展，又是怎樣發生的呢？

陳　你說到不同類型的音樂，你自己亦正在做不同類型的音樂，亦同時在填詞監製，究竟這個多元發展是如何開始的呢？

于　有很大部份是因為機緣吧。因為，可能我比較上不是太進取的人，所以我希望可以很自然地隨著事情的走向去跟隨。或者亦是因為我懶吧，其實這亦是一種懶惰來的，是性格。即是我是不太願意付出一些時間和精神來為自己鋪路。我寧願看到自己的路出現才跟著走。所以這些機緣都是過去在我的生活及生命裡出現的一些事而引發的。當然，有時候可能是我做了一些事，令某些路出現，而我自己是不察覺的。當時的我是真的不知道──就算現在回想，我還是不知道的。

所以你說我由電視配樂開始，其實這並不

是我的原意，我想都沒有想過去做的。只不過是當時有這樣的一個工作空缺，我就去應徵；人家請我，我就做了。那時候我只是知道我想做一些不一樣的事，我不想教書，我不想做朝九晚五的工作。不是這些工作有甚麼問題，但當年十多二十歲的我，不知道為何不想；所以在這麼多工作裡，我就選擇了這份工作；見工後他們聘請我，我就開始做了。

即是你是會怎樣相信這種事的呢，比較玄妙的說法，你就會相信其實在不知不覺間，你做了一些東西，而你自己是有自己的看法，所以你的眼睛便能看到一些事，而又選擇性地不看一些事，然後走上這條路——你可以這樣解釋的。實情其實就是這樣子。之後很多電影、舞台的工作都是這樣，其實我常常都是在等人家叫我去做。我被叫到，就多數都會做，只要我認為我能夠做到，在當時當刻我能處理到的，我很少會不做的。不做的，只是因為可能處理不了該工作，或是很多時都是因為這類工作已做了很多次，已經覺得不知道如何繼續做下去，那就選擇不做了。但亦可能是真的沒時間。所以也許因為這個原因吧，所以我的發展會雜亂一點，甚麼飛到來我就做甚麼。就算直到目前，可能有一、兩年我做電影較多的，可能一、兩年是一部電影都沒做過的，可能是四、五年都沒接觸電影亦不足為奇。

話說回來，電視那部份的經驗就比較重要。因為這是第一份工作，所以教懂了我很多，塑造了我思維上很多東西，或是工作上的思維已給那幾年極度密集的訓練而定了型。可能因為是這樣子，我是比較能夠穿梭於集體創作的類型上。那就是舞台、電影了。

做流行音樂真是後來「無端端」開始的。有得做我就做，沒有工作的話，我亦不知道如何令自己可以做更多的。所以之前說我是少產，也是基於這種原因，我是不太懂得怎樣去

做多一點。你以為我不想去做多一點嗎？我當然想，但我想的意欲強不過我懶的弱點。

如果我想的意欲夠強的話，我是會爭取多一點工作給自己的。但是我是那類足食就滿足的人，所以就是這樣的關係了。

陳　電視台的工作經驗對流行曲的工作有影響嗎？

于　也有的，但這些多是技術上的東西。例如比起一些在家裡寫歌的人，可能我是早一點就在錄音室工作，對錄音這回事的理解及敏感程度會高一點。或者我是比較習慣在錄音室裡工作的模式，因為那幾年是每天不見天日在錄音室裡工作。但那個錄音室跟流行曲的錄音室又不一樣，跟你做電影的又不一樣。所以說是不是有很大的幫助？又不然。當時在錄音室工作，都只是邊做邊學，其實我還是有很多東西不認識的。認真的，到現在為止，在錄音上我仍然是頗不濟的。我又是懶，足以完成自己要做的工作就行了。

如果我自己做不來，我盡量都不會勉強做，因為最後還是會連累了別人。所以我說還可以就是這個原因。

最早的流行曲作品

樂迷認識于逸堯，很多都是從《再見二丁目》開始。于逸堯在其他訪問提及，認為自己較幸運，因為第一首流行作品《再見二丁目》已是較多人喜歡的作品。由「無端端」入行做流行曲，到「很幸運」地第一首作品就深受樂迷喜歡及給大眾認同。究竟于逸堯的流行音樂生涯，其實又是怎麼一回事？

陳　其實你第一隻 demo 是否就是《再見二丁目》？

于　讓我想一想，小時候那些，讀書時候那些校際林林總總的；我當然都有寄過 demo 給其他人，那些當然不是《再見二丁目》。那些呢，好像陰差陽錯，最後有一些都可能有人錄用了。不過，我其實也記得不太清楚。然而，我最早跟流行音樂有淵源的其實是孫耀威。（笑）我想不是很多人知道的。

陳　又是孫耀威嗎？陳輝陽最早的作品亦是孫耀威唱的，我不知道你跟他也有合作過呢。

于　他沒有收錄過我的歌，但他有唱過我的歌。事情是很複雜的，其實，他是我的大學同學，我們都是就讀中大的，但是不同學系。他比我年輕一年或兩年。我們都是參加學校裡的音樂比賽，那些你又去比賽我又去比賽的那種。我們在學校裡見過幾次，然後是屬於你又認得我我又認得你這樣子的。當年他贏了合唱組冠軍；我就贏了創作，作曲之類的組別。因為我贏了那個組別，我就要代表中大，到台灣參加比賽。當時我覺得我自己唱不到自己寫的作品，我其實不是一個唱歌的人。我唱和音可以，但唱主音我不懂唱。那時我覺得孫耀威頗好的，唱得好，外形又好，他的 showmanship 又比較好，那我就問學校，可不可以找他去幫我唱。於是我和他和幾位同學一起唱了我寫的一首歌，然後他就到台灣參加音樂比賽。而他正因為參加這比賽，在比賽前綵排的時候已經被唱片公司看中了。淵源其實是這樣。

　　你問第一首歌是甚麼歌，那首就是第一首歌了。

陳　這作品最後有被取用了嗎？

于　我也不記得了，好像有的，我已完全忘記了。好像很多年後，因為這歌是放了出去的，好像是用了。但究竟是怎樣被用，誰人用了我都記不起了。也不知可不可以追溯，我自己一點印象也沒有；只有一個很模糊的印象，記得好像是有人用了。這是後來才發現：為甚麼那麼似自己的作品這樣子，我才知道作品被用了，我自己是完全沒有為意的。

陳　你沒有版稅的嗎？不清楚的嗎？

于　我當時簽華星，後來過了很多年才有人山人海。有了人山人海後我便再不知道，因為人山人海代表了我。

由「第三身」賦予創作的生命

說起華星，香港流行樂壇大多數的好東西都好像是由華星開始，當中是于逸堯，亦是長期合作夥伴楊千嬅。于逸堯首支被錄用、派台的作品就是《再見二丁目》，就是那時剛出道的楊千嬅第　首在樂壇打響名堂的作品，亦是她口中常笑言的那首「再見二打六」。

或者于逸堯首支被錄用的作品《再見二丁目》由楊千嬅唱是一個意外，但這一個意外卻連帶著很多個美麗的意外。楊千嬅因為《再見二丁目》中的演繹，成為林夕偏心楊千嬅的詞作的理由；亦因為《再見二丁目》的成功，奠定了楊千嬅與于逸堯，以及其他人山人海成員的合作關係。華星時，楊千嬅與人山人海的合作無間，使她有如是人山人海旗下的一員。

由《直覺》一碟時，人山人海還未成立，到日後每一張楊千嬅唱片都充滿著「@人山人海」；由

楊千嬅只是一個不怎樣起眼的「翻版鄭秀文」，到今時今日成為香港樂壇其中一位最重要的女歌手，林夕口中的「係我的一塊肉」。這些意外，具體來說，成就了「楊千嬅 X 于逸堯 X 林夕」包括《手信》、《愛人》、《電光幻影》等等那些屬於 niche market 的一連串小經典。

不過，要數最經典的，還是《再見二丁目》。黃耀明的翻唱，將這作品推到一個更受認同的位置。《再見二丁目》有不少版本，無論是較淒美的或是小品的編曲，最叫人印象深刻的是那個既不濃亦不淡的音樂意境，以及原曲的東瀛風味——尤其那出其不意的二胡。這個東瀛味，這個二胡，亦正正成了于逸堯在樂迷眼中的 signature sound。

陳　你有傳統中樂訓練，亦以「中樂聞名」，但《再見二丁目》其實不是你自己編曲的，卻加入了二胡，並成為了作品的神來之筆，究竟是怎樣的一回事？

于　《再見二丁目》不是中樂來的。對我來說，它是民謠，是 Folk 來的。如果你要說相似，那只會似北美洲的原住民音樂多於似中樂；或者似蘇格蘭某一種民族音樂多於似中樂，對我來說，《再見二丁目》並不是中樂來的。

　　只不過，別人怎樣去閱讀自己的作品是很有趣的。這亦解釋了很多時候，為甚麼我希望自己寫的歌不是自己編曲，以及不是由自己處理的緣故，就是你可以看到人家怎樣從另一角度來閱讀你的旋律。在他的感覺裡，跟自己的感覺很不一樣。有時候我認同，有時候我不認同。以前年輕的時候就覺得不認同呢，好像硬是心裡有一點不舒服。現在過了這麼多年後才看回頭，就知道這其實是好事來的。其實那些不認同能夠讓你更理解自己寫的旋律上隱藏了

的感覺；而這些隱藏了的感覺，你自己未必是很在意的。不在意這些感覺會帶來一個問題，就是你不知道這首歌的潛力有多高。

　　其實，這對後期我在監製其他歌曲的時候，起了很大的幫助。從中我學懂了怎樣從一個旋律裡，如何可以聽穿它的背後是甚麼，有多少種可能性。這些都是從人家怎樣製作我的歌，給我很重要的靈感。

陳　《再見二丁目》的編曲人谷中仁是知道你的背景，而加上二胡的嗎？

于　不知，他完全不知道我是誰，那陣子沒人知道我是誰。為何出了這個主意，是因為當時是芙蓮（Evi Yang）負責做的，是她的主意。我是甚麼都不知道的。她說甚麼就甚麼的了，做了出來是甚麼就是甚麼了。

　　我不知你知不知道，原本主旋律不是這樣子的，可能因為我當時不太懂得做 demo，做得不夠清楚，林夕填詞時可能聽到他自己對旋律的想法，所以他填詞的時候，未必能夠套用到原本的歌曲。到監製聽時，他可能又對歌詞及旋律有另一種看法，所以位置就改變了，這不是我的原意來的。

　　當時我是甚麼都不懂的，當然是不出聲了。自己的一首歌有人要又有錢，你還有那麼多話說？（笑）所以就變了這樣子。但是這種情況到後來都繼續出現，通常我每次的情況都是：除非我有一個很合理很重要的原因，我要告訴監製要修改外，我都會認為我要由他們做的。因為我覺得這是一種合作，人家怎樣看這件事，在他的崗位上，是他的想法來的。我不認為我要把我自己認為正確的想法放在人家身上。

　　說到底，是大家都可以商量的，如果監製覺得是這樣——或者，我覺得更重要的是：

歌手覺得這樣子，我會尊重他。因為到最後演繹歌曲的就是他；到最後對這歌負全責的是監製，不是我。所以我覺得如果他是去負全責的，去決定究竟整首作品會是甚麼樣子，那是相當合理的。

我覺得如果我不喜歡的，我情願説不好了，我不給你了。

陳　但這情況有發生過嗎？

于　沒有，我很易相處的。因為我覺得真的沒所謂，這只是你自己心裡覺得好，是你的執著而已。對於聽眾來説，如果他們沒有聽過原來的版本，這就是他們的第一印象。他又怎會認為你原本心內想的是比這一個好的呢？你怎麼會知道，又怎可以肯定？即是你作為一個作曲人，你怎肯定自己的原意會是最好的？

陳　你自己唱的那個印象中是稍稍不同的，是嗎？

于　我是唱回正確的版本的——不是正確，我是唱回我原本的那個版本。

《再見二丁目》的自作自唱

雖然于逸堯沒有以歌手身份面向大眾，但大家還是不時聽到他的聲音。除了和音以及人山人海招牌的和聲大合唱可以聽到他的聲音外，于逸堯自己也有兩首收錄在唱片的作品是自己唱的。第一首見於華星當年的《自作自受》，是一張由作曲人自己唱回自己作品的合輯，重唱《再見二丁目》；第二首是人山人海合輯裡找到的《強健布鞋》。假設如果唱過一次《再見二丁目》就不再唱，那便證明他真的不喜歡唱了；但「食過番尋味」，再唱《強健布鞋》，那又似乎是另一回事了。

陳　你享受自己唱自己的作品嗎？當年的《自作自受》自己唱回《再見二丁目》是怎麼一回事？

于　因為這個工作有一個很吸引的製作費。真的，當時我剛剛出來工作，有製作費的啊，我是未曾試過有製作費的。之前我自己沒做過歌——其實有的，即是做「進念」，那些都有製作費。但到這個工作，如果我找另一個人去演唱，倒不如自己唱？我便可賺取當中的製作費了。我又不是不懂唱，只不過是唱得不好罷了。那不緊要，因為現在的概念是做 demo，我就把它當作是 demo 這樣做吧。這個工作是完全因為這個原因的。

當時他們跟我解釋的時候是説，要好像做 demo 一樣自己唱，讓有興趣的人可以多一個層面去認識歌曲，了解多一點。我覺得這個意圖這麼好，又有錢給我，那我就自己完成所有東西，就可以拿到所有的製作費了。

但後來我很省的這樣了做了，然後將所有錢袋下；但我知道有人好像要補貼錢的，令作品更好。結果出來，我就有一點怪責自己，好像做得不對，不應該貪那份錢，應該把它做好。但當時的我真的需要那筆錢，所以都沒辦法。假如現在叫我去做的話，我就會做好它，因為覺得品質要好一點，我現在不覺得我對那筆錢有即時的需要。

陳　但概念是 demo 嘛，我覺得沒問題。

于　是的，但其實華星給每一個人都是那麼多錢的，所以他們可能會覺得你又是拿這麼多錢，人家又拿這麼多，你做得那麼差，人家做

出來的好像是一首正式已 mixed 的歌；而我就是亂來的，所以其實都不是沒有問題的。（笑）

以 E714342 為首的于逸堯華星

華星時期的楊千嬅是由 A&R 的 Evi Yang（即于逸堯口中的芙蓮）主理，市場路線是走 Indie 流行，當中除了有人山人海與陳輝陽，還有一系列本地香港獨立單位，如四方果、關勁松、Slow Tech Riddim 等重要的本地獨立單位出現。楊千嬅離開華星轉戰 Paco（黃柏高）領軍的新藝寶，于逸堯亦開始協助楊千嬅進行大碟監製的角色；音樂亦由細眉細眼的《愛人》小流行，變成感情暴露澎湃的《假如讓我說下去》類別的全城大熱作。當中的轉變及反差，當時不少樂迷都接受不來，不時感嘆。

簡單來說，華星年代的楊千嬅，在今日台灣唱片文案式的文字來形容的話，就是那種充滿個性與生活所思所感的知性小文藝。這種小文藝，尤其在林夕包辦詞作的《私日記》那些沒有主流章法的小品作品裡，就最能表現。記得這是一張為了緊接著《再見二丁目》的成功而趕工的 EP，而于逸堯的兩支新作品就正是這 EP 的首兩支派台作。梁基爵編曲的《手信》成了一首 dramatic、戲劇感重的情歌；而第二主打則是一首筆者認為特別神奇的《E714342》。

打從那幾乎要走音很「爛」的鍵琴聲打入，莫說是主打，《E714342》是在整個香港主流樂壇中都難以聽到的 Lo-fi 作品。尤其當中二胡的引入，衝激起一種奇妙的音樂效果。簡單來說，它的小情小趣以及 unpolished 的美學是超越香港主流音樂的接受層面的。這種華星時期跳出主流框架的聲音，是于逸堯及其他一眾人山人

海等音樂人打造出來的「華星」來的。這種聲音，與日後于逸堯為楊千嬅寫的音樂亦很不同。

陳　《E714342》與你之後的作品很不一樣，是一首很神奇的作品，亦是我個人特別喜歡的作品。你會怎樣去檢閱它，以及以前你自己的作品？

于　你這樣說，有一件事是很對的，就是百貨中百客。這個市場上，為何有這麼多東西存在，為甚麼他們會存在呢？因為就是有客的。沒客的自自然然會被淘汰──這裡我們純粹是在說市場，不是在說藝術或觀賞價值，或是歷史任務上的價值。如果從這個角度看又當然完全不一樣了。但單從客路的觀點上看，這說法是真的。

　　你會覺得為何那時的風格是那麼吸引你，可能是有很複雜的原因，可能是你自己都不知道的。我就亂說一點吧，可能是你第一次聽時的心情，又或是某一時期某一歌曲經常在播放的時候，你其實在經歷一些東西的，那些東西對你的生命有很重要的影響，或者你很回味或很想尋找當時的感覺。而歌曲就能夠──我常常覺得歌與味道，我指的味道是包括氣味，都是很抽象的感覺，這種抽象的感覺反而是最實在，最能夠幫人留住一個人生命裡的重要時刻。

　　把這過程寫出來──我不是貶低文字的能力──你寫出來，表達出來，是思考性多一點的。但是你去聽一種音樂，或者你去尋找一種氣味及味道的話，那件事是官能性強很多的；而那官能性是重要很多，是直接很多的。這是其中一種東西。

　　第二，甚麼人就會走回到甚麼人身上。很多人可能會討厭這作品，我亦不是未曾聽過。老實說，在網上亦會見到很多大罵《E714342》的。即是那些，「搞錯呀」、「不知所謂呀」、

「不知説甚麼」、「唱得不好呀」、「編得差」，甚麼都會出現，甚麼都會罵的。罵，但是不是真心罵？這又是另一課題了。今時今日老實地説，我當然不會介意。

但有趣的是這個形式的東西確實是吸引了一些人的，我覺得很多時一個作品，我們現在在説流行音樂的作品，其實它成不成功，是它有沒有「中」了一些東西。我意思「中」不是grow，而是你是否可以 hit 到一個點；而那一個點就是在乎作品有沒有生命在裡面，即是我所謂的那個「感覺」，那個品味在內。品味可以是品味差的，但品味差都有人欣賞，也總好過沒有品味，最怕就是乏味。當然，乏味的有時候都可能得到大眾的支持，因為那味道很中庸，很多人都能享受得到。但這種東西就未必能夠流傳很長的時間。所以我覺得百貨中百客很有趣就是這個原因。

即是有些人需要很「哨」的東西，或者是與生俱來，又或是他的背景、他的成長，自自然然孕育了一些喜歡「很哨」的音樂的人，而這些人就會寫一些「很哨」的音樂；而「很哨」的人就會聽這些「很哨」的東西，會形成一種關係，而這個關係就會一直在流。同時，亦有些人一世都「哨」的。好像 Vivienne Westwood 一樣，由第一天到現在都是一樣「哨」的，一直會有一些「哨」的人追隨她。

有些人可能剛開始是這樣，但可能經歷了一些轉化後，無論是生活上、際遇上，都在慢慢轉變；追隨他的人當中，亦可能會有部份會與他一起轉變，大家一起順利過渡；有些人則會過渡不到。中間會變的。另外，亦有一些起初的時候很普通的，甚至是平庸的，但亦會有一群平庸的人追隨他。慢慢地，他擺脱了平庸，那些平庸的人追隨不上了，跟著他變了另一種東西，這些情況亦存在。每一個人，每一個藝人，或者每一個 art form 的路程也會不一樣。

回應你問我怎麼看這作品，現在我可以解釋了，因為《E714342》已是很久以前的作品。如果是剛發生的事，其實是很難去討論的。因為只是剛發生而已，還沒有一個足夠的距離足以檢閱它。你説回《E714342》這首歌，那當然是未開化的。《E714342》，如果我沒有記錯，其實是我自己做了一堆編曲的 tracks（音軌），然後交給監製去製作的。我想，其實監製收到我的 tracks 會很懊惱，今時今日我自己收到這些 tracks 的話，我都會覺得很難捉摸。因為這些 tracks 是胡亂做出來的。你問我，它當中可能有一種亂衝亂撞的可愛在裡面。或者它有一種胡亂、橫衝直撞的一種青春的氣息在內裡。你可以這樣去形容它，它不是完全的一文不值。

但是如果要認真討論它，它當然是胡亂地做出來的；胡亂地做出來後，你要用很多方法去把它和順，變成一首聽起來不刺耳，合乎一般流行曲規格的東西，這是監製的責任。我認為當時谷中仁及幫手做 mixing 的工程師，是落了心思然後去令它變得可行的。因為我發現原來有一些音是錯的，我後來自己重溫，因為根本太多 tracks，有很多東西我自己也顧及不了。那結果出來了，像剛剛你告訴我你很喜歡，對我的意義來説，是甚麼呢？就是如我先前所説，我又會明白多一點東西。我就會明白像你所説的未開化的，其實不是沒有力量在內，它有它的力量在內裡。只不過它的力量，以及它的形成，不是只有我一個人令它變成這樣子的；這是包括我寫了這首歌，林夕寫的字，楊千嬅的聲音，監製的一些取向，然後它在碟內放在甚麼位置，與其他歌曲的關係。而這首歌曲就是所有東西加起來後形成的最後的一個印象。

而這一種印象，我覺得是中性的。但是，不同的人去聽的時候，就會將自己的東西放在上面，就令它一直豐富下去，一直在生長了。

所以直到今時今日，還有一些人記得這首歌，他們都一定——像你一樣——我相信一定會有自己的一些東西，那東西未必一定是發生過的事。但是和你——我們説到最深奧的——和你對於美學觀點上面，你找到一種對應。所以你會欣賞這東西，然後你會珍惜它。我覺得這一點其實是重要過所有的東西。

到最後，它都不流行，都過去了，還過了很久。但是它還存在，是因為當時做流行音樂的工序上，不論你視它為不知不覺間或是完全意料之內，都是把當時的那個時代，那個年代的一種很微細的感覺，投放出來；然後把它，你視它為形象化也好，展示出來。可能二百年後的人聽到後，他們會明白當時香港的聲音上，是有這樣的感覺存在的。等如我們現在重聽真的那個李香蘭唱的歌，她的高音為甚麼會那麼尖，那是一個品味來的。那種尖未必正確，但是正是那個年代遺留下來唯一與我們在聯繫上的其中一個點。我會這樣看這回事。所以這件事是比我偉大的，是偉大過所有事情——那件事是音樂，而我是微不足道的。真的，我覺得就算林夕，所有做這件事的都是微不足道；那東西是音樂，那東西是文化，是很巨大的東西——是這樣的。

最喜歡的作品是沒跟食譜的……

于逸堯對創作的看法那麼宏觀，認為自己的作品最後是遠超於自己的重要性，成為音樂，成為文化，成為一個時代的見證。把「自己」的作用放得那麼輕，那究竟，他又如何以個人主觀的心去看他自己的作品呢？

陳　你對自己的作品，在很個人的層面上，最喜歡的是哪一首？你怎樣與你剛説的那些東西拉上關係？

于　其實有很多人問過我了，好像我每一次答的答案都是一樣。我現在是不是有動搖呢，會不會變了不是那一首呢，你剛才問我的時候我都一直在想。其實以前有人問我自己最鍾意——不要説滿意——是最鍾意，或是最喜愛自己的作品是哪一首，我就一定會説是《花與愛麗絲》。每一次我都答這一首的。那原因是甚麼呢，其實是……不是不能説出來，但説出來的話，就嘗試這樣説：我覺得這一首是比較我沒有刻意去——怎麼説呢。即是如果它是——我又拿食來説——如果它是一碟餸，這碟餸可能是我最不跟食譜，最先沒有一個很深層的思考，沒有預演很多次才煮的一個餸。然後煮了出來，我覺得，有一種完全很屬於我自己，很代表到我自己的感覺在內裡。但那東西是我沒有預期的，沒有預期過會有的。這是包括編曲，是較特別的。

因為很多時我都覺得流行音樂是比較矛盾，我不知道我應純粹談旋律，還是要談編曲，還是更要談及演唱？因為是很不同的三件事。即是如果編曲不是我做的，那又該如何説？這一個作品，不是因為我自己編曲的關係，但它的確是有一個感覺，就是讓我覺得：我就是這樣子的了。可以這樣説：因為旋律上的一些結構及各樣東西，加上做出來的音樂。我希望自己會是這樣子，或者是我以為自己就是這樣子。我就是覺得，那東西是最「我」，最我自己的。那是其中一個原因。

第二就是在眾多我與楊小姐合作的作品當中，這歌的的確確是讓我有一個很深的感動在內。來自製作的過程當中——其實不是，過程很老實説其實是工作來的。其實是在過程當中某些時刻，我回家重聽，或者某一次重聽的時候，那東西好像忽然間變大了很多，它不再是

我自己的東西，它是反過來影響我，感動我的東西，我是被感動了——這情況是不多的。

老實說，我常會聽回自己做的歌曲。我是不聽音樂的，我不懂得聽。除非和工作有關，我就會聽了；如果跟工作無關，我沒有特別喜歡的音樂會聽的。我就是不停地聽回自己的作品，再批評一下，又或者有時會自滿一下：「哇，當時都寫到這樣的東西，我自己都不知道怎樣寫出來的。」當然這種無聊的情況都會出現，那些就純粹是一種無聊來了。但是這首歌是有點不一樣，我每次重聽這首歌，我都會覺得：它就是我了。我自己就會這樣說。

你問我為甚麼會猶疑呢，因為自從有了《我係我》之後，就有一點不一樣。但是《我係我》是有很多其他原因的，反而《花與愛麗絲》是沒有其他原因。《我係我》是當時寫這歌時自己的狀態，可能是跟你與《E714342》喜歡的情況相似一點。這作品，尤其是慢板的版本，對我來說是很重要的。但《花與愛麗絲》是純粹一點，所以是更強大一點。

第三首會是《有發生過》，如果排下去的話。

滿意與不滿意之間的創作哲學

要把感受仔細區分，其實不是一件易事，當中首要一個冷靜的心及敏銳的觸覺，再而是要有一定的邏輯思維，經過一連串的反思，才能做到的。于逸堯劈頭說出「喜歡」的作品與「滿意」的作品的區別，就特別有意思。喜歡不等如滿意，滿意亦不等如喜歡，同時不喜歡亦不等如不滿意，驟耳聽起來已經弔詭非常；甚至可以想像到：不少無法理解的人，會覺這是在裝模作樣，玩弄文字遊戲。「滿意」與「喜歡」的區別，于逸堯自己有一個很簡單易明的有趣闡釋。

陳　「最喜歡」跟「最滿意」的作品有甚麼分別？

于　即是你最鍾意的兒子跟你最能幹的兒子的分別。即是你可以鍾意那一個最沒才能，最沒本事的兒子，但你就是鍾意他的了，你自己都不知道是為甚麼的；但是，你最能幹的兒子，你未必鍾意他，但他真是最有才能的。

陳　最滿意的作品又會是哪一首？《再見二丁目》？《假如讓我說下去》？最受歡迎的哪些？

于　要選最滿意是更困難的。沒有甚麼滿意的，因為每一首都有問題；亦都一定是很滿意的，不然當時自己不會讓它過關。如果你真的要說，不是沒有——因為我之前沒有想到滿意這話題，因為其實「滿意」不是很重要，因為只是「我滿意」而已。那究竟我寫的作品之中，可稱為滿意，或是真的很滿意的——其實不滿意容易一點……

陳　不如先談不滿意吧？當年你在楊千嬅「萬紫千嬅演唱會」的場刊裡，提及最不滿意的作品是《手信》，形容為「事與願違」，為甚麼呢？

于　最不滿意是《手信》，是因為當時沒有那麼多作品，現在有更不滿意的。（笑）我想我不滿意《手信》是因為當時我未學懂怎樣去接受其他人怎樣去看自己的作品，當時的我未懂怎樣可以跳出來看，我覺得是這樣子。其實這首歌是很多人喜歡的，因為當這首歌剛派台的時候，人家已經說喜歡的了。而我就很抗拒人家跟我說很喜歡，我反而會問：為甚麼你會喜歡呢？就是這樣。

但後來我就明白，人家喜歡是因為人家看到一些東西，是我自己看不穿的，他聽了一些東西是我聽不到的。我反而要感恩，因為我沒有跟

自己的一套方向去做。不然就可能完全沒有人喜歡。那件事的情況就是接近這樣多一點。

如果你現在跟我說滿意，我認為我是頗滿意《電光幻影》的。我認為我做到了這一個編曲，到現在我重聽，還是不相信自己能夠做到的。《花與愛麗絲》我做到了，我是知道如何做到的。《電光幻影》反而是我不知道自己是怎樣做出來的。那時候我的機器還是很不濟，和mixing各種東西，整個過程都是。林夕的詞又是——我從沒有前設的，不會認為某首歌需要說甚麼——我只能說在氣質上是相當配合。所以我就是滿意了。然後那張大碟《電光幻影》那麼勁，好像把作品放在大碟內也不是太失禮，比起人家很厲害的那些，也不是太核突。所以是比較滿意。

陳　當時的《手信》，你有甚麼是不喜歡的？

于　那陣子我聽時把我嚇倒，我就被那次嚇倒的感覺縈繞著；第二次聽的時候已沒有驚詫，但那種驚詫的感覺仍然縈繞著。因為事前我沒聽過編曲，我不知道結果會是這樣子的。

陳　最初的樣子究竟是怎樣的？

于　玄妙的地方是，我已忘記了，對我來說現在的《手信》就是你現在聽到的那個版本。這就是一個很有趣的反省，因為去到最後，其實又有何重要？真是的，其實有甚麼所謂？當時就覺得，為甚麼會這樣子？認為很怪。這個怪字，很多人會這樣子用的，我到現在還是用這個字。現在我也會反問自己，甚麼叫「怪」呢？那只在乎你由甚麼角度去看這件事而已。你覺得怪，人家可能覺得不怪的。所以你覺得怪有甚麼緊要呢？

那現在我甚至不覺得怪了，因為連我原本做出來的樣子是怎麼樣也完全記不起。

陳　那「事與願違」的意思是？

于　原本這歌是抒情，是「小巧」一點的，現在是很堂皇的。但其實堂皇又有何問題？我已記不起「小巧」的樣子是怎樣了。

陳　你喜歡最新在楊千嬅 Minor Classics 演唱會裡的編法嗎？

于　Minor Classics 的，我不是不喜歡，不如說我認為這是可行的。

You are what you eat

正如于逸堯所言，音樂人的音樂靈感既不是從天而降，音樂成果亦並非單純是音樂技術的成果。音樂人的創作，正正是在音樂層面、文化層面到精神層面上的一種自身的反映；所以作品的生命裡，理應是與音樂人的生命有著密切的聯繫的。作品當中隱藏著很多不同的點線面，散佈在不同位置，貫穿了不同的層次、空間與時空。至於怎樣去將這些點線面連上，就是聽眾的責任了。

陳　記得你提過很多次你喜歡日本流行曲，如松田聖子等。這些音樂對你的影響是甚麼？

于　我是在這些東西裡長大的，影響一定會有。我覺得，你聽甚麼，你就會寫甚麼，裝也裝不來。所以我覺得為甚麼全能的音樂人這麼厲害，是因為甚麼曲都能夠作出來的人並不多。那些人我就會認為是很厲害的。我不是說只作到一、兩種的不厲害，不如這樣說，我會

覺得能寫不同的曲是很神奇的。

那些日本流行曲我不是聽很多，但那是我成長的年代，我身邊的人聽很多。所以那個聲音，或那個調式，對我來說是有很深層次的影響。今時今日，我做音樂的時候，我要找一些參考資料去解釋給人家聽的時候，或者幫自己去開始一件事，找一個參考，無辦法的時候我亦會回去那些作品上。因為那些作品裡有很多種不同的形式，它自己當時就是一個完整的體系。有快歌有慢歌有慘歌有開心的歌有輕快的歌有啋歌，甚麼都有。如果單是拿分類參考的話，因為我不熟悉現在的作品，所以我還是會拿那些作品來作參考的。

但真正做出來的作品，當然不會是那些日本流行曲，你亦根本不能夠做到的，因為已經離開了那個年代。唯一就是那些旋律上的影響，和弦的去向，這種影響會更大。但其實可能從小到大學的古典音樂——雖然我都不是正統地學回來的——影響更大。或是鋼琴，因為我是先學鋼琴的，可能鋼琴對我來說影響是最大的。

陳　你的 signature sound 是中樂，像《水月鏡花》是用了中國樂器的，是外界認定很于逸堯聲音的。你怎麼看？

于　不如就這樣說吧，那作品是我很純熟的東西，我認為這樣說較好。還有，如果大家覺得那首歌是很（代表）「我」的，其實是因為不是太多人在做這件事。你問我，我又不覺得我是很喜歡那東西，或是認為那東西是很能代表到我。一定不覺得的。我舉個例子，在亞洲電視工作時，我大部份的時間都是做古裝武俠片，或是民初那些電視劇的。原因是在那麼多同事之中，只有我有中樂的底子。即是我學過，我接觸過一段很長時間，我曾在裡面浸淫。所

以大家都相信我是較適合做這東西。但這只是關於我的能力多一點，又或是純熟一點，更多於這是否代表我自己。我覺得這代表不了我自己的，我認為《花與愛麗絲》更能代表「我」。《我係我》是更多的「我」。即是其實我是很典型的「Cantopop」的。

舞台劇的音樂空間

流行曲與舞台劇音樂是兩個截然不同的平台，受眾亦不一樣。聽流行曲的沒有太多會看舞台劇，看舞台劇的又可能不怎樣聽流行曲。雖然《再見二丁目》是于逸堯第一首流行作品，但是他第一首真正發佈的作品，其實是「非常林奕華」的舞台劇主題曲《壹玖玖陸窮得漂亮》。除了舞台劇，于逸堯穿梭於不同媒體的音樂及不同平台的創作，那究竟是怎麼一回事？而于逸堯在眾多類型的音樂當中，自己最想做的又會是哪一種？以下對話便可以讓大家找到答案。

陳　不如又說流行曲以外的音樂吧。你最近做了「進念」的《大紫禁城》及《半生緣》的主題曲。那又是怎麼一回事？

于　先說《大紫禁城》吧，我是做了三首歌曲。那三首歌，跟黃耀明一人寫一半的那一首，我是知道要拿去派台的。知道要派台後，就算只是舞台劇的附帶曲，也要做到可以達到派台的一個基準。所以那一首是有這樣的背景的。但是另外兩首，在碟內聽到的版本是已經修改了很多的；其實在現場時，是完全不是流行曲來的。在篇幅上，那作品原本是很長的；甚至是音樂的各種東西上，那些作品做出來，與流行曲是沒有甚麼關係的。即是我是運用了一種流行曲的技巧而做舞台上的一種 Mood music，這

是較接近的情況。尤其《燕子飛》原裝中間是有很長的音樂過渡，所以是很不同的。因為這是非流行曲，你要達到的目的很不一樣，你是要服務那一個演出、舞台上的效果，要各樣東西配合的，包括長度、聲音，現場觀看的感覺。因為除了這三首歌還有其他的音樂，那些都是我做的。與其他音樂的關係，是整套的東西，那些是很重要的顧慮。

至於《半生緣》金燕玲的那個，都是類似的。我亦知道這作品是要拿去作宣傳，要有一種模式去讓人較容易跟隨，所以我不可以走得太遠。另外，它有一個使命，就是要製造時代的感覺，因為那是一個時代劇。時代元素再加上這個考慮就成了這作品。其實這作品更特別的是，這是我少數開宗明義，為一個人去創作一個作品。原本我是不認識金小姐的，但認識了後，我們在錄音室試了很多次她的演唱，我明白她的聲音及音域等各樣東西，而這首歌是真的按照她的聲音及音域而寫的。這是比較少有的情況。

我不知道你會否以為我幫楊千嬅寫的是為她而寫，但我認為那是較自然的，因為我是和她一起成長，而她是第一個用我的歌的人。我沒有刻意遷就，是大家很自然 in sync 的就一起行。金小姐就很不同，因為我完全不認識她，純粹是聽到她的聲音，然後去寫。我是比較開心原來我也能夠做到這件事，因為我覺得這件事是神奇的，我從來都不知道如何可行。可能是工作久了，這次嘗試後，發現原來對唱的人會有很大幫助，她會唱得舒服，因為這是很適合她去唱的。而格式風格方面是跟演出的關係較大，是為了演出而寫。所以編曲也是我做的，所有時代感都是；以及與其他作品的關係，這個永遠是做這些事中，最困難亦是最難處理的東西，我們要聽完整套，包括所有其他作品，才能決定究竟當中的思路會是怎麼樣。

陳　其實你做了那麼多不同類型的作品，以及為不同媒介做音樂，其實你最想做的音樂會是哪一類？

于　分兩樣去說，我幻想自己能做到的，與我真正能做到的，是很不一樣。我最幻想自己能做到的就一定是桑田佳佑，即是 Southern All Stars。當然我不是桑田佳佑，因為我又不彈結他，又不打鼓又不彈 bass，我都不是 band 友。但是我常常幻想。因為對我來說，那種聲音是最舒適地吸引的。很 Pop，很滑浪，我跟其他音樂人之間的一個參考就是寶礦力。它是很寶礦力的，我最鍾意，常常想做到的就是這一種，愉快的、陽光的、興奮的感覺的東西。

但實際我會做到的，會較接近《強健布鞋》的東西。那作品我有朋友形容為，好像十九世紀那些三個人一起踏一架單車，後面是綠色的樹，那個氣氛的東西。是某一種的田園，但又不是 Folk，又有少少接近 Neoclassical 的 Pop，混雜了不同的東西，有 Acoustic，怪怪的，我就會是這種東西。

其實《強健布鞋》的情況也是如此。我說多少許，我以前做 demo 時，是很喜歡當是做一張碟那樣做。以前我做完了 demo 帶——其實我通常交給芙蓮，我很少交給其他人。我通常會做五首歌，當自己在做一隻 EP。第一首歌就是開場，每一次都有一種感覺的。那張碟有五首歌，我記得當中是包括了《強健布鞋》，跟著應該有《冰點》，然後有《有發生過》，最後五首都用了，在很多不同的時代。

因為我們常常都要儲起一些東西，看看何時能夠用到。那是我交給芙蓮那張五首歌的 demo 帶裡的第一首歌，我設定這個調子的時候是用這首歌來作設定的基本的。那些編排很近似，所有東西都很近似。那份詞都填好了。那我為甚麼寫這份詞，是因為我當時在加拿大病

了，我懷疑自己有重病。那時候夏天又不能出外，要一天到晚睡在床上；外面又是世界盃，一天到晚都是世界盃，所以我才寫了這首詞。

到最後，誰人會用到這樣的作品？其實我自己知的，我只是寫來玩，貪得意，沒有人用到的。所以當人山人海有項目要交自己的歌，我這樣的懶人當然不會寫新的了。當時我貪得意寫了這個，就順水推舟拿去用。你問，這是我嗎？那當然是我，但這是《花與愛麗絲》活潑的我，如果《花與愛麗絲》是較情感的。我唯有可以這樣說。或者是較諷刺一點的。

論流行：緣份決定

由華星時期的《冰點》，到新藝寶時期成為K場大熱的《假如讓我說下去》、《笑中有淚》，于逸堯以前的作品都是很易記，很易上口，即所謂的「hit 得起」、很好唱的K場作品來的。這類作品容易受大眾歡迎，通常會在香港市場成功。不過，後期于逸堯的作品，像《夏花秋葉》、《白天鵝》、《水月鏡花》等，則明顯是不會受K場青睞的作品，無論是主題到歌曲結構都是比以前複雜的。究竟這接近分道揚鑣的分歧，是怎麼的一回事？

陳　說到手法及取向方面，其實以前你幫楊千嬅做及監製的作品與現在的都很不一樣，像她在新藝寶事業最高峰時期，你寫的歌明顯有很強要流行的指向的。這樣的說法有沒有問題？

于　沒有，當然沒問題，寫出來當然要流行，不流行就大件事了。

陳　但你最近的歌是，我會這樣說，是比較不在意去流行，你又認為有沒有問題？

于　你可以這樣閱讀。但對於我自己來說，我是從來沒有這樣子想的。我想是寫不出來多一點。

陳　你真是這麼覺得？

于　覺得，真的覺得。

陳　真的嗎？我認為沒有甚麼人夠膽說：「我寫不出來」的。

于　為甚麼不夠膽，寫不出就寫不出了。你認為人家會不知道嗎？

陳　因為有些人是不肯承認的。

于　不是的，我不覺得是「肯不肯認」的問題，是他是否真的覺得。因為每一個人——不如這樣說，流不流行有很多時——其實，為甚麼娛樂圈的人會有這麼多相信怪異、邪的東西？因為真的是邪門的。有些時候真的解釋不到，為甚麼有些東西會流行，為何有些人會鍾意。等如為甚麼有些人會鍾意你，就如愛情一樣。其實你用愛情來解釋，你就會明白。愛情是可遇不可求的，你不可以要求人家鍾意你的。這種鍾意是一種緣份。套用在這件事上，為甚麼我敢承認「我寫不出來」，就是我現在的緣份不在這裡。這是有很多原因的。

說得明白一點，現在我沒有很迫切的需要去做，我又不覺得現在是很「叻」去做這東西，亦可能是我已喪失了外間「何謂流行」的一種敏感度吧。很多很多這種東西加起來的。

不如這樣說，我不應該就這樣一句說「寫不出來」。因為「寫不出來」是有很多種閱讀的，有一種閱讀會認為是能力的問題。我就覺得「寫不出來」不是能力的問題，而是多於一

種取向上的問題。

陳　對的，我的意思就是這是一個取向上的分歧，那究竟這個取向是不是刻意的？

于　不是刻意的。就像我之前回答你的，其實我從來都不懂得怎樣刻意去做。如果我懂刻意去做，就不是現在這樣子。我懂得這樣做的話，可能我一早就玩完了，可能我就不適合在這行業打滾了。或者如果我懂刻意這樣做，如果我夠「叻」的，就不會這麼少歌。因為我不懂，亦認為我是不適合這樣去做的人。我不是最「叻」去做這東西的，就無謂去做。

每首作品也是一個遊樂任務

陳　又或者拿《假如讓我說下去》作例子，我認為這作品與你一貫寫的很不一樣。記得當時網上有人認為這是《少女的祈禱》的延續。

于　是嗎？有人這麼說過？

陳　是的。你會聽到《假如讓我說下去》明顯是一首會流行的作品，整個作品的走向是很容易大熱的。所以我才會有這一個「取向」的問題。又或是歌詞方面，《才女》是你一首很多人喜歡的詞作，我認為你填的方法是幾黃偉文，跟你一向的寫法很不同。

于　（笑）我又沒有這樣想過。

陳　我當時以為是黃偉文填的。

于　是嗎？他不會這麼不濟吧，前面這樣遜色。他的字不會這樣不流暢的。哦。我想我能

夠解釋，因為那首歌是一個小聰明的主意。如果這主意不行，那就是 flop 來了。因為裡面的所有東西其實只是一個主意。所以這就可能比較黃偉文一點，因為他有很多聰明的主意，而他的所有主意都可行的。從這方面看是相似的，但從文字角度上，從手法及嫺熟上，那就真的差很遠，很老實說。哈哈。

　　但回到《假如讓我說下去》是《少女的祈禱》的延續，我是很詫異的，因為我真的不知道有人這麼想。我很詫異有這樣的閱讀。當然，我沒介懷亦沒否定，但是我可以很肯定、完全告訴你是零——甚至其實這作品是比《少女的祈禱》更早出現，我已經寫好了。如果我沒記錯的話。這是在楊千嬅還未完華星的合約的時候，我已經寫好了這作品。但是就沒有用到，還是我沒有給她，我已不記得了。時間上應該是這樣子的。

陳　因為感覺上是，你在楊千嬅新藝寶時期寫的那些作品，其實都很不一樣。

于　哦，那我明白你在說甚麼了。《我是羊》之後那一隻就是了，《笑中有淚》就真的是這樣。我說多一點吧，說起這作品，如果以分水嶺的說法來說，《水月鏡花》是一個分水嶺，《水月鏡花》之前寫的所有歌，我敢這樣說，我不斷都是跟自己玩遊戲。我每一次都給自己一個任務，我要完成一個任務，那些任務就包括這次我要寫的作品是中間要轉調的，今次的作品是副歌不唱的，這次的作品的 chord sequence 是含有這樣的和弦去另一個和弦，是不合理的，但是我做到的；我想寫一隻歌由主歌到副歌由頭到尾是沒重複的。每一次我都給自己一個小小的任務去完成。

　　其實《笑中有淚》是有任務的，我是想一首歌是有三連音的，我預設了我有這樣的東

西，然後寫了這首歌。所以如果你問我，在當時的情況來說，是比較知道——因為那張唱片是我跟楊小姐一起做的，而去到某一些位置的時候，其實是知道缺少了甚麼，還欠缺了甚麼歌，才能夠完成整張碟，使唱片完整。當時我就想彌補到那一個位置，所以我就寫了這作品。

那為甚麼與《假如讓我說下去》不一樣呢，因為《假如讓我說下去》是還沒有那一個項目，我自己閒來無事幹時已經寫好的了。但是《笑中有淚》是開碟，然後需要有這樣的一首作品，所以去嘗試寫的。這是較罕有，是唯一有的情況。

于逸堯在音樂業的生存之道

陳　那不如談談怎樣在香港的音樂業生存的情況吧。你之前說《自作自受》是需要那筆製作費，其實你有人山人海那些不同的工作，那財政方面應比較穩定？可不可以這樣說？

于　也不可以這樣說。

陳　那你可以告訴人家你怎樣生存的？

于　我想是……盡量做吧。

陳　但問題是你做得不多。

于　但就夠了。夠了。所以我就去寫作，都需要做多一點嘛，因為你都不知道可以做多久。那加上我又覺得自己能夠寫，便寫了。寫作是另外一個範疇的東西，然後我又覺得可以探索一下。很功能性的。我不會不認真、敷衍地寫。我一旦要寫，我覺得對自己到對所有東西都要有一個交代，說到尾都是紀律問題。我想與做音樂一樣。還有我覺得的是，怎樣生存？

其實都只不過是聽天由命。而在聽天由命的當中，就是有機會做就盡量做到最好，我覺得這是我唯一能做的。我不懂怎樣進取地去令自己的工作更好。我經常都在等待工作，所以我只可以做好每一次的工作，希望下一次再有機會做。這大致也可行的。這就是我的生存之道。

寫作亦是一樣，其實我寫了很長的時間，只是近這一、兩年才變成不再是純屬貪玩，開始像副業的形式，無論在回報上及工作量上亦一樣。但那始終不是我的正職，我的正職始終是音樂。這一刻還未……但不排除有一天這會成為我的正職，但尚有一陣子都不是。

在音樂學院與學生分享經驗

除了不同創作形式，于逸堯原來亦在伯樂音樂學院授課。一個自認「不太叻」的音樂人，又怎樣踏前一步，以一個老師或導師身份面對一群對音樂有熱誠的音樂學生？

陳　最近才知你在伍樂城開辦的學院裡教書。

于　是的，其實在開業第一天開始我已經在那裡了。

陳　你可以就這件事分享一點嗎？

于　可以，我不是說門面客套的說話。第一，我要保持著自己對這行業及流行音樂的一種敏感度，讓自己在那環境底下多一點、吸收多一點，這是很好的途徑。第二，我給同學講課，更像是分享經驗，而我亦從他們的反應當中學習。我是嘗試在了解他們在想甚麼，從中可以幫助自己很多，我覺得——無論是在資訊上，還是在較複雜、較高的層次上，即在感覺上也

會豐富很多。即是較接近去接觸一些不是在這行業裡工作，但對這行業很有興趣的人如何去看你的那一種資訊。我認為這東西是很寶貴及重要的，尤其是你自己要繼續做這工作的時候。

其實就像上「高登」，你去看高登的人在說甚麼。但是高登的人是不用負責任的嘛，鬧就是鬧，他們未必真的在鬧那東西，或者只是針對一些東西，所以你是要過濾的。但同學就不一樣了，在這個環境底下，相對來說，他們沒需要去玩那些遊戲，以及大家的題目是很清晰及明顯，沒甚麼雜質，所以聽回來的東西都能夠幫助我——我認為對我創作的幫助較少，較多是作為製作人的工作上，這些資訊很有幫助。這是另一個原因，為甚麼常常會去吧！當然亦是因為我不討厭分享自己的經驗，或者是我都希望裡面的一些人將來能夠做到很好的製作人，或是很好的寫歌的人，可承接下去。

即使我自己，坦白說我不是做得很好，也未必能做得更好，我就是這樣的程度。有很多比我做得更好的人，但未必有時間和這些同學交談，我有時間便做吧。

陳　在香港這樣的音樂環境下，你認為他們的出路會是怎樣？

于　其實某程度上就好像讀 MBA，即是課程上的東西對你當然有一定幫助，但是它的幫助不及直接接觸一班志同道合的人，大家都有同一方向想做某些東西，對某些東西有一種很濃厚的興趣。那去凝聚這班人的功德是大很多的。第二，是提供老師與學生之間——即是老師其實也會睜開眼去觀察的，去看哪一些人真的有潛質，甚至可以合作的。就算不是，你會記得的。同學互相之間又可以合作，可能一個寫歌一個填詞，可以做一些 demo 再找一個人唱，即是你在街上是不會這樣子碰見的。但

在那裡他們就可以碰見，所以我覺得這功效更重要。

大碟監製的角色

楊千嬅離開華星後，在 Paco 年代的大碟都是有于逸堯參與製作的。那些大碟有一個共通點，就是通常都有一些個性鮮明的新單位參與。由可以歸納為獨立音樂的林一峰《悲歌之王》、at17《龍爭虎鬥》、Pixeltoy《扭到十》、假音人《忌廉溝鮮奶》或是最近期的孔奕佳的《裊裊》到主流的藍奕邦或周國賢，都是繼承楊千嬅在華星時的音樂班底取向，可被形容為「走得較前」、「大膽任用新人」的。這就是于逸堯監製的風格嗎？

陳　回到你的監製身份，你監製的手法好像還跟一般監製頗不一樣的，每張唱片裡總會有一些新面孔。像這次楊千嬅新碟你找做舞台音樂的孔奕佳。你是否有這樣的特別取向去起用新人的呢？

于　孔奕佳，是不是我找呢？我，還是芙蓮找的呢？還是楊小姐？我也記不起了，好像是我，沒所謂了。那個適合就是那一個。

陳　即是沒有特別取向？

于　我覺得最重要是適合，到位。即是那一首歌，做的過程都是這樣：收到 demo 回來，不是作曲人自己做；或不是作曲人編，可能原來 demo 已有一個編曲人；又或者如果不是監製自己做回編曲的話，你要找其他音樂人合作，那你一定要先對那首歌有一個很清晰的方向及意見，然後你會找一個在風格及性格上，能配合

到你想要達到的效果的一個人。你就會邀請他合作。

即是你沒理由叫一隊樂隊去編一些很管弦樂的東西，複雜的和弦及很多 strings 的，那你為甚麼要找一隊樂隊編呢，這是最簡單的例子。或者你找一隊樂隊，是玩 Post-rock，但你找他去編 Jazz，幹甚麼呢？這是很刺耳的。當然是要找最適當的人做這件事才專業。我們現在不是在做實驗，而是做流行音樂，應該有一種專業的層面在內，找最專業的人去做最適合的東西。所以我的取向其實是這樣。

《裊裊》是想做一種 musical 的感覺，那孔奕佳是近年做很多 musical 音樂的，所以就會找他了。

陳　我在想，就像當年楊千嬅是最早用 at17 的歌的，那是不是你的主意？

于　這是楊小姐的主意，她是很懂去閱讀其他人的。她能看到潛質在哪裡。她很知道自己要的是甚麼。如果我要讚賞自己，我就是很知道和我一起工作的人在想甚麼。他們不用說，我會知道的。

樂於輔助其他音樂人

于逸堯的名字總是出現在其他歌手的旁邊。我由很久以前已在想，究竟甚麼時候于逸堯才會有自己的一個獨立項目？尤其是在人山人海當中，每位音樂人都有獨立音樂人的身份背景，都有過自己的項目。例如梁基爵最早期的 Multiplex；蔡德才與四方果有過普普樂團；李端嫻與阿里安最早則是 minimal。反而于逸堯一直都是在集體創作裡，從沒有個人的音樂項目出現過。

陳　未來你會有甚麼項目嗎？你之前説自己填詞還未有一些東西寫出來，那你有甚麼是想在你收山之前做的？最近幾年你或是整個人山人海都好像沒有甚麼動靜，究竟為甚麼呢？是志不在此？還是甚麼？

于　歸根結底還只不過是懶。即是我之前説物以類聚，懶人便聚在一起的了，我們全部都是懶的，或者是説，全部是不在乎的。即是那種幾惹人討厭的滿不在乎，我自己也認為是頗令人討厭的。其實我們每一個都是這樣，個個都有這個情況。從好的角度去看，以這種滿不在乎的態度工作，做出來的作品就是你會喜歡的作品。但不好的地方就是，你經常見不到新作品出現。一把刀的刀刃真的永遠都有兩邊的。正如有些人很進取、很勤力，就會常常見到他們的作品。可能你不喜歡他，就是因為嫌棄它太多了。永遠都是這樣的。你認為好的你又會在想：為甚麼他只做這麼少，但再做多一點就可能已經不是那回事，就做不到你喜歡的東西。

當你去解釋一些東西的時候，沒辦法不客觀的。客觀是建基於存在的事實。

那好了，你真的問我有甚麼想做，例如填詞那些工作。其實填詞我很被動，其實我甚麼都很被動。再説一次，但填詞是更被動的。因為填詞你不能夠填好了，然後交給人。「喂，我有十個歌詞的 demo」沒有這回事的。而我更是被動的不會跟人家説：「我很想填詞，請給我一些吧。」我當然不會，亦不想這樣做。

陳　明白。我正想問其實楊千嬅那些你都一定拿到一點填吧？（笑）

于　哦……不會的。（笑）通常為甚麼我會寫的呢，就是楊小姐叫我寫我便寫了。芙蓮叫我，我便寫了。如果不叫我做，我為何無端端去寫

呢？不用，這麼多人寫得比我好。真的，不是說笑。

那你問我，我其實正在做一件事，我這幾個月是在做一張碟，是和一個香港的女高音的歌唱家。我正在跟她做一隻舒伯特的唱片。唱舒伯特一種叫 Lieder，一種特定形式的曲，然後會有一本書。但是我就是覺得，其實這項目我用了很多我在流行音樂做大碟監製時，學回來的東西，然後應用在一個古典音樂的項目身上；然後，去嘗試做一件不一樣的事情。我用了幾年時間做，現在很難跟你形容，出版後整件事你就會明白，就會看得見。我最新在做的就是這件事。當然我還在做林二汶的事了。

陳　終於聽到你自己的一個個人的項目，是你自己的主意了。

于　不是不是（笑），其實這個也只是幫歌唱老師做而已，跟幫楊千嬅做沒有分別的。我有很多主意在這張碟上，但如果不是歌唱老師找我幫忙，我都不會出這些主意給她的。當然有很多主意是來自我的，但整個項目是她主動想做。她說，當這麼多人已唱過，當然是有一個原因我才再唱的，所以我才給了她一個原因。

陳　我以為你終於自己有一個個人項目。

于　沒有，不會有的。

陳　你覺得就算你收山亦不會有？

于　不會，甚至我不知我會否收山。我又不是太看得到——有得做我當然會做了。

陳　因為我看其他人山人海成員都有自己的項目，像蔡德才、梁基爵、李端嫻等，但唯獨你

是沒有的。我常常有個前設，是認為香港主流音樂人是有一種壓抑在內的，在做人家的音樂是做不到自己心裡面想做的音樂，所以我以為你亦有這樣的壓抑。當然，跟你談了這麼久，我明白你不是那類人了。

于　哦，我就是沒有那個迫切性。我就是做我現在正在做的事。你說屬於我的項目，我認為那些《大紫禁城》的都頗屬於我的，即是算是我自己的項目。我覺得我的工作及本份，最重要的，就是我適合去幫其他人，完成他們心目中想做的事，我就是去協助他們。做到這樣子，已經是最適合的了，我最應該是做這樣的事。我會留待以文字去實現所想的事情，我認為我在文字上較易做到。所以做書真的是我自己想做的東西。

陳　其實你幫「進念」做的音樂，做的方法，以及你自己對這些項目的感覺會不會很不一樣？

于　「進念」啦，做得較多的是「進念」，其實與其他所有的劇團，我有份參與的都是。我覺得，其實我是由舞台那邊來的。最早開始做的就是做舞台劇音樂。那時候還未上班，自己玩的時候開始做的。我覺得那是我的根。還有，我認為自己仍然是很懂得做那件事，所以我會繼續去做。

其實做舞台劇，我自己的角色都是在輔助大家去完成一件事，與電影的其實都是一樣，當導演沒辦法用其他媒介帶動出來的感覺，只有用音樂可以做得到；然後，我將那感覺給他做出來。這是我的職責，而我能夠做到的，我覺得就可以了。如果你問我自己有甚麼想做的，有，我在寫自己的歌當中我已做了。我已做了剛才我跟你說那些任務的歌，那些我已能

做到，亦已做好了。我覺得是我已經試了，知道秘訣在哪裡，對我來說就已經足夠。如果大家還願意找我，我是相當願意幫大家的。

我不需要自己的（項目），我覺得不用有我自己，我自己的東西留回給自己就好了。

陳　好，真的很有趣。我作為一個聽眾覺得很意想不到。可能因為我自己有創作的背景，我總以為做創作的人總想做些單獨的，或是與自己有關的東西，自己主導的創作。

于　其實你說得對，大部份人都會的，只不過這麼巧合的是你在跟這個的我在說話，這一個我就是沒有一個藝人的迫切性在裡頭，一點都沒有。我是寧願你見不到我，不認得我，不知我是誰，這樣是最好，最舒服的。甚至，有時一首歌，你問我介不介意我的作品，有沒有我的名字在上面，我會介意收不到錢多於介意「沒有我的名字」這回事。

又或者我是較介意如果不是我的東西，你用我的名字，那我就會更介意。是我的東西，但反而你不給我 credit，我反而不會那麼介意。我只會覺得，在工作上的道德來說，這樣做不是太道德，所以我會介意，多於介意有沒有我的名字。又或者在實際上，如果我的名字在內裡，我的工作機會會多一點，對我來說是很重要的，因為這是我的工作。這是多於在心態上的感覺不良好。我沒有感覺不好，無論有沒有我的名字，我的感覺都相當良好。

後記： Organic 主流音樂人

或者受了 Walter Benjamin 的重要著作 *The Work of Art in the Age of Mechanical Reproduction* 的影響，總覺得大量生產的主流音樂是坊間充斥著純屬商業的主流音樂的元兇，如同邪惡的根源。音樂淪為商品，而分工斬件的製作過程屬流水作業，實與即食麵的工廠生產情況相差不遠。

雖然香港大部份流行音樂均是在此模式下製作，結果又不是這麼灰，當中還是有一些特別有生命力及個性的作品在裡面。或者，以「工廠製作」來一網打盡是粗疏亦是缺乏分析的。細心看，工廠製作亦有其不同製法。或是，單單是誰是廠長，誰打理工廠，工友間的工作關係，以至大家對整個商品的信念如何等等的事情上，已能完全影響產品的最後命運。

正如于逸堯自己口中說，他認為製作音樂的過程是很 organic 的。在這裡，organic 這個字其實很玄妙，亦有多重的解釋及閱讀。這可以解釋于逸堯對流行音樂的創作概念，亦可解釋為甚麼有于逸堯名字下的音樂與其他香港流行曲是有種不一樣的質感。一切一切，都是 organic，製作過程 organic，合作關係 organic，音樂與聽眾的關係亦 organic。不過，外間有不少人誤以為 organic 有機產品等如較高品質，其實是謬誤，organic 與品質並無直接關係。Organic 產品真正可貴之處，更多是關於其人文價值。

鳴謝

Mr. Dan Ho

陳大文@3C Music

林夕先生

周耀輝先生

何秀萍小姐

張亞東先生

Miss Ann Wong

Miss Winvy Lung

Miss Priscilla Chan

Miss Carrie Sung

Miss Helen Cheung

Miss Edith Cheng

伯樂音樂學院

演戲家族

3cmusic.com

訪問及／或拍攝場地提供：香港半島酒店、香港文華東方酒店 M Bar、Backstage、人山人海、拔萃男書院、通利琴行、香港中文大學崇基學院利希慎音樂廳

香港好聲音

于逸堯　著

責任編輯	李宇汶
書籍設計	嚴惠珊
攝影	dAN ho@Secret 9、Freemen Wong、譚雪、于逸堯
錄音整理	譚錦錦、李嘉、如鷹、翟純恩

出版	三聯書店（香港）有限公司 香港北角英皇道 499 號北角工業大廈 20 樓 Joint Publishing (H.K.) Co., Ltd. 20/F., North Point Industrial Building, 499 King's Road, North Point, Hong Kong
發行	香港聯合書刊物流有限公司 香港新界大埔汀麗路 36 號 3 字樓
印刷	中華商務彩色印刷有限公司 香港新界大埔汀麗路 36 號 14 字樓
印次	2013 年 10 月香港第一版第一次印刷
規格	16 開（185mm × 260mm）248 面
國際書號	ISBN 978-962-04-3393-1 © 2013 Joint Publishing (H.K.) Co., Ltd. Published in Hong Kong